The Creative Perspective of the Contemporary Art

KHA Saen-Yang

〔法〕高宣扬——著

当代艺术的创新潜力及前景

上海交通大学出版社
SHANGHAI JIAO TONG UNIVERSITY PRESS

内容提要

全球社会和文化的巨大变化,使人类历史来到一个新的转折点,21世纪是"艺术当道"的世纪。当代艺术的不断革新,显示了当代艺术的无限潜在动力,也显示了当代艺术和社会的内在危机,以及艺术创新活动的迫切性、持续性和极端复杂性。本书从分析西方当代艺术的不确定性及其内在危机出发,批判西方当代艺术的消极没落现象,探索当代艺术创新的可能性、迫切性和悖论性,强调必须立足于时代的最前沿,将当代西方艺术的创新经验与中国优秀的艺术传统结合起来,在当代全球化的时代境遇中,发挥艺术创新的强大威力,为人类文化的发展作出新的贡献。

本书可作为哲学相关专业研究人员及对艺术哲学感兴趣的一般读者的学习参考资料。

图书在版编目(CIP)数据

当代艺术的创新潜力及前景 / 高宣扬著. —上海:
上海交通大学出版社,2023.11
ISBN 978－7－313－29580－4

Ⅰ.①当… Ⅱ.①高… Ⅲ.①艺术创新-研究 Ⅳ.
①J04

中国国家版本馆 CIP 数据核字(2023)第 192001 号

当代艺术的创新潜力及前景
DANGDAI YISHU DE CHUANGXIN QIANLI JI QIANJING

著　　者:高宣扬
出版发行:上海交通大学出版社　　　地　　址:上海市番禺路 951 号
邮政编码:200030　　　　　　　　　　电　　话:021－64071208
印　　制:苏州市越洋印刷有限公司　　经　　销:全国新华书店
开　　本:880 mm×1230 mm　1/32　印　　张:12.75
字　　数:305 千字　　　　　　　　　插　　页:4
版　　次:2023 年 11 月第 1 版　　　　印　　次:2023 年 11 月第 1 次印刷
书　　号:ISBN 978－7－313－29580－4
定　　价:88.00 元

高宣扬文集总序

当我个人"生命之树"创建第七十环年轮的时候,我幸运地成为上海交通大学教师队伍的一员,使我的学术生命有可能获得新生,我的生命也由此获得新的可能性,上演柳暗花明又一村的生命乐曲。

我在交大《学者笔谈》上发表题名为《新鲜的交大人》的感言:"历史总是把我们带领到远离故乡的世界尽头,但有时又突然地把我们带回故居和出发点。历史使我们学会了感恩。"其实,生命永远是在自我给予和接受给予的交互往来中延伸,所以,感恩始终伴随着生命自身,构成了生命交响乐的一个重要组成部分,为生命的价值及尊严奠定本体论和伦理基础。

感恩、追念、乡愁、思源,在本质上,就是哲学的内在动力和真正起源。一切哲学,面对世界上一切事物的时候,都要在沉思中追根索源,寻求万事万物的最初和最终根源,因此,哲学就是这样在感恩、追念、乡愁和思源中诞生;哲学就是对一切事物和一切存在的起源的追溯和追问。没有回归源头的深厚感情,没有追溯起源的热情和诚意,就不会有哲学思想。感恩确确实实成了一切存在的基础力量,因为一切存在归根结底都脱离不开"根本"。所谓"根本",就是一切存在和一切生命的根基

和本原。感恩表现了一切存在所必须遵循的最基本的伦理道德原则。

学哲学首先要学会做人,学会认识生命之源。具体地说,就是学会理解生命的本源,并以真诚的感情理解生命从何而来。这就意味着要学会感恩。感恩父母,感恩师长,感恩一切生活在你周围的人。对我来说,我首先要感恩我的师长。没有他们,就没有我的今天,就没有我对哲学的一切知识,也没有我对哲学的深厚感情。

狄德罗(Denis Diderot,1713—1784)说过:"对人们的一切,除了非正义、忘恩负义和反人道,我都可以宽容谅解。"(Je puis tout pardonner aux hommes, excepté l'injustice, l'ingratitude et l'inhumanité.)狄德罗早在启蒙时代,就把感恩看作做人的重要原则。

感恩是一种处世哲学,感恩是一种生活智慧,感恩更是学会做人,成就阳光人生的支点!任何一个人,如果试图成为真正的哲学家,就必须感恩过去,感恩以往一切先人创造的成果及其传统,也就是成为历史传统的真正继承者。生命就是在继承中接受过去的传统,并重新分析、批判和加工这个传统。哲学家,"作为'继承者'(l'hétitier),始终面临着肯定和批判以往传统以及选择这个传统的矛盾"。①

生命是一部无人指挥的交响乐,自创自演,并在不同的社会遭遇和生活历程中一再地自我协调,演奏出一曲又一曲美丽动听的自然乐曲,弹奏出每个人在社会、文化、历史的不同命运,演播成充满悲喜的无数千变万化的生命故事。

我的书实际上就是我个人生命历程的自我展现。每一本书从不同角度讲述着不同阶段的生命故事。生命的故事千差万别,归根结底,无非就是生命对自身生长发展的自我关注,都是由生命内在创造力量与周在世界各种因素相遭遇而交错形成的。生命在自我关注的过程中,总是以顽强的意志和万种风情,一方面激励自身在可能性与不可能性

之间的悖论困境中创造更新，另一方面严肃正视环绕生命的外在客观力量，自然地要对自身的命运进行各种发问，提出质疑，力图寻求生存的最理想的状态，从而有可能逐步演变成哲学性的探索，转化为生命的无止境的形而上学的"惊奇"，对生命自身、对世界万物、对历史及自身的未来前景，进行本体论、认识论、伦理学和美学的反思。

从学习哲学的第一天起，我就牢记希腊圣贤亚里士多德关于"哲学就是一种好奇"的教诲。从 1957 年以来，六十多年的精神陶冶的结果，却使我意识到："好奇"不只是哲学的出发点，而且也是一切生命的生存原初动力。因此，对我来说，生命的哲学和哲学的生命，就是血肉相融地构成的生命流程本身。

我个人生命的反思，虽然表现了生命成长的曲折复杂历程，隐含着生命自身既丰富又细腻的切身感受，但绝不会封闭在个人狭小的世界中，也不应该只限于文本结构之中，而是应该置于人类文化创造的宏伟曲折的生命运动中，同时又把它当成个人生命本身的一个内在构成部分，从生命的内与外、前与后，既从环绕生存的各种外在环境条件的广阔视角，又从生命自身内在深处的微观复杂的精神状态出发，从哲学、人类学、社会学、语言学、符号学、心理学和美学的角度，试图记录一个"流浪的哲学家"在四分之三世纪内接受思想文化洗礼的历程，同时也展现对我教诲不倦的国内外师长们的衷心感恩之情。

最后，我还要向上海交通大学出版社表示感谢，他们对本文集的出版给予了最大的支持。

<div style="text-align:right">

高宣扬

写于上海交通大学 120 周年校庆

2016 年 4 月 8 日

2023 年冬修订

</div>

自　序

　　哲学和艺术是人类生命生成的一对孪生兄妹,他们同生命生成的另一对孪生兄妹,科学和宗教,相辅相成,促使生命有可能在"现实"与"潜在"、"有限"与"无限"之间,来回穿梭,反复进行向内和向外的双重超越,为"必死之人"开拓出更广阔的时空维度,一方面丰富了生命的内容和意义,另一方面也为生命增添烦恼和忧虑,既有快乐和荣耀,也有风险和牺牲,使生命在蜿蜒崎岖的道途中悄然提升到富有艺术魅力的崇高审美境界。

　　对我来说,幸运的是,在1957年命运把我领入北京大学哲学之门,使我的生命,从此有机会,在知识领域,迂回穿梭于哲学与人文社会科学各学科之间,受教于中西无数名师贤哲,经历学习的陶冶,生活的磨炼,尝试人生孤独、忧愁、挫折、煎熬、痛苦,甚至临近死亡边缘却又从艰难中获得重生,让我体验到生命之瞬息万变,丰富多彩,既有艰难和死亡,也有希望和创造,充分展现了生命之美。

　　研究哲学,就不可避免地要涉及许多领域,甚至涉足艺术和宗教的神秘王国,在尼采所说的那种"永恒回归"的思路和生命游动中,经受思想和文化的多重淬炼,反复鉴赏人类历史和现实相互交错及多学科相互渗透所迸发出来的智慧火花,体验到生命创造活动在多重领域中创

新不止的多样经验。

尼采指出：哲学实质上就是艺术；唯有艺术，才直接触发灵魂深处的生命激情，像燃烧的烈火一样，向生命的创造运动提供强大无比的能量；因此也只有通过艺术及其创新经验，方能更深刻地把握哲学的意义。艺术和哲学本来是亲兄妹：在艺术的创作中潜伏着生命智慧的基因，而在哲学思维过程中又隐含艺术的灵巧机智的抱诚守真的生命激情，它们的双向互动，使生命不断提升到更高境界。

在法国求学和研究中，我所遇到的当代法国哲学家，在其哲学探询中，往往又同时钟情于艺术，并以近乎狂热的激情，试图在美的创造过程中，探索哲学创造的真正性质。

宗白华说："美与美术的源泉是人类最深心灵与他的环境世界接触相感时的波动。"[①]艺术创作与鉴赏，是人类心灵深处最活跃和最敏感的精神创造力量，是人类不断提升生命境界的精神追求的见证。它"以宇宙人生的具体为对象，赏玩它的色相、秩序、节奏、和谐，借以窥见自我的最深心灵的反映，化实景而为虚境，创形象以为象征，使人类最高的心灵具体化、肉身化，这就是'艺术境界'；艺术境界主于美"。[②]

《当代艺术的创新潜力及前景》的书稿，是我八十多年的一部分生命经验的简单总结，它的发表，无非是为了同广大读者一起，面对人类新时代的到来，通过对当代艺术的研究，进一步探索生命的时代意义，共同创建由"天地人"之间情境互渗相通与和谐交融的美好新世界。

高宣扬
Gao Xuanyang

2023 年夏于上海嘉定

注释

① 宗白华著《介绍两本关于中国画学的书并论中国的绘画》,见《艺境》,北京大学出版社,1987 年,第 81 页。

② 宗白华著《中国艺术意境之诞生》,见《艺境》,北京大学出版社,1987 年,第 15 页。

目　录

第一章

当代艺术提出的挑战

当代艺术提出的挑战

第一节　当代艺术景观

　　当代艺术景观，犹如满天星斗，棋布星罗，琳琅满目，繁花似锦，日新月盛，变化莫测，生动地反映了当代社会快速而又繁杂的运势：既隐含许多不确定性，又体现了当代人强烈的创新精神及精神面貌的复杂性、浮动性、变易性和潜在性。

　　任何真正的艺术作品都是有待展开的多种开放性符号和意义的储存库。用意大利艺术评论家艾柯（Umberto Eco，1932—2016）的话来说"艺术品是基本上含糊不清的信息，它把多元化的'所指'同时共存于单一的'能指'"（L'œuvre d'art est un message fondamentalement ambigu, une pluralité de signifiés qui coexistent en un seul signifiant）；[①]艺术品的含糊性，越变成偶然的巧合，越含有不确定的可能性，就越显示它内在的生命创新活力，越表现它的奇妙性，越具有持久的美审美感染力，越具有鉴赏价值，越具有潜在吸引力。这就是说，艺术越善于使多种"所指"的意义混合在它的内部，越巧妙地组合各种多元的不可见的

因素，使偶然的巧合构成深邃的多层次结构，呈现出作品本身的多重象征性，把可能表达的多元意义，隐含在不可见的艺术的神奇技巧之中，艺术作品就越具有值得鉴赏和重复回味的价值。

当代艺术景观的特殊性，展现了当代艺术与当代科学、当代技术、当代生态、当代宗教、当代人文的多重交错性，呈现出时代的"人文/艺术/科技/宗教/生态"共生交错的社会文化特征。

当代艺术及其时代特征，为当代艺术的创新提供了具有悖论性质的条件：一方面，充满希望，富有潜在能动性，试图一再突破有限性而导向无限，表现了生命生生不息的气息；另一方面，变易不定，美丑混淆，真假交错，善恶颠倒，充满危机，时时面临种种险阻和难以预测的偶然性，警示当代人务必砥砺前行，进一步提升生命警觉性和自觉性，在创新中把握机遇，顺时适变，贯彻艺术家个人"独立自主"和生命整体"和谐共生"的双重实践，既确保艺术家个人的创新可能性，又确保宇宙整个生命体，系统地按规律运作，尽可能朝向生命存在的"全息连接"和共同繁荣的理想境界发展，形成整个宇宙生命共同体与有限世界内各个具体生命体之间的整体和谐关系网络，确保艺术家个人和生命整体，持续和谐地走上"求生""新生""恒生"的"生命之道"。

艺术从来都是具有像诗歌那样的"开发人类心智"的功能和效用，②也像悲剧那样，具有"净化"或"洗涤灵魂"的功效。③所以，俄国作家陀思妥耶夫斯基（Fyodor Dostoevsky，1821—1881）也指出：唯有"美"可以把人从邪恶中拯救出来。在这多事之秋而又不确定的年代，所有怀有良心的艺术家，应该实现艺术"美"的"洗涤灵魂"和"使人类从邪恶中拯救出来"的伟大使命，④积极创造含有真正的美的艺术作品。

人类生命毕竟以敞亮澄明的心态为导向，以纯净的情感为动力，以高尚的美德为准则，必将沿着光明之道，最终回归到自然的生命源头的

最深处,以更和谐的形式,再次与整个宇宙生命融为一体,互感通灵,体现出人性的"天地之心"本质。为此,艺术成了生命向上升华的最重要的创造力量。即使艺术发展道路充满险象和荆棘,艺术本身也必将越来越纯洁,越来越升华,越来越趋近于人性与自然原貌本身,促使人和自然同心共舞,使人类生活在歌舞升平的氛围中,实现人类所追求的幸福生活目标。

第二节 艺术是人类生命特有的超越形式

艺术,是人类智慧、技巧、思想、创造潜力和追求梦想的象征性集合体,凸出显示人类终究不同于其他所有生命的基本标志,也是人类生命能够引以为豪的珍贵精神财富。德国哲学家费希特(Johann Gottlieb Fichte,1762—1814)指出:"科学和艺术是人类为达到能动的生命这个目的的手段而存在。"[5]

人,作为万物之灵,总是含有渴望、欲望和意图,尽管有生老病死的苦难和折磨,但始终内含生生不息的内在精神动力,心有期待和理想,有对于自由和幸福愉悦的追求,而且,"进一步说,人只能希望得到他爱的东西;他的爱是他的意愿和他的一切生活发展过程的惟一的、同时也是不容置疑的动力"。[6]艺术之所以成为人类生命的一个必不可少的活动,就在于它集中地以"美"的创造,表现人类生命对真善美的始终不渝的爱的激情表达了人类生命意欲寻求安身立命的终极寄托和精神家园的真诚愿望。所有真正的艺术,一方面是创作具有形式美和风格美的作品,另一方面是艺术家本身在创作中以全心全意的"美之求索"的真情,表现出人类生命无愧于自身的崇高使命,力图通过艺术创作这种特殊的精神征服力量,彰显人类生命的崇高内在价值。

从人类学和考古学考察所得到的资料来看,最原始的艺术在人类

形成时期的出现,是一个非常复杂的历史事实和有待进一步厘清的历史奥秘。不管今后对此进行的分析和探索能够获得什么样的结论,有一点是可以肯定的,即艺术乃是源自人类本性的自然创造成果。也就是说,艺术是人类固有的本性的创造物,它和人类的其他创造物一起,构成人类天生具有的创造活动能力总体;其真正原始动力,既隐含人类本性与天地自然本性的同一性,又源于人类生命异于其他生命体而具有自我超越的能力。但这还不够。艺术的奥秘,还超出人本身,尤其超越作为个人主体性的范围,应该在人类生活与周在环境各个事物的相互关系的网络中,在人的主体性的超越活动及其与周在环境各因素的互动中,寻求真正的根据和根源。

关于"什么是艺术"以及"为什么唯有人,才有可能创造艺术"的问题,不能仅仅在艺术范围内孤立地探讨,而是必须置于人类生命整体的性质及其整体活动能力的产生和发展脉络中加以深入考察。历史和考古的研究已经证明:最早的原始艺术都是同人类最原始的社会活动紧密联系在一起的。

中国人的最早祖先之一,是生活在 70 万年前的"北京猿人",他们在北京西南房山区周口店龙骨山及其周围生活了 50 万年之久,从他们在这一带留下的大量珍贵的文化遗物,可以断定,他们虽然还留有猿人的特征,但已经直立行走,手脚分工明显,能够制造原始工具,将石块打成粗糙的石器,把树枝砍成木棒,并群居在周口店茂密的原始森林,采摘果实,猎取野兽。北京猿人更会灵活地使用火。使用火不仅给他们带来光明和温暖,也孕育了人类文明。北京猿人在白天制造工具,到晚上返回龙骨山的山洞里,边烤火边休息,边用简单的语言加上手势,进行简单的沟通。北京猿人用下肢支撑身体,直立行走,上肢与现代人的双手相似,机动灵活。他们最简单的生活用具、狩猎手段、生活方式以

及他们组织在一起的方式，都可以说明，艺术的元素及其潜在表现，早已经隐含其中并广泛地显示在他们的生活之中。

中国科学院古脊椎动物与古人类研究所通过对北京猿人洞第四层堆积中上部、下部的发掘，共出土可鉴定标本上万件。其中包括近4 000件石制品，原料基本为脉石英，另有水晶、燧石等，石制品类型包括石片、刮削器、砍砸器、断片、碎屑等。

北京猿人留下的文化遗产说明，直立的猿人已经知道如何制造工具，猎捕各种野兽，使用火加工食品、取暖并驱赶对自己有威胁的野兽，也使用简单的语言进行交往和组织分工等。

人类就在这种长期的生存中，与周围世界各种事物的交往和反复互动中，不断发展自己的智力，改善自己的生活和生存条件，同时发明了具有艺术性的文化产品，特别是具有艺术价值的工具和生活用品。由此可见，艺术从一开始就不是分离于人类其他活动的一种孤立的特殊创造活动，它的产生必须放在人类整个生活环境及生活行为的总体之中；人类对艺术美的追求，是自然本性，自然地包含在人类寻求自身更好的生活条件的整个创造活动中，它是人类特有智力及其在生活环境中不断自我超越的产物。

人类学家和考古学家根据日益先进的科学技术，把人类最早原始艺术的创建时间，一再地向前推进。与此同时，对于原始人类创造艺术的能力及其活动时间的各种猜测，也不断地产生许多不同的新看法，其中，最重要的发现是：艺术是在人类生存和生活中自然地与人类的其他各种活动一起，慢慢地、不知不觉地、滋生出来并实现自我完善的。

在2018年，人类学家和考古学家已经发现的最古老的旧石器时代的原始艺术，就是在印尼苏拉威西岛马罗斯地区的洞穴（caves in the district of Maros，Sulawesi，Indonesia）中发现的40 000多年前的石洞

壁画,据推测那是由手工模板和简单的几何形状构成的。[7]

然而,在 2021 年后,人类学家和考古学家又陆续有新的发现,认为在印度尼西亚加里曼丹岛上一个描画猪头的洞穴壁画,可以说明人类创造洞穴艺术的历史,还可以再往前推进 5 500 年,即 45 500 年前的旧石器时代。[8]

至于原始人所创造的"非具象艺术"(Non-Figurative Art),则可以上溯到 64 000 多年前。2018 年的一项人类学研究宣称,伊比利亚半岛最古老的非具象洞穴艺术实例的年龄为 64 000 年。在西班牙马尔特拉维索、阿代尔斯和拉帕西加的洞穴中发现的三个红色非象征符号,这些符号是由尼安德特人制造的。[9]如果原始非具象艺术品的出现比具象艺术更早的话,那么则更进一步说明原始艺术的创造,乃是人类特有的智力及其对优化生存的追求的重要表现,因为只有人类智力,才使人有能力尝试探索非现实化和非形式化的想象图形。

2018 年 11 月,科学家们报告说,在印度尼西亚婆罗洲岛的"耶利基萨列洞穴"(Lubang Jeriji Saléh)中发现了一副古老的具象艺术画,有超过 40 000 年(可能有 52 000 年)的历史,画的是"一种未知动物"。然而,在 2019 年 12 月,描绘在苏拉威西岛马罗斯·邦开普(Maros-Pangkep)地区喀斯特地形中的一只猎猪的具象洞穴壁画,至少已有 43 900 年的历史。这一发现被认为是"世界上最古老的讲故事图画记录和最早的具象艺术品"。[10]

在法国南部拉斯科岩洞(Grotte de Lascaux)和西班牙北部阿尔塔米拉岩洞(Cueva de Altamira),也发现介于 30 000 年前到 12 000 年前的洞穴壁画,描画跳跃中的动物(欧洲野牛、公牛、矮种马和公鹿等)。这些洞穴壁画所要表现的主题,就是"运动",几乎所有的壁画都在描画动物的跑、跳、吃草、反刍,以及被猎人逼入绝境的动作。那些原始人使

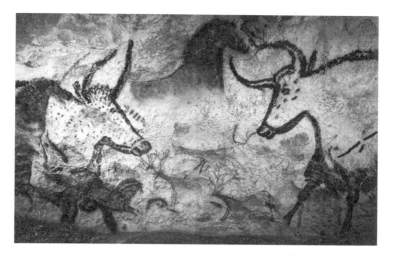

法国南部拉斯科山洞壁画《牛》

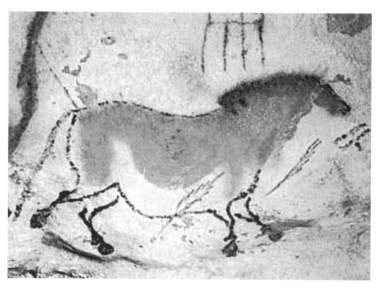

法国南部拉斯科山洞壁画《暗褐色马》

用他们灵活巧妙的手来表现各种运动的态势，逼真动人。此外，他们还特意集中描画动物腿部和颈部肌肉的运动状况，并利用穴壁表面凹凸不平的特点，成功地创造出令人惊奇的 3D 立体效果！这些壁画的令人惊艳之处及其引人入胜之魅力，绝不亚于悬挂在世界著名博物馆中的任何一幅名画！

在中国，大量发现于古墓的壁画等艺术作品，也同样显示出人类创造艺术的天生自然本领。

值得令人深思的是，原始人和古代人创作这些艺术品的动机为何？他们的兴趣何在？难道仅仅是由于他们已经有闲暇时间，为打发时间，随兴而信手描画而已？事实上，上述各个洞穴并非全部都是用来居住的，因此，所谓"观赏的兴致所为"或"纯粹的观赏审美快感"之说，都可以排除在外。考古资料说明，这些洞穴壁画都是在洞穴中最黑暗和最难以接近的地方。而这些原始人通常是住在洞外或洞口，洞穴内部仅仅是他们的季节性蔽身场所，而且，即使是为了避寒或避风雨之灾，他们也仅仅居住在洞穴入口不远之处。还有迹象说明，壁画作者在完成自己的作品之后，并不太重视这些作品，因为考古也曾经发现他们多次在旧有的壁画上，又重新绘制其他作品，对原有作品毫无眷恋之意，更无重新"鉴赏"之意。

因此，有些学者猜测，原始人的洞穴壁画是"人际关系的玄妙象征"，认为洞穴壁画作者已经是最早的"社会哲学家"，他们试图以象征性图像说明他们的社会关系，以应付当时社会结构的需要。以此为基础，人们试图通过壁画，以"欧洲野牛"借喻"女性要素"，"马"则借喻"男人要素"，而壁画中围绕在大型动物周围的小型动物，则借喻那些集聚在大型领袖人物周围的低层次人物群。虽然这些解释有些牵强，更说明不了为了表达人际关系，壁画作者为什么不直接描画人，而是要通过

曲折的象征手段通过动物来表现人。

除了以上各种分析,更具说服力的,就是把洞穴壁画看作原始人的"交感魔法"(sympathetic magic)的表演记录。本来,所谓"交感魔法(术)"是建立在"心想事成"的信念上,认为某人可以在心理上与他们相关的事物或行动发生"交感",以此表现原始人狩猎野兽时的情感和认知程度。而且,考古学家还在洞穴壁画附近,发现类似于祭祀活动的痕迹,在一定程度上表示狩猎过程有可能与祭祀活动同时进行。各种迹象表明,洞穴壁画不仅仅是单纯的艺术品,还与当时原始人的生活、思想精神活动及周围环境各要素有着密切的关系。在一定程度上可以表明,这些洞穴壁画反映了当时原始人的狩猎社会,已经存在相当规模的专业分工和社会分层,因为洞穴壁画的实现及其诱人的感染力,不是当时所有的人都可以做到的;其中的艺术细节,特别是壁画的黑色线条及其图形颜色,必须使用碳棒描画并使用类似黏土的矿砂来表现黄色、红色和棕褐色,让泥土色料和油脂混合起来,然后操用类似于画笔的绘画工具。这就表明,当时已经出现专业的手工技艺人员,其使用的工具必须经过较复杂的加工和制作,而他们的制作能力也具有一定程度的艺术品位。

所以,早期原始艺术表明,艺术是在同人类本身、人类社会整体及其与周围环境的相互关系中不知不觉地产生出来的。

当然,人是极其有限的一个生命,也难免包含缺陷,因此难免有"可错性"(fallibility)或一时的失足,也有可能做坏事或犯罪。因此,作为个人,不可能绝对完美,不可能没有缺点;但他终究属于宇宙生命整体的一员,可以也应该随着"他人"和"众人"以及"万物生命"一起,追求整体生命的完美,追求绝对和无限,不断实现自我超越,因为人类生命本来包含一种能够自燃并冉冉转化为熊熊烈火的"精灵",以其自身的光

和热，照射生命之道，不断克服自己的缺点，走向绚丽的康庄大道。就在追求完美的大道上，法国诗人兰波（Jean Nicolas Arthur Rimbaud，1854—1891）说出了心里话："我们知道，爱就是去不断地再创造。"⑪

人的本性中本来隐含"爱"的种子或基因，正如法国哲学家阿兰·巴迪欧（Alain Badiou，1937—　）所说："爱情，作为一种大家共同的兴趣，作为对于每个人而言赋予生命以强度和意义的东西，我认为，它不可能是在完全没有风险的情况下赠予生命的礼物。"⑫在这种情况下，只有勤于思考和情深义重的人，才能为了超越自己的命运而随时向往更高尚和完美的心灵，渴求转变和提升，热切向往冰魂雪魄般的纯洁心灵，企盼自己的良心达到至善若水的程度，以满足生命的夙愿而平静地回归到自然。这就使人类生命获得了永远超越的可能性，为人类创造活动，提供永不枯竭的动力。正是艺术，可以把人提升到创造者的高度，使人成为一种"精神征服"的强大力量，让人类因自身的创新能力而闪射出激励人心并持久留存记忆内的一道金光，一道从黑暗的命运中喷薄而出并可供众人分享的激情兼同情的亮光！

历史，特别是艺术史已经证明：凭借艺术的神奇力量，艺术如同生命自身，以其更新不已的形式，一方面摧毁各种难以使人挣脱的顽疾和习惯，另一方面又加强崭新洞察力和提供新的生活方式。正因为这样，人类生命，作为赋有创造各种潜在美的本体基础，受惠于艺术而观广探微，以其强大的征服能力，战胜各种邪恶，为人类生活开拓无限广阔的美景。

法国现代艺术评论家波德莱尔（Charles Baudelaire，1821—1867）在其诗歌《太阳》中，严肃壮烈地表达了艺术家生命自我超越的决心。他认为，艺术家必须像太阳一样，既是万物生命的"养育之父"，又是"萎黄病的仇敌"：

在田野上把虫儿和玫瑰唤起，

它让忧愁升上天空四散飞扬，

让大脑和蜂房里都灌满蜜糖。

是它使扶拐者重新变得年轻，

像少女们一样快乐又温情，

它还能命令谷物生长和成熟，

在永远想开花的不朽的心里！⑬

波德莱尔在另一首诗中又说：

为了射中神秘本质这个目标，

箭筒啊，我还要把多少箭射歪？

我们费劲了心机，细细地图谋，

我们把许多沉重的骨架毁弃，

然后才能静观伟大的创造物，

它可怕的欲望让人呜咽不止！

……

唯一的希望，奇特阴森的殿堂，

是死亡像一个新的太阳飞来，

让他们头脑中的花充分绽开！⑭

　　真正的艺术家，就应该像波德莱尔那样，为了承担时代赋予的历史责任，付出自己的一切，甚至敢于付出自己的生命，不怕艰苦环境和死亡的威胁，积极实现自我超越，主动进行创造。

　　在人类历史上，艺术的产生及发展，原本源自人类生命自身的内在

创造力量,是人类生命生生不息过程的一种表现形式,更是人类生命中精神和心灵的创造力量的体现。人类社会经过不同的发展阶段,人类生命的自我创造精神也呈现为不同的艺术形式。艺术展现人类生命自我创造精神的途径及表现形式,在历史发展的不同阶段,可以呈现不同的形式。而且,艺术在展现人类生命内在创造精神的时候,也往往会遭遇实际生活的不同状态而产生多样的表现形式。当人类社会在遭遇内外危机的时候,艺术的表现形式也会发生变化。

通常把艺术笼统地当成人类创造的产物,是不够精确的。应该说,艺术创造归根结底是人类生命中精神创造力量的产物,是人类内在精神创造力量的测量器,同时也是社会各种危机的晴雨表。

只要有人类,只要人活着,就会有艺术,艺术也将时时更新,无限地追求完美境界。正如黑格尔所说:"艺术家创造的想象,是一个伟大的心灵与伟大的胸襟的想象,它用图画般的明确的感性表象,去理解和创造观念和形象,显示出人类的最深刻最普遍的旨趣。"⑮

第三节　中国艺术的强大生命力

中国艺术和中国的思想文化一样,具有漫长曲折的生成和演变过程。从中国原始社会开始,经历奴隶社会、封建社会持续发展至今,各代思想家和文人,总是前仆后继,承前启后,推陈出新,屡屡展现出强大生命力及永不衰竭的创新潜力,取得了震撼世界的伟大成果,见证了中国艺术的浑朴博大及对人类思想文化发展的重要贡献。

自古以来,中华民族始终都把艺术创造及其实践,当成安身立命及实现理想新生活的一个基本功。故曰:"礼乐不可斯须去身。致乐以治心,则易、直、子、谅之心油然生矣。易、直、子、谅之心生则乐,乐由安,

安则久,久则天,天则神。……故乐也者,动于内者也;礼也者,动于外者也。乐极和,礼极顺。内和而外顺,则民瞻其颜色而弗与争也,望其容貌而民不生易慢焉。故德辉动于内,而民莫不承听;理发诸外,而民莫不承顺。故曰:致礼乐之道,举而错之天下,无难矣。"⑯

中国传统艺术是中国各民族各群体长期创造交流的产物。中华大地上生活的各个民族,上万年来,长期交流、冲突、和解、融合、共生、共享、互争、互学、互渗、互化,使中华思想文化形成了互融共荣的特点,也因此形成了强大的生命力和宽广的胸怀,气贯长虹,穷神知化,通幽洞微,中和达道,敢于和善于吸纳、消化各种来自外族的优秀思想文化,为中华民族思想文化的繁荣及生生不息奠定了基础。

中国传统艺术既表现了中华民族思想文化的优秀底蕴和丰厚内涵,也吸纳了无数与之沟通互感的其他民族优秀思想文化成果,典型地表现了艺术本身内含的人类生命精华的生命力。在中国艺术史上,中华民族总是以宽宏大度之心,进行创作:"文之思也,其神远矣。故寂然凝虑,思接千载;悄焉动容,视通万里;吟咏之间,吐纳珠玉之声;眉睫之前,卷舒风云之色;其思理之致乎! 故思理为妙,神与物游。"⑰同时也心怀若谷,以宽宏谦逊的姿态,心虔志诚,怀真抱素,吸纳一切外来思想文化的精华,真正做到"技兼于事,事兼于义,义兼于德,德兼于道,道兼于天,"⑱"观古今于须臾,抚四海于一瞬"。⑲

在这种思想指导下,中国艺术长期以来,形成了自己的优秀传统,强调艺术的生命基础,"情发于中而声应于外",⑳"独照之匠,窥意象而运斤",㉑"意存笔先,画尽意在也,凡事之臻妙者,皆如是乎,岂止画也",㉒把艺术创作的主要旨趣,定在"气韵生动",使艺术创作成为生命整体与生命个体之间相互感应和相互协调的重要"中介"。元朝画家倪瓒(1301—1374)谓:"仆之所谓画者,不过逸笔草草,不求形似……聊以

写胸中逸气耳。"⑳正如明朝画家李日华(1565—1635)所说:"绘画必以微茫惨澹妙境,非性灵澄彻者,未易证入。所谓气韵在于生知,正在此虚澹中所含意多耳。"㉑中国艺术强调艺术家及鉴赏者的生命体悟,以自身生命之妙悟体验艺术所承载的生命性情。

自古以来,中国艺术家和艺术理论家非常重视艺术创作与生命之间的内在关联性,把审美与艺术同宇宙、社会、人生的根本问题直接联系起来加以考查,形成一个博大精深、丰厚精密的艺术创作和鉴赏的独特思想理论体系。

在中国,早在一万年前的新石器时代,伏羲氏就已经通过《易经》的"象""数""图""文""意"之间的互动关系,生动地理解和描述了包括艺术在内的整个人类思想文化系统,同"天""地""人"三者所构成的生命整体的生命创造运动的复杂关系,并由此说明艺术的真正性质。艺术离不开生命整体及其各个组成部分的相互关联性,离不开生命之象、数、形、神之间的互动及生生不息的运动过程。

作为艺术表达的基础的"象",乃是隐含和呈现生命之"意"的创作元素和中介,成为人类思想文化创造运动的关键因素。

三国时期曹魏经学家、哲学家,魏晋玄学的代表人物及创始人之一王弼(226—249),一针见血地指出:《易经》"立象以尽意","夫象者,出意者也;言者,明象者也。尽意莫若象,尽象莫若言"。㉒"象"与"意"之间存在非常复杂的内在关系,而且,它们之间的相互关系及运动,又隐含和表达"天、地、人三才"所组成的生命整体和生命个体之间的复杂关系的变化路径及各种可能性,完整地体现了艺术创作的生命意义及在人类认识世界和改造世界中的关键地位。

作为艺术创作基本动力的"意",是艺术创作中各种内在构成因素之间的相互关系发生变化的决定性力量,它起源于艺术家内心世界中

隐含的生命冲动,浓缩了艺术家对自身、对世界以及对自身和世界的相互关系的基本看法。"意"的变化、指向、变化路径以及它的轨迹,是艺术作品各种"象"及其结构和内在意义的灵魂。"意"是深不可测的存在于创作者生命中的精神力量,它不只是选择必要的"象"的关键,还是表达生命之"数"的中介。"意"在"象"中,"象"表现"意"和隐含的"意","意"本身又具有多重结构和复杂的关系网络,以致"象"也变化无穷,把"意"呈现为令人难于揣测和富有诱惑力,表现出人类创造精神的无止境运动过程。"意"有多重结构,层层结构之间又有数不尽的变化可能,致使"象"也有重重结构,并使"象"的层次结构关系的变化也具有自身的变动潜在能力,为艺术创作的无穷变化可能性提供想象的基础力量。

在《易经》艺术生命思想的影响下,首先,儒家思想家建立了以"仁"学为基础的完整艺术理论体系。从单穆公、史伯、伍举、子产、季札和孔子本人开始,他们密切地关注艺术问题以及与此相关的"礼""乐""诗""书""数""时""诚""德""意""情"的相互关系,从生命与艺术互动的灵活辩证观点,对"五味""五色""五声"之美以及与善、恶、爱、恨、意、情等生命内外因素的关系,进行了全方位的分析和论述。孔子把艺术的意义概括为"兴""观""群""怨"等方面,分别说明艺术抒发情感的特征以及通过情意而感染观赏者的社会效果,也重视艺术创作及鉴赏对人生境界的重要作用。

显然,中国艺术始终都是作为中国文化生命整体的一个重要组成部分而不断发展的。在原来的意义上说,中国艺术是一个统一不可分割的思想文化整体的一部分,它包含了琴棋书画各面向,而它们之间又相互影响和相互渗透。同时,也包含与艺术创作过程紧密相关的生命活动,例如,中国传统艺术把艺术当成自我修养、自我教育和自我提升

的一个重要过程。这是中国艺术的一个重要特点，不同于西方艺术的形成和发展史。中国艺术的整体性确保了它的生命性及活跃性。

正因为这样，中国艺术中的绘画，本来泛指中华文化的传统绘画艺术，又称"丹青"。广义地说，"丹青"指红色和青色的颜料，以及借助这一颜料的中国绘画、书法与画师，同时，也可以指各种史册和史籍；狭义地说，"丹青"专指水墨画。但不管怎样，中国传统艺术中的绘画，一贯以墨和毛笔为主，辅之以书法题字，并在画作上题诗，这是"书画同源"的形象见证。为此，在中国，从事绘画，不单纯局限于绘画活动，不只是画家的绘画技巧的训练和操作，不停留在画面的形状，而是更强调绘画中的创作精神，讲的是"远取其势，进取其质"，做到"穷理尽性，事绝言像"，重点表现画家创作时观照自然的独特姿态。

中国传统艺术特别重视艺术家通过山水陶冶生命情操的意义，强调生命情操乃是艺术的灵魂。著名的艺术评论家朱良志指出："生命是跳荡于中国画之中的不灭精魂。如山水画创作，千百年来，依然是深山飞瀑、苍木古松、幽涧寒潭……似乎总是老面孔。然而人人笔下皆山水，山山水水各不同。它的艺术魅力，就在于似同而实异的表相中所掩盖的真实生命。抽去这种生命，中国山水画也许会成为拙劣的形态呈现，早已消失在历史的长河中。在花鸟画中，重视蓬蓬勃勃的生命感则更为明显。"⑩

中国艺术家的书法艺术，更要求领悟艺术家及其艺术创作之间的形神合一的生命运动，而艺术家本身的生命价值观及实践，乃是艺术创作的关键因素。由于中国书法是以象形汉字为基础的艺术，所以，在书法艺术创作中，尤其强调书家的生命情操及在书写中的前后一贯的坚持。东晋书法家王羲之说："夫纸者阵也，笔者刀稍也，墨者鍪甲也，水砚者城池也，心意者将军也，本领者副将也，结构者谋略也，飐笔者吉凶

也，出入者号令也，屈折者杀戮也……夫欲书者，先乾研墨，凝神静思，预想字形，大小偃仰，平直振动，令筋脉相连，意在笔前，然后作字。"[20]

整个书法创作，就是艺术家本人生命情操和道德境界的陶冶及反复实践的过程。书与道相通，书法通过"势"表现出来。这种"势"，是艺术家生命运动与书法艺术创作的交错要道，展现艺术家在书法运作中的"开合""屈伸""虚实"的态势，乃是书法进程与书法家之生命运动相互交错状况的展现。所以，清代书法家沈宗骞（1726—1820）指出："笔墨相生之道全在于势。势也者，往来顺逆而已。而往来顺逆之间，即开合之所寓。"[21]正因为这样，书法艺术所体现的基本精神，就是要求书法家"笔性墨情，皆以其人之性情为本。是则理性情者，书之首务也"。[22]

但是，艺术创作对艺术家把握生命精神的要求，并不是能轻而易举做到的事情。艺术家只有坚定自己的信念，胸怀大志，努力修身养性，视天下黎民为父母，把献身艺术当成为民尽忠的大事业，才能不畏艰苦，励精图治，将自己的性情修养倾注在"才""气""学""习"之中，创作出符合时代需要的优秀作品。

魏晋南北朝著名文学理论家刘勰，以如椽之笔总结了文学家和艺术家的性情与创作的紧密关系。"夫作者曰圣，述者曰明。陶铸性情，功在上哲"；[23]"《诗》总六义，风冠其首，斯乃化感之本源，志气之符契也。是以怊怅述情，必始乎风；沉吟铺辞，莫先于骨。故辞之待骨，如体之树骸；情之含风，犹形之包气。结言端直，则文骨成焉；意气骏爽，则文风清焉。若丰藻克赡，风骨不飞，则振采失鲜，负声无力。是以缀虑裁篇，务盈守气，刚健既实，辉光乃新。其为文用，譬征鸟之使翼也"；"情与气偕，辞共体并。文明以健，珪璋乃聘"；[24]"夫情动而言行，理发而文见，盖沿隐以至显，因内而符外者也"。[25]刘勰指出：感人的才情和生动的语言固然重要，但一定要重涵养，立风格，更要有风骨，才煽情动人，辞采

焕然。

中国传统艺术及创作理论,在五千多年的发展中,经历了曲折而漫长的探新之路,经得起历史的反复考验,不愧为人类世界艺术宝库的坚实基石。当代艺术必须继承和发扬中国艺术的优秀传统,谦虚、谨慎对当代西方艺术的优秀成果,开辟中国当代艺术的发展新径。

第四节　中国传统艺术与西方
艺术的"照面"

中国的传统艺术,自十九世纪末开始遭遇西方思想文化和当代艺术的冲击和挑战后,面临全面革新的重大任务。

一、当代中西艺术的相互"照面"

从二十世纪初的五四运动起,中国艺术家和全体中国人文社会科学人员一起,感受到时代的召唤,努力寻求创造中国思想文化的新途径。在这一过程中,一方面,谦虚引进西方先进的人文社会科学成果及方法,对西方艺术展开系统学习和研究,逐渐引进西方艺术教育、传授和创作的基本方法,重视西方艺术的"验证"细腻特长,试图结合西方艺术的优秀成果及方法,探索中国文学艺术发展的新路径;另一方面,由于西方艺术本身的内在强烈渗透性、侵略性及"西方中心主义"态度,也导致一些危机,中国现当代艺术发展在某些方面走了弯路。

艺术原本是人类生命内在创作能力的自然流露。每一个民族,受到自身民族传统基因的激发,针对本身生活环境中各种复杂因素的刺激而发生审美感应,各自创造了符合自身民族传统的艺术形式,并在民族发展中持续积累自身民族艺术的优秀传统,呈现出世界各国各族人

民不同的艺术传统,创造出丰富多彩的人类艺术世界。与此同时,由于生命之间自然而然的共鸣和互感,不可避免地也会引起各个民族传统中最优秀部分的相互融合和共享,形成世界各族思想文化传统之间的交流与相互促进。各族各地蕴藏的富有特质的思想文化创造成品,通过相互理解和相互学习,可以达到交能易作和交相辉映的效果。不同思想文化所创造的最优秀成果之间,总是在默默无声地相互召唤和相互交通,促成人类思想文化总体的生命优化,为人类生命与宇宙整体生命的共鸣及互感创造了条件。

二、当代西方艺术的挑战

当代西方艺术在创新过程中,包含复杂的因素并隐含不确定的多种潜在可能性。1912 年,杜尚(Henri-Robert-Marcel Duchamp,1887—1968)创作了《下楼的裸女二号》(*Nu descendant un escalier n°2*),立即在艺术界引发强烈反响。1917 年,杜尚在纽约大胆地把"现成品"(readymade)陶瓷小便器当成艺术,使西方艺术史掀开了新的一页,西方艺术从此进入新的发展阶段。③

杜尚将所提交的"现成品"新艺术作品,命名为"喷泉"(Fountain)。这是可以从商店里买到的一个普普通通的陶瓷小便器,实际上并非杜尚自己制造出来的,而是他特地从纽约一个商店买来的"现成品",然后作为他参展的一个"艺术作品",并署名"R. Mutt 1917",交给年展审查委员会,请求展现在由"独立艺术家学会"举办的盛大艺术年展上。③

杜尚此举,显然具有挑战性质。杜尚本人本来熟知艺术史,也赋有艺术才能,他从懂事的时候起,就一直全神贯注于艺术创作,昼作夜思,针对他所看到的各种艺术作品,进行独特的探究,沉思于艺术的性质及创作问题,对什么是艺术以及如何创作,不断钻研,心领神会,不满足于

艺术的现状,更为艺术的未来发展,诚惶诚恐,殚精毕力,试探不止,却又永远感到"意犹未尽",有说不完的想法和"待说之事",总是有一种"有待开拓"和"尚待追究"之意,其中隐含说不尽的"另类想法"和"另类方案",值得"再思考""待尝试"和"待实验",令人处于"跃跃欲试"的冲动状态,引发人的无穷新欲望,促使人一再冒险,又一再冲动,闯入迷人的游戏境界,其创作激情再也无法遏制下来,最后把自己变成"艺术家又不是艺术家",总是不甘心,总要"重新再试",总认为艺术中"尚有可能待发现"的事物,每当突破传统艺术的框架时,总是期待下一步再有"新"的可能性。

杜尚越探索艺术的本性,越觉得其中奥妙重重,深不可测,一会儿清醒,一会儿又糊涂起来,总觉得每一次发现和体会,都只能满足于当时当地自己的想法,越思考"什么是艺术",越想出各种不同的方案,似乎艺术本身,也随自己的思想而不断变化,一直在发生"变态",从而也使自己"变态"起来。把这些感觉、体悟和发现综合在一起,只能用"艺术无法被定义"来概括。由于艺术综合了人类"心智""情感""欲望""梦想""技巧"和"富于想象"于一身,又包含了创作者本人所有思想意识的活动内容及各种变化可能性,这就使艺术成为富有意义却又难以言说的"活体",一种时时在发生变动的某种"不确定性"。当人们试图为它下定义的时候,它可以变成"确定无疑的某种存在";当人们试图把它确定下来的时候,它又突然摇身一变成为"不可捉摸和不确定的存在"。引用《周易》来说,这是"阴阳不测谓之神"。正因为艺术具有"阴阳不测谓之神"的性质,才具有一种"生生之谓易"的特点。

艺术本身就是生命!因为它是生命,所以它生来就具有"个体性"和"互感互通而相联"的双重特点。艺术的个体性,使它只能由它自己来确定自己的身份;而艺术之间的"互感互通而相联"的特点,又使它随

时具有相互关联中的不确定性：它的一切，随其关联的不同因素及关联性质而发生变化。

这也就是说，艺术对每个人来说都是不一样的。一方面，每一个生命，就是不同的艺术，反过来，每一个艺术，就是不同的生命；另一方面，不同的艺术家，由于他们不同的生命本质，各有自己对艺术特殊的想法和理解，各有其特殊的艺术体验。这样一来，不同的艺术家不可能有同一概念、同一想法，对于艺术，不同的人，"仁者见仁智者见智"。

正如英国艺术史家修·昂纳（Hugh Honour，1927—2016）和约翰·弗莱明（John Fleming，1919—2001）所说："'现成品作为艺术'的主要意义，不在于它的美学价值，而是在于提出了值得人们深省的'提出问题的方式'。"⑥杜尚的《喷泉》的展出，为人们敲起警钟，让人们从长期受约束的艺术观念中苏醒和解放出来，从根本上对艺术创作进行彻底的反思和实现艺术的革命。

严格地说，艺术不可能有绝对一致的或统一的定义，也不可能具有通用于各个时代的"亘古不变"的永久性定义。既然艺术是一种创造活动，它就是人类旨在表达情感、表现生命诉求、实现内心欲望、完成生命意志，以及展示个体创造本领和技巧的一个行动。艺术的性质就恰恰体现在创作活动的进行过程中，体现在每一个创作活动现场活生生的表演中。按照杜尚的理解，既然艺术只能体现在个别而具体的艺术创造的现场活动中，那就应该设法把已经完成的创造活动"再现"在新的环境中。为此，把已经制造出来的创作物，即"现成品"，以新的形式再次显现，就可以赋予它新的艺术生命。

杜尚对他所面临的当代艺术创作状况，深感不满。因此，他有意为艺术创作另辟蹊径，闯出一条新路，向当时的艺术界发出挑战。

由杜尚的挑战而引发的问题是："艺术是不是可以不再这样了""艺

术应该是另类的""艺术永远是另类的""艺术永远招人幻想成瘾""艺术是唯一使人迷惑和激动的事业""艺术是没有尽头的发明探险过程""艺术永远陷入美与丑的对立游戏中""艺术是实验性的超越行为"等。

杜尚认为,真正的艺术家应该同时兼有诗人、音乐家、哲学家、数学家、工匠、炼金术士的风度和气质。正因为如此,真正的艺术家更应该展现出人类特有的智慧、技能、想象力、情感性和意向性,使艺术永远变成人类整体创新活动的基本动力。在这方面,达·芬奇早就指出:"绘画是一种观看而非聆听的诗歌,反过来,诗歌是倾听而非观看的绘画。总之,这两种艺术,可以根据我们如何通过理智来理解它们而相互更换,两者其实是同一性质的,都是人类心智情感的综合生成品。"⑧

因此,艺术家要善于从不同角度来理解世界,理解艺术和其他各种问题,善于在"现实"与"非现实""虚拟与实际""确定与不确定""混沌与清晰"之间摇摆,而在创作的那一刹那,艺术家又必须能够以其独有的"慧眼"和"直觉","当下即是"地,以自己瞬间选择的方式,在"现实"与"非现实""虚拟与实际""确定与不确定""混沌与清晰"之间的摇摆中,准确地"拿捏"创作时机,并以其独特的方式准确地表现出来。正因为这样,艺术家实际上综合了诗人、哲学家、工匠、音乐家、数学家和炼金术士的品格,只不过艺术家必须善于将这些人的特殊才能和情感,通过他们的艺术作品表现出来。

杜尚曾经有一个艺术品,称为"既然这样……",法语原文是"Étant donnés",英语译为"Givent"。这是值得玩味的法语词,因为"Étant donnés"可以是"被给予的""既然如此""既成事实""既然这样""现成事实"或"既定状况"等,这个词实际上无法准确地表达出来,但它归根结底就是表示"就这样呗!由此开始",或者说"现有条件就是这样,就看你如何理解"。显然,在这里,杜尚对艺术的这种说法,多多少少有点

杜尚作品雕塑 *Étant donnés* 的内部景观：该作品原有全名是"*Étant donnés: 1° la chute d'eau／2° le gaz d'éclairage*"，即"*被给予的：1. 瀑布；2. 照明的煤气灯*"

"游戏人生"的意味，还有点"不拘一格"的做派或"无所谓"的样子。但更多的是试图表现艺术内在的各种可能性和潜在性及不确定的前景，归根结底要看艺术家本人如何抉择。

　　这是杜尚艺术生涯后期，在1946年至1966年间，在纽约秘密地持续策划和创作出来的，直到作者1969年去世之后才被人们发现。被公之于众后，它引起人们许多遐想和猜测，已经被人们称为杜尚的最重要的作品。艺术评论家们认为，这部作品隐含许多深刻的意思，促使人联

想到一切可能性，让艺术展现出它妙不可言的内在本质。

直至二十世纪六十年代初，杜尚的一切创新性元素，都像魔鬼或幽灵一样，无声无息地隐藏在轰轰烈烈的历史车轮的滚动运转中，深刻影响了西方当代艺术发展进程。

这种奇特的现象，只有在 1968 年席卷整个欧美的青年学生革命运动中，才典型地表现出来，其表现高峰标志着艺术革命新时代的到来。1968 年发生在西方社会的学生运动，是西方社会陷入政治、经济和文化危机的一个"信号"，它意味着向来自称"文明""先进""科学"和"民主"的西方社会，正遭遇由其自身引起的各种矛盾和"悖论"所造成的总危机。西方艺术也在这个关键时刻显露了其内在矛盾和重重危机。危机的实质，就是自工业革命和启蒙运动之后的西方社会和西方艺术，一方面集中了西方思想文化的智慧和精粹，体现了人类文明的优秀精华所能展现的精神力量；另一方面也运载了西方社会和思想文化的内在矛盾及其缺陷，隐含着可能破坏人类文明的危险因素，那就是经常未能恰当处理"功利"与"公正"、"个人主观性"与"整体宏伟视野"、"私欲"与"人类整体利益"之间的关系等。

在 1968 年学生运动中所喊出的革命口号里，就有杜尚创新精神的影子。学生运动把艺术革命在艺术领域所无法表达出来的声音，充分地表达出来了。杜尚艺术革命的启示，如同一堆混沌构成的观念群，不断刺激着艺术家和革命中渴望倾诉内心要求的学生们。杜尚启示人们，在创作中如同在革命中，必须善于捕捉那些瞬时即逝的"偶然性"，必须以极其敏感的期待心理，即时发现刚刚露出苗头的偶然性，因为偶然性总是像泥鳅一样迅速滑动，神出鬼没，难以捕捉。艺术家的责任，就是捕捉那些好不容易露出苗头的偶然性。正如萨特所说："最重要的是把握偶然性！"⑳

杜尚的创新也为人们树立了创新的榜样。杜尚的启示之一,就是不要把艺术作品"做绝",也不要把艺术限定在特定的范围内,必须给它留有余地,让它赋有伸缩性、弹性和折叠性,给予艺术更多发展变化的潜力和可能性,以便给艺术界及其后人提供更多再创新的机会。也就是说,艺术创作不应该要求百分之百的"完成",而是只要"半成品""备成品"或"待成品",必须把杜尚所提出的"现成品"理解成"即将完成之作"(Ready Made),严格地说,不是真正意义上的"已成品",因为"Ready"的原义,并不仅仅是"现成",而且还有"准备做成"的意思。仔细观看杜尚作品,每一件都是未完成之作,都给观赏者和后人留下余地,给予后人丰富的想象空间,也提供非常灵活的伸缩性。杜尚作品中的每一个部件或组成部分,都有其特殊的待发展的隐喻,都是含蓄待发展的"胚芽"。这就是为什么杜尚在二十世纪初的创作,一方面显示了当代艺术所面临的困境及主要矛盾,另一方面又为当代艺术家提供了进行创新的广阔发展前景。

三、"观看"对艺术的决定性意义

杜尚到底在想什么?杜尚为什么费尽心思创作这部作品?杜尚通过这部作品试图向人们说什么?

在杜尚写给法国艺术评论家皮埃尔·卡巴纳(Pierre Cabanne,1921—2007)的一封信中,杜尚明确提到了德国著名艺术家阿尔波列斯·丢勒(Albrecht Dürer,1471—1528)早在 1525 年制作的作品《制图员绘制横卧女人》(*Draughtsman drawing a recumbent woman*)。杜尚为此指出:"在这里,正是观看者制作了图画。"⑧

显然,在杜尚看来,艺术创作过程无非是艺术家的"观看"动作的重复表演。"观看"成了艺术家创作艺术的典型。

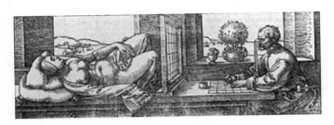

丢勒作品《制图员绘制横卧女人》

"观看"究竟是什么？"观看"对艺术具有什么样的意义？这是关系到艺术的性质及本性的问题，也是鉴赏艺术的基本问题。凡是艺术家和艺术鉴赏家，都把"观看"列为揭示艺术本质的根本问题。根本的问题，不在于急急忙忙回答"什么是观看"，而是善于理解为什么提出这个问题。对艺术来说，真正可以引起人们深入思考的基本问题，就是"准确地提出问题"。^①"观看"就是有关艺术本质的重要问题，它是揭示艺术本质的"门户"，因为它触及艺术的主客观因素的相互关联，激发艺术内在生命的核心，而且，这个问题也集中指向艺术本身的内在创造性以及艺术的生命特征："艺术永远在运动中，艺术永远在创新中。"没有创新，就不称其为艺术。但创新又不是胡作非为或恣意妄为。对于艺术而言，艺术的运动性及创造性，由艺术家和鉴赏家的"观看"能力及灵活运用决定。

中国传统艺术哲学，早在魏晋时代就肯定了"观看"在艺术创作中的重要意义。当时的诗人和文学家往往把"寓目"当成感知经验的一种最敏感的审美活动。潘尼（约250—约311）诗云"驾言游西岳，寓目二华山"；另一位诗人庾阐也在《登楚山》中说"拂驾升西岭，寓目临俊波"；谢万则在《兰亭诗》中说"肆眺崇阿，寓目高林"；王羲之《兰亭诗》云"寥朗无厓观，寓目理自陈"；谢灵运《山居赋注》云"以为寓目之美观"。正

因为这样,钟嵘在《诗品》中评价谢灵运的诗作时说"兴多才博,寓目辄书,内无乏思,外无遗物",强调"寓目"对于创作的关键意义。

当代艺术家的主要任务,就是准确发挥自己的"观看"本领,把握时代的特征,在艺术创新中,把"观看"到的问题,贯彻于创作过程,并使艺术鉴赏家有可能从中发现艺术品的生命意义。所有的艺术作品,也只有在"观看"中,通过"观看"中的耐心、揣摩、体验、掂量以及虔诚虚心等态度和精神清润活动过程,才能从艺术作品的表面结构,直入艺术家创作时所经历的一切内心复杂活动,尽可能把握艺术家创作中激发灵感的各种因素,重新体会当时当地触动艺术家进行创作的内在动机。所以,"观看",也就是"凝视""静观"和"洞见",聚精会神地回味艺术作品本身的内在价值。这一切,是需要艺术家和鉴赏家付出代价的。

四、西方传统艺术的危机

西方古典美术长期通过模仿现实对象,试图在视觉上建构完美的图景,旨在强调和谐秩序和完整结构,以便使艺术作品成为人类精神的一种高尚活动,满足人类自身对生命的多种要求。

因此,在西方,由于当时宗教生活覆盖整个社会,中世纪时期,宗教题材的绘画作品成为主流。即使在那时,也已经显露出改革的苗头,艺术家们试图挣脱传统绘画的框架。意大利画家契马布埃(Giovanni Cimabue,1240—1302)最先在十三世纪初尝试在绘画中纳入动态和立体感,并致力于展现细微的色调差异性,达到了一定程度的节奏感。在他的影响下,他的继承者乔托(Giotto di Bondone,1267—1337)进一步在绘画中引入三维空间,通过还原躯体的立体感,以发扬造型的价值。

为了加强绘画的立体感,意大利佛罗伦萨学派的弗拉·安杰利科

乔托作品《犹大之吻》

（Fra Angelico，1395—1455）加强了对透视法的探索和实验，并把透视法与颜色的多方面交叉混合法联系在一起，使用多种曲线要素描画人物出现的场面，更注入颜色的相互对照和渗透，使画面更加生动活泼。只是到文艺复兴时期，透视法才成为绘画真正的基本要素。达·芬奇（Leonardo da Vinci，1452—1519）的绘画采用了光影与定实画法。达·芬奇注意到大气不是透明的，而是有厚度、有颜色差异、不断变动的宇宙生命体的一部分。达·芬奇在《绘画论》中强调六种基本颜色（白、黄、绿、蓝、红、黑）。他认为，颜色对于画家的眼睛来说，并不单纯是物理学意义的光谱上各种波长的反应，而是受画家视觉发生时所同时产生的各种复杂心理情感反应的综合形象。他说："你看某些布满各

式斑点的墙壁或带有各种不同混合物的石头,如果你有某种发现的能力,你就会在那里看到一些类似于各种风景的东西,它们用各种山脉、河流、岩石、树木、大平原、小丘与峡谷装饰起来。你也会在那里看到各式各样的战役,看到奇特陌生的人物的清晰部位,面部表情、风俗习惯,以及你可能认为形式完善的无数东西;同时也可能看到在这类墙壁与混合物上出现的类似于钟响时出现的东西,在敲钟时你又会发现你想象的每个名称与每个词汇。"⑩

他通过对大气的观察和描摹,表现色调的明暗和形体的虚实及各种差异性,在这方面,他的《天使报喜》(*Annunciation*,1472—1475)和《岩间圣母》(*Virgin of the Rocks*,1483—1486)都很显著。但在西方艺术史上,更具典范意义的是达·芬奇于 1503 至 1519 年间创作的《蒙娜丽莎》(*Mona Lisa*)。

达·芬奇倾注了他生命的全部精力,不辞劳苦地从整体或具体细节,一点一滴,经过漫长的思考,反复总结和体悟自己生命每一个时刻的经历,对人生的情感、欲望、理智、意志等各种精神因素及可能遭遇的各种状况,进行多方面的掂量和斟酌,把个人生命活动同宇宙整体及社会系统的紧密关系,反复地加以洞察和分析,通过一笔一画的仔细创作,使用颜色、光线、线条等工具,在不同层次的结构变化中,试图表现生命的光辉灿烂和神秘莫测两方面的变化可能性,展现出艺术家对宇宙和个人生命的深切关怀和独特洞见。肖像中的蒙娜丽莎的脸部所表现的每一个线条、每一种颜色,从不同角度来看,永远都是具有活动性和生命力的,呈现了生命的神秘玄妙性质,隐藏了生命内部无穷的超越欲望,表达了生命永无止境的向往倾向!生命之美和生命至善连接在一起,向每个人招手致意,同时又感染所有人和她一起追求卓越!

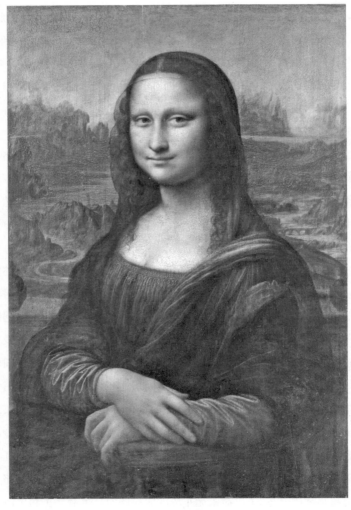

达·芬奇作品《蒙娜丽莎》

　　黑格尔在谈到达·芬奇的作品时说："他凭坚决探索深微的理解力和感受力，不仅比任何一个前辈都更深入地探讨了人体形状及其所表现的灵魂，而且，凭他对绘画技巧所奠定的同样深厚的基础，在运用他从研究中得来的手段或媒介上获得了极工稳的把握。此外，他还能保持一种充满敬畏的严肃态度去对宗教画题进行构思，所以他所塑造的人物形象，尽管显得有现实生活的完整、圆满，尽管他们在面孔上和秀美的运动上都表现出一种和蔼可亲的微笑，却从来不抛开宗教的尊严和真实所要求的那种庄严气象。"㊶

　　但杜尚宁愿从另一个角度来看待传统。对杜尚而言，历经千年延续的传统艺术观念，早已把艺术限定在只有少数人才有资格参与创作和鉴赏作品的狭小圈子里，同时也已经把艺术同生命、同现实生活的联系完全割裂开来。艺术僵化了，被各种形式和规则所限制，传统的艺术形式几乎统治了整个艺术界，艺术家们处于盲目状态，纷纷陷入"画地为牢"的困境，却又沾沾自喜于自己的作品。艺术家们满足于单纯埋头进行艺术创作，却不考虑"什么是艺术"这个根本问题。

　　从古希腊古罗马到中世纪末，从文艺复兴到启蒙运动，再加上又经历了工业革命和"现代性"的各种变革，西方艺术作品一方面越来越展现出自我创造的生命力，另一方面又遭遇重重危机，表面上各种新花样层出不穷，关于艺术创作和艺术美学的问题，也发生了多次激烈的争论，但艺术创作依然被禁锢在传统艺术限定的范围内，艺术家们反复陷入苦闷和无奈的绝境。面对艺术创新的种种困难和危机，西方艺术在进入现当代阶段，经历了极其复杂曲折的探索过程，表现了当代艺术创新的复杂性、曲折性、矛盾性和悖论性，值得我们深省总结。

　　从西方艺术史来看，西方艺术的变革，往往是由三类艺术探险者推

动的。第一类就是那些优秀的艺术家,他们把艺术当成自己的生命,献身于艺术而不讲条件,在创作中只顾着埋头精心制作,充分发挥他们的内在智慧和创作技巧,并在作品完成之后,他们能够冷静下来细心思考和反思自己的作品之所以"这样或那样"的根源和理论基础。于是,他们千方百计创作之后,观察和收集自己作品中的各种蛛丝马迹和线索,试图发现创作过程中的指导思想及创作中没有来得及思考的问题,也从中发现自己艺术创作的缺欠之处及思想根源。这类人是负责任的艺术家,又是善于发现自己创作缺欠的高尚艺术家,宁愿自身陷于困惑并承受精神负担,也要把埋没在他们的理智和才华中的精神解放出来,促使他们自己在艺术革新的大道上,精益求精,引领艺术界向前,探索艺术中令人赞美的高尚精神境界。第二类是刚刚取得创作成果的年轻艺术家,他们不满足于自己的成果,却缺乏经验,创作技巧不完备,促使他们在艺术革新中不断提出新的问题。第三类是急于在艺术创作中出人头地、却又抱着走捷径心理的艺术爱好者,他们往往投机取巧,把艺术创作当成自己获取名利的手段,沽名钓誉,以试探的方式,不顾传统艺术经验,不惜孤注一掷,尽管他们也不断提出问题,有所创"新",但他们所引出的那些问题,有可能毁坏艺术性质并让自己走上歪门邪道,最后引起艺术创作的乱象,在西方艺术革新中,以假乱真,以莫名其妙的各种"新"作品,搞乱西方艺术革新的阵脚,之后却冒名顶替,成为西方艺术革新的一个部分。

自从十九世纪末以来,西方艺术革新的潮流中,以上三类人的创作成果的比例,发生引人注目的变化。第一、二类创新的成分越来越少,第三类"创新"的比例却越来越高。这是西方社会自十九世纪下半叶以来所发生的变化在艺术界的直接结果,是西方社会商业化和功利化的产物,也是西方社会道德下滑的集中表现。这种状况实际上标志着西

方艺术创新道路已陷入危机。

所以,所谓创新,并不意味着单纯追求"新"。真正的创新,必须是严肃认真和负责任的。中国文学艺术评论家刘勰早在六世纪初就已经分析过文学艺术界的创新乱象,认为创新现象包含复杂性,主要决定于创作者的"体性",决定于创作者的情、理、心、神、才、学、性格,即艺术家的内心品格和精神面貌。正因为这样,文坛作品像云气那样变幻,艺坛作品像波涛那样诡异,也就不足为奇了。他说:"夫情动而言形,理发而文见,盖沿隐以至显,因内而符外者也。然才有庸隽,气有刚柔,学有浅深,习有雅郑,并情性所铄,陶染所凝,是以笔区云谲,文苑波诡者矣。故辞理庸俊,莫能翻其才;风趣刚柔,宁或改其气;事义浅深,未闻乖其学;体式雅郑,鲜有反其习:各师成心,其异如面";文学艺术家"才性异区,文体繁诡。辞为肌肤,志实骨髓。雅丽黼黻,淫巧朱紫。"⑫

西方艺术界到了二十世纪初,人才济济,名流辈出,却又玉石混杂,龙化虎变,变化无常。对于西方艺术创作的状况,千万不能只看表面,不加分析,盲目模仿,生搬硬套。

在德国希特勒疯狂准备战争的时候,胡塞尔(Edmund Husserl,1859—1938)在 1936 年发表《欧洲科学的危机和超越论的现象学》,一针见血地指明了西方科学越来越追求功利的趋向,致使西方整体的数学和科学研究与追求真理的哲学研究相脱离,推行一种以主体为中心的自然科学思维模式,把主观与客观对立起来,越来越远离"生活世界"。⑬

在《欧洲科学的危机与超越论的现象学》中,胡塞尔以总结西方人的历史经验为基础,试图研究西方人从古希腊,经中世纪和文艺复兴,到现代化过程中的理性思想的真正性质,以便探讨历来重视理性的西方人为什么一再面临思想文化危机和社会危机;为什么号称"自由民主"的西方社会成了法西斯的温床;西方人的理性观念包含了什么危险

的因素；这些导致危机的理性观念，究竟怎样潜伏在西方人的哲学中；又怎样呈现在西方科学理论及实践中。胡塞尔反复思考了一向被西方科学和哲学所忽视的"生活世界"：为什么声称揭示真理的西方科学自围于"经证实的经验"所揭示的"科学的世界"，而看不到实际存在于眼前的生活世界？问题的提出和探索，使"眼前的世界"与"生活世界"的差异凸显出来。

眼前的世界，尽管可以通过科学验证证实其"真理性"，但富有讽刺意味的恰恰是科学验证过的世界，确实扭曲了真正的生活世界。为什么这样？看得见和被证实的世界，就是生活世界吗？通过理性检验的世界，就可靠无误吗？

传统的西方科学总是在主观与客观的分裂中寻求"合理"的立足点。西方科学只看到外在检验的经验的可靠性，却忽略人类内在意识及内在经验的主导力量的重要价值。他们没有看到人类"生活世界"镶嵌在主客观交错构成的复杂关系中，而人类主观意识的纯粹性和明晰性，以及与内在经验活动的紧密关系，才促使人类生活世界基本上呈现出人类意识的创造意愿的真正价值及决定性力量。因此，胡塞尔认为现象学必须探索，探索如何使人类纯粹意识成为真正的思想文化创造过程的指导原则，使内在意识所设计的生活世界的内在意义与心理学意义上的世界，成为可以理解的事物，而不至于成为破坏人类生命价值的消极力量。

胡塞尔发现了西方危机的关键。他认为，看得见的或被检验的世界，并不一定是真正的生活世界。生活世界具有两面性和矛盾性，而它的可见性往往掩盖了它的隐蔽性。只有详尽探索两者的差异及同一可能性的基础，才能真正揭示生活世界的内在本质。关键在于人类意识与内在精神生活的复杂性，以及它们对于生活世界的干预程度，并非一

目了然。

通行于自然科学研究的实证主义原则,把本来非常复杂的内心意识,当成可以在实验室的外在科学实验中得到"证实"的事物,这是非常典型的反生命的原则。胡塞尔指出:"实证主义将科学的理念还原为纯粹事实的科学。科学的危机表现为科学丧失其对生活的意义。"④

所以,胡塞尔并不满足于把握生活世界本身,而是要进一步探索。在生活世界的实现中,如何凸出主观内在意识的决定性意义? 如何能够确保由此引申出可以导向超越论的自我的合法性和真理性?

胡塞尔一方面强调意识的内在意向性的决定性作用,另一方面又强调主体与他者之间的相互关系的重要性。对胡塞尔来说,意识具有积极主动的创造和建构功能,它总是主动指向某物,在它所遭遇的对象中进行选择,并在意识的意向性内在需求的推动下,建造它与对象之间的关系,以及各个对象之间的相互关系,当场建构一个活灵活现的相互关系网络,然后将意向性的对象置于这个关系之中加以观察和把握。

胡塞尔指出"单纯经验根本不是科学"(bloße Erfahrung ist keine Wissenschaft),如果没有意识对它的关注并建构其相互关系,那么,任何纯粹的经验都绝对不能成为科学。⑤ 而且,传统理性主义或经验主义,总是过于强调认识本身,忽略了认识活动是一种由意识及意向性所带动的整体性活动,不但必须有一个具有意识的主体性,更要建构能够连接主体及对象的关系网络。所以,在讨论认识论及人类知识的价值之前,必须首先创建能够指导严格的知识系统的一种"真正的第一哲学",而这就是现象学推崇的"一种有关进行认识和进行评价以及实践的理性的普遍性理论"。⑥

人类生命异于其他生命,或者更确切地说,优于其他生命的地方,就在于拥有一种高度精密、灵活运作的被称为"理智"的东西。但作为

人类特有智慧的功能枢纽,理智或思想意识,并非高高在上、孤芳自赏的神秘功能,也不是某种可以脱离人类身体其他功能而单独发挥卓越功能的器官。它一方面是感觉、知觉、悟性、知性、想象力、判断力、分析、归纳、推理和语言使用技巧,以及经验总结本领等一系列认识或认知能力的综合能力的指挥者;另一方面也包含生命内在原始本能因素、情感、激情、意志、记忆、勇气,以及由生命历程所形成的各种实践能力、经验和生存能力等极其活跃的成分,致使意识集中的所有这些能力及经验和技艺,成为人类生命的指挥中心,又具有明显的生活性,呈现出与意向性密切相关的整体生命的根本需求。既有主动寻求创新目标的意向性,又有时时创新的内在动力。在各种复杂的情况下,它转化成高度复杂、灵活巧妙的思想创造的活力根源,同时也成为身体精神活动的神经中枢。它是生命心身合一的最高典范,它既是精神的,又是物质的;既是多种功能集聚而成的微妙合力,又是全身结构的制衡中心;既是思想意识活动的驱动力和指挥中枢,又是神经系统汇聚的调控基地。所以,意识就是心身合一的最复杂、最高级、最完美的化身,是生命内在创造精神力量的动员者、组织者和行动指挥部。它总体调控整个精神活动,集中了生命生成发展的全过程及成果,也囊括了生命的各个组成要素,积累生命历史整体的经验,又隐含导向未来的生命潜在诉求及各种进行超越的可能志向和践行毅力。

对于人来说,意识启动的最原初动力源泉,就是生命自我更新实现生命优化的由衷诉求,这是发自生命内部深处的自我超越力量,是生命全方位权衡内外力量关系后产生的自新自创要求的总呼声,因此也成为意识展开思想活动的意向性的基础,而意识活动一旦与其意向的对象结合起来,就会导致最高级的心智活动,为思想创造的全面开花开辟道路。不然的话,一切科学或理性活动都可能走上邪路。西方科学危

机的总根源，就在于忽略了人类理智及其与生命整体的关联性，孤立地大谈人类理性，却不重视人类理性同生命整体的同一性及极端复杂的相互关联性。

西方科学的危机同样揭示了西方艺术的危机。西方艺术创作的传统原则，恰好体现了胡塞尔所揭示的"西方科学中心主义"及"主体中心主义"的思想方法的要害，也体现了西方艺术盲目将自身顺从于西方科学思维原则的荒谬性。换句话说，西方传统艺术基本上也以"主体中心主义"为基础，搬用了自然科学的思维模式和创作方法。这就从根本上忽略了艺术创作的"天地人和谐"及以人为本的原则，过分强调主体性以及主体的中心地位和决定性意义。当西方艺术家过分强调基于自然科学的光学原则的"透视法"和基于几何学的线条原则的时候，他们忘记了艺术创作不同于自然科学，致使本来已经有所成就的西方艺术，在西方现代化过程实现工业化和科学技术化以后，将西方近现代艺术推向新的灾难的深渊。

西方工业革命所引起的印刷业和摄影术的革命，进一步揭露了传统艺术方法的局限性及脱离生活世界的性质。工业时代的印刷业把文字、书法、图形和艺术作品，从单个艺术家手上夺走，成为"非人性"的批量生产。摄影术的发明更把传统绘画逼到社会角落，使其难以生存。摄影术向传统绘画提出了挑战：要么继续坚持"写实"，要么从单纯写实走出来，使绘画艺术成为有形和无形世界的生动写照。

按照迄今为止流行的根深蒂固的传统西方艺术观念，艺术早已与人类社会的实际生活脱离开来，变成了自称"高尚"的人们的垄断性创作，也使艺术成为被异化和被圣化的作品，成为少数人宣称自身权力和资本的替代物。到了十九世纪末，西方艺术品更多地沦为画商、商业收藏家和画廊老板等文化资本家的掌控对象，像梵高（Vincent van Gogh，

1853—1890)这样天才的艺术家，在生前，其作品竟然无人问津，即使创作了许多优秀的艺术作品，也只能生活在社会的最底层，致使他终生饥寒交迫，经受贫困生活的折磨，最后身患精神病，自杀身亡。带有讽刺意味的是，在西方这样"发达"的国家，梵高创作的优秀艺术作品，在梵高逝世前，只能以最低价售出少数几幅，而在他逝世之后，梵高的作品却被收藏家和画廊老板垄断炒作，成为富豪手中"收藏"的显赫财富的象征。

在这种情况下，艺术已经失去它本身的原初意义。

这就毫不奇怪，杜尚所提交的"现成品"陶瓷小便器，直接质问和挑战现当代艺术界：如何看待艺术与生活的关系？艺术到底是什么？我们身旁到处出现并时时伴随我们生活的"小便器"之类的东西，是不是艺术品？如果它不是艺术品，那么，艺术应该是什么？现成的"小便器"，是否包含艺术的意义？它为何不可以成为艺术品？杜尚实际上试图别出心裁地通过"陶瓷小便器"的参展，引发所有沉溺于奇奇怪怪艺术创作以及各种盲目"创新"的艺术家们，更深一步思考自己的艺术创作中隐含的问题，催促艺术家们扪心自问：他们自己的艺术，同原初人类创造艺术的初心，究竟有多少差距？此前艺术史所考察的所有艺术创作和艺术发展模式，在当代，还有没有意义？当代艺术同真正的艺术之间，究竟有没有差距？这个差距说明了什么？

艺术展上出现的"小便器"，美其名曰"泉"，却有可能引领艺术家回顾艺术本身的历史，回顾当初人类究竟为何和如何创造艺术。在我们的原始祖先那里，他们当时怎样看待艺术？他们究竟怎样从他们的实际生活中产生创作艺术的愿望？当初原始人是如何处理艺术与生活的关系？如何处理艺术与自然的关系？后来，文明人又如何把艺术一步一步地改造成现在的艺术？当代艺术为何落得如此田地？所有这一切问题，都隐含在杜尚提交的"陶瓷小便器"之中，不仅引发，而且还迫使

人们对艺术的性质、命运及创作过程进行彻底的反思。

　　更为重要的是,杜尚并没有选择其他普通的"现成品",偏偏选择了"小便器"。这就更触及当代社会中极其敏感的问题,即社会道德伦理问题以及道德与艺术的关系。"连小便器也可以成为艺术品?""把神圣的艺术同粗俗不堪的小便器等同起来。简直是大逆不道!"等。由此反弹出来的问题,更尖锐地触犯传统艺术所一贯遵循的各种"规矩"和"禁忌",同时也显示了艺术创新过程所遭遇的许多难题和矛盾。

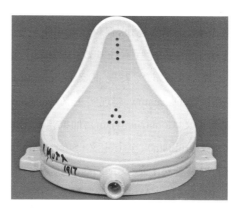

杜尚署名"R. Mutt 1917"的白色陶瓷小便器

　　杜尚的挑战还带有更深的意义。杜尚参展并提交其"现成品"时,并没有直接标示自己的真名,而是署名"R. Mutt"。"R. Mutt"是什么意思? 谁是"R. Mutt"? 小便器附带提出的署名问题,也和现成品本身一起引发许多猜测和一系列争论,同样也关系到艺术的本质问题。艺术,作为象征性创造形式,其隐含的意义,永远不会凝固或单一化。而且,艺术的象征性还意味着艺术的结构、内容及意义的可塑性和伸缩性。究竟如何利用艺术的象征性? 这是艺术创作本身的重要

问题。

从字面上看，"R. Mutt"的德文原义，可以是语词"Armut"（"贫乏"或"贫困"的意思）或"Urmutter"（"原始母亲"）的转义，也可以是隐喻或暗喻，曲折地表达作者试图转达的心灵呼喊或别的更复杂的意思。由此人们进一步对艺术创作的隐喻、暗喻、换喻的使用进行思索，也同时考虑到艺术与语言、文化和思想的关系问题。

其实，杜尚的"现成品"艺术的出现，并非偶然。二十世纪初以来，西方艺术各种各样的"新浪潮"和新派别接踵而来，而且艺术派别花样翻新的频率和节奏，也越来越快，仅仅在二十世纪上半叶，产生并传播开来的西方艺术学派或浪潮，不计其数，其中最主要的有：野兽派（Fauvism）、立体派（Cubism）、表现主义（Expressionism）、未来派（Futurism）、达达主义（Dadaism）、超现实主义（Surrealism）、包豪斯学派（Bauhaus）、建构主义（Constructivism）、抽象艺术派（Abstract Art）、俄耳甫斯立体主义（Orphism）、至上主义（Suprematism）、色彩交响乐派（Synchromism）以及漩涡主义（Vorticism）等。

这一切表明，杜尚所提交的"小便器"，触及了传统艺术的核心和最敏感的神经，也揭示了传统艺术本身的要害所在。同时，杜尚的挑战，显示了艺术自身具有内在的自我创造生命力。

当代艺术的连续革命，表现了二十世纪后全球社会和思想文化的发展趋势，它们的种种表现和创新形式，体现了时代变化的特征，宣示新时代多文化并存发展和先进技术的普遍影响，显示艺术创作方法及构成材料的多样化和灵活化，也体现了艺术多种新概念和新方法的革新气息，为当代艺术未来发展开辟了广阔的前景。

当代艺术的普遍出现及频繁更新，也标示了艺术本身自我创造能力的强烈程度及潜在的丰富可能性。艺术的新发展表明艺术也和全球

人类社会文化的发展同步更新，艺术具备足够的自我创造能力来应对人类社会的发展需要，同样也有足够能力将人性本身提升到史无前例的新高度。

"一石激起千层浪"。杜尚的投石发难，震撼了二十世纪初的西方艺术界，也引起艺术家和哲学家一起，更深入思考艺术的性质及其历史使命和社会意义，也预示了即将发生的各种艺术革命运动的到来。艺术革命运动和社会革命以及思想文化革命是不可分割的。二十世纪初至第一次世界大战以及第二次世界大战前后，西方艺术革命不断发生，接踵而来，进一步展示了西方艺术革命运动的更深刻的思想、文化、社会和历史意义。

整个二十世纪的西方艺术史证明：杜尚在二十世纪初所提出的一系列问题，具有长效的历史价值和历史效应。在他的作品中所隐含的深邃意义，在他许多莫名其妙的装饰形式中所引申出来的一系列隐喻和换喻的多种可能性意义，一直像"幽灵"一样，以变幻莫测的形式，徘徊在西方社会和西方艺术界的周围，使当初对杜尚进行激烈批评和讽刺的人们，不得不在实际上沿着杜尚早已提示的方向进行他们的创作。人们逐渐发现在杜尚充满文学意味的符号以及令人费解的象征的背后，原来充满极其丰富的创造可能性和潜在性，为人们提供了足足半个多世纪的创新灵感。

杜尚创作中的各种"图像"，以象征的可变性的普遍特点，引导人们将他们的无意识底层和意识意向性储存库中的各种"备料团"，转换成可以称为创新的启示性符号，再通过人们产生的各种知觉或觉察运动，变成新的创作意向，在新时代艺术家的又一波创新浪潮中推波助澜。杜尚尽管去世，但他的一系列观念、图像、情节、人物以及材料处理，都直接成为二十世纪五十年代后各种艺术创新的启示性力量。

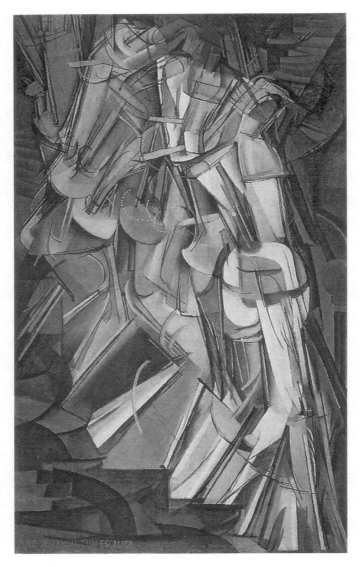

杜尚作品《下楼的裸女二号》(1912)

五、当代艺术危机的转折点

实际上，西方艺术革命所提出的问题，固然涉及艺术本身的创作及性质，但同时也表明艺术革命本身，不仅表现艺术的不稳定性及不断革新的性质，而且还涉及艺术以外的更重要的问题。它的持续变动及更新趋势，显示了艺术本身隐含更深沉的意义，使人联想到艺术与生命、艺术与社会、艺术与历史，甚至是艺术与万事万物的内在联系，也显示了艺术创新中的人类本性及精神生命的本质问题。

艺术作为人类精神创造活动的一个领域，它的一变一动，都牵涉人本身的内在精神的本质，牵涉人类社会生活的复杂性以及人类自身的内在精神活动的复杂性。

对于艺术家来说，他们所面对的一切，已经不是传统艺术家所面对的那些事物，因为在当代艺术家看来，所谓"现实"，已经不是他们的先辈所承认的那些早已被固定化的事物，而是艺术家本身，使用他们自己所选定的艺术手段，在不承认任何前提的情况下，通过自己的创作意图和创造性意念创造出来的结果。正如立体主义画家安德烈·洛特（André Lhote，1885—1962）所说："艺术家中间的伟大设计家，是这样的人，他的理智辛勤努力，尽可能地紧跟在本能之后，收集它的各种发现，把它们编排起来以便把这一份收获到的真理，化成更高一级的惶恐，再引出新的发现。幸运将降临到这些人手上，他们通过'结晶在理论中'的沉思默想，把他们浸没在本能里的理智解放出来，幸福也将降临到那些人，他们放弃了一切零章断句，把他们的直觉里的净水，用他们重新恢复的感觉力的浓酒来赋予彩色。"[①]

艺术的一再革新，表现了艺术创作者内心创作欲望的活跃性。人类精神活动从来不会休止于某一点。艺术家的创作本性，是同人类精

神内在世界的丰富创作动力和潜力紧密联系在一起的，而人类内在精神创新欲望的性质及要求，在很大程度上又与生命所处周在环境的变动性及复杂性紧密相关。艺术的活跃更新，归根结底，植根于世界整体的变动性和常变性，起源于生命内部的创新欲望和意志，也与万事万物的变易不止及更新不已的性质联系在一起。所以，艺术活动的活跃运行，表现了艺术家所处的宇宙和世界的变易性及运动本性，也表达了艺术家自身生命的创作意志，是赋有深刻而强盛的生命运动力量的。

西方当代艺术的重大变革，进入现当代以来，前后发生过两次：第一次是二十世纪初至第一次世界大战期间，第二次是在第二次世界大战的前后二十年。

由杜尚发动的西方当代艺术的变革，是第一次变革的典范，也是现当代艺术史上，对西方传统艺术的第一次冲击波；而第二次世界大战前后出现的艺术变革，可以说是当代西方艺术史上的第二次冲击波，主要是由欧洲政治经济和思想文化的衰落以及发战争财的美国的称霸野心所造成的。

上述发生在西方艺术界的两次艺术变革，不论是在性质上还是在方法上，都是不一样的。如果说，第一次冲击波还带有艺术创新的积极精神，并在某种意义上，还立足于欧洲原来的艺术传统，那么，第二次冲击波就完全由美国一手操纵，那是在美国这样一个"没有历史"的"暴发户"的国度里，被一小撮垄断资本家所操纵的"冒牌"艺术，也可以说是对西方艺术优秀传统的"反动"，其带有更多的"反艺术"和"非艺术"性质[8]。

第二次世界大战之后，由于欧洲各国受到战争消耗而引起政治和经济危机的时候，欧洲作为原来的"西方艺术中心"，长期处于"萧条"境遇。经受了第二次世界大战的严重打击之后，欧洲在政治、经济和文化

方面,一蹶不振。欧洲在古典时期和二十世纪前的文化"雄风"消失殆尽,不但出现了一系列悲观失望和虚无主义的思潮,还在经济上陷于枯竭状态,无力从经济和金融方面,支持各种思想文化创造活动,为在两次世界大战中发战争横财的美国垄断资本实行"文化霸权"创造了条件。

第二次世界大战之后,横行于西方世界的美国,迫不及待地试图在思想文化领域取代欧洲的传统领导地位。在思想文化领域,美国资本势力首先控制了当代艺术创作的领导权,以纽约为中心,拨巨款煽动和鼓励各国艺术家,以各种别出心裁的形式,向传统艺术挑战。在美国土生土长的"后绘画抽象"(Post-Painterly Abstraction)、"抽象表现主义"(Abstract Expressionism)、波普艺术(Pop Art)等艺术思潮,应运而生,靡然乡风。它们不仅在美国泛滥,而且还扩及世界,其目的在于推广美国式艺术并夺取当代艺术创作的领导权。⑩

所有这些"美国式艺术",大都粗制滥造,不讲思想性,忽略历史性,践踏道德伦理。而在艺术方面,也是尽可能回避艺术基本功,只求花样翻新,哗众取宠,追求时髦,不计艺术品格,忽略艺术最起码的标准,以商业化的时尚商品为榜样,靠媒体鼓噪宣传来维持。

其实,"美国式艺术"从二十世纪四十年代开始,就进一步受到越来越强的美国大亨和政客的控制,他们首先利用"二战"战火弥漫欧洲之际,沆瀣一气,趁火打劫,出力出资在"和平繁荣"的纽约,兴办一系列画展,创建艺术博物馆和展馆,试图把纽约建成新型的当代艺术中心,取代法国巴黎"西方艺术中心"的地位。

从二十世纪五十年代起,依靠"美国式艺术"在世界范围内的泛滥,纽约和芝加哥等美国大都市更进一步成为当代西方艺术展览和市场的中心,同时也成为当代最大艺术博物馆的主要基地。

位于纽约曼哈顿市区的纽约现代艺术博物馆（The Museum of Modern Art，MoMA），在促进发展和收藏当代艺术方面扮演了非常重要的角色。该博物馆试图通过馆藏和展出的当代艺术作品，引导当代艺术创作、观赏、收藏、评价和买卖等活动，提供一个"标准"或"范例"，以便展现其在全球范围内对当代艺术创作的主导作用。纽约现代艺术博物馆不仅展览艺术作品和组织各种艺术活动，而且还出版艺术书籍、编制艺术影片和电子媒体，同时也成立了艺术图书馆，而它整理的当代艺术档案资料，则被公认为"当代艺术最重要的资料来源"。

芝加哥当代艺术博物馆（Museum of Contemporary Art Chicago，MCA）也已经发展成世界上最大的当代艺术场馆之一。馆内的收藏品包含第二次世界大战后视觉艺术的数千种物品。作为画廊式的博物馆，全年持续举办各种独立策划的展览，而且每个展览都可以由临时租借的展品、永久收藏品或两者的结合组成。该博物馆曾举办过许多著名艺术家的首次展览，包括当代墨西哥女艺术家弗里达·卡罗（Frida Kahlo，1907—1954）的首次美国展览和美国艺术家杰夫·昆斯（Jeff Koons，1955— ）的首次个人博物馆展览。杰夫·昆斯的作品基本上由非常单调的物件（诸如钢架、镜面加工的气球兽等），再涂上明亮的色彩，加以堆砌而成，如此简单的作品，竟也是高价艺术品。评论家对他的看法趋于两级：有的认为他的作品是先锋的，有着重要的艺术史价值；有的则认为他只是在媚俗方面获得成功，无异于哗众取宠，故弄玄虚，全是靠商业推销骗术进行的自我推销。昆斯的一次展览，居然打破了该博物馆的出展纪录。

此外，该博物馆还馆藏大量现当代艺术家的作品，包括贾斯珀·琼斯（Jasper Johns，1930— ）、安迪·沃霍尔（Andy Warhol，1928—1987）、辛迪·舍曼（Cindy Sherman，1954— ）、卡拉·沃克（Kara

Elizabeth Walker，1969—　）和亚历山大·考尔德（Alexander Calder，1898—1976）等人的作品。芝加哥当代艺术博物馆在推广以"美国式艺术"为典范的当代艺术作品方面，成了纽约现代艺术博物馆的得力助手。

在"美国式艺术"风行于世的时代，英、法、德等国家也纷纷成立旨在推广"美国式艺术"的各种"当代艺术博物馆"。

在英国，最有名的是位于伦敦市中心的泰特现代艺术馆（Tate Modern）。该馆所用建筑物的前身，是坐落于泰晤士河的河畔发电站，原由英国著名建筑师贾莱斯·吉尔伯特·斯科特爵士（Sir Giles Gilbert Scott，1880—1960）设计。1981 年发电站停止运作后，瑞士建筑事务所的著名建筑师雅克·赫尔佐格（Jacques Herzog，1950—　）和皮埃尔·德·梅隆（Pierre de Meuron，1950—　）把它改为艺术博物馆，馆藏有亨利·马蒂斯（Henri Matisse，1869—1954）、巴勃罗·毕加索（Pablo Picasso，1881—1973）及马克·罗斯科（Marks Rothko，1903—1970）等大师的作品。2000 年，纽约现代艺术博物馆宣布与泰特现代艺术馆联合，共同投资设立以现代艺术为主的大型网站。

在法国，除了原有的卢浮宫（Musée du Louvre）和奥赛博物馆（Musée d'Orsay）以外，为了推行当代艺术，也纷纷成立一系列当代艺术博物馆。

法国的巴黎本来是欧洲艺术创作中心。但第二次世界大战之后，遭遇种种困难，不但在创作指导思想方面矛盾重重，陷入困境，更在经济方面财匮力绌。原本注重艺术的人性基础及社会意义的大多数艺术家，面临着创作思路枯竭和悲观失望的情境。政治、经济、思想文化方面的"美国化"（Americanization）倾向，给许多艺术家造成越来越沉重的精神压力。更何况受到美国官方的支持，美国文化通过电视、电影、音乐等途径，特别是媒体渠道，传播到世界各地，也同时横扫了

欧洲社会。在全世界各地都可以收看美国的电视节目,美国电视剧和电视节目几乎占据了全球媒体网络的绝大部分,被销售到世界各地。推广"美国生活方式"的美国电影及其他艺术作品,在世界各地泛滥成灾。吹嘘"美国创业精神"的"西部牛仔电影",占领了大多数影院。追随美国明星的潮流,几乎淹没了欧洲的艺术界。欧洲各地所有舞榭歌台,无不上演号称"猫王"的美国摇滚乐歌手埃尔维斯·普雷斯利(Elvis Presley,1935—1977)、绰号"瘦皮猴"的流行歌手法兰克·辛纳屈(Francis Albert Sinatra,1915—1998)以及女流行歌手麦当娜(Madonna Ciccone,1958—)等人的文艺节目,使他们在短短十几年间,声誉鹊起,成为公众的"偶像"。

据西方媒体调查统计,"猫王"俨然被视为"20世纪最重要的文化标志性人物之一""摇滚乐历史上影响力最大的歌手"⑩等。从1969年至1977年,"猫王"共举行约1 100场演唱会,共演出31部电影。自"猫王"以后,具有鲜明思想性和强烈现实批判性的摇滚乐迅速流传。也正因为他的魅力,摇滚乐成为美国以及世界许多国家的"全民运动"。

鼓噪一时的"美国式艺术",不但窒息了欧洲各国原有的艺术,而且也怂恿和鼓动一批投机分子模仿"美国式艺术"。就在这种情况下,法国的伊夫·克莱因(Yves Klein,1928—1962)和德国的博伊斯(Joseph Beuys,1921—1986)等粉墨登场,掀起了横扫欧洲艺术界的"美国化"旋风。

与法国艺术的"美国化"相平行,"美国式"的艺术博物馆蓬皮杜中心(Centre Georges-Pompidou),在巴黎市中心建造起来了。它的全名为蓬皮杜国家艺术和文化中心(Le Centre national d'art et de culture Georges-Pompidou),俗称博堡(Beaubourg),是由意大利建筑师伦佐·皮亚诺(Renzo Piano,1937—)设计,并由英国建筑师理查德·罗杰斯

（Richard Rogers，1933—2021）和苏·罗杰斯（Su Rogers，1939—　）夫妇、意大利建筑师弗兰奇尼（Gianfranco Franchini，1938—2009）、英国结构工程师埃德蒙·哈波尔德（Edmund Happold，1930—1999）以及爱尔兰结构工程师彼得·莱斯（Peter Rice，1932—1992）组成的建筑工作团队一起合作建造。蓬皮杜中心完工后，引起法国社会诸多争议，由于它与巴黎的传统风格建筑完全相反，许多巴黎市民无法接受，有人甚至称它是"市中心的炼油厂"，只是一些人文艺术人士大力支持。

美国舆论界为"蓬皮杜中心"的创建而欢欣鼓舞，特地授予理查德·罗杰斯2007年的普利兹克奖。《纽约时报》在报道中指出，设计蓬皮杜中心"是建筑界天翻地覆的大事"，罗杰斯先生由于在1977年完成了反传统的高科技风格的蓬皮杜中心而赢得了声誉，他的突出贡献就在于设计出蓬皮杜中心外露骨架并拥有鲜艳的管线机械系统。[51]

法国另一个著名的当代艺术博物馆就是位于卢瓦河谷（Vallée de la Loire）的蒙索罗城堡-当代艺术博物馆（Château de Montsoreau — Musée d'Art contemporain）。卢瓦河谷一带是法国传统文化的摇篮，以富丽堂皇的古城堡群和王室行宫而著称，被称为"法兰西的花园"（Jardin de France）。但蒙索罗城堡-当代艺术博物馆馆藏的主要艺术财富，就是最初的观念艺术家群体以《艺术与语言》杂志为中心所创作的作品，这些作品在颠覆传统艺术方面扮演了非常激进的角色。

跟随"美国化"而兴建的西班牙的巴塞罗那当代艺术博物馆（Museu d'Art Contemporani de Barcelona，MACBA）也可以算是比较著名的当代艺术馆。该馆主体是由美国建筑师、抽象艺术家理查德·梅耶（Richard Meier，1934—　）设计的，主要收藏二十世纪后的美国艺术作品。

　　"二战"后的大多数德国艺术家,在追随"美国式艺术"方面,从来都跑在最前面,只有少量对艺术极为虔诚的艺术家,还继续保持着他们认真的艺术创作态度。这一切,和战后欧洲的整体萧条状况密切相关,尤其与战败国德国有直接关系。战后的德国为英、美、法、苏四国军队瓜分占领,而在西方国家阵营中,美国又以霸主自居,使德国战后的政治、经济和思想文化走向,逐渐偏向美国,这一现象特别表现在思想文化和艺术方面。

　　德国的哲学和人文科学思想,本来一直在西方思想界和理论界独占鳌头,并取得了丰硕的成果。但第二次世界大战之后,德国思想界和文化界越来越追随美国哲学思潮,致使许多德国新一代哲学家,很欣赏美国的实用主义、实证主义、功利主义和工具主义,试图以科学技术的标准和思维方式,创建新的哲学范畴和概念。原属于法兰克福学派"社会批判理论"的霍克海默(Max Horkheimer,1895—1973),在战后发表的言论中,一再强调:不同于二十世纪的资本主义,当代资本主义社会已经进入和谐的富裕时期,社会批判理论为此放弃了社会革命的观念,主张根据当代社会的实际状况,进行分析性和实证性的批判。法兰克福学派的第二代理论家哈贝马斯(Jürgen Habermas,1929—　　)则主张以"沟通理性"的基本观念,从知识人类学的角度,对现代社会进行批判。法兰克福学派的第三代代表人物霍耐特(Axel Honneth,1949—　　)则进一步采用美国哲学家兼社会学家米德(George Herbert Mead,1863—1931)等人的"象征互动论",提出"为承认而斗争"。德国哲学和人文社会科学的主要理论旨趣,越来越受美国思想文化的影响,致使艺术研究和创作的指导思想及方法,也越来越转向美国的理论和创作方式。

　　为了获得"当代艺术家"的称号,艺术家必须"为承认而斗争"。著

名画家马克斯·贝克曼（Max Beckmann，1884—1950）、维尔纳·德鲁福斯（Werner Drewes，1899—1985）和马克斯·恩斯特（Max Ernst，1891—1976）等移居美国。为宣传"当代美国式艺术"，各种"当代艺术展"和"当代艺术博物馆"如雨后春笋般创建于德国各地，而德国各艺术家也为获得"承认"而纷纷登场。

首都柏林本来已经设有不少著名的艺术博物馆，但"二战"后，为传播"美国式艺术"的需要，新建了不少"当代艺术博物馆"和画廊。

位于柏林汉堡火车站的当代艺术博物馆（Der Hamburger Bahnhof — Museum für Gegenwart — Berlin）展出不少"美国式当代艺术"。

这所博物馆由建筑师约瑟夫·克莱胡斯（Josef Kleihues，1933—2004）设计，是国家当代艺术画廊的一个组成部分，存有德国当代艺术家吉格玛·博尔格（Sigmar Polke，1941—2010）的大量作品以及博伊斯的媒体档案（Das Joseph Beuys Medien-Archiv）。博物馆内还存有抽象艺术和意大利艺术家玛佐纳（Egidio Marzona，1944—　）的"贫困艺术"作品。由于奥地利富豪弗里特里希·克里斯蒂安·弗里克（Friedrich Christian Flick，1944—　）基金会的捐助，博物馆又增加大量当代艺术珍品，其中包括安瑟伦·基弗（Anselm Kiefer，1945—　）、理查德·朗

柏林汉堡火车站的当代艺术博物馆

(Richard Long，1945——)、唐纳德·贾德(Donald Judd，1928—1994)等人的当代艺术作品。⑤

除此之外，美国又借口苏联在第二次世界大战之后的"共产主义宣传和思想渗透"，为配合在政治和军事上的"冷战"政策，在文化思想领域也发动了"文化冷战"(The Cultural Cold War)。

所谓"文化冷战"实际上就是由美国操纵的反苏反共的意识形态战争，试图通过这种没有硝烟的战争，在思想文化领域，推广"美国式民主"和"美国式生活方式"，为其称霸世界和垄断全球政治、经济和文化的"话语权"服务。⑤

为了进一步加强对"文化冷战"的领导权，美国中央情报局于1950年创建"文化自由大会"(Congress for Cultural Freedom，CCF)，不但在纽约和华盛顿设立中央领导机构，而且还在不少国家和地区设立分会，雇用了大量文化人作为其豢养的"评论家""策展人"和"艺术专栏作家"等，成立了几十家出版社和期刊杂志社，举办多种艺术会展和艺术评论大会，出巨资奖励所有那些符合"美国式艺术"标准的艺术家和艺术评论家。⑤

美国一位艺术评论家克莱门特·格林伯格(Clement Greenberg，1909—1994)，在制造"美国式艺术"的舆论方面表现得特别突出。他在中央情报局成功收购和控制《党派杂志》(*Partisan Review*)之后，一方面紧密联系美国的抽象的表现主义画派以及艺术家杰克逊·波洛克(Jackson Pollock，1912—1956)等人；另一方面积极贯彻美国中央情报局的文化冷战政策，为中央情报局所资助的《党派杂志》撰稿，高呼"西方艺术的主力终于也随着工业生产和政治权力重心一起，转移到美国来了"。⑤

于是，一个以"美国式艺术"为中心的"当代艺术新时代"开锣启幕

了。一时间，日本以吉原治良（Jirō Yoshihara，1905—1972）为代表的"具体美术"（concretism）、法国艺术家伊夫·克莱因的"新现实主义"（Nouveau réalisme）以及美国艺术家劳森贝尔格（Milton Ernest Robert Rauschenberg，1925—2008）的"组合艺术"（Combine Art），在打破传统艺术概念的"创新"道路上，无所不用其极，其"创新"维度无所界限，以致直接给人们造成一个关于艺术的颠覆性革命的深刻感觉。[⑤]

　　在他们的彻底颠覆传统艺术定义的基础上，从二十世纪五十年代起，新一波"美国式艺术"，如"波普艺术"、"组合艺术"、"行为艺术"（Performance Art）、"最低限度艺术"（Minimal Art）、"抽象艺术"（Abstract Art）、"观念艺术"（Idea Art）、"抽象的表现主义"（Abstract expressionism）、"偶然艺术"（Happenings）、"观念主义"（Conceptualism）等，相继登场，整个当代艺术景观呈现为万花筒式的混乱景象。

劳森贝尔格作品 Erased de Kooning Drawing，1953（金色镜框中的"作品"，只是一张空白的纸）

作为美国式艺术的典型代表,波普艺术的创始人安迪·沃霍尔,被当代媒体吹捧为"二十世纪艺术界最有名的人物之一",他的主要贡献在于,公开宣称艺术与金钱挂钩,把艺术商业化,大胆采用凸版印刷、橡皮或木料拓印、金箔技术、照片投影等各种复制技术,重现各种流行图像,把最引人注目的流行人物、商品招牌、电影图片等相片,进行大量印刷出版,并四处张贴宣传。他的作品中最著名的,就是复制女明星玛丽莲·梦露、流行曲歌星"猫王"等人的画像。在总结艺术创作的经验时,安迪·沃霍尔公开标榜一种"成名十五分钟"的"理论"。⑥

美国艺术家以其粗制滥造的"艺术作品",通过大批量生产的策略,以"快餐文化"的商品生产方式,向世界各地推销他们的低级产品,试图用最快速度占领和控制渴望分享艺术的"大众"。⑥

为了在世界范围内更强烈地推行"美国式艺术",由美国财团洛克菲勒基金会、福特基金会等机构支持的各种关于当代艺术的学术研讨会、大型艺术节等活动,在世界各地相继召开。最典型的一次活动,就是在 1950 年由文化自由大会在法国巴黎举办的大型"当代艺术节",以选拔"二十世纪艺术杰作"为名,由美国中央情报局提供经费,试图在巴黎"就地剥夺"西方近现代艺术史所给予并经西方艺术界公认的巴黎原有的"欧洲艺术中心"的称号。⑥

在中国,情况完全不一样。由于 1949 年中华人民共和国的成立,中国当代艺术家从第二次世界大战之后的近四十年间,并没有遭受当时其他国家艺术家所经受的"美国式艺术"的直接影响。

中国当代艺术家有幸在国家获得真正独立自主之后,探索自己的艺术发展之路。他们献身于艺术,以虔诚之心,敬畏艺术,兢兢业业,精益求精,肩负历史使命。他们一方面发扬中国传统艺术的优秀创作经验,吃透传统艺术经典话语的核心精神,薪火相传,继往开来;另一方面结合

新时代的要求，以创造性的智慧，开拓创新，向自己的艺术作品注入新一代人的时代话语，创造出各种表达个人创作风格的个性化艺术符号，并同时顾及社会大众的需要，努力使自身艺术符号能够为观赏者所识别，尽力实现别样的大众视觉效果，开拓符合新时代精神的艺术创作道路。

在这方面，首先，老一辈艺术家以自身丰富的创作经验，走在创新的第一线。齐白石（1864—1957）、黄宾虹（1865—1955）、李叔同（1880—1942）、萧友梅（1884—1940）、徐悲鸿（1895—1953）、刘天华（1895—1932）、刘海粟（1896—1994）、潘天寿（1897—1971）、张大千（1899—1983）、李苦禅（1899—1983）、林风眠（1900—1991）、贺绿汀（1903—1999）、傅抱石（1904—1965）、蒋兆和（1904—1986）、李可染（1907—1989）、叶浅予（1907—1995）、吴作人（1908—1997）、吕骥（1909—2002）、聂耳（1912—1935）、关山月（1912—2000）、马思聪（1912—1987）、石鲁（1919—1982）、吴冠中（1919—2010）、罗浪（1920—2015）、黄胄（1925—1997）、陈爱莲（1939—2020）等，他们的共同特点就是非常重视中国艺术传统，对中国传统优秀艺术经典作品及指导思想"意象"学说细心钻研，在创作实践中，弘扬"重体悟，求神韵，潜意造象，随意表意"的精神，亲自到敦煌等中国古代艺术的宝库"朝圣"，朝夕凝视端详，名察发敛，轻重悉异，临摹省心，清浊通流，形成了炉火纯青、传神写意的笔墨和身体艺术语言，以线造型，以形写神，形象兼备，既发扬了传统艺术的历史智慧和技巧，又倾注了富有时代特征的审美理念和乐观豁达的人生情怀，为使传统艺术价值能够在新时代得以发扬光大，作出了贡献。

与此同时，对于西方传统艺术和当代艺术，他们也给予密切关注。他们努力使传统艺术能够灵活巧妙地与新时代艺术成就相协调，一方面根据时代精神大胆创新，另一方面又融入西方艺术精华，以"一阴一

阳之谓道”,刚柔相济,取长补短,使中西艺术顺利进行对话,促进中国当代艺术的繁荣昌盛。

在新一代艺术家中,当代艺术的创作状况也有独特的色彩和风格。1955 年出生于重庆的徐冰,从二十世纪八十年代起,就开始创作一种以图像性和符号性为基本形式的艺术作品,他的“天书”系列,走出传统艺术的框架,试图以他的当代艺术特殊形式,探讨中国传统汉

徐冰作品“新英文书法系列”

字背后的中国文化的本质及思维基础,为中国当代艺术的创作,开辟了超越艺术的广阔历史和社会文化视野。他在九十年代移居美国之后,通过他的"新英文书法""地书""烟草计划""木林·森""凤凰"等新作品,进一步扩大和加深他的创作内容和意义,日益加强其艺术对社会的介入力量。

傅抱石与关山月作品《江山如此多娇》

除了徐冰,中国传媒大学金妹教授乃是当代中国美术界中年代的一个杰出代表。她的油画《追求光明:1922年周恩来、朱德、孙炳文在柏林》,取材于1922年周恩来、朱德、孙炳文三人在德国柏林会面时的场景,重点表现了1922年周恩来在柏林介绍朱德、孙炳文加入中国共产党这一重大历史事件。作品展现了中国共产党早期在德国的组织活动,及周恩来作为中共旅欧负责人的革命状态。作品以浪漫主义和古典主义相结合的表现形式,将历史人物形象与柏林火车站台人头攒动的革命场景结合在一起,鲜活展现了早期共产党人的革命形象。作品主题人物以静态形象体现,背景以动态形象相衬,一静一动,体现了共产党人革命的坚定信念和青春活力。

徐悲鸿作品《马》

六、当代西方艺术引发的基本问题

当代艺术的不断革新,显示了当代艺术内在危机的性质以及艺术革命运动的持续性和极端复杂性,它们普遍呈现八个重要特点:① 反叛传统艺术;② 受最新科学技术的影响,将科学技术最新成果及基本精神,贯彻于艺术创作中,进一步促进了"艺术的技术化";③ 紧密跟随西方新兴意识形态和思想浪潮,不断更换艺术创作的指导思想和基本原则,试图依据新型哲学思潮和社会思潮的基本概念,推动艺术创作的革新;④ 由于西方进入"后工业社会"和"消费社会",原有的古典资本

主义社会发生了根本性的社会转型,促使艺术界对资本主义社会的传统价值观,特别是对资本主义传统道德伦理观念,进行严厉地批判,试图否定资本主义社会的基本原则(特别是各种约束艺术创作的道德原则),导致当代西方艺术陷入道德沦落的困境;⑤ 主张艺术创作的极端自由主义,试图将艺术变成一个"直接表现艺术家个人创作意愿"的新艺术模式,试图否定一切对于艺术创作的约束,使艺术本身直接成为人的自由存在的体现;⑥ 显示当代艺术家含有相当程度的偏激情绪及低俗的质量,容易走极端,尤其是走向虚无主义和悲观主义,以"创新"为形式,掩盖其"反艺术""非艺术"和"超艺术"的本质,体现了艺术创新中的消极倾向,充分显露当代西方艺术"创新"的"简单化""极端化"或"试图走捷径"的弱点;⑦ 当代艺术的革新过程,再一次显示了艺术领域的"西方中心主义"倾向,表现了西方艺术创新与西方霸权主义政治、经济和文化的消极影响;⑧ 中国当代艺术创新的影响,正在不断扩大,不但直接推动了中国艺术创新的深度和广度,也影响当代西方艺术的创新方向,体现了中国艺术优秀传统的强大生命力,以及在当代全球化和现代化中的决定性意义。

注释

① Eco, U., *L'Œuvre ouverte*, seconde révision 1971:12.

② Aristotle, *Poetics*, 1451b.

③ Aristotle, *Poetics*, 1449b; 1453a; Lucas, D. W. (1977). *Aristotle: Poetics*. London: Oxford University Press. 1977:276-279.

④ Dostoevsky, Fyodor, *The Idiot: A Novel in Four Parts*, London/New York, Macmillan, 1913:383.

⑤ 费希特著《对德意志民族的演讲》,梁志学译,沈阳:辽宁教育出版社,2003 年,第65 页。

⑥ 费希特著《对德意志民族的演讲》,梁志学译,沈阳:辽宁教育出版社,2003 年,第

23 页。

⑦ *Zimmer*, *Carl* (7 November 2018). "*In Cave in Borneo Jungle*, *Scientists Find Oldest Figurative Painting in the World — A cave drawing in Borneo is at least 40,000 years old*, *raising intriguing questions about creativity in ancient societies*". *The New York Times*. Retrieved 8 November 2018; Aubert, M.; et al. (7 November 2018). "*Palaeolithic cave art in Borneo*". *Nature*. 564 (7735): 254 – 257.

⑧ Aubert, M.; et al. (7 November 2018). "*Palaeolithic cave art in Borneo*". *Nature*. 564 (7735): 254 – 257; Feehly, Conor (6 July 2021). "*Beautiful Bone Carving From 51,000 Years Ago Is Changing Our View of Neanderthals*". *ScienceAlert*. *Retrieved 6 July 2021*; Leder, Dirk; et al. (5 July 2021). "*A 51,000- year-old engraved bone reveals Neanderthals' capacity for symbolic behaviour*". *Nature Ecology & Evolution*. 594 (9): 1273 – 1282.

⑨ Leder, Dirk; et al. (5 July 2021). "*A 51,000-year-old engraved bone reveals Neanderthals' capacity for symbolic behaviour*". *Nature Ecology & Evolution*. 594 (9): 1273 – 1282.

⑩ Aubert, M.; et al. (11 December 2019). "*Earliest hunting scene in prehistoric art*". *Nature*. 576 (7787): 442 – 445. Bibcode: 2019 Natur.576..442A; Ferreira, Becky (11 December 2019). "*Mythical Beings May Be Earliest Imaginative Cave Art by Humans*". *The New York Times*. Retrieved 12 December 2019.

⑪ 原文：*L'amour est à réinventer*, *on le sait*; Love is to be reinvented, that is clear.参见原著 Arthur Rimbaud, *Une saison en Enfer*, éd. Alliance typographique, 1873: 22.

⑫ Badiou, A., *Éloge de l'amour*, Paris, Flammarion, 2016: 1 – 2.

⑬ Baudelaire, Ch., *Tableaux parisiens*, *Les Fleurs du mal* Paris, Michel Lévy frères, 1868; *Œuvres complètes*, *vol. I*: 251 – 252.

⑭ Baudelaire, Ch., *La Mort*, *Les Fleurs du mal*, Paris, Michel Lévy frères, 1868; *Œuvres complètes*, *vol. I*: 340.

⑮ 黑格尔著《美学》第一卷,朱光潜译,北京：商务印书馆,2017 年,第 50—51 页。

⑯《礼记·乐记》。

⑰ 刘勰《文心雕龙·神思》。

⑱《庄子·天地》。

⑲ 陆机《文赋》。

⑳《淮南子·齐俗训》。

㉑ 刘勰《文心雕龙·夸饰》。

㉒ 唐·张彦远《论画》。

㉓ 元·倪瓒《论画》。

㉔ 转引自朱良志著《中国艺术的生命精神》,合肥：安徽教育出版社,1998年,第1页。

㉕ 王弼《周易略例·明象》。

㉖ 朱良志著《中国艺术的生命精神》,合肥：安徽教育出版社,1998年,第175页。

㉗ 王羲之《题笔阵图后》。

㉘ 清·沈宗骞著《芥舟学画编·取势》。

㉙ 清·刘熙载著《艺概·书概》。

㉚ 晋·刘勰著《文心雕龙·征圣》。

㉛ 晋·刘勰著《文心雕龙·风骨》。

㉜ 晋·刘勰著《文心雕龙·体性》。

㉝ Hofmann, Werner, *Die Moderne im Rückspiegel*, *Hauptwege der Kunstgeschichte*, Verlag C. H. Beck München, 1998.

㉞ Lartigue, Pierre, *Rose Sélavy et caetera*, University of Michigan, Le Passage, 2004：65；Judith Housez, *Marcel Duchamp: biographie*, Grasset, 2006：93.

㉟ Honour, H/Fleming, J., *Weltgeschichte der Kunst*, Prestel, Munchen, 1992：587.

㊱ De Vinci, L., *A Treatise on Painting* (1651);"The Paragone"; compiled by Francesco Melzi prior to 1542, first published as *Trattato della pittura* by Raffaelo du Fresne (1651).

㊲ Sartre, J.-P., *La Nausée*, Paris：Gallimard, 1982：184.

㊳ Cabanne, P., *Entretiens avec Marcel Duchamp*, Paris：Éditions Belfond, 1967：12.

㊴ Arnheim, Rudolf, *Film als Kunst*, Berlin 1932：11；Arnheim, R., *Kunst und Sehen. Eine Pychologie des schöpferischen Auges*, Berlin：Walter de Gruyter, 2000：413.

㊵ *The Notebooks of Leonardo Da Vinci: Complete & Illustrated by Leonardo Da Vinci*, Murat Ukray, et al. 2014：35.

㊶ 黑格尔《美学》第三卷上册,朱光潜译,北京：商务印书馆,2016年,第319页。

㊷ 刘勰《文心雕龙·体性》。

㊸ Husserl, E. *Die Krisis der europäischen Wissenschaften und die transzendentale Phänomenologie*, 1936/1937.

㊹ 胡塞尔著《欧洲科学的危机与超越论的现象学》,王炳文译,北京：商务印书馆, 2001年,第15页。

㊺ Husserl, E. *Die reine Phänomenologie*, *ihr Forschungsgebiet und ihre Methode*, *Freiburger Antrittsrede 1917. In: Husserliana*, *Band XXV*, *Aufsätze und Vorträge* (1911 - 1921), Hrsg. von Thomas Nenon und Hans Rainer Sepp, Martinus Nijhoff Publishers, Dordrecht 1987.

㊻ 胡塞尔著《欧洲科学的危机与超越论的现象学》,王炳文译,北京：商务印书馆,第

14—15 页。

㊼ Lhote，A. *Parlons peinture*，Paris：Denoël Et Steele，1936：5.

㊽ 参阅 Bahr，Ehrhard. *Weimar on the Pacific: German Exile Culture in Los Angeles and the Crisis of Modernism*. University of California Press，2008；Berghahn，Volker R.: *America and the Intellectual Cold Wars in Europe. Shepard Stone between Philanthropy*，*Academy*，*and Diplomacy*. Princeton：Princeton UP，2001；Coleman，Peter，*The Liberal Conspiracy: The Congress for Cultural Freedom and the Struggle for the Mind of Postwar Europe*，New York：Free Press，Collier Macmillan，1989；Michael Hochgeschwender，*Freiheit in der Offensive? Der Kongreß für kulturelle Freiheit und die Deutschen*，München，1998.

㊾ Emile de Antonio and Mitch Tuchman. *Painters Painting: A Candid History of the Modern Art Scene*，*1940 - 1970*. Abbeville Press，1984.

㊿ VH1 ranked Presley No.8 among the "*100 Greatest Artists of Rock & Roll*" in 1998；Th e BBC ranked him as the No.2 "*Voice of the Century*" in 2001；*Rolling Stone* placed him No.3 in its list of "*The Immortals: The Fifty Greatest Artists of All Time*" in 2004；CMT ranked him No.15 among the "*40 Greatest Men in Country Music*" in 2005；The Discovery Channel placed him No. 8 on its "*Greatest American*" list in 2005；*Variety* put him in the top ten of its "*100 Icons of the Century*" in 2005；*The Atlantic* ranked him No.66 among the "*100 Most Influential Figures in American History*" in 2006；"*The Top 100*". The Atlantic. December 2006；Austen，Jake，*TV-A-Go-Go: Rock on TV from American Bandstand to American Idol*. Chicago Review Press. 2005.

�51 *New York Times*. 2010 - 11 - 19.

�52 Horkheimer，M.，Werner Brede（Hrsg.）：*Gesellschaft im Übergang: Aufsätze*，*Reden und Vorträge 1942 - 1970*. Athenäum-Fischer-Taschenbuch-Verlag，Frankfurt am Main 1972.

�53 Habermas，J.，*Erkenntnis und Interesse. Mit einem neuen Nachwort*. [2. Aufl.] Suhrkamp，Frankfurt am Main 1973；*Theorie des kommunikativen Handelns.（Bd. 1: Handlungsrationalität und gesellschaftliche Rationalisierung*，*Bd. 2: Zur Kritik der funktionalistischen Vernunft*），Frankfurt am Main 1981.

�54 Honneth，A.，*Kampf um Anerkennung*. Frankfurt M. 2003[1992]，Frankfurt am Main，Surkamp.

�55 Britta Schmitz，Dieter Scholz：*Hamburger Bahnhof — Museum für Gegenwart Berlin*. 2. Aufl. Prestel，München 2002.

�56 Klein，Michael. *An American Half-century: Postwar Culture and Politics in the USA*. London & Boulder，Colorado：Pluto Press，1994；Rubin，Andrew

N. *Archives of Authority: Empire, Culture, and the Cold War*. Princeton: Princeton University Press, 2012.

㊄ Natalia Tsvetkova. *Failure of American and Soviet Cultural Imperialism in German Universities, 1945 - 1990*. Boston, Leiden: Brill, 2013; Wilford, Hugh. *The Mighty Wurlitzer: How the CIA Played America*. London, England: Harvard University Press, 2008; Saunders, Frances Stonor (2000). *Who Paid the Piper? The CIA and the Cultural Cold War*. Granta Books; Appy, Christian G. Cold *War Constructions: The Political Culture of United States Imperialism, 1945 - 1966. Culture, Politics, and the Cold War*. Amherst: The University of Massachusetts Press, 2000.

㊄ Greenberg, Clement. *Art and Culture*. Beacon Press, 1961.

㊄ Nathalie Heinich, *Contemporary art: an artistic revolution?* in 'Agora des savoirs' 21st edition, 6 May 2015.

㊅ *Koestenbaum, Wayne, Andy Warhol*. New York: Penguin, 2003;. Krauss, Rosalind E. *"Warhol's Abstract Spectacle"*. In *Abstraction, Gesture, Ecriture: Paintings from the Daros Collection*. New York: Scalo, 1999: 123 - 133; Lippard, Lucy R., *Pop Art*, Thames and Hudson, 1970; Livingstone, Marco; Dan Cameron; *Royal Academy. Pop art: an international perspective*. New York: Rizzoli. 1992; Michelson, Annette, *Andy Warol (October Files)*. Cambridge MA: The MIT Press. 2001; Scherman, Tony, &. David Dalton, *POP: The Genius of Andy Warhol*, New York, NY: HarperCollins, 2009; *Watson, Steven, Factory Made: Warhol and the 1960s*. New York: Pantheon. 2003; Warhol, Andy, *The Philosophy of Andy Warhol: (From A to B and Back Again)*. Hardcore Brace Jovanovich. 1975; Warhol, Andy; Hackett, Pat., *POPism: The Warhol Sixties*. Hardcore Brace Jovanovich. 1980.

㊅ Arnason, H., *History of Modern Art: Painting, Sculpture, Architecture*, New York: Harry N. Abrams, Inc. 1968.

㊅ Frances Stonor Saunders, *Modern Art was CIA 'weapon'*, The Independent, October 22, 1995; Frances Stonor Saunders, *The Cultural Cold War: The CIA and the World of Arts and Letters*, The New Press, 1999; Peter Coleman, *The Liberal Conspiracy: The Congress for Cultural Freedom and the Struggle for Mind of Postwar Europe*, The Free Press: New York, 1989.

第二章

当代艺术的历史
氛围和艺术意义

第二章

当代艺术的历史氛围和艺术意义

第一节 "当代"的"历史"境遇

为了正确了解当代艺术的性质及可能后果,有必要重新梳理艺术史上所谓"当代"的真正意义,以及同历史过程的复杂关系。对于艺术的"当代"意义,不同的艺术观点和不同的研究视野,可以有不同的理解和认识,这当然有助于人们从各个方面全面理解艺术创新的丰富意义,也有助于我们更全面地探索当代艺术创新的可能出路。这不仅有益于艺术创新本身,也有益于正确发挥艺术在当代社会中的功能。

但是,当代西方艺术的革新,实际上已经暴露了西方艺术对"当代"充满了误解,以致有必要重新全面确定"当代"的真正意义。这一争论实际上也涉及"什么是艺术"以及"当代艺术是什么"的基本问题。

从历史学的角度,为了系统地探索历史的内容和意义,历史学家将历史按前后顺序进行分阶段研究,有助于深入分析历史发展过程的性质和内容。于是,对包括艺术史在内的任何历史研究,都很重视阶段性的历史分析,把人类历史分为原始、远古、古代、中世纪、近代、现代和当

代各个阶段。这种分阶段的历史研究,有时也适用于艺术史。

但是,对艺术来说,历史还有另一种意义。艺术史固然也随历史学方法,在探讨艺术发展过程时有必要依据历史本身的进程而界定艺术在各个历史阶段的特征,但对艺术来说,艺术史研究并不满足于一般历史学的阶段性研究方法。对艺术家来说,他们更关心的问题,是自己的艺术创作与历史的相互关系。

所以,对艺术家来说,"当代"还有另外四重意义:第一,"当代"表示一个当下即是的瞬间,特别标示艺术家当场创作的瞬间及环境的时代特点;第二,"当代"又特指艺术家的创作心态,特别是艺术家进行实际创作时内心的时代责任感及复杂感受;第三,艺术史所谓"当代",有时也特指在历史上各个时代已经被社会所认同并视之为艺术杰作的艺术品,因为他们的杰出创作,展现出该艺术作品所承载的永恒历史意义,为后世艺术创作提供恒久的典范意义;第四,艺术史所说的"当代",又特指艺术创作的创新精神,专门指艺术领域的更新和革新过程的社会意义,也特指艺术创作的"现在时"状况,与历史学所指的历史阶段性无关。

正如法国艺术史家杰尔曼·巴赞(Germain Bazin,1901—1990)所说:"不是人画出了他所要的画,而是他力图画出他的时代所能画出的画。"[①]所以,艺术史的"当代"是艺术领域内创作精神的一个关键指标。这意味着,凡是经得起历史考验,百世不磨而万世流芳的艺术作品,都有资格成为跨时代的"当代艺术杰作",因为它们在任何时代都被人们奉为当代艺术的榜样。

由此可见,艺术史上的"当代",对艺术家来说,具有决定性意义,它涉及艺术家当时当地进行艺术创作的动机、心态、时代和历史责任感。从这个角度出发,艺术家和艺术史所说的"当代",更重要的是指艺术家

本身的内在素质和精神状态的性质,而其历史学意义只具有次要意义。也正因为这样,艺术家所追求的"当代"精神,远比历史学意义上的"当代"更有艺术价值,更直接关联艺术家自身的精神境界。

　　一个艺术家是否有资格成为一位名副其实的"当代艺术家",主要决定于他对自身创作的态度。大凡伟大的艺术家,和伟大的医生、科学家、历史学家、政治家和思想家一样,都心怀全人类,具有历史总体的视野,不会局限于个人眼皮子底下的短浅利益,不会禁锢在个人狭小的情感世界,因而具备宏伟的理想和长远的创作动机,并以此为基础,把个人情感和利益化解在更大的宏伟事业的实施中。

　　法国画家、艺术评论家和诗人让·梅金杰(Jean Dominique Antony Metzinger,1883—1956)在谈到立体派的理念时说:"现在,一种有意识的勇气充满了生命。在这里,一群艺术家,包括毕加索、德劳内(Robert Delaunay,1885—1941)、亨利·勒·佛贡尼耶(Henri Le Fauconnier,1881—1946)等集聚在一起……他们不再相信所有固定不变的公式和规则,他们只相信自己的生活理念。"②梅金杰还说:"塞尚向我们启发利用光线创建生命,毕加索则向我们启示在物质形体中隐含的人类精神和心灵活动。他们为我们树立了榜样,使我们相信绘画可以表现那活动着的自由精神,就如同数学家莫里斯·普林塞特(Maurice Princet,1875—1973)在几何学上进行的革命那样。"③

　　当代抽象派的创立者之一、原籍俄国的法国艺术家瓦西里·瓦西里耶维奇·康定斯基(Wassily Wassilyevich Kandinsky,1866—1944)更明确地指出:"一切艺术作品都是他那个时代的产儿,而且,又往往是我们的时代感受的母亲。"④康定斯基所强调的,正是艺术家与自己所处时代的关系,特别是为了突出艺术创作过程中,艺术家的创作态度及后果。

 显然,真正的艺术家从来都不把自己局限在个人艺术创作的圈子里,他们的目光射向全人类和全世界,胸怀人类历史经验,把艺术创作当成人类伟大的共同事业的一部分,致使他们具备宽阔的胸怀和宏伟的视野。

 其实,中国传统文学和艺术始终强调文学家和艺术家的时代精神,把树立浩然之气放在首位,"传道而明心",强调文学家和艺术家必须对人类整体和社会利益给予终极关怀,树立奋发昂扬的主体人格,为天地人的整体利益,鞠躬尽瘁,贡献自己的才智。

 当我们探讨当代艺术的"当代"意义时,自觉地回顾和深思中国文学艺术的传统精神及在当代的发展,具有重要意义。

第二节　艺术史的历史阶段

 从宏观历史发展长程来看,人类艺术的发展,经历了"原始艺术"(大约从旧石器时代到公元前五千年)、"古代艺术"(从公元前五千年到公元一千年)、"中世纪艺术"(从公元一世纪到十六世纪)、"文艺复兴艺术"(十四世纪到十六世纪)、"近代艺术"(十八世纪到十九世纪)、"现代艺术"(十九世纪中叶到二十世纪初)、"当代艺术"(二十世纪至今)七个阶段。以上各个阶段之间,有时难免出现时间上的交叉和重合,历史分期的划分并不能完全正确概括艺术发展的历史阶段性,但从实用的角度,这样的划分还是比较简明扼要的。

 人类艺术的实际发展过程,并非完全是连续的或直线性,也不完全呈现向上单向"进步"发展的趋势,而是充满很多间断性和断裂性,也存在曲折、重复、回退和倒退现象。而在发展中,艺术变化的形式和模式,也并非单一性,更不完全符合规律性,而是曲折复杂,充满偶然性的。

在很多时候,艺术会出现"凝固不动"的状态,也产生突发性的"蜕变",即出现一系列难以解释的"变形"或"神奇转化"(Avatar)。艺术历史发展中的各种变化,其形式是多样的;其性质,是难以使用同一标准来区分或"分类"的;其变化原因更是难以用简单的归纳概括来说明。这种复杂状况,恰恰表现了当代艺术创造的独特性,也展现了艺术本身与人类理智情感之间密不可分的内在关系。关于这一点,德国浪漫主义哲学家谢林(Friedrich Wilhelm Joseph Schelling, 1775—1854)曾经指出:美感是一切创造的真正动力基础。"我们所设定的创造的一切特征,都会在美感创造中汇集在一起"。[5]"激起艺术家的冲动的,只能是自由行动中有意识事物与无意识事物之间的矛盾,同样,能满足我们的无穷渴望和解决关乎我们生死存亡的矛盾的,也只有艺术"。[6]自由是艺术创作的核心精神。而实现自由的基本条件,就是必须超越各种界限和限制,一方面使主体的生命力量,包括感性和理性、意识和无意识、情感与意志、本能与经验能力等各种生命因素或力量,都能够首先在生命活动内部,实现相互融合和交流,并相互促进;另一方面,又能够在生命体与外界力量发生各种不同关系的时候,促使生命内在因素能够超越限制而实现内外力量的结合和流通,实现生命本身及周围环境各因素的更新。

　　所以,艺术哲学和艺术史所探索的,与其说是艺术本身,不如说是以艺术为基本形态的"绝对",一种可以称之为"唯一和大全"(Ein und Alles)的整体存在本身。艺术,归根结底,就是一种作为万物存在范本的"自在",是以其自身的存在,无需他物为条件,就可以确立其自身存在的"绝对存在"。"对哲学家来说,艺术是直接产生于绝对中的必然现象"。[7]换句话说,艺术是万物原始存在的基础,是万物存在的最终目标,同时也是世界整体能够不断自我生产、自我更新的最美样本。在这

个意义上说，艺术就是作为世界万物原始根基的"绝对"的自我直观和自我展现。

艺术的复杂性和根本性，使我们在分析十九世纪末至二十世纪的西方现当代艺术的演变过程及社会背景时，必须跳出艺术本身而直接从哲学本体论进行探讨。应该说，从西方近代艺术到当代艺术的转变，显示了最复杂和最不确定的性质，这些现象比历史上任何时代都更加突出。这就显示了近现代艺术到当代艺术的转变的极度复杂性，一方面特别集中了历史上所有艺术转变的特点，重复了历史上出现过的几乎所有艺术形式；另一方面又冒现或涌现出大量前所未有的现象，各种偶然性、突发性、不确定性等，都集中在西方近现代艺术到当代艺术的转变时期内。

法国艺术评论家伊莎贝尔·德·梅森·罗格（Isabelle de Maison Rouge 1962— ）指出："当代艺术作品都是出于艺术家本人的个人意向，都是在从摇摆不定的内在意愿的'游动性'中产生出来的，其中深含无可压抑的狄奥尼索斯酒神似的狂妄和足以冲破一切障碍的内心启示的力量，也源自横冲直撞的情欲需求。在这种情况下，越来越有利于创造性冲动对理智的反思过程的超越。"⑧

法国著名社会学家、艺术史家纳塔莉·海因里希（Nathalie Heinich，1955— ）试图对这一时期西方艺术状况的特点进行总结，她说："现代艺术是对'再现'（Representation）规则的挑战，当代艺术则干脆质疑'艺术作品'的概念本身。"⑨

正因为这样，娜塔莉·海因里希认为，杜尚的作品《喷泉》是开创当代艺术的首要标志，是西方艺术从现代艺术转向当代艺术的关键时刻。从杜尚之后，西方艺术的不断变革，已经不是原有历史意义上的变革，而是以"拒绝"或"缺席"为主要形式的激进变革，完全不再保留美术史

前期所提供的各种延续性形式和范式,使变革中的当代艺术变成彻底脱离常规和历史模式的新奇创造物。不但艺术品本身完全不像一般艺术品,而且连创造艺术品的途径、方法和原材料,也完全异于过去的艺术。

从杜尚以后,经第二次世界大战,当代艺术所走过的创作道路,是前所未有的崭新形式。一切与传统艺术相关的规定、制度、原材料、方法、尺度、标准和风格等,都被这一代艺术家们所摒弃、拒绝、否定或重构。他们不再用传统艺术创作所使用的材料和原料,彻底摆脱美术博物馆制度的约束,直接向传统艺术创作的各种标准和准则发起挑战,竭力抵制各种旧形式,创造崭新的艺术风格,蔑视各种艺术典范和各种艺术荣誉,甚至以自身成为"众矢之的"而自豪。整个艺术界,似乎重演了公元一世纪前后希腊思想文化的衰落和同一时期内出现的"犬儒学派"(Cynicism)及其玩世不恭的生活和创作态度,丝毫不顾社会公众所公认的社会伦理标准以及艺术界的各种规则和批评。他们无视他人的看法和态度,以"我"为中心,对世俗的一切,进行全盘否定,强调既然无所谓高尚,也就无所谓下贱,既然没有什么了不得的,那么也就没有什么是要不得的。由此便从对世俗的全盘否定转向对世俗的照单全收,甚至接受所有那些最坏的、最不知羞耻的观念和行为。

第三节　西方当代艺术的社会文化基础

由杜尚发动的西方艺术的当代创新运动,是十九世纪末开始的西方现代艺术改革运动的继续和延伸,也是第一次世界大战所引起的西方社会政治、经济和文化危机在艺术领域的表现。杜尚所推动的当代

西方艺术的革新，展现了西方当代艺术和西方整个社会思想文化危机的特征，一方面含有一定的积极意义，启发了从二十世纪初到三十年代的其他艺术革命，为西方艺术走出原有的传统框架奠定了基础；另一方面，也显示了当代西方艺术革新本身所隐含的内在矛盾，在一定程度上表现了当代西方艺术新发展的潜在危机。

第一次世界大战结束十多年之后，西方各国不但没有真正克服原有的内在危机，反而使之变得更加尖锐，并很快就导致第二次世界大战的爆发。第二次世界大战的爆发及结果，使英、法等欧洲老牌资本主义国家更加矛盾重重且日益衰落，这也促使美国从三十年代起进一步发展成为西方资本主义国家的"霸主"，并试图操纵西方当代艺术的革新进程。

第一次世界大战是人类历史上自资本主义社会产生后爆发的世界范围内首次大规模的非正义战争。第一次世界大战发生于 1914 至 1918 年间，战争虽然是在德、奥、意等"同盟国"与英、法、俄等"协约国"之间进行，但战火遍及欧、亚、非三大洲，约有三十多个国家和 15 亿人口被卷入战争。这场战争是非正义的战争，因为战争是为了争夺全球范围内的殖民地统治权，旨在重新瓜分世界并争夺全球霸权。资本主义已经发展到帝国主义阶段，由于它们之间经济发展不平衡，各垄断集团之间的矛盾进一步激化。值得注意的是，这场战争动用了西方最先进的科学技术产品，使用了各种新式武器，成为世界战争史上最值得注意的一个现象。

作为西方思想文化领域的一个重要组成部分，当时的西方艺术面临新的矛盾和危机。战争所引起的思想波动和情感危机，直接动摇了西方传统思想文化的核心理论和原则。所以，在第一次世界大战期间，西方思想文化领域发生了一系列重大变革，与当时西方艺术的矛盾和

危机息息相关。

在第一次世界大战前后所形成的西方人文社会思潮，乃是西方艺术创作的思想根源和基本指导思想。存在主义、弗洛伊德主义、生命哲学、实用主义、实证主义、意志主义等，直接成为西方艺术中达达主义、超现实主义的哲学基础。

第一次世界大战前半个多世纪的现代艺术，已经酝酿了西方艺术的重大变革，这一变革的特点，就是从原来强调以对现实的自然素描为基础的各种现实主义，逐步过渡到玩弄艺术创作中的光线和色彩技巧，注重光影的神妙变化过程以及对看不见的"时光"的"印象"（Impression），强调"瞬时即逝的印象"以及变化无穷、捉摸不定的气象变化现象，重点表现艺术家的内在感受，并力图使之成为永远活跃的瞬间生命体验，反对传统艺术注重于事物的稳定结构，也反对传统艺术直接把外在对象绘制成艺术作品的做法。在印象派看来，艺术创作技巧只有在艺术家面临特定环境时激发出的瞬间激情中才有意义。而且，他们还主张以生活世界中的平凡事物作为描绘对象，把生活中最敏感的眼睛作为创作灵感的主要源泉，重点表现艺术家眼睛所直接感受到的光彩变动的奇妙效果，主要代表人物就是法国艺术家莫奈（Claude Monet，1840—1926）、马奈（Eduard Manet，1832—1883）、埃德加·德加（Edgar Degas，1834—1917）、皮埃尔·奥古斯特·雷诺阿（Pierre-Auguste Renoir，1841—1919）、卡米耶·毕沙罗（Camille Pissarro，1830—1903）等人，他们都坚持到户外创作，他们的绝大多数作品都是在阳光下、在活跃的生活场合中创作出来的。

莫奈等人所开创的印象派，在十九世纪末至二十世纪初，为"后印象派"（Post-Impressionism）所继承和发扬，他们不满足于印象派对光和色彩的关注，而是进一步要求在创作中发挥象征性的作用以及作品

中的抽象功能和效果,并更多地要求艺术的创造精神以及展示艺术家精神状态的层面,试图彻底批判传统西方艺术的自然主义和实证主义原则,突出艺术在呈现人类精神活动方面的特殊功能,主要代表人物就是保罗·塞尚(Paul Cézanne,1839—1906)、梵高、高更(Paul Gauguin,1848—1903)、乔治·修拉(Georges Seurat,1859—1891)等。他们虽然各具特色,但是在绘画技术上,他们的共同点,就是利用不同色块的搭配和对比来显现画面立体多维化的元素,他们不再固守印象派光波变幻的主题,开始借助线条和画面结构来传达个人的艺术神韵及对世界的感受。

塞尚,作为这一画派的首要人物,充分发挥了此前早已出现的"纳比学派""新印象派""象征主义""分隔主义""阿凡桥学派"等在改革绘画方面所积累的成果,特别强调绘画中画家画笔的运用技巧,以特殊的精细画笔、细腻的笔触和富于变化的走刀技术,表现创作对象的各个层面及不可见的内在精神生命,同时还要表现艺术家本人的情感世界的变化及对创作的决定性影响。

显然,以塞尚为首的后印象派成了十九世纪末至二十世纪初西方艺术的关键"桥梁"。他们的艺术成果是西方当代艺术在艺术创新方面的重要标志。

凸出二十世纪初以前的西方当代艺术的成果及特征,主要是为了显示二十世纪初之后的西方当代艺术走向没落的特点。从莫奈到塞尚,都是具有艺术天赋并努力献身于艺术的艺术家。他们不但个人品质优异,敬畏艺术,精益求精,而且也致力于艺术的创新事业。正是在他们的影响下,二十世纪初至第一次世界大战期间,欧洲艺术普遍形成创新高潮。在此期间,"立体派"和"野兽派"的主要代表人物毕加索和马蒂斯(Henri Émile Benoît Matisse,1869—1954)异口同声地宣称"塞

尚是我们这一代画家的共同父辈"。[10]

　　但是，塞尚等人在十九世纪末所倡导的艺术革新，在欧洲艺术界的影响力，仍然是有限的。从第一次世界大战结束到二十世纪五十年代，充满各种危机的西方社会，经不起第二次世界大战的严重打击，欧洲政治、经济和思想文化长期一蹶不振，恰好为在第二次世界大战中趁机发战争财的美国，提供了控制欧洲的时机。

　　第二次世界大战比第一次世界大战更加惨烈，无疑是人类历史上最大规模的战争。欧洲从此不再是"西方世界的中心"。

　　第二次世界大战把各种极端的社会心理矛盾进一步激化起来，使之成为第二次世界大战之后艺术变革的思想基础。艺术变革从此走上邪道：各种"非艺术"和"反艺术"思潮泛滥开来，像脱缰的野兽一样，在艺术界横冲直撞。各种艺术怪胎相继出现。再加上各种资本主义意识形态的影响，这些"艺术变革"变得更加歇斯底里化。

第四节　当代艺术嬗变概貌

一、从模仿外在对象到表现内在精神心态

　　与毕加索等人创建立体派的让·梅金杰在评论立体派时也说：我们不再复制自然，而是创建我们自己的场所或场景，以便使我们的情感有可能逃脱色彩的单纯并列样态，以表达我们内在的心情。这也许很难通过艺术表达出来，但我们宁愿将文学和音乐的表达方式移植到艺术中，如同美国诗人、小说家、文艺评论家埃德加·爱伦·坡（Edgar Allan Poe，1809—1849）不打算现实地复制自然那样。爱伦·坡主张以象征、隐喻的方式，抒发自己的情感波动，以表达对世界、对人性的理解，展示世界和生活的极端复杂性。[11]接着，爱伦·坡指出："如果要我对

'艺术'这个词做一个简要的定义,那么,我就说,'艺术是我们的感官穿越心灵面纱对自然的感受的复制品'。"⑫

实际上,人的生命主要是以激情作为变易的内在动力,而在某一个阶段的生命,更是特别需要激情,"艺术属于非现实的领域,它是因为人们需要尝试创造一种现实,才把它脱离自己的领域"。⑬

在中国艺术史上,也早在五代和宋元时期,可以说正是在中国绘画艺术的高峰期,著名画家荆浩、关仝、范宽、董源、巨然、李成、郭熙、李公麟等,就已经以不同形式在作品中熟练地灌注他们的愉悦情性和理意思虑,使绘画成为一种"思想的艺术"和"心灵的艺术","由外观走向内治,由重视外在灵动活泼的形式转向内在的生命感受"。⑭

西方当代艺术的创作内容和形式,转向对创作阶段艺术家内心活动的呈现。实际上,指导艺术家进行创作的主要力量,来自艺术家内心的创造性设想和具体的设计过程。艺术创造不是平面地反映外在对象而已,如果这样,艺术作品就会沦为简单的模仿或复制。真正的艺术必须是艺术家内心活动的产物,更是艺术家思想意识创造活动的记录和表现,尤其必须集中表现艺术家进行创作的内心过程。

艺术品表面上似乎只是不动的成品。但真正引起鉴赏者动心和活跃反应的作品,是那些内含精神活动及动力的艺术品。这些艺术品,一旦呈现在鉴赏者面前,就同鉴赏者的鉴赏过程发生共振和共鸣。这就要求艺术家必须将自身的创作动机、思维过程及思维目的,形象地凝聚成艺术品的各个构成元素及其相互关系。这并不意味着要求艺术家进行哲学家那样的思维活动。艺术创造中的思想意识活动,指的不是哲学家或科学家那样的抽象理性思维。艺术家所需要的思想意识活动,是一种特殊的思想意识活动,即使用颜色和线条的变动,将艺术家自身所设想的一切,形象地表达出来。塞尚曾说:"绘画不是写诗,更不是文

学或哲学。绘画所要求的思维,是颜色思维,是线条思维;而且,艺术家的这种特殊的思维,又必须通过他们的观察、掂量和创造性分析,贯彻到他们的创作过程。总之,我们的这些艺术的内容,基本上存在于我们眼睛的思维里。"⑮塞尚还说:"如果谁想要进行艺术的创造,就必须跟随培根,因为他曾经把艺术定义为'人加自然'。按照自然来进行艺术创造,并不意味着模仿或复制客体,而是通过艺术家本人的颜色游戏,去表现艺术家本人的'色彩印象'。表现自然,就必须通过某一种不同于自然的东西来进行,这就是通过颜色本身,即通过造型的色彩的'等值'。所以,色彩就是唯一可以表现自然的元素,唯有它的变化游戏,来表现一切,翻译一切。色彩是有生命的,通过它,可以使万物生气勃勃。"⑯

关于艺术创作中的精神活动,塞尚还进一步微妙地说:"绘画意味着把色彩感觉记录下来加以重新组织,实际上也就是进行颜色的重构和重建。这种重构活动,必须通过艺术家的眼睛和头脑的互动,使两者在创作过程中发生相互作用,以便实现关于色彩的运动逻辑。这样一来,就可以使自然变成各种各样的新表现,例如变成类似圆球、立锥体或圆柱形等。艺术家不应该把线描从色彩脱离开;如果这样的话,就好比没有语言的思维,仅仅给观赏者留下没有意义的符号或暗号。因此,在线描和色彩之间,色彩比线描更重要。对于艺术家来说,真正的物理学意义的'光'是不存在的。重要的是,必须把各个面的光的程度及其颜色状况,组成相互和谐的关系网络,通过光的层次差异及其表现程度,组成一个相互对应的完整图形,以便整体地表现出其中要表现出来的生命及其灵魂。这就是说,色彩的结合及其相互关系,就好像把各个面的灵魂连接成一个整体的生命体。"⑰

二、艺术应该成为梦想的表达形式

梦想是具有思想意识的人类精神活动的动力之一,也是人类精神发挥自我创造力量的一个重要基础。人之所以有梦想,就是因为人具有意识,因而也具有自我超越的能力。人活着,总是有自己的生活理想或目标,不会满足于现状,不会使自己禁锢在现有的生活环境中,不会甘心受制于周围环境的约束。为了实现生命的优化,人类生命总是"跃跃欲试",试图依靠自身的思想和意识的内在力量,充分发扬生命自身的创造潜力,为自身、也为与自身同类的族群,制造和提供进行超越的精神动力,即制造一系列基于自身原有生命所固有的创造潜力而形成的理念,作为实现超越的精神目标。所以,所谓"梦",无非就是作为奋斗目标的未来行动计划。梦想的产生和形成有牢固的生命基础。

黑格尔在谈到艺术理念的时候,特别强调艺术理念的重要意义。他在《美学》中指出"理念,作为按照其概念而形象化了的现实性来加以把握,就是理想";[18]"换言之,真正具体的理念再加上由它产生并与它相适合的真正的艺术形象,才是理想"。[19]

艺术创作总是以适当的具体艺术形象表现艺术家心中的理念。"作为艺术美的理念,一方面具有明确的性质,它在本质上是个别的现实性,另一方面又是现实的一个表现,具有一种定性使它本身在本质上正好显现这理念。这就意味着理念和它的表现,即它的具体现实,应该配合得彼此完全符合。按照这样理解,理念就是符合理念本质而表现为具体形象的现实"。[20]艺术的理念,就是理想的艺术美。"艺术美高于自然,因为艺术美是由心灵产生和再生的美,心灵和它的产品比自然和它的现象高多少,艺术美就比自然美高多少"。[21]

毕卡比亚(Francis Picabia, 1879—1953)感慨说:"艺术的目的是让

我们梦想,就好像音乐那样,因为艺术是把心情表现在画面上,以达到唤醒观看者的精神心态。"②

艺术家的使命,就是和哲学家、思想家以及一切身负时代使命感的人一起,通过自己的思想创造和艺术创造,创建能够鼓动自己和周边人群进行超越的理念,依靠生命自身的思想智慧,设计具有强大魅力和鼓动精神的梦想,引导大家走向理想的未来前景。

但是,当代西方艺术家对梦想的理解,也存在片面的内容和意义。超现实主义艺术家基里科(Giorgio de Chirico,1888—1978)指出:"艺术作品不应该含有理性,也不应该有逻辑,而是应该如同梦想和儿童般的天真精神。"③显然,他们把梦想与理性对立起来,使他们所说的梦想变成失去现实基础和理性指导的盲目创作活动。

当然,梦想本身本来就是脱离现实的,它是未经实践检验的未来目标,它的内容和形式带有一定程度的虚幻性,而且,它既然是一种有待证实的目标,自然具有"反现实"的性质。从这个意义上说,梦想中的一切,都有可能脱离理性的标准。就此而言,基里科的作品,表现了非逻辑和非理性的杂乱无序的活动轨迹,在那里,各种本来平凡而又不被注意的事物,获得了"无意义的意义",某种"不可理解的理"。这一点,恰好证明在基里科的梦幻式画面中,并不存在画面意义与理性意识之间的"合理的逻辑",因为归根结底,"梦自身就是它自己对自己的理解"。④

中国古代文学艺术创作的丰富经验,向我们提供了关于"梦想"同创新之间富有启示性的先例。人类的文学艺术创造,是要靠自觉主动的理念来指导和发动。汉代的司马相如和建安时期的曹植等人,很早就提出了文学创作所必须具备的"神思"概念。他们认为,作为文学家,必须有"赋家之心",善于驰神运思,勇于创新。

南朝时期画家宗炳(375—443),在其著名的《画山水序》中,鲜明地

提出了"山水以形媚道""神本亡端,栖形感类、理入影迹"的美学观点,强调"万趣融其神思""畅神而已"。在他看来,一个人对自然美的追求,就是他个人的才能、风貌、素质、性格,以及他的人生意义、人生价值的重要体现。他认为,在山水之中的精神状态,最紧要的是一个"畅"字。没有礼教的拘束,没有权威的压抑,没有快餐式的炫耀,没有作秀式的虚荣,一切都是自己灵魂的真实的自由。

宗炳说:"圣人含道映物,贤者澄怀味像。至于山水,质有而趣灵,……夫圣人以神法道,而贤者通,山水以形媚道,而仁者乐,不亦几乎?……夫以应目会心为理者,类之成巧,则目亦同应,心亦俱会。应会感神,神超理得。虽复虚求幽岩,何以加焉?又神本亡端,栖形感类,理入影迹,诚能妙写,亦诚尽矣。于是闲居理气,拂觞鸣琴,披图幽对,坐究四荒。不违天励之丛,独应无人之野。峰岫峣嶷,云林森渺。圣贤映于绝代,万趣融其神思。余复何为哉?畅神而已。神之所畅,孰有先焉!"⑤

宗炳关于创作理念在创新中的重要意义,突出了艺术家创作中思想创造的主导作用,强调艺术家必须善于发挥思想意识的创造精神,尤其重视艺术家进行深思的决定性意义。"神思"既是驰神运思,又是神妙之思,主张充分发挥人类精神世界的创作理念。所以,刘勰认为,文学和艺术创作,必须"神用象通,情变所孕"。⑥

神思所带动的思想创造,可以将艺术家思想、情感的激发及想象的物象,同自然界的万物生命运动联系在一起,最终在他们的艺术作品中实现美的呈现。正如西晋文学家陆机所说:"罄澄心以凝思,眇众虑而为言。笼天地于形内,挫万物于笔端。"⑦

显然,只要以优秀传统为基础,发挥艺术家的精神创造力量和才华,就可以"笼天地于形内,挫万物于笔端",其创新力量,如暴风骤雨,势不可挡。

三、突破双维画面走向立体创作

由毕加索、布拉克(Georges Braque，1882—1963)、梅金杰、格莱斯(Albert Gleizes，1881—1953)等人所创建的立体派，从一开始，就鲜明地表示抛弃所有源自文艺复兴时代的艺术传统，主张在创作中采用多元多维的视野，以便充实原来仅仅限定在二维框架中的艺术作品。

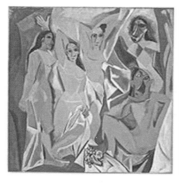
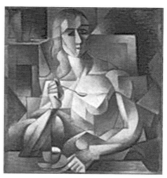

<div align="center">

毕加索作品
《亚威农少女》

梅金杰作品
《茶点时间》

</div>

从立体派的作品来看，立体派创作并不满足于艺术化的模仿，也不是单纯追求形式上的立体感，而是突破平面绘画的途径，通过立体多维的创作方法，使艺术变成"表现"的创造性活动，努力表现一切存在的内外复杂状况，试图从单纯描绘表面可见形象过渡到揭示事物的内外结构、内外活动及精神活动。

这就要求艺术家突破传统的平面绘画维度，通过艺术性的表现手法，用艺术家原来使用的几何形象及其相互关系，去表现较为抽象的三维空间。为此，必须同时借助视觉幻象，通过缩短和透视等灵活的途

径,将被表现的现象加以适度变形,让鉴赏者通过自己的感觉理解和解析新的艺术创造形式。诗人阿波利奈(Guillaume Apollinaire,1880—1918)认为,艺术家必须重新认识艺术家的艺术创造活动的性质。他指出,造型不是单纯的模仿,也不是仅仅将创作的目的确定为对外在自然的模仿。艺术创作是艺术家自主操作的统一力量,将各种创作中的活动和元素,都变成这种统一的力量,以便制服自然,而不是顺从自然。因此,绘画就象征着炙热的火焰,熊熊燃烧在艺术家的心中并贯彻于其创作活动的整个过程,将纯洁、真实、统一性和贯彻其中的生命活动表现出来。艺术创作具有纯洁性,不容许任何异质性的杂质混杂其中。艺术创作必须力图使一切相关元素以及艺术家自己所接触到的一切,都向自己转化,转变成由艺术家自己的创作意志和思想意识所要求的那个境界。由于艺术变成火焰,创作活动就成为具有魔术性的强大力量,足以使点滴火星转变成巨大的火球,吸引所有观赏者的目光。这就是把本能加以升华,通过艺术创作的洗礼而把艺术本身变成含有人性的生命体。在这种情况下,艺术家可以通过他们的直观或直觉,把自然融化在他们的作品中。从今往后,诗人和艺术家在他们之间的竞赛中,规定着他们时代的形象,而未来必将勤恳地遵循他们指点的方向。[28]

所有这一切,都必须超越传统绘画的平面双维限制,在更多维度的立体运动中表现受到限制的事物内在交错的生命运动。

所以,毕加索指出:"当我绘画时,我所要表现的,是我所发现的一切,特别是那些不可见的东西,而不是仅表现我所看到的。在艺术中,意向性是不够的,因为正如我在西班牙时所说,爱情只能通过事实而不是通过理性来证实。"[29]

至于谈到艺术作品与自然对象的关系,毕加索明确指出:"人们在谈

论自然主义艺术并把它同现当代艺术对立起来。我想知道，是否有人看见过一个真正的关于自然的艺术。自然和艺术本来是两个根本不同的事物，绝不能把它们混为一谈；试图通过艺术表达我们所说的自然，是不可能的事。西班牙艺术家委拉斯凯兹（Diego Rodríguez de Silva y Velázquez，1599—1660）为我们留下关于那个时代的人物形象。显而易见，他所画的人，都完全不同于那些真正的人。当然，这并不否认，我们只有通过委拉斯凯兹所画的菲利浦四世的画像，才能感知他。"③

　　在中国传统艺术史上，试图在艺术作品中表现生命运动的努力，早在汉魏与南齐艺术中，就已经表现出很高的技巧。在当时的艺术作品中，艺术家借用神仙的体姿，表现身体运动中的内在精神状态。敦煌壁画选用神仙的舞姿，让飞天仙女在云雾中轻歌曼舞，裙带随风飞舞，颇有"天花乱坠满虚空"的诗意，以镇定、高贵的仪态，立体地展现了人与自然的和谐关系。

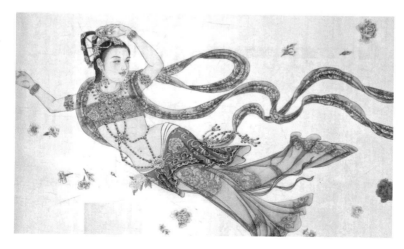

《敦煌飞天》

四、从具体表现到抽象表达

艺术不应该满足于具体化的形象图示,而更应该致力于表达艺术创作中艺术家精神世界的复杂性,以及艺术家精神状态同人世间生命运动的内在关系。为此,当代西方艺术家中的一部分人,试图对传统艺术观念进行一场革命。

为了寻求精神表达的艺术途径,康定斯基放弃传统的线条色彩结构规则,诉诸抽象的色彩游戏。色彩并非仅仅是颜色的差异,对人来说它是人类心情、感受及情绪变化的符号和象征。当人们看到各种色彩的时候,不同的人会产生不同的情感反应,也会勾起心中无数的酸甜苦辣。康定斯基在 1910 年举行于慕尼黑市政府画廊的作品展,以鲜明的标语表示"论艺术中的精神:色彩语言"。⑩色彩游戏乃是人类心灵语言的表露,不同的色彩及浓淡关系,都是我们的精神活动最好的语言和最理想的表达方式。

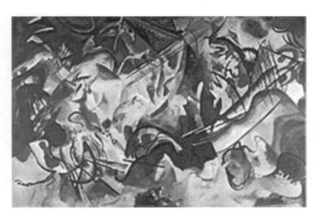

康定斯基作品《构成六》(1913)

在康定斯基的作品中,使用了音乐家勋伯格(Arnold Schoenberg, 1874—1951)交响乐的创作形式,将艺术家与观赏者的情感和心灵交互连贯起来,如同心理学所说的"共同感"或"联感"(Synesthesia)"通感"。在这样的"联感"中,感受到的字母和数字都表现出它们的固有颜色。这样一来,艺术家的创作情感与观赏者的观赏感受交流在一起,形成了他们之间心灵方面的立体交流,既有色彩变化,又有音乐起伏震撼,顿时产生了优美动人的心灵交响乐,一起使艺术作品成为人们之间情感交流的精神桥梁。

康定斯基作品《震动》(原名 Schaukeln,英文译为 Swinging)旨在生动描画运动过程,在康定斯基看来,绘画必须像音乐那样,摆脱物质世界的各种存在形式,表现所有无法以形式表达的深层意义。艺术的目的恰恰就是通过色彩的表演,使事物从可见的形式中解脱出来。

真正的艺术应该包含强有力的情感和精神动力,足以推动所有观赏者实现他们追求的目标。所以,艺术作品所隐含的,不仅仅是形式化的作品本身,还是其所引发的生命力量,可以推动人们的心灵实现他们的理念。康定斯基等人所追求的,就是发挥艺术的精神力量,唤起所有艺术观赏者的内在生命潜力。所以,康定斯基说:"绘画并不仅仅是一种空泛无用的艺术,而是一种有目的的力量,它应该有利于人类灵魂的进化和陶冶,它是表达心灵话语的语言。"②

所以,法国生命哲学家兼艺术评论家米歇尔·亨利(Michel Henri, 1922—2002)指出:"康定斯基把绘画所要表达的内容说成是'抽象',但它其实就是我们的生命本身所要表达的不可见的因素和力量。"③

抽象派选用色彩的变化表现不可见的因素,尤其隐含不可忽视的艺术价值,因为色彩可以使艺术家和观赏者的心灵产生完全不同的感受与想象,有利于艺术家更大地发挥其作品的精神影响。

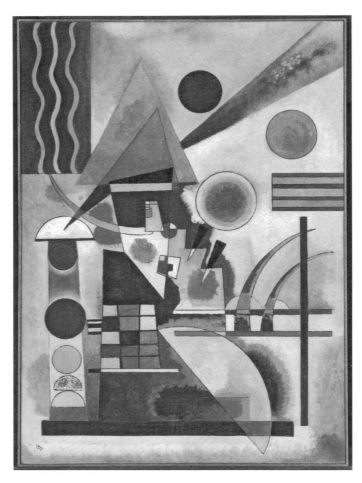

康定斯基作品《震动》

抽象派画家卡西米尔·马列维奇（Kazimir Malevich，1879—1935），以其抽象主义代表作《黑色广场》（1915），展现出一种更深沉的动态性心灵结构。

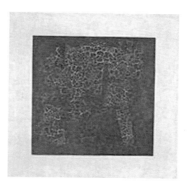

马列维奇作品《黑色
广场》（**Black Square**）

俄国艺术家埃尔·里茨斯基（El Lissitzky，1890—1941）指出："传统的透视学把空间当成欧几里得几何学的形式，因而使原本生动的三维空间变成僵死的空间形式，这就扼杀了艺术本身……后来，僵死的欧几里得几何学的僵死空间，被数学家罗巴切夫斯基（Nikolai Ivanovich Lobachevsky，1792—1856）、高斯（Johann Carl Friedrich Gauss，1777—1855）和黎曼（Georg Friedrich Bernhard Riemann，1826—1866）的非欧几何所摧毁，首先推动了立体派，在艺术界将封闭的地平线空间树立起来，并把它和平面等同起来。后来，未来派不愿意站立在物象的前面，而是钻到它里面，重新观看物象……这样一来，马列维奇把正方形当成艺术复杂体的'零'，变成为造型价值的起点，使它成为艺术创造的基础。"③由此可见，抽象派的意图不在于变更空间形式，而是寻求和

表现不可见形式中的艺术价值本身。

五、挖掘心灵深处的无意识潜流

正当艺术家们急于寻找表达心灵内部复杂变化的途径的时候,奥地利心理学家、精神分析学家弗洛伊德(Sigmund Freud,1856—1939)在十九世纪末创建了以无意识为基础的精神分析学,集中通过梦的分析揭示"潜意识"在人类精神活动中的重要意义。弗洛伊德的《梦的解析》和《性学三论》等,提出了"潜意识""自我"(Ich)、"本我"(Es)、"超我"(Über-Ich)、"俄狄浦斯情结"(Ödipuskomplex,Oedipus Complex)、"性动力"(Libido)、"心理防卫机制"(Abwehrmechanismus,Self-defense Mechanism/Defense Mechanism)等概念。弗洛伊德认为,以无意识为基础的个体原欲,会在生命成长中不断发展变化,转换成不同的客体。人生来就属于"多相变态"(polymorphously perverse),任何客体都可能成为快感之源,也就是说,生命本来都是生命原初阶段各个"快感之源"的延伸。因此,在不同发展阶段,人会固着于特定欲望客体,例如,初为口欲阶段(如婴儿因哺乳产生的快感),继之以肛欲阶段(如小儿控制肠道产生之快感),随之为性器官快感阶段(phallic stage),随后是潜伏期(latency stage),而最后性器官成熟后就会达到生殖器快感阶段(genital stage)。孩童会经历固着性欲于母亲之时期,形成"恋母情结",但人类社会制度所创建的各种"禁忌",可以遏制和压制恋母情结的发展。

在十九世纪末至二十世纪初,西方艺术正经历根本的变化阶段。弗洛伊德的精神分析学及潜意识理论为艺术家提供了广阔的想象空间,直接推动了艺术家表现生命内在精神活动创作理念的实践。

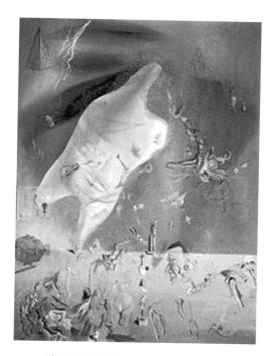

达利作品《少许灰烬》(Little Ashes)

从达达主义(Dadaism)到超现实主义(Surrealism),都采用了弗洛伊德精神分析学的成果。

萨尔瓦多·达利(Salvador Dali,1904—1989)的早期代表作《少许灰烬》,将怪异梦境般的形象与卓越的绘图技术和受文艺复兴大师影响的绘画技巧,巧妙地结合在一起。与此同时,达利又灵活地将绘画艺术同电影、雕塑和摄影艺术接轨,实现了他与影像艺术家们亲密无间的合作。⑤

达利持续地在作品中,充分利用"梦"中的潜意识活动,将其作为发挥精神分析学潜意识理论的场所。

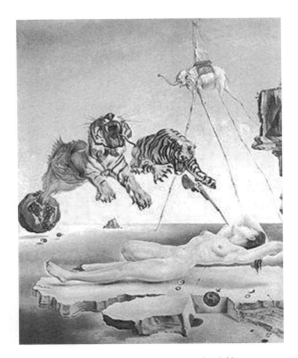

达利作品《由飞舞的蜜蜂引起的梦》
(**Dream Caused by the Flight of a Bee**)

达利在谈到自己的创作经验时说:"我和疯子的不同之处,就在于我是不疯的疯子(L'unique différence entre un fou et moi, c'est que moi, je ne suis pas fou)。"⑤达利所要强调的,就是艺术家在艺术创作中的思想解放及解脱传统理性控制的重要性。

六、表现自强不息的生命运动

运动是万事万物的普遍存在方式,也是生命的基本状态。生命就是宇宙自然间普遍存在的创造性能动生成力量及不断运动更新的过

程。生命以神形合一的极端复杂的恒稳功能和结构，不但实现其自身内在构成的物质、精神、能量、动量和信息诸基质因素的自我生成，以及相互之间的持续变易与相互转化，也持续进行其与外在因素之间的相互感应和相互转化。所以，生命在总体上，呈现为混沌、无机、有机等多元化、多样化和特殊化的交错存在状况，在不确定和确定、无形和有形、变形和定形、潜在和实际、可能与现实、无序与有序之间，来回转化，表现为多层次、多维度的无数生存形态，又在生活世界中显现为个人、社会、自然和宇宙的生命类型，通过其间的生命自身变易、生死循环、相互转化和反复更新，实现生命的自我创造以及与其他各种生命之间的转换更替，循环互生，促使整个生命总系统的常易常新，自然劲健，生生不息。

艺术家的使命不是单纯从外部以第三者身份"客观地"观察和反映世界，不是把原本活生生的万物生命运动当成已经完成的停滞的物象，而是亲临自身生命及其同内外世界的反复运动过程，将生命运动过程中所引起的自身精神感受，通过自己的作品表达出来，以此同其他生命进行广泛的互动，产生生命之间的共鸣以及以此为基础而发出的生命交响乐。

实际上，任何生命之间的互动互感，都是通过生命运动的实际表演来实现的。所以，艺术家应该尽可能使自己的作品表现生命间的互感，进一步促使原本存在的生命互感状态升华。

生命运动是世界上最美的现象。艺术家必须善于通过作品，表现生命运动的过程，由此展现生命之美。

七、"观看"是当代艺术奥秘之所在

杜尚为当代艺术开辟的新视野，集中在"观看"这一最具"直观性"

"主观性"以及"内外同一相关性"的"知觉"。在这里,"观看"并非人们一般理解的"一种知觉",它是所有知觉中,最典型的"情""意""感""智""想象"相统一的人类的特殊官能,又是最敏感的身心合一的生命触觉。"观看"并非单纯眼睛的"观看",而主要是以什么心态"观看":在"观看"中,你想什么,就"观看"成什么;你积累的经验是什么样,你就"观看"到什么。同时,"观看"并非单纯停留在"观看"范围内,也不仅仅是观看者对于某个对象的观看而已,而是包含了观看中一切相关的主客体互动关系、内外各种相关因素之间相互关系的变化以及观看者内心情志变化的导向。人是有思想意识会说话又善于创新的视觉动物。"观看",实际上集中暴露"观看者"本人在"观看"中的心态。"观看什么"以及"观看到什么",在很大程度上取决于观看者本人的思想意识及目标。一个人有什么样的道德意识,也同样可以在其"观看"中显示出来。"观看"之所以如此奇特,并不是它具有什么神奇的功能,而是因为一切"观看"及效果,实际上都与观看者的心态紧密相关。

中国传统思想文化很早就揭示了"观看"的真正奥秘。艺术和医学一样,把"观看"视为"命门",所谓"神乎神,耳不闻,目明心开而志先,慧然独悟,口弗能言,俱视独见,适若昏,昭然独明,若风吹云,故曰神"。⑦

作为观看的一个器官,"眼"是艺术家进行艺术创作的"门户"及联结内外世界的关键环节。中国传统艺术和中国传统医学一样,都认为人的眼睛,是"五脏六腑之精也,营卫魂魄之所常营也,神气之所生也。故神劳则魂魄散,志意乱。是故瞳子黑眼法于阴,白眼赤脉法于阳也,故阴阳合传而精明也。目者,心使也,心者,神之舍也,故神精乱而不转,卒然见非常处,精神魂魄,散不相得,故曰惑也"。不仅如此,眼睛还是经脉的交接点,"十二经脉,三百六十五络,其血气皆上于面而走空窍,其精阳气上走于目而为睛",⑧"诸脉者,皆属于目"。⑨

北宋著名理学家、数学家、道士兼诗人，邵雍（1012—1077）说："唯人兼乎万物而为万物之灵。人之知能兼乎万物，而为他类之所不及。"⑩"人之所以灵于万物者，谓其目能收万物之色，耳能收万物之声，鼻能收万物之气，口能收万物之味。声色气味者，万物之体也；耳目鼻口者，万人之用也。体无定用，惟变是用；用无定体，惟化是体。体用交而人物之道于是乎备矣……是知人也者，物之至者也；圣也者，人之至者也。人之至者，谓其能以一心观万心，一身观万身，一世观万世者焉。其能以心代天意，口代天言，手代天工，身代天事者焉。其能以上识天时，下尽地理，中尽物情，通照人事者焉。其能以弥纶天地，出入造化，进退古今，表里人物者焉……道之道尽于天矣，天之道尽于地矣，天地之道尽于物矣，天地万物之道尽于人矣。"⑪

清朝咸丰年间名医石寿堂说：人之神气，栖于二目，而历乎百体，尤必统百体察之。察其清浊，以辨燥湿；察其动静，以辨阴阳；察其有无，以决死生。望而知之谓之神，是以目察五色也。疾病表现千变万化，显示错综复杂，只有忠诚尽责，功夫笃实，灵巧机智，才能观细洞微，目及四海，望穿病因。⑫

由此可见，"观看"是艺术家进行创作的主要"门户"和"基地"。黑格尔曾经说艺术形象是显现灵魂的"眼睛"："艺术把它的每一个形象都化成千眼的'阿顾斯（Argus）'……通过这个希腊神话中所说的有一百只眼睛的怪物'阿顾斯'的眼睛，内在的灵魂和心灵在形象的每一点上都可以看得出。不但是身体的形象、面容、姿态和姿势，而且就连行动和事迹，语言和声音以及它们在不同生活情况中的千变万化，全都要由艺术化成眼睛，人们从这个眼睛里就可以认识到内在的无限的自由的心灵。"⑬正是在"观看"中，艺术家把他的感性和理性、外来刺激和内在感受结合起来，并把他的整个生命与周围相关网络联系在一起，开动创

作思路和创作实践，并以此为中心，将创作的场域扩展成艺术表演的舞台。

法国哲学家福柯（Michel Foucault，1926—1984）以考古学和谱系学的方法，对西班牙著名画家委拉斯凯兹描画作品的过程进行分析，揭示委拉斯凯兹的"观看"技巧，在艺术创作中的关键意义。

委拉斯凯兹善于用镜子的反射功能展现"观看"的神奇创造力量，使创作画面拓展延伸开来，并在来回运动的多维时空中旋转。1656年，他创作了一生中最著名的一幅作品《宫娥》（Las Meninas）。

《宫娥》这部作品所展示的，本来是委拉斯凯兹为西班牙国王夫妇画像的普通场景，显示王宫日常生活的部分状况。但委拉斯凯兹的这张画，采用了特殊的绘画技巧，充分发挥"观看"在艺术作品中的关键作用，使作品中的图像主体，可以依观看者的不同角度、视线及心态而发生变化和转移。

我们在油画中看到：委拉斯凯兹正在为画面中缺席的国王夫妇画像。国王和王后的形象是通过画面中心的一面镜子反映出来的。但为了凸出图像中主体的变动性和流动性，委拉斯凯兹特意在缺席的国王夫妇面前，引出淘气的小公主马格丽特，促使画面结构顿时发生画家本人和原绘画主体（国王夫妇）所意料不到的变化。我们看到，公主的出现，引起了侍女的慌乱。但委拉斯凯兹对发生的一切泰然自若，继续观察和端详国王夫妇，似乎创作场景原本就是由一系列不可预测的事件构成的。这样一来，委拉斯凯兹成功完成了一幅由一系列可能出现的偶然事件所组成的历史性作品，而他在作品中也留下了审视画面内外的多种观看者以及主体可变的生动形象，使艺术作品成为"观看"与"被观看"永恒转换可能性的表演场域，显示出图像及艺术创作对语言所确立的主体性结构进行"解构"的特殊威力。

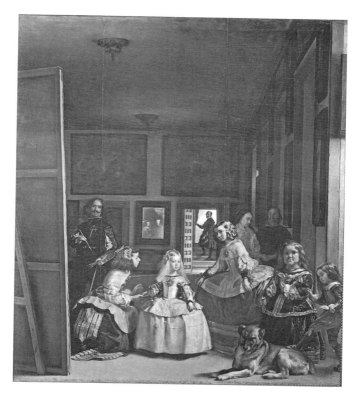

委拉斯凯兹作品《宫娥》

这幅画是一幅充满了谜团的画。从"观看"的不同角度以及观看主体的变化,可以引起作品生命本身的多维度表演,从而引出丰富多彩的内在故事情节及人物的精神状态。

粗看起来,似乎占据中心的是小公主玛格丽特。当时的情况是西班牙哈布斯堡王朝最后一代的王子还没有出生,玛格丽特有可能成为未来的国王。据说,这幅画隐喻西班牙王宫内外当时流传的各种政治寓言,显示当时西班牙王宫和社会的权力关系正面临重要的转折点。

按照福柯的"权力谱系学"和"知识考古学"的分析,西班牙王宫内外权力关系的争斗已经成了整个西班牙乃至欧洲各国王权政治斗争的一面镜子。福柯从他的微观政治方法入手,通过"观看"的各个角度,揭示政治权力斗争的走向及多种变化可能性。权力斗争中的外表结构与内在纵横交错的张力,随时都可以使权力斗争的主角,从潜在浮出表面,并随时来去无踪,画面观看角度的变化,生动地表现了微观权力关系的各种可能性。

委拉斯凯兹的艺术天才,就表现在他极其熟练地应用了各种折射的可能性及千变万化的后果,通过多重折射及变化,把各种隐含因素和可能力量显现出来,并将藏在深处的国王和王后呈现在观看者面前。国王和王后虽然不在画面内,却让人感觉到他们无处不在的统治力和威严。他们所在的镜子的对称点,正是众人目光的延长线汇合的地方。

而画中也折射出画家本人正在作画。人们观看这幅画的时候,会不断发出疑问:画家到底在画谁? 他的目光指向何人和何方? 是国王和王后吗? 事实上,这并不可能,因为按照当时的权力关系及游戏规则,国王和王后不会简单地在同一张专门的画像里露出他们的面孔。

如果把画面当成一面镜子,那么看画家绘画的人,有可能是远处的侍卫,或者国王,甚至还可能是观看这幅画的观众本身。

这样一来,问题就更复杂了。事实上,画家的眼睛望向观众,于是,问题就突然转变成:我是谁? 我在哪里? 在画里还是画外?

这样一幅貌似乎漫不经心创作的王室生活照,竟然被魔术师般的艺术大师变成悬念迭出、充满幻想与现实相互拉扯的"事件",不但隐含多层次的社会关系,而且也衬托出深刻的哲学意义。

正因为这样,委拉斯凯兹之后,西班牙诸艺术大师,包括达利和毕

加索等，都试图揭示《宫娥》的谜底。毕加索本人，不惜花费大量时间，通过反复的艺术实验，先后尝试了五十多次，以不同的草图，重解委拉斯凯兹的创作思路。

由此可见，杜尚所遗留的作品《既然这样》（Étant donnés），就是试图给我们提示：当代艺术是以"观看"为核心，通过艺术家创作的作品，向当代人提出一系列艺术问题，同时也带出一系列值得当代人质疑的其他社会问题和哲学问题。艺术因此变成"观看"的一再重演，并通过"观看"的重演，向当代人提出一系列值得反思的重大问题，使艺术有可能变成连接当代社会各种重大问题的"中介"，让艺术占据社会各种矛盾的焦点，也使艺术从古典的传统意义变成兼有煽动性和启发性的社会力量和精神力量。这就使当代艺术时时都有"变异"和创新的"两种可能"或"两难窘境"，或者变成"随意而变"的"乱七八糟的东西"，或者变成创新的产品。

八、当代艺术嬗变的精神基础

在当代艺术中，"观看"的问题，成了艺术如何创新的关键。实际上，对待"观看"问题，其核心就是以什么态度、以什么样的伦理观点、以什么心态去"观看"。如前所述，人是有思想意识的生命体，对于人来说，"观看"并不是单纯的和孤立的感知活动。有思想意识的人，不但带有感情，而且还有独特的身份和生命欲望，有自己的生活理想，积累了不同的历史经验，具有不同的生活方式，处于不同的生活环境。在这种情况下，不同的人，在进行感知活动时，不可避免地会以其自身的特有感情、经验、观点和角度，"观看"各种事物，包括"观看"各种艺术。也就是说，每个人的特殊生活经历，不同的感情，不同的道德标准，不同的欲望，不同的理想，不同的情趣等，会直接影响他"观看"的结果，形成不同

的"观看"效果。正因为这样，必须使"观看"发生在全人类共同体"和谐共处"原则的指导下，同时还要考虑到宇宙和世界整体生命的可持续发展的利益。

但许多当代艺术家试图只顾自身创作欲念和感情，孤立地发挥"观看"的功能，以"创新"为名，把艺术引向混乱无序，不再考虑任何道德标准，恣意将艺术变成"临时应付的抉择（Adhocism）"和"为所欲为"的活动。正如艺术评论家查尔斯·詹克斯（Charles Jencks，1939—2019）所说："艺术似乎已经分裂成数百万的个体碎片，各方面明显充溢着个人神话和怪癖。"⑭

在这种情况下，艺术成了个人主义者的实用主义、工具主义和功利主义的直接思想表现。艺术创造就是对艺术的彻底叛逆和颠覆，艺术或者直接成为"反艺术"的形式，或者采取"非艺术"以及"艺术之外"的形式，或者伪装成各种"类艺术"，诸如变成现成的各种照片、图片、广告、商品化的罐子等，或者直接变成社会行为本身以及日常生活用具等。总之，当代艺术家尽可能把自己排除在传统艺术的框架之外，并大胆地进行各种奇形怪状的"实验"活动，以展现当代艺术创作的全方位可能性。

当代艺术的创作状况，使人以为"过去没有过艺术，现在也不会有艺术"，或者"将来艺术会是怎么样是很难确定的"，因为在当代艺术家看来，"艺术本来到处都存在""艺术本来什么样都可以"。换句话说，艺术并不是少数人专业艺术家的垄断品，艺术是人人都可以创造的普通事情。博伊斯在他的一次艺术展上甚至使用一张白纸写出这样的话："艺术，滚回家去！"（L'art, rentre chez soi!）在接待记者访问时，博伊斯明确地说："人人都可以是艺术家！"他说："每个人都是能力的承载者，是自我决定的存在，是我们这个时代有主权的人。他是一位艺术

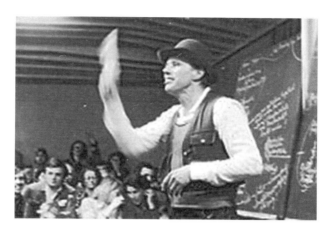

博伊斯

家，不管他现在是清道夫、病人看护者、医生、工程师还是农场主。只要他施展其才能，他就成为艺术家。"㊺

博伊斯从二十世纪六十年代起，以"发明""行为艺术"为中心，展出他的各种"新"作品，其中1963 年展出的《油脂椅》(*Chair with Fat*)最具煽动性。

根据博伊斯的说法，这个《油脂椅》中的油脂"就是艺术等于生活的典范""就是生活中最常见的

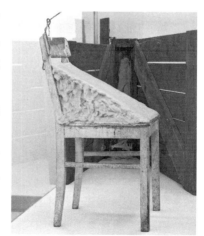

博伊斯作品《油脂椅》

东西，它非常灵活柔软，对温度变化非常敏感，在行为艺术表演中可以随意组合，变化万端"，而且"油脂包含最体现暖性的因素"，而"暖性"就

是博伊斯所赞赏的"社会雕塑"行为最重要的元素，因为它可以消除社会关系中的各种冷漠，把社会规范和各种合理的原则，消解成"可塑的和弹性的游戏"，因此也意味着"博爱"等。所以，博伊斯把"油脂"当"宝贝"，当成他的创新艺术的法宝。

博伊斯的艺术表演，为我们提供了一面镜子，我们由此可以"观看"当代艺术家们正忙于使用"非艺术"的创作来表达艺术，或者他们躲进另一种被常人称为"非艺术"的领域进行他们隐没艺术的创作实验。

不要忘记，西方艺术经历两次世界大战之后，变得越来越怪异和反逻辑。应该说，西方艺术的这种状况，一方面可以从西方艺术本身的发展历史中找到原因，另一方面则必须跳出艺术的范围，从西方社会整体的状况找出原因。

九、"什么都是艺术"＝"什么都不是艺术"

博伊斯以其充满随意性和煽动性的作品，极力消除"艺术"与"生活"的界限，尽可能将"艺术"的概念无限制地"扩大"（expanding the concept of art more broadly），以达到"反艺术"和"非艺术"的目的。

在他的影响下，二十世纪六十年代掀起了"激浪派"运动（Fluxus movement）以及所谓"社会雕塑"（Social sculpture）运动，试图将"艺术"概念模糊化和随意化，使所谓的"新"艺术可以恣意妄为，无所忌惮地像恶性肿瘤那样流行于当代社会。

实际上，当原籍立陶宛的美国艺术家乔治·麦素纳斯（George Maciunas，1931—1978）在二十世纪六十年代发表"激浪派宣言"（Fluxus Manifesto）的时候，其基本观念就是把艺术的传统概念加以"融化"，"化成流动的和任意的创造活动"，将艺术家在创作瞬间的"偶发"（Happening）行为当成艺术本身，以便使各种各样的"新"艺术概念

取代传统艺术,强调艺术的核心在于"艺术家的艺术创作过程本身",以及"艺术家创作过程中与其观赏者之间的互动过程"。转瞬间,以迪克·希金斯(Dick Higgins,1938—1998)为代表的"中介艺术"(Intermedia)、以亨利·弗林特(Henry Flynt,1940—　)为代表的"观念艺术"(Conceptual art)、以白南准(Nam June Paik,1932—2006)和沃尔夫·弗斯特(Wolf Vostell,1932—1998)为代表的"录像艺术"(Video art)等当代艺术,在西方社会泛滥成灾,流行于美国。无怪乎荷兰艺术评论家哈利·鲁赫(Harry Ruhé,1947—　)说"激浪派是二十世纪六十年代最激进和最带有实验性的艺术流派"。[45]

激浪派囊括了二十世纪六十年代前后一大群西方艺术家,他们虽然各有不同的观点,但都一致倡导对传统的叛逆,成为西方艺术史上最混乱和最充满悖论的历史阶段。艺术"异化"成西方政治、经济、思想文化领域的一个"怪物"或"魔鬼",充斥于社会各领域,并成为商业推销和实行文化霸权的重要手段。

值得注意的是,作为这一艺术"帮派"的主要代表人物之一,博伊斯直接将艺术变成"行动"。这也就是说,艺术等于任何一个艺术家的任何一个行动。博伊斯的这种"行动即艺术"的典范,就是他 1974 年的一部作品,即《我爱美国和美国爱我》(*I Like America and America Likes Me*)。作为"行为艺术",《我爱美国和美国爱我》是作者本人历经三小时的"行动"过程的缩影:博伊斯当着艺术展观众面前,亲自牵着一只狼,披着一个"斗篷",缓缓行动,让观众在"观看"中,"观看"他的"爱美国"和"美国爱我"的动作,"体会""我爱美国和美国爱我"。这部作品也似乎讽刺性地重演了古希腊犬儒学派(Cynics)主要代表人物安提西尼的弟子第欧根尼(Diogenes)的生活方式。但博伊斯的行为忽略了古希腊犬儒学派的原本理念,即通过否定现有社会的道德理念及文明系统

而返回到真正的自然,以便实现犬儒学派所追求的那种"清心寡欲和愤世嫉俗"的目的。博伊斯实际上以扭曲的方式,重演犬儒学派的自然主义行为和生活方式,不但实现不了犬儒学派的理念,反而玷污了古希腊犬儒学派的理念,把艺术变成博伊斯等人所表演的充满低级趣味的行动。

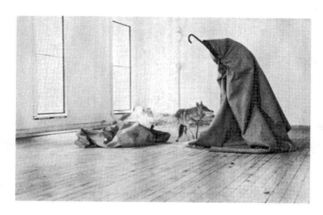

博伊斯作品《我爱美国和美国爱我》

从以上各种怪现象可以看出,关于当代艺术的创作问题,首先必须放在人类社会自二十世纪初所发生的一系列历史事件中分析。

当代社会已经全面进入全球化的历史新时期。世界经济全球化的潮流势不可挡。新一轮的全球科技和产业革命正席卷全球,经济和科学技术的突飞猛进,推动了全球社会和各国人民生活方式的结构性改革,新产业、新模式、新业态层出不穷,加速推动整体社会和思想文化的改革,创新、协调、共享、绿色、开放的理念正进一步推动整个社会的发展动能,多元化的创新活动遍地开花,人们对创新的要求提出了更严格的标准,各国人民的思想文化自觉有了新的提高,对艺术创新提出了多

元多样的要求,艺术不可能继续以陈旧的样态和方法进行创造。艺术创作获得了人民的广泛支持,并同时提出了更严格的要求。

十、从"艺术之外"反观艺术之创新

新时代的艺术,必须跳出传统艺术的框架,同时紧密结合当代社会的各种新成果,使当代艺术成为二十一世纪人类创新高潮的一个重要方面,使艺术创作同时代的步伐、节奏和人们的需要相吻合,为创建一个"人文/艺术/科技/生态"的新社会作出贡献。

德勒兹(Gilles Deleuze,1925—1995)说过:哲学原本就是天真无邪的(la philosophie est innocence)。德勒兹和福柯不需要靠理论创作的矫揉造作,也不需要使用哗众取宠的手法,而是通过最自然和最朴素的方式,超脱各种传统知识和科学体系的约束,以艺术为榜样,自由自在地论述哲学以及哲学所要讨论的问题。

实际上,谈论艺术,必须从社会整体及其多方面的变化视野,从艺术以外的哲学和人文社会科学的相互关系,进行纵横两方面的考察,把宏观与微观的分析结合起来。

为此,福柯从"艺术的外面"开始,因为他认为艺术的真正本质,不在艺术之中,而是在艺术之外。不在艺术之中,或在艺术之外,指的是跳出艺术本身的范围,从艺术之外的视野观察艺术。艺术家往往被禁锢在自己的艺术专业之内,只满足于使用艺术家的通常眼光,观察艺术及相关事物。这就好像哲学家只满足于哲学自身的范围,不考虑哲学之外的广阔天地及万事万物的存在,坐井观天,无异于井中之蛙,看不到天地万物及其与自身的相互关系,最后被历史和时代所淘汰。

用法国另一位哲学家梅洛-庞蒂(Maurice Merleau-Ponty,1908—1961)的话来说,即"在艺术的'不可见性中'",考察某种被哲学家重视的

"元艺术"或"艺道"(Meta-Art),或者也可以翻译成"艺术的形而上学"(Metaphysique de l'art)和"艺术的本体论"(Ontologie de l'art),它是无形的,是时刻影响着艺术家创作的巨大精神力量。而且,更重要的是,艺术的可见性与不可见性,向来是相互渗透和相互补充的,并且两者在共时的运作中,双双发挥在创作中的建构作用。

但当代艺术家并不喜欢沿着传统形而上学和本体论的路线探索,他们宁愿沿着他们自己的实际感受探讨艺术的本质及形而上学的问题。

福柯自己也并不喜欢沿着传统形而上学和本体论的路线探索,他宁愿沿着他自己所创建的"关于我们自身的历史存在论"(Ontologie historique de nous-mêmês)的思路,并为其实施创建了"知识考古学"及"权力谱系学"的批判策略。而在思索方面,福柯同样有意回避传统的逻辑中心主义,为此,他和他的亲密朋友德勒兹一起创造了"外面的思考"(la pensée du dehor)的思维模式。到艺术之外探索艺术的真正性质,正是遵循他的这个独具特色的思考方法。

严格地说,"从艺术之外"看待艺术,还包含非常重要的原则,即把自身放置在万事万物之中,反复掂量自身与万事万物的相互关系,注意观察自身在万事万物中不断变动的位置,并以变动的位置进行动态式观察,使自身随着万事万物的变动而位移,不陷于一个"死点"之中而自我扼杀。

其实,从"艺术之外"的视角探讨艺术,也不是哲学家的独创或智慧所在,艺术家自己,特别是像塞尚、高更和梵高那样杰出的艺术家们,早已在他们的创作实践中为我们树立了榜样。每当在艺术创作中面临难题而忧虑的时候,每当深刻反省艺术的根本问题的时候,他们总是试图跳出艺术之外,从高于艺术的视野,从社会和历史的角度,审视艺术创

作的关键问题。

因此，所谓"跳出艺术之外"，所谓"高于艺术的视野"，并不是说在艺术之外的随便一个地方进行观察或分析。福柯所说的"在外面的思想"，或者说"跳出艺术之外"，是一种返回自然的朴素状态、回归到事物的原初之处，回归到我们自己和事物本身"存在于世"的自然状态，返回到未经现代社会各种人为涂改、改造或加工的原本状态，因为只有在那里，才能彰显出事物的本来面目，才能揭开各种"后天掩饰"该事物的"遮蔽物"，呈现出事物的最初自然面貌。

对于绘画或其他艺术创作来说，返回到"原初状态"，就是回归到创作的最初瞬间，回归到艺术家自己与自然对象相遇初期的"首次"体验，通过即席观察，不要忽略当时情景中所发现的无形事物以及一切不可见的因素，其中包括活生生的情感事件、人与人之间的实际关系以及潜伏在心中的看不见的力量等。所有这些，类似生命本身，具有一定程度的灵气和气韵，是生命"存在于世"的原初状态，决定了生命本质的原始基础。撇开这些，创作生命就不复存在，伴随着创作生命而展开的气氛也消失殆尽。

为了把握创作的灵感，就必须同艺术家一起，抱着天真烂漫的朴素情感，体验艺术家创作时可能发生的一切可见和不可见的事情。

塞尚的许多作品，都围绕他所熟知的法国南部普罗旺斯的埃克斯城及周围自然环境。那里有塞尚的朋友和亲人，也有塞尚热爱的圣维克多山（Montagne Sainte Victoire）。塞尚赤诚的爱和由衷的关怀，使他把自己对圣维克多山的感情，全部化为无形的力量，投入他的作品中。

对于塞尚来说，摆在他面前的圣维克多山，并不是一个已经被理解的世界。他意识到，圣维克多山的真正意义，要靠他自己，通过

圣维克多山自然景色画

他的亲自体验实际认识,还要靠他自己独有的艺术创作手段和风格,去重新表现圣维克多山的生命意义。这就是说,还要靠塞尚自己的生命与圣维克多山的生命之间的反复互动,在一次又一次的相互激荡中,震荡出塞尚所期盼的艺术创新精神。所以,塞尚把自己描画圣维克多山的艺术创作,当成他对自己生命一部分的关怀实施。

艺术家当然免不了要施展独有的艺术才华,使用艺术的象征力量,描画自己面对的世界。问题在于艺术家从来无法独自孤立地发现其面对的世界。这是因为所有的艺术家都不能独立于整个社会和整个文化场域而存在。每当他们要以自己的艺术才华描画世界时,他自己早已无法独立自主地发挥自己的能力,唯有仔细反思自身生命内在精神世界与整个社会的气息和氛围,方能领略自己究竟在什么意义上,并以什么样的精神状态,发挥自己的艺术能力。艺术家会由此发现,他对自己所面对的世界的意义的把握,必须靠自己反复体验和掂量,在同他所处

的世界的关系中,分析时代给予他的使命,以不同的感情,投入他的实际创作工作中。

正是在这种情况下,塞尚每次画圣维克多山时,都体验到不同的感受,使他不断改变自己对圣维克多山的认识,也改变他对圣维克多山的感情,甚至改变他同圣维克多山之间的关系。

普罗旺斯曾被海德格尔(Martin Heidegger,1889—1976)称为"第二个希腊"。这是一个值得我们不断回忆的历史故事。回忆这一切,就好像海德格尔所说的那样,是一个可以引起我们不断回味"思维究竟为何物"的无限深刻的问题,在本质上,它又是艺术和哲学紧密相关的"见证":哲学就是对存在本身的回忆,就是对存在原初状态的怀念;而艺术则是对存在的原初感性存在的审美体验,是足以引起生存激情和感化生命重生的神圣时刻的集中表现。

塞尚《圣维克多山》之一

塞尚《圣维克多山》之二

《圣维多利亚山》之三，塞尚创作于 1882 年至 1885 年间

塞尚于 1885—1887 年创作的《圣维多利亚山》之四

塞尚于 1898—1902 年创作的《圣维多利亚山前的小路》

艺术创造所涉及的，是直接触及灵魂和情感的东西，它既表现了艺术家的感情和理想，又反映了艺术家时刻无意识地展现生命的节奏。一方面是感情和理想，另一方面是生命的节奏，两者都无法以精确的语言或形式表达出来，但两者多少带有神秘色彩的性质，恰恰又成为艺术家创作思维的构成部分。

艺术创作和哲学不同，不需要沉迷于抽象的思维，但它又离不开思维，离不开思维过程中的情感和已经出神入化的生命节奏，尤其离不开思维过程中所涉及的语言活动。毕加索在 1932 年创造《坐在红色扶手椅上的女人》时指出："我并不描画我所观看的，而是绘画我所想的（Je ne peins pas ce que je vois. Je peins ce que je pense）。"⑫毕加索以其创作经验见证了艺术家思维活动的特殊性。

毕加索在这一时期所试图探索的，是如何将有形体内外各种看不见的因素在艺术作品中展现出来，以此展现生命中穿越形体内外的神秘力量。初看《坐在红色扶手椅上的女人》，人们无法辨别其中的人像。人们只是通过椅子上的无生命的杂乱形状而猜测一个"人"的存在。但是，如果把这幅画与这一时期毕加索的其他作品联系起来，就比较容易理解毕加索在这部作品中所展现的新风格。

毕加索在这一时期经历了深刻的思想情感方面的转变。他同路易·阿拉贡（Louis Aragon，1897—1982）、艾吕雅（Paul Éluard，1895—1952)等一群马克思主义和超现实主义朋友们的密切来往，使他强烈地意识到人的存在及社会生活的复杂性，也体会到人类创造活动的艰苦性、曲折性、多层次性和象征性。他决心深入探讨艺术创造在表现人类生命方面所可能达到的深度和广度。

在 1932 年初，毕加索巧妙地使用装饰性的线条，首先画他的情妇玛丽-泰蕾兹·沃尔特（Marie-Thérèse Walter，1909—1977）。她稍稍

毕加索作品《坐在红色扶手椅上的女人》
(Woman in a Red Armchair)

仰着头,婀娜优雅地坐在一张椅子上。在此基础上,描画出一系列具有里程碑意义的新作品,《坐在红色扶手椅上的女人》是其代表性的一幅。

　　毕加索在这里所使用的是一种非哲学的语言,这就是艺术家们的"艺术语言",通过艺术创作中的特殊语言,艺术家不但能够借此而进行他们的艺术式思维,完成不同于哲学的艺术创造,而且艺术也因此在创作中与哲学"相遇"。两者的相遇构成了艺术创作原始状态的一个重要机制,向艺术家和哲学家提供进一步思考的珍贵瞬间,带领人们穿越艺术家创作过程的神秘状态,进入使艺术家本人无法拒绝和难以把握的创作时

刻。就在这种奇妙的瞬间，本来异于哲学的艺术，在人的天性中与哲学相遇，使艺术与哲学"对话"，揭示出人性深处潜在的创作力量的复杂性质。

艺术创作的复杂因素中，激动或激情是一个非常特殊的力量。通过对激动的深入分析，我们看到艺术家如何在激动中把情感、意志和思想连接在一起。激动，就是艺术创作的最初心灵起源，也是艺术创作启动瞬间的本质性力量。艺术家不同于哲学家的地方，恰恰在于艺术家所特有的情感及生存审美意志。艺术家的这些特征，使我们无法拒绝对艺术创作原始状态的好奇，因为它的存在本身就已经是艺术审美最重要的组成部分！

把握和体验艺术家创作的原初瞬间，就是与瞬间中发生的"激动"相遇，重返那个瞬间中塞尚所亲历的时间和空间，并在那个唯一的和独一无二的生存时空中，追忆艺术家体内时而平稳、时而加快的脉搏节奏，回溯艺术家瞬时爆发的"激情"究竟怎样呈现出来，回忆那里的世界景象的特征，特别是回溯瞬间中可能引起的情感波动和生命意志的膨胀程度。在创作的瞬间所发生的激情，往往是一种"不知从哪里来，也不知到哪里去"的突发性事件。它没有原因，也没有"必然的"结果，也就是说，激情是无缘无故、无影无踪地消失！它既是"涌现"和"突发"而出，又"瞬时即逝"。然而，正是这种奇妙的激情，构成艺术创作原初时刻的主要力量。

返回艺术家当时当地的创作之路，可以找到吗？简直不可能。这是因为它只发生过一次，而且还是突发性的和即时相失的。重要的是，既然不可能找到它，为什么还要去找？这就等于要我们去做不可能的事情。是的，在不可能中找可能性，正是艺术创作所必须做到的，因为创作既没有先例，也不知其未来结果，这也就是向不可能宣战并试图从中索取可能发生的事件。

画家的天才在于借助眼睛的"观看"而敏锐地发现在"不可能之处"

所隐藏的"可能性"。塞尚在通往圣维多利亚山的路上,曾经多次坐在一块岩石上,他说:"这里就是世界平衡的瞬间。"⑱

艺术作品必须尽可能达到那个境界。在视觉的范围内,画家可以像塞尚那样,坐在与画面有一定间隔的"岩石"上,凝视和体验同时进行,在生命的流动脉络中,像塞尚那样,在视野以外,体会到"世界平衡的瞬间"。在那里,一切都是妙不可言地伸展着,生命在视野内缓缓延伸、持续,画家体内的感受超出视觉的范围,不知不觉地引起生命内在储藏的"内在经验",并通过内在经验而沿着内在经验中附着的"内在时间"的脉络,缓缓前后伸缩,既向外触及世界的尽头,又向内陶冶生命的灵魂,触动生命的每一根神经,使它们各显神通,尽情地舒展开来。绘画可以达到这一程度吗?这就是塞尚探索的问题!

艺术家不能停留在自身视觉的欲望及在特定瞬间内的满足感。他们要探索的是一再更新和延伸的人性欲望,并在他们的生命历程中努力陶冶自己的生活情趣,调整自己的生命节奏。杜尚曾经把这种无止境的特殊创作欲望称为"品尝理解的欲望"(appétit de compréhension)。在这里,杜尚用法语"appétit",即"食欲"这个词,形象地表达动脑筋活动中他对各种未知事物的嗜好及好奇倾向。因此,杜尚说:"绘画不应该只单纯停留在视觉或视网膜上,它也应该关切脑筋活动,关注我们的理解嗜好(La peinture ne doit pas être exclusivement visuelle ou rétinienne. Elle doit intéresser aussi la matière grise, notre appétit de compréhension)。"⑲

杜尚所创作的《凉瓶架》(Sèche-bouteilles)就是为了满足超视觉的欲望,为了满足无形的"脑筋"问题,是对我们思想发起挑战的艺术品。杜尚将其作品命名为《凉瓶架》,旨在突出观看时被激起的那种"激情":它如同电流运载的那种神秘力量,有可能激荡起观看者的内心世界。

杜尚作品《凉瓶架》

　　艺术固然离不开视觉,但视觉之所以重要正是因为视觉本身是艺术家生命的"窗户",是艺术生命的灵感通道,是艺术家与世界交流的中介,又是艺术家灵魂敏感性的测量器。

　　既然视觉的重要性脱离不开它与生命活动的联系,离不开它与不可见事物的联系,也离不开它与艺术创造的关联,那么,艺术家的视觉就应该像自由的生命那样,是毫无约束和毫无规则的。所以,真正的艺术意义上的视觉,就是超视觉的视觉,是"非常态"的视觉!

　　正如达利所说:"艺术并不像玩足球;越违反规则,就越能够更好地命中目标(En art ce n'est pas comme au foot:c'est quand on est hors-

jeu qu'on marque le mieux les buts)。"⑩ 所以，探索艺术创作之谜的过程，就是通过感性、但又向感性之外进军的探险活动，是借助感性、但又超越感性向无底的深渊探索的游戏过程，是向反常规挑战的过程。这就对艺术创作提出了极其困难的问题，也是对艺术家提出挑战性的问题。但是，恰恰是向极其困难的目标的挑战，所以也是对艺术家的一种极大的尊重，是对艺术家的极度赞美和极大期望。换句话说，唯有艺术家才有资格享受这样的荣誉，也唯有他们才有资格获得人们对他们的极大期望。

塞尚等艺术家向来把艺术归结为自己的生命，也把自身的生命完全融化在艺术之中。对他们来说，活着是为了艺术，艺术就是生命本身。反过来，生活就是艺术创作的温床，要在生活中创建艺术，体验艺术，探索艺术。

所以，当塞尚面对圣维多利亚山时，塞尚在这里所观赏的，固然是眼睛可以看得见的那座山，但这已经不是普通人眼睛里的那座山，而是塞尚以其画家特有的眼睛所"观看"的山。也就是说，塞尚在"观看"中，已经把他自己在"观看"中的全部情感、意向性和欲望等身心因素，都同他的视觉连成一体，从而使那座山不再是"客观存在"的山，而是他创作意愿所决定的山。视觉在这里也同日常人的一般视觉活动有所区别。

塞尚等杰出艺术家的视觉具有特殊的功能和特性。正如奥地利物理学家、哲学家马赫（Ernst Mach，1838—1916）深刻地指出："人突出地具有一种自觉地、随意地决定自己观点的能力。他有时能够撇开极显著的特点，而立刻注目于极微小的部分，有时，能够随意做概括的抽象，又能够沉湎于极琐碎的细节……"⑪ 马赫接着还说："所有这些现象绝不是纯粹视觉的，而是伴随着一种明确无误的整个身体的运动感觉。""各个视觉在正常的心理生活中并不是孤立地出现的，而是与其他

感官的感觉结合在一起出现的。我们看不到视觉空间中的视像，而是知觉到我们周围就有各种各样感性属性的物体。只有做有目的的分析，才能从这个复合体中分出视觉来。但知觉整个来说也几乎是与实现、愿望、欲求结合在一起出现的。"⑩

塞尚等人始终不停地在创作中同时探索可见性与不可见性的关系及矛盾。塞尚和其他印象派画家之所以重视色彩和线条的变化，首先就是因为他们看到了绘画本身实际上就是在可见性与不可见性之间的创作游戏。塞尚始终觉得画家要真正成为艺术创造者，不是简单地描画可见的事物，而是要巧妙地把可见性与不可见性结合在一起，形成艺术家对自身精神世界以及外在可见事物的透彻分析，以此震撼观看者的精神世界，并发动他们跟画家一起在鉴赏中倾诉自己的心灵感受，以便提升精神世界，感召人们去更好地追求美好的生活。

所以，塞尚越到晚年，越不满足于早期的创作及作品。塞尚在普罗旺斯创作时，试图通过对圣维多利亚山艺术生命的展现，一再改变自己的作品。他为此画出几十幅同样主题的作品，但越到后来，他越不满意自己的作品，因为他越来越重视艺术中"山"的不可见性，越来越试图探索和表现那些不可见性。

在塞尚所追求的不可见性中，包括视觉以外的感知体验，例如山周围环境的氛围、气息、声音、味道、空气的清爽性，以及"不可见"的鸟儿的歌声等。绘画到底能不能在作品中表现这些视觉以外的因素呢？如果画家忽略了这些视觉以外的成分在作品中的地位和意义，那么艺术品又怎么能够展现绘画中的生命情感、欲望、倾向性以及生命力呢？塞尚认为没有这些非视觉的成分，绘画是没有生命力的，对生命是毫无意义的。

塞尚实际上给画家提出了一个超出艺术的难题！他作为艺术家，

总是试图更深刻地探索艺术视觉效果的性质，超出艺术视觉的范围，首先把艺术家本身的创作活动越出视觉的界限，接着又把艺术活动也放置在视觉以外的领域，即把艺术创作中的不可见性与可见性联系起来，试图进一步把艺术提升到无限的时空维度中，要求艺术家在创作中设法体验视觉之外的生命运动，让艺术成为艺术家生命的真正自由活动领域。塞尚为此宁愿在晚期放弃孤立的绘画活动，也宁愿孤独地在"非绘画"的沉思中思索问题。

同塞尚一样，高更（Paul Gauguin，1848—1903）在绘画创作的同时，也一再探寻绘画的奥秘。他不满足于面对世界事物的各种存在，更无意模仿那些作为对象而显现在他面前的世界。在高更的心目中，他更关心世界以外的无形领域，更关心绘画本身的意义及真正根据。所以，保罗·利科（Paul Ricoeur）指出所有事物都在更广阔和更多重的意义中显现，往往经常与过去的合理经验相矛盾。高更的广阔艺术视野使他有可能在太平洋的大溪地岛上创作出一系列优秀的作品，用色彩与线条的不同游戏节奏，表现画家自己内心的思想情感的汹涌澎湃。

至于梵高，他同样不亚于塞尚和高更，他对创作的意义及技巧的思考，远远地超出一般视觉的界限，试图在视觉与生命的终极之外，寻求创作本身的真正乐趣。为此，梵高集中在色彩的游戏中解构出绘画的流动密码，并在实际创作中一再打破先前自己所发现的密码，使色彩游戏的密码变成千变万化的生命运动，并在色彩变化中衬托出画家本身的情绪和整个世界的状况。

在塞尚等人的个人创作史上，如此诉诸艺术之外的无形事物，去探索艺术的本质，探索艺术创作的关键问题，既不是少数的几次，也不是偶然的，而是反反复复地进行，直到他们逝世为止。

高更作品《自画像》

高更作品《大海附近》(1892)

高更作品《我们从哪里来？我们是谁？我们到哪里去?》
（1897—1898）

梵高作品《道途上的画家》（1888）

大多数具备创作自觉的艺术家，都会从自身生命内部的精神世界中产生出对所处时代的责任感。在中国当代艺术家中，像徐冰、蔡国强、谷文达等，都把自己的创作建立在对于时代具有责任心的理解的基础上。

梵高作品《阿尔近郊的葡萄园》(这是梵高在世时
唯一卖出的油画,1888)

梵高作品《播种者》(1888)

梵高作品《放风中的监狱囚犯》(1890)

梵高作品《夜间星空》(1889)

第五节 "当代"与"启蒙"

不同时代的艺术家都竭力探索他们生活的"当代"的基本精神,试图以自己的作品表达艺术家个人与时代精神的复杂交错的迷人景象。

生活在近现代社会的西方艺术家和思想家,在探讨"当代"的时候,不能不联系到"启蒙"的问题。启蒙不只奠定了现代人的思维模式的基础,而且也决定性地影响了近现代社会和文化的发展方向,同时也影响了当代艺术的创新。问题在于近现代发展的历程却恰恰为启蒙的正当性提供了否定性的论据。社会和文化的危机和矛盾,衬托出启蒙本身所隐含的悖论,揭示了"启蒙"自身长期被掩盖的各种矛盾,以及由它所引起的"现代性"的内在矛盾,使越来越多的人开始对现代性的正当性和合法性提出质疑,也同时反思启蒙的真正意义。

一、对"启蒙"的重新界定

启蒙运动是欧洲从中世纪走向近现代的转折。启蒙运动的发生和实现过程是极其复杂和曲折的,整个过程经历了非常激烈的内外斗争与争论,其中包含了许多带有矛盾性、含糊性和悖论性的因素。而在思想方面,启蒙本身更是错综复杂,其所反映的各社会阶层的心态、情感和利益,原本是难以简单加以统一的。因此,启蒙运动本身是一个异质性的历史事件,就其发生和发展的地域范围而言,它涉及整个欧洲,而对各个地区、国家和民族而言,又是不平衡和不均匀的。就其发生和进行过程及内容而言,它是非一致性和非同步性的运动。在意大利、法国、英国、瑞士、西班牙和德国等国家,启蒙运动不但有不同的发生背景,有不同的进行节奏和进展程度,而且,就启蒙运动的内容、意义及组

成成分而言,也有不同的看法、观点和历史后果。

　　启蒙思想家和艺术家进一步为人性和人权作辩护和论述,建构了许多新的理论和知识体系,进一步显示出现代哲学、认识论,以及自然科学等各种"现代论述"体系,为新的社会制度培训一种符合新社会规范和社会法制的"人"。"理性"及其三大标志"科学""法制"和"道德",成为判断真理、正义、善恶以及美丑的唯一标准。一切有关"人"的论述,不管是科学论述、哲学论述,还是政治论述、道德论述、美学论述,都是以建构有利于巩固所谓"合理"的新法制统治为中心目的。

　　总的来说,启蒙时代的基本精神是:① 理性和经验主义,在相当多的思想家中成了认识的标准和科学知识的基础。理性受到了最高的尊重,也成了人的本质,而世界是可以通过人的理性所认识的,理性甚至成为认识的真假的区分标准。② 启蒙时代科学技术的发展,为西方现代唯物主义思想的系统化奠定了基础。当时蓬勃发展的自然科学及其思想基础,成为新兴资产阶级用以认识世界的意识形态。启蒙时代的科学思想基础,尽管被称为"机械唯物主义",但在当时的情况下,唯物主义哲学代表了新兴科学的思想力量,试图总结自然科学的最新成果,在批判基督教神学和信仰方面,有一定积极意义。③ 哲学与宗教的关系发生了根本转变,产生了各种各样的"自然宗教"理论,与传统的"启示宗教"或"制度化的宗教"的权威性相对抗。④ 政治上提倡法制,创立各种自然法理论。政治思想也出现了自由化的倾向,促进了各种寻求政治改革的多元化政治思想的争论,为民主制的创建提供了理论基础。⑤ 对自然科学产生强烈的兴趣,自然科学成了理性力量的典范,人们往往由此坚信社会和自然进步的必要性,"进步"(Progress)也成为时代的一个时髦口号。⑥ 觉醒的知识分子往往举起理性的旗帜,反对蒙昧主义、教条主义、专制主义和各种宗教狂热。⑦ 近代西方政党的

雏形开始形成,各种具有政治性质的俱乐部、沙龙、派别和各种民间团体出现,而且很活跃,谈论、关心和干预社会政治事务,传播各种政治主张,为"公民社会"的兴起奠定思想基础。⑧ 推广和传播各种科学和理性思想的出版物和媒体开始出现和发展,传播媒体事业广泛发展。⑨ 现代人文主义思想普遍传播和发展,有利于启发和推动社会改革。

不论在德国,还是在法国和英国等,启蒙运动作为思想运动,都是在多学科的广泛范围内进行的。它远不局限于哲学,更不单纯是哲学思想的革命。启蒙运动,作为一个光辉灿烂的历史时期,既包含了各个学科的百科全书式的成群思想明星,又在各个领域出现成批的理论家和科学家;既包括像狄德罗、伏尔泰、莱布尼茨(Gottfried Wilhelm Leibniz,1646—1716)和康德那样优秀的哲学家,同时也包括无数多元化的、表达不同观点的思想家。这些大大小小的思想明星,如同天空成群的星团那样闪闪发光,形成人类历史上少有的千古奇观。

以往中国学术界,缺乏对于启蒙运动的多学科研究,往往只局限于单一学科的狭隘范围,或者只是从文学或者哲学,孤立地进行研究和探索。同时,在研究中,也只对传统所公认的"大思想家"感兴趣,而对同时代的持多元观点的"小人物"则置若罔闻。其实,不管是哲学史还是文学史,对启蒙运动的研究,都必须打破学科,必须在哲学、社会学、人类学、语言学、文学、心理学、美学和艺术等领域,以多学科和综合学科的角度,对同时代尽可能多的思想家,包括所谓的"小思想家"或"旁门左道",进行冷静的分析研究。

任何事物都存在它的反面,任何事物都在对立斗争中存在和发展。启蒙,作为一种思想方式和生活态度,作为一个思想革命和历史转折的时代,不能不充满着斗争和矛盾。因此,启蒙运动是极其复杂和曲折的过程。启蒙思想,作为思想,正是在同多样的,甚至是反面的观点的争

论中,在同其他对立的理论的较量中,才得到了合理的展开。就此而言,那些反启蒙的思想观点,充当了启蒙的外在动力,推动和启发了启蒙运动。而且,启蒙本身,作为一种取代旧思想和旧文化的新生事物,它也不可能完美和绝对正确,其相对性,使它自然地遭到来自外部的批判。更何况,启蒙作为一个历史事件,就其组成而言,本来并非清一色的和单一性的;就其时空结构而言,也会经历从新到旧、从青涩到成熟的演变过程。启蒙思想从形成到成熟的发展过程中,免不了要同各种反对思潮进行面对面的斗争,而且,在启蒙运动内部,由于启蒙思想运动的复杂性、多元性、延展性和杂多性,启蒙思想体系本身的多样性成分及各个支派之间,也会发生矛盾和斗争。这就是说,且不管其外在关系,就其本身的内在逻辑而言,启蒙运动,作为多样性的思想变革过程,自然产生内部的争论、分歧和可能的分化。如果说,在法国,发生过卢梭同伏尔泰之间的激烈争论,在德国,也发生过类似的情况,如在十八世纪末至十九世纪初围绕"什么是启蒙"的争论。

　　总之,所谓"启蒙时代",并不意味着当时只存在鼓吹启蒙思想的一种声音,而是同时伴随着与之不同的其他许多观点和流派,这些流派实际上随"启蒙派"的优势的增强而逐渐受到压制。在启蒙运动后期,由于启蒙派获得了新兴资产阶级的支持而逐渐占据意识形态的统治地位,而"反启蒙派"就被迫转入"地下"或"秘密状态"(clandestine)。这些流派的存在和发展,对启蒙运动有批判或牵制的作用,因此对启蒙运动可能会产生否定的或消极的影响,但它们同样也具有正面的积极意义。而且,启蒙本身所隐含的内在矛盾,不但在其成长和成熟的过程中逐渐展现出来,而且也可能导致根本的分裂。至于在启蒙运动之外,那些反对启蒙的人物,有的是出于一种对立的立场,有的则采取明显的守旧观点,但也有的是从另一个角度,从更长远的视野,更全面的考量对启蒙

持异质性的观点。例如对待理性的态度，即使是在启蒙运动内部，也存在多种观点：有的主张把理性绝对化，有的则把理性限于一定的范围内，有的还主张使理性与其他因素结合起来等。在这方面，美国芝加哥大学教授奥弗洛赫蒂（James C. O'Flaherty）在一本名为《关于理性与其自身之间的论争：论哈曼、米凯利斯、莱辛及尼采》^⑤的著作中，做了非常深刻的分析。

所以，既不能笼统地反对启蒙，同样也不能笼统地反对"反启蒙"。启蒙时代欧洲各国哲学的发展过程，始终充满矛盾和对立，始终是在复杂的思想选择、分析和较量中，在不同思想和理论的争论和竞争中进行。这是非常正常的现象。在哲学及其历史中尤其如此，启蒙也更是如此。事实证明，在英国和法国，启蒙从一开始到结束，都充满争论和争议。在德国这样一个比英国和法国更为保守的国家中，启蒙的展开和进行，就更遭到反对和批判，其发展和演变过程也更加曲折和反复。

德国启蒙运动有六个重要特征。第一，它同宗教改革思想的结合。其实，启蒙与信仰、理性与非理性、改革与保守的结合，具有两面性，因为它一方面使德国的启蒙思想，从一开始就带有很大的妥协性和保守性；但是从另一方面来看，它又使启蒙运动包含多样性和杂多性，也使它的内在关系更加复杂，隐含多种协调力量和牵制因素，同时，它也因此更加稳重而带有更多反思性。

第二，主张以更宽容的态度对待宗教和神学的人们，并不是天主教的思想代表人物，所以，他们反对中世纪天主教的蒙昧政策，但又认为宗教思想并非决然错误，倾向于对宗教采取更为缓和的态度，调和宗教与理性。这批思想家更多地考虑到宗教在文化中所占据的决定性地位。他们既看到宗教的消极性，又看到它的积极性和不可缺性。他们反对宗教对人的麻痹和迷信功能，但也主张通过宗教启示人的善性和

德性,同时也带动人的创造活动的全面开展。启蒙反对宗教迷信,但并不是所有的宗教信仰都是消极的。宗教在一定的社会条件下,仍然可能发挥特定的积极作用。何况宗教本身也是人类精神发展和精神生活领域不可缺少的因素。人类学的研究证明,宗教一直是人类文化生活的重要内容,它同其他文化因素相结合,构成人类文化的可贵成分。宗教的消极性及反科学性,只是宗教发展中某一个特定阶段的特殊现象。它反映了宗教发展的曲折性和复杂性,也表现了人类历史和文化发展的多元性。理性与宗教的矛盾并非是绝对的,两者作为人类精神发展的内在力量,本来就是有可能相互协调的,把它们对立起来,是人的社会和实际利益所引起的。为此,当启蒙运动批判宗教时,有一群思想家主张冷静地对待宗教和理性的关系,并对两者的关系进行更深的再思考,这是对人类文化发展负责任的态度。正因为这样,正当启蒙运动开展的时候,德国哲学界和神学界也同时存在新型的神学理论,它们一方面不同意旧的天主教传统神学,另一方面也反对启蒙运动对神学的绝对否定。因此,在启蒙运动开展时,德国出现了一大批新的神学理论,它们同时又具有哲学意义。

　　第三,反对将理性和知识绝对化,既反对对于宗教的迷信蒙昧,也反对对于知识的盲目崇拜,他们主张在理性之外,全面发展人的情感,主张发扬人的想象力,反对理性和逻辑对思想的各种人为的或形式的约束。因此,他们批判启蒙思想家对理性和知识的单纯赞扬或过分崇奉,主张在理性、知识、逻辑之外,更重视人的情感和意志的培养及抒发。以赫尔德(Johann Gottfried Herder,1744—1803)为代表的一批思想家,从法国的卢梭和英国的沙夫茨伯里(Shaftesbury,1671—1713)那里,吸取了他们浪漫主义思想中的情感主义和自然主义,使德国启蒙运动中的反启蒙因素和力量,逐步发展成为更强大的浪漫主义运动。

我们将在后文专门分析德国的浪漫主义及其与启蒙运动既平行、又牵制的双重关系。

第四，反启蒙思想家都反对启蒙思想家的人本中心主义（Anthropologoscentrismus），主张将人放置在更广阔的自然界和宇宙中，更加尊重自然和宇宙的自然状态，反对夸大人对自然规律操纵的必要性。启蒙思想家的人本中心主义所宣扬的人文主义，实际上是古代人文主义的变种，甚至也可以说是古希腊古罗马的人文主义和基督教的人文主义的延续。在西方，最早的人文主义是由"智者派"的普罗泰格拉明确提出来的，他主张"以人为尺度"观察和对待世界及宇宙。接着，苏格拉底和柏拉图又进一步将"以人为中心"的思想，发展为"以人的话语逻辑"为中心，从而开创了西方的逻辑中心主义。逻辑中心主义所强调的，是将说话的人作为主体，通过主体话语中的思想逻辑，对其思想对象的认识，实现对于对象的控制和改造。在这种人文主义的实施过程中，最根本的是保证说话主体和思想主体对其对象的同一过程（Identifying Process）。说话和思想的结果，就是对象被同一于主体的过程。在基督教神学思考模式中，古希腊罗马的人文主义，转变为信神的人对其信仰的神的同一过程。人的同一性，必须以人对神的同一性为基本条件。这样一来，人的同一性服从于人对神的同一性。福柯曾经深刻揭示了基督教人文主义的实质，强调它是基督教会权力运作模式的思想基础。启蒙思想家虽然严厉批判了宗教，但他们并没有触动基督教会的权力运作模式。启蒙思想家不但没有批判基督教会的权力运作模式，反而继承了其基本原则，推销一种以获得主体主权的"个人为中心"的新型人文主义。在新型的人文主义中，虽然说话、思想和行动的主体发生了变化，但主体中心主义的原则并没有变。在这种情况下，启蒙思想家所主张的人文主义，就成了新型的主体统治其对象的合

法性逻辑基础。主体的人，通过认识、道德和权力的基本运作，达到对于社会和自然对象的宰制。在德国的反启蒙思想家中，绝大多数人都明确反对启蒙思想家所提出的新型人文主义。反启蒙思想家特别批判启蒙思想家人文主义中的主体同一性原则。反启蒙思想家揭示启蒙思想家的人文主义夸大人的主体性，以致试图以人的主体性剥夺自然本身的主体性。

第五，他们认为，整个自然基本上是偶然性（contingency）充斥的世界，而自然和世界的规律不过是世界和宇宙的偶然性总体的一小部分。也就是说，整个宇宙和世界是混沌无序的，而规律和有序，只是偶然与混乱的一个局部表现。所以，这些反启蒙的思想家认为，人对于自然规律的认识，掩盖了自然混乱和混沌的一面。他们认为，让自然界本身自然地运行，比人为地操纵和改造自然，更有意义和更有智慧。这些反启蒙思想家的上述见解，立足于他们更为深刻的自然本体论的基础上。他们像前苏格拉底时期的希腊早期思想家那样，认为自然界本是混沌一团和模糊一片的。自然的混沌性和模糊性正说明自然的无限性和自然性。本质不应该扭曲自然的本来面目。人只能作为自然的一小部分，与自然和谐共处。

所谓"本质"本来就是"自然"的意思，英文"本质"即"essence"，其原义包含"自然"（nature）、"精华"（extract、cream 等）、"实际的"或"真实"（real、substantial）等。

但随着现代科学的发展，科学家把他们通过实验总结出来的规律性当成普遍的"真理"或"合理性"的基础。随着启蒙派的胜利，现代科学的自然观、真理观和理性观几乎统治了整个教育界，所有的教科书都推广科学主义的真理观、理性观及对"规律"的膜拜。

第六，早在中世纪时期形成的基督教神学中的多元思想和神学流

派,在西方哲学中仍有强大的思想影响,并在西方社会的各个历史阶段中,演化出多种多样的派别和思潮,既与基督教传统思想相对立,又与其相混合和渗透;既与西方理性主义相抗衡,又保留其特征;既同近现代科学和逻辑思想相对抗,又坚持其独立的思维方式。这主要是长期流传于德国哲学和思想领域的神秘主义、神正论和自然神论思想。它们自中世纪、文艺复兴和宗教改革之后,在启蒙时期保留独立发展的路线。它们并非与传统基督教思想相同,但又与它保持密切联系,而且也同启蒙以来的理性主义、逻辑主义、人文主义保持一定的距离。在启蒙时代,这股与神秘主义、神正论和自然神学思想有密切关系的思潮,非常强大和持久,既与启蒙相对立,又相互渗透,使德国的启蒙运动始终具有民族特色。在莱布尼茨、康德、哈曼、赫尔德、荷尔德林、谢林等人的思想中,有各种独特的表达方式,值得深入分析。这股思潮不但造成与启蒙相抗衡的精神力量,而且也促进了德国浪漫主义以及后来的生命哲学的形成。即使是黑格尔,作为理性主义的典型思想家,在他的青年时代,也难免受到这股思潮的影响,致使他在很大程度上接受了康德当时关于将宗教限制在理性范围之内的观点,同时也促使青年黑格尔仍然试图以康德与宗教相妥协的立场,诠释耶稣的一生。因此,对这股以神秘主义和神正论为核心的思想的具体分析,将有助于我们更冷静地思考启蒙问题。

就思想内容而言,反启蒙运动往往在思想改革的基本方面,同启蒙思想家们发生争论。因此,他们基本上围绕着几个最重要的方面,批判启蒙思想家过于偏激的观点和理论。

首先,在形而上学方面,反启蒙的思想家们并不同意启蒙思想家摒弃传统的形而上学理论,而是主张提出各种多元的和可能的新型形而上学体系,取代旧的形而上学。在法国,就曾经出现过笛卡尔式和

马里勃朗士式的不同的形而上学设计模式，他们的设想，在某种意义上说，就是不同意启蒙思想家全盘推翻旧的形而上学的绝对做法。在德国，也出现了类似的情形，这就是莱布尼茨所提出的形而上学方案，它是取代旧形而上学的新形而上学，主张尊重自然，但也不否认无限的"上帝"的可能影响。莱布尼茨的这种形而上学思想，是莱布尼茨本人自然科学思想的哲学概括，他认为"有限"和"无限"的矛盾，并不能在人的视野内讨论，更不能得到恰当的解决。在莱布尼茨的影响下，德国一批思想家，例如沃尔夫，并不追随法国启蒙思想家试图全盘否定形而上学，而是试图改造形而上学。就连康德也是这样，他在批判旧形而上学的同时，主张在新的基础上建构"未来可能的形而上学"。

其次，在伦理学方面，启蒙思想家几乎全盘否定中世纪的伦理学原则，因为他们认为中世纪伦理学是完全为教会服务的。因此，启蒙思想家集中批判教会关于"原罪"的伦理学原则。但德国的反启蒙思想家考虑到"原罪"观念的象征性，认为人类文化应该从更长远的历史和更广阔的宇宙视野看待"原罪"的观念。所以，在伦理学方面，反启蒙思想家主张创立各种可以把善与恶以及把人与神、与自然的关系都考虑在内的新型伦理学。

再次，他们反对启蒙思想家绝对地夸大理性的重要性，主张将人类理性置于感情之下，强调理性只是人性的一部分，甚至还认为非理性仍然是人性的一个重要组成部分。例如，哈曼从他的青年时代起，就主张反理性的美学，把诗歌语言当成高于知识的人类珍贵认识形式。他甚至认为，在语言中包含了神的神秘启示。同样地，诗人、哲学家克劳伯斯托克（Friedrich Gottlieb Klopstock，1724—1803）在美学方面，反对从理性的观点研究创作的动力和基础。他认为，诗歌必须诉诸启示和

灵感,最重要的力量来自情感,而情感本身隐含许多神秘不可测的因素,这正是艺术创作的真正动力。

正因为这样,反启蒙派并不否认宗教对艺术创作的积极影响。克劳伯斯托克在他的《论神圣的诗歌》(*Von der heiligen Poesie*,1755)和《论德国的学者共和国》(*Die deutsche Gelehrtenrepublik*,1774)中,强调形式与内容的一致性,特别推崇非理性的天才和才华在创作中的决定性意义。歌德曾经把克劳伯斯托克称为"天才诗人",并赞美他的诗歌《救世主》所取得的伟大成果。歌德说:"克劳伯斯托克在构想和撰写这首诗时所感受的天国的宁静,使所有读过这首诗的读者都能够同样地体验到。"⑳

所以,不能将"反启蒙"简单地归结为"反对启蒙"。更确切地说,"反启蒙"既包含真正的反对启蒙的思潮,也包含赞成启蒙的成分,还有一些则包含与启蒙争论的成分。在启蒙运动时期内,除了一般所说的启蒙思想家以外,还有一些赞成启蒙,但又不把启蒙局限在启蒙运动及其思想家所主张的那种范围,他们对启蒙抱有"另类的"想法,将启蒙理解为更广泛和更持久的历史运动和文化创造过程。

启蒙运动的复杂性,典型地出现在德国的启蒙运动时代。德国的启蒙运动,作为一个思想、政治和社会的改革运动,从一开始就是在激烈的论战中开展起来的。各个具有不同思想见解、政治立场和社会利益的人们和集团,都自觉和不自觉地卷入这场深刻的社会变革。㉑

亲身经历启蒙运动的莱布尼茨、克里斯蒂安·托马西乌斯(Christian Thomasius,1655—1728)、克里斯蒂安·沃尔夫(Christian Wolff,1679—1745)、弗里德里希一世(Friedrich der Große,1712—1786)、康德(Immanuel Kant,1724—1804)、莱辛(Gotthold Ephr. Lessing,1729—1781)、门德尔松(Moses Mendelssohn,1729—1786)、

哈曼（Johann Georg Hamann，1730—1788）、威兰（Christoph Martin Wieland，1733—1813）、雅可比（Friedrich Heinrich Jacobi，1743—1819）、赫尔德、安德列阿斯·林姆（Andreas Riem，1749—1807）、歌德（Johann Wolfgang von Goethe，1749—1832）、席勒（Friedrich Schiller，1759—1805）及约翰·本雅明·埃哈德（Johann Benjamin Erhard，1766—1827）等，都先后在他们的著作中，对启蒙运动发表他们的见解。在德国哲学史上，关于启蒙的争论构成了一段重要的内容。

　　这一持续的论战，在 1783 年到 1795 年，即启蒙运动的后期，发展到顶点。在德国这样的国家，经历启蒙运动缓慢开展多年之后，大多数德国人，特别是德国的知识分子，居然还未能把握启蒙运动本身的真正意义，更未能取得统一认识，这件事本身确实也是带有讽刺性的，相对于英国和法国，这固然显示出德国启蒙运动的深刻矛盾，说明德国启蒙运动所包含的复杂成分及观点的多样性，尤其说明德国人，包括他们的知识分子，多半是糊里糊涂地、抱着极其模糊的意识投入启蒙运动的。所以，在英国人和法国人先后完成了政治制度现代化的革命之后，德国思想家所进行的争论，具有特殊的历史意义。

　　在 1783 年至 1795 年之间，也就是在法国发生大革命以及康德著述他的三大"批判"的时候，这场争论中的各个主要代表人物，围绕着刊登在《柏林月刊》（Berlinische Monatschrift）上门德尔松和康德的两篇文章，对启蒙运动的性质、定义、意义及历史作用，进行深入讨论。值得注意的是，争论的论坛《柏林月刊》是由官方创办，并由国务大臣冯·泽德里茨（von Zedlitz）的秘书比斯特（J. E. Biester）和格迪克（F. Gedike）担任主编。表面看来，这场争论是由卓尔纳（Johann Friedrich Zölner，1753—1804）在《柏林月刊》1783 年 12 月发表的批评文章所引起的，但实际上，它是启蒙运动在德国开展半个多世纪的历史过程中所累积的

各种矛盾的总爆发，它确实表现了启蒙运动在德国所产生的社会震荡的严重性。卓尔纳的文章，针对该刊同年9月所刊登的一篇匿名文章，讽刺地指出：尽管"什么是启蒙"以及与此相关的"什么是真理"等重大问题已经讨论过多次，但仍然找不到答案！

门德尔松是在卓尔纳发出上述挑战性文章后的第二年，即1784年9月才刊登文章《关于"什么是启蒙?"的问题》(*Über die Frage: was heißt aufklären?*)。他首先从"启蒙"与"文化"（Kultur）、"熏陶"（Bildung）等新外来语词的关系，说明启蒙乃是人的心灵生活的变换模式（Modifikationen des geselligen Lebens），而且人们只要从艺术与身体两方面努力协调他们的精神状态，就可以实现更完满的熏陶。门德尔松认为，启蒙与文化的关系，就好像理论对实践、知识对道德性、批判对鉴赏的关系那样（Aufklärung verhält sich zu Kultur wie überhaupt Theorie zur Praxis; wie Erkenntnis zur Sittlichkeit; wie Kritik zur Virtuosität）。因此，按照门德尔松的看法，启蒙并非单纯指十七至十八世纪的思想和文化革命，而是关系到一个民族的精神素质。他说：人们可以说，纽伦堡人有较多的文化，而柏林人有较多的启蒙；法国人具有较多的文化，而英国人则有较多的启蒙；中国人有较多的文化，却缺少启蒙；只有希腊人，才兼有文化和启蒙两者，所以，他们是深受熏陶的民族。正因为这样，希腊人拥有精致而严谨的语言，因为语言一般是一个民族的启蒙、文化和教养程度的最好标志。

门德尔松还进一步说明"一般人"（als Mensch）与"公民"（als Bürger）之间的差异。决定人的最重要的因素，不是文化，而是启蒙，断定人的决定性因素，是把他当成社会的一个成员来判定。在这个意义上说，人作为人，首先必须从人对于他所生活的社会的义务和权利的态度来衡量。门德尔松指出：从历史上看，任何一个民族的启蒙，决定

于：第一，知识的容量；第二，知识在一个民族中的重要意义，特别是知识对人、对公民素质的决定程度；第三，知识在社会各个领域的普及程度；第四，职业意识的状况。⑤

针对上述文章，康德在1784年12月《柏林月刊》上发表了《对"什么是启蒙?"的回答》(*Beantwortung der Frage: Was ist Aufklärung?*)。

康德首先界定："启蒙，就是人从他自己所造成的不成熟性（未成年状态）中解脱出来。不成熟性，是指没有他人的指示，自己就不能使用自身的理智。这种不成熟性是由自己造成的，因为这种无能为力的原因，不是缺乏理智，而是由于没有他人指示就缺乏勇气和决心去使用自己的理智。因此，启蒙运动的基本口号就是：鼓起勇气，大胆地使用自己的理智！"(Aufklärung ist der Ausgang des Menschen aus seiner selbstverschuldeten Unmündigkeit. Unmündigkeit ist das Unvermögen sich seines Verstandes ohne Leitung eines anderen zu bedienen. Selbstverschuldet ist diese Unmündigkeit，wenn die Ursache derselben nicht am Mangel des Verstandes, sondern der Entschließung und des Mutes liegt，sich seiner ohne Leitung eines andern zu bedienen. Sapere Aude! Habe den Mut，dich deines eigenen Verstandes zu bedienen ist also der Wahlspruch der Aufklärung.)⑥

在上述关于启蒙的定义中，康德所强调的是人敢于独立自主使用自己的理性的重要性。康德特别引用拉丁诗人贺拉斯（Quintus Horatius Flaccus)的一句名言"敢于去认识（Sapere aude)"，作为启蒙运动的基本口号。显然，康德首先把理性当成启蒙的首要因素，接着又把理性主要归结为知识，并把敢于掌握知识和追求真理当成启蒙的主要目标。

这一口号从十八世纪三十年代，就随着莱布尼茨和沃尔夫哲学的

发展在德国流传开来。而且,当时的哲学家、思想家、科学家、文学家和艺术家们,几乎都对掌握现代科学知识的重要性有一致的认识。从理论上,理性、知识、自由这三大因素,已经在德国普遍地被人们当成启蒙的主要内容。但是,正如前面指出的,在以上三大因素中,德国人往往只看到知识的重要性,却对知识与理性、自由和独立自主的勇气的相互关系,缺乏真正的认识。门德尔松与康德关于启蒙运动的文章,基本上总结了十八世纪最后三十年中人们对启蒙的沉思结果。

具体地说,正是"怯懦"与"怠惰",使如此众多的人,仍然满足于听任别人的指导,心甘情愿使自己一辈子都服从他人的指挥,成为别人的"保护者"。如果要问"我们现在是否已经处于理性灿烂的时代",那么,回答就是"不,我们真正地处于启蒙时代"。只有到整个社会许许多多的人都能够勇敢主动地自由使用自己的理智的时候,才可以说,我们已经进入理性占统治地位以致真理大放光明的时代。

康德的定义,确实唤起人们对启蒙的重新思考。这一方面是因为当时社会文化形势的特征,另一方面也是康德的论题自身提出了非常重要的问题。

具体地说,当时的德国社会仍然充斥着腐败现象,经历多年的启蒙运动,并未能改变社会的根本制度。康德的启蒙定义,凸显了独立自主运用理性的关键意义。但在康德看来,人的理性的自由运用,要由人自身来决定。为此,他特别强调人在启蒙运动前的"不成熟性"是"人自身造成的"。在这一方面,康德几乎和其他一部分德国启蒙思想家一样,不愿意看到或回避理性的自由运用与国家制度之间的密切关系问题。实际上,人自己不能实现自我启蒙的原因,就是以往的教会与腐朽的国家制度,一起在政治上和思想上对人民进行专制的结果。康德的定义,并不去批评和揭露以往的旧国家制度和天主教教会的腐败性。康德不

但不揭露德国旧制度的反动性，反而把希望寄托在德国皇帝弗里特里希二世的仁政和改革。康德更多的是批评人民自己没有勇气自由地使用自己的理性。

康德对启蒙的定义，显然夸大了理性的作用。康德明确指出：造成人的不成熟性的原因，不是因为人自己没有或缺乏理性，而是人自己，在没有别人的指示下，不敢和不能使用自己的理性。康德特别强调人使用理性对认识活动的重要性，他甚至把运用理性直接等同于认识活动，却忽略了与理性并存、并对人的生活和思想同样具有决定性意义的情感、意志和非理性的力量。也正因为这样，康德也不重视知识以外的其他文化生活对人的启蒙的重要意义。

为此，始终对启蒙运动持有异议的哈曼，于 1784 年 12 月 18 日写信给康德的门徒克里斯蒂安·雅可布·克劳斯（Christian Jacob Kraus，1753—1807），阐述了他对启蒙的独特看法，批判了康德的观点。

哈曼的观点，典型地表现了对启蒙运动持有不同意见的思想家的思想倾向，以及对启蒙运动的批评的重点。在他们之后，德国著名的思想家、作家和诗人，纷纷围绕"什么是启蒙"的问题，发表他们各自不同的看法。

与此同时，在 1785 年至 1798 年之间，德国还发生了关于泛神主义的激烈争论。这场争论也和上述争论一样，表现了启蒙思想同反启蒙思想之间的分歧。在这场争论前后，门德尔松连续发表了有关泛神论的文章，也涉及启蒙运动及对待神的敏感问题。他的论文包括《耶路撒冷》（*Jerusalem*，1783）和《晨课或关于神的存在的讲演录》（*Heures matinale ou Leçons sur l'existence de Dieu*，1785），一方面提出了宗教问题的重要性，另一方面也表达了犹太文化的特殊宗教观，有利于扩大当时的讨论范围和视野。在这些论文中，门德尔松灵活地对待宗教与理性的矛盾关系，不同于启蒙思想家所采取的激进立场。这一切，对康

德后来探讨宗教问题,是有深刻启示的。⑧

在基督教神学研究领域内,当时的德国比其他欧洲国家更深受路德宗教改革思想的影响,这也决定了德国神学界在启蒙时代的基本态度。他们始终以比较暧昧的态度对待启蒙:既赞成进行一定限度的改革,又不愿放弃神学对人的精神生活的指导,因此,他们基本上反对启蒙思想家对宗教的批判,主张继续让宗教思想发挥影响。最早的时候,在十八世纪初,神学界就出现了以罗舍尔(Valentin Ernst Löscher,1673—1749)为代表的路德派神学思想家,一方面批判虔信学派,另一方面又反对激烈的反宗教思潮。从那以后,历经勃法夫(Christoph Matthäus Pfaff,1686—1760)、法勃里西乌斯(Johann Albert Fabricius,1668—1736)、约翰·克里斯托夫·沃尔夫(Johann Christoph Wolf,1683—1739)以及约翰·克里斯蒂安·沃尔夫(Johann Christian Wolf,1689—1770),德国神学的妥协、包容、谨慎和反思的精神,在反对激烈的启蒙思想的过程中,越来越以冷静的理论沉思方式,同启蒙思想保持一定距离。神学的这种态度,典型地表现了德国启蒙运动的模糊性及对于神学批判的模棱两可性。所以,从十八世纪中叶到康德的时代为止,德国神学研究领域一直成为德国思想界反启蒙的"避风港"。

克里斯蒂安·托马西乌斯的神学的反启蒙性质更具有典型的意义。他为了捍卫被启蒙运动批判得体无完肤的神学经典,集中研究了宗教经典法规以及教会制度的法制化问题,使教会得以在启蒙运动激烈批判宗教的时候,维护教会本身的一定权威,并试图赋予它合法的地位,以便协调教会同国家的关系。

德国神学界这种模棱两可的态度,有利于国家对启蒙运动的控制。因此,当普鲁士国王弗雷德里克·居约姆一世登基时,极力支持神学中的虔信派,使当时的哈勒大学和吉森大学成了德国保守的神学

研究中心。在他们当中,首先是菲利普·雅科布·斯本纳(Philipp Jakob Spener,1635—1705),接着,阿尔诺德(Gottfrieb Arnold,1666—1714)和乔庆·朗格(Joachim Lange,1670—1744),都强调宗教修养在个人思想和精神生活中的重要意义。因此,他们明确反对启蒙运动对宗教活动的否定。

以上争论的焦点,实际上就是人的本质、理性与非理性的关系、人与社会的关系、历史的性质、宗教与理性和科学的关系以及现代知识的社会功能等。这些问题都与启蒙运动有关。从启蒙运动之后,由于它同现代社会制度的法制化、自由化和民主化等直接关联,更具有深远的历史意义。

在关于启蒙问题的争论中,与康德同时代的哈曼一直抱着另类的看法。他认为,关于启蒙的争论,实际上就是关于社会的历史命运,以及人类历史的基本性质的争论。而且,这场争论也直接提出了"人类的生命究竟有什么意义"的问题。哈曼认为,人生来就是为了进行争论的,人生就是以评估、审查和判断一切美的事物为基本乐趣,而一切评估和判断都是以"对立面的统一原则"为基准。没有一件美的事物可以脱离丑的事物,就好像真不可能脱离假一样。因此,严格地说,所谓判断和评估,就是以"对立面的统一原则"进行思想审美活动。从社会政治意义来说,人的社会职责就是对社会上发生的一切进行评论,政治就是这种评论活动的一种。所以,严格地说,每个人都是统治者,每个人都有责任对一切进行评估和判断,每个人都应该成为他自己的"国王"和"立法者",每个人生来都同时成为自己的统治者和被统治者。人作为一个政治动物,就是要从本质上成为批评、立法和执法的活机构。

关于知识和语言,哈曼也认为其具有人类学的重要意义。人生来活在一个由多样性所构成的社会统一体中,人群永远是多样性的。人

的本质并非单纯地追求美,也不单纯地追求理性。人毋宁是由多样性格、元素和品质所构成的。针对启蒙思想家宣称人从本质上追求美的口号,哈曼认为像荷马那样歌颂人对复仇的渴望,才真正地符合人性。

如果说,哈曼能够在他自己生活的时代对启蒙问题进行深刻的反思,那么,生活在新时代的艺术家,是不是也应该反复思考"什么是启蒙"的问题? 理解启蒙必须更多地从它的矛盾性、悖论性以及变动性来观察。对于艺术家来说,探讨当代性的问题,尤其离不开对启蒙的理解和反思性的批判。所以,艺术家不能把启蒙当成无可置疑的问题接受下来,也不能把"启蒙"问题交给哲学家解决。艺术家要正确对待自己创作的当代性,就必须关心启蒙及相关问题。

正是在探讨"当代"的意涵的时候,法国思想家福柯要求我们首先要解脱"启蒙"的梦魇,从"启蒙"所给予的思想影响中解脱出来。

为此,让我们重新认真地阅读福柯关于"什么是启蒙"(Qu'est-ce les Lumières? What is Enlightenment?)的两篇对谈记录。⑧正如大家所知道的,为了深入批判现代性的主体性概念、理性主义原则及真理论,福柯不但率先颠覆现代社会所确立的"正常/异常"(Normal/Anormal)的规范体系及惩罚、监视、宰制等策略手段,而且还进一步批判启蒙思想原则本身。

福柯对启蒙的重新探讨,表面上是在进一步讨论启蒙的问题,但实际上是在做对历史和现代性的"解构",并在解构历史的基础上,根据福柯本人所提出的"我们自身的历史存在论"的批判精神,深入讨论"我们是谁"的问题,讨论我们所生活的"当代"具有什么样的意义,也讨论"我们自身"究竟应该怎样行动,如何进行创造性活动。

在关于启蒙的对谈中,福柯给我们艺术家和艺术评论家的首要启示,就是直截了当地从艺术的反面或外面,即从"非艺术"开始探索。

　　福柯在讨论启蒙时指出康德的伟大贡献,就在于他破天荒地以创造性观点,回答了这个对我们来说攸关性命的重要问题。[⑩]也就是说"什么是启蒙"这个问题,之所以重要,是因为它关系到我们现在的处境和命运,关系到我们所处的"此时此刻"和"当代"的历史性质及真正意义,[⑪]因而也关系到"我们究竟是谁"这个触及我们身份和尊严的问题。

　　在当代艺术史上,高更是一位强烈关切"我们是谁"的卓越艺术家。他在十九世纪末,面对极其复杂的新环境,试图询问"什么是当代"的问题,解决艺术家使命的问题,并以此为立足点,解决艺术创作的出路。为此,高更以激动的心情,站在太平洋大溪地岛的高地上,遥望海浪,大声疾呼:"我们从哪里来? 我们是谁? 我们到何处去?"

　　高更生活在康德和福柯之间的特殊年代里。但他采用康德和福柯的类似视野,眺望太平洋无边无际的汹涌波涛,明确地向时代提出了"我们是谁"的问题。显然,当他思考"什么是当代"的时候,充分意识到自己必须站在历史的制高点,从一种经生活经验反复拿捏和验证的"特定间距"出发,首先向自身发出足以震撼内在灵魂的问题,即"我究竟是谁"。

　　"我究竟是谁",这不是一个普通的问题,也不是任何人都会如此关切。只有像康德、福柯和高更那样时刻关切、并渴望改变自己命运的人,才能以别人所没有的激情一再地发问。

　　福柯在重新探讨"什么是启蒙"的时候强调:对康德来说,"当代"和"此时此刻"的问题,是"纯粹现实"(la pure actualité)的。康德并不像传统思想家那样,试图从历史总体或未来终结点的角度,而是从"差异性"的视线,寻求特定历史时刻与"当下"的某种"差异性",即"今天同以往的差异性"究竟何在。[⑫]福柯充分肯定康德对"今天"的定义,福柯明确指出:"把对于'当代'的反思当成历史上的差异和当成哲学的一个任

务,在我看来,就是这篇文本的创新之处。"⑧

这就是说,康德把"启蒙"当成我们自己对"当下"的态度问题,即把"当代"和"现代性"问题变成我们自身的"态度"(attitude)问题,⑭变成直接指向自身灵魂的一个挑战性问题。福柯指出:"我把态度理解成对于当代的关系模式。"⑮

所以,一直困扰着我们和艺术家的"什么是当代"的问题,实际上就是如何对待自己,如何面对已经消失的历史,如何对待自己所处的时代,如何面对自己的现存状况,如何面对自己的命运。因此,"什么是当代",首先应该指向自己,首先检视自己是不是意识到自己的历史责任,自己是否意识到自己同自己的民族的关系,有没有意愿和感情,把自己当成整个社会生命的一员。同时还要检验自己有没有能力,有没有勇气来改变现有的处境,有没有勇气,在众目睽睽之下,不顾别人的各种眼色和各种流行的观点的压力,敢于依据自己的理智的判断,独立自主地进行创造。

德国艺术家基弗(Anselm Kiefer,1945—)在反思"当代"的时候,尤其重视已经过往的历史。对于历史,基弗说"对我来说,历史就像景观和色彩一样,就是艺术创作的材料"。⑯基弗亲身经历了第二次世界大战,所以,他经常使用历史的记忆和资料,首先是根据自己在第二次世界大战的经历,阐述他自己对于艺术家当代创作所应有的态度。基弗一再提醒自己,必须牢记历史的教训。而在他反思历史的时候,首先考虑的就是他的国家和人民的历史遭遇。所以,他说:"为了了解自己,就必须了解其人民及其历史……因此,我深钻历史,把记忆唤醒,但并不是为了改变政治,而是为了我自己;同时,深入探索神话,从中激荡我的激情。为了实现这一切,将承受非常沉重的负担,正因为这样,必须通过神话中的力量加以实现。"⑰对我来说,"我的传记,就是德国的历史"。⑱

基弗作品

所以，艺术家对时代的态度不是抽象的，而是与自己的情感和生活经历密切相关的。这就是为什么胡塞尔和海德格尔等人的艺术现象学特别强调自身先验主体意识的重要性。⑧为了唤醒自己承担的时代责任，为了提醒自己对人民所承担的义务，就要树立明确的主体性。"主体性"（subjectivity）一直被当作抽象的哲学概念，为许多艺术家所不齿或置之一旁。而为了把握自己和了解自己所处的时代，为了厘清自己的艺术创作同时代的关系，不能回避主体性问题。

这里所说的主体性，不是传统意义上的主体性，而是艺术现象学所要求的具有真正科学意义的主体性。胡塞尔在建构自己的现象学时，一再反复探索建构一个真正的主体性，并把这一点当成实行哲学研究的首要前提。为此，胡塞尔提出的"现象学的还原"（phenomenological

reduction），旨在寻求并确保具有真正意义的主体意识并使之成为艺术现象学的还原基础。其实，现象学的还原所要做的，就是使任何一个试图把握真正意义的真理艺术家，既要尊重具有世界普遍意义的理性，又要正视自己的理性。究竟与"具有普遍意义的理性"之间存在多大的差距？作为个体的艺术家，其意识的真理性，免不了同"具有普遍意义的理性"存在差距。问题就在于，作为个人的艺术家，只要他清醒地意识到自己有可能与"具有普遍意义的理性"存在差距，他就可以有意识地反思，找出自己的差距，并加以克服。现象学的还原，就是为所有力图使自己的主体理性尽可能符合"具有普遍意义的理性"的艺术家，提供一种可靠的思想方法。

这就是说，艺术家必须清醒地意识到，自己的认识，自己的表象，并不一定真正符合实际呈现的现象。为此，艺术家在创作中，要反思自己的主体意识是否符合艺术现象学所要求的"具有真正科学意义的主体性"。

在当代艺术家中，真正能够做到这方面要求的，只是一些少数有思想的艺术家。基弗就是这样一位有思想的艺术家，他并不满足于一般艺术家的精神状态，而是尽可能把艺术创作当成有思想意识的主动创造活动。

在福柯看来，要真正把握"什么是当代"，首先必须把握"什么是现代""什么是现代性"。

二、"启蒙"对当代艺术的"再启蒙"

不同时代的艺术家都竭力探索他们生活的"当代"的基本精神，试图以自己的作品表达艺术家个人与时代精神复杂交错的迷人景象。

生活在近现代社会的艺术家和思想家，在探讨"当代"的时候，不能

不联系到"启蒙"的问题。启蒙不仅长期以来奠定了现代人思维模式的基础,而且也决定性地影响了近现代社会和文化的发展方向,同样也影响了当代艺术的创新问题。

西方社会从十七世纪下半叶开始,随着整个社会从文艺复兴和宗教改革时期走向启蒙新时代,艺术也发生了根本变化。其实,西方社会的整体变化及现代化,是漫长的变化过程,其中最重要的社会事件,就是文艺复兴、宗教改革、启蒙运动、法国大革命和十五至十六世纪的科学兴盛。文艺复兴之后,个人和社会一起获得解放。在艺术上,促进了个人理想的追求和个人自由的自觉,推动了艺术创作中理想主义、享乐主义、个人主义的发展,形成了"巴洛克"(Baroque)和"洛可可"(Rococo)艺术的思想精神基础。

和社会变动一样,艺术方面经历了一系列重大事件。在十七世纪下半叶取得重大成果的"巴洛克艺术"开始转向"洛可可艺术"和"古典主义"。巴洛克时代的艺术家吉安洛伦佐·贝尼尼(Gianlorenzo Bernini,1598—1680)、普申(Nicolas Poussin,1594—1665)、克劳特·洛林(Claude Lorrain,1600—1682)、鲁本斯(Peter Paul Rubens,1577—1640)、朗布兰特(Harmensz von Rijn Rembrandt,1606—1669)和委拉斯凯兹等,逐渐为"洛可可派"和古典主义艺术家约翰内斯·维米尔(Johannes Vermeer,1632—1675)、让-安东尼·瓦多(Jean Antoine Watteau,1684—1721)、加布里尔·博夫朗(Gabriel Germain Boffrand,1667—1754)、威廉·霍家德(William Hogarth,1697—1764)、戈雅(Francisco José de Goya,1746—1828)、吉奥瓦尼·迪勃洛(Giovanni Battista Tiepolo,1696—1770)、路易·大卫(Jacques Louis David,1748—1825)、弗朗格纳德(Jean Honoré Fragonard,1732—1806)、让-安东尼·胡敦(Jean Antoine Houdon,1741—1828)、欧仁·

德拉克罗瓦（Eugène Delacroix，1798—1863）、威廉·特纳（Joseph Mallord William Turner，1775—1851）、多米尼·英格勒（Jean Auguste Dominique Ingres，1780—1867）等所取代。

《自由引导人民》(1890)

艺术是以时代精神和文化作为背景的，也是每个时代的人民人生观、生命观、自然观、世界观的一种表现，同时也是艺术家本人人格和思想的表现。欧仁·德拉克罗瓦歌颂法国大革命精神的作品《自由引导人民》(La liberté guidant le people，1890)以及他为歌德的《浮士德》制作的石刻印版画，都表明启蒙运动时代艺术家积极参与社会革命的态度。

启蒙时期法国百科全书派首领狄德罗（Denis Diderot，1713—1784)非常重视艺术在社会革命中的重要意义。他和另一位思想家、数

学家、科学家达朗贝尔(Jean Le Rond d'Alembert，1717—1783)共同主编《百科全书，或科学、艺术和工艺详解词典》(*Encyclopédie，ou dictionnaire raisonné des sciences，des arts et des métiers*)。在这部具有历史意义的重要作品中，艺术和科学以及人文思想一样，被当成启蒙运动所关切的主题。

狄德罗的亲密朋友之一，语言学家、艺术评论家格林男爵(Friedrich Melchior Baron von Grimm，1723—1807)也是卢梭的朋友，曾经在1759年邀请狄德罗参加在卢浮宫举办的一次艺术双年展。狄德罗为此在"巴黎艺术沙龙"发表了多次演讲，鼓励当时的艺术家积极支持当时的启蒙运动。狄德罗还特地发表了专论艺术的著作《论绘画》。[20]狄德罗对艺术的态度，极大地鼓励了当时的艺术家。正如当时著名作家夏尔·奥古斯丁·圣伯夫(Charles Augustin Sainte-Beuve 1804—1869)所说，狄德罗提倡法国人大胆地以新的方式欢笑，并鼓励法国人养成对于"神秘事物的兴趣"以及学会以"不同的颜色去思想"。[21]

法国十八世纪著名画家夏尔丹(Jean-Batiste Chardin，1699—1779)的绘画作品，获得了狄德罗的赞赏。狄德罗在其艺术评论《1763年的沙龙》和《1765年的沙龙》中，很重视当时的艺术家们的艺术创作指导思想。他在对于夏尔丹的作品分析中，强调艺术之美，主要表现在"关系"之中，即存在于艺术家创作时所亲历的主客体关系，也就是艺术家创作时所经历的个人内在精神状态与周在环境影响着艺术家进行创作的各个客观因素之间错综复杂的关系。这种存在于主客体之间的关系，只有当时进行创作的艺术家本人在创作瞬间才能体验到。因此，艺术在"模仿之外"实际上让我们在自然中看到了平时在现实中所看不到的东西。艺术家中天才的可贵之处，就在于可以自由地在创作中为其自身自行创造和制定规则。[22]

夏尔丹作品《洗衣妇》(*La Blanchisseuse*, 1735)

但启蒙时代是理性的时代。西方艺术家把理性理想化,讴歌理性,赞颂理性。德国音乐家贝多芬(Ludwig van Beethoven, 1770—1827)以他的交响乐尽情赞颂理性的胜利。贝多芬说:"音乐就像一个梦想,一个我听不见的梦想。"③"音乐是比一切智慧和哲学都更高一级的'启示'。"④贝多芬甚至毫无掩饰地认为,他的《第九交响乐》就是要宣告理性最终将引导世界走向"幸福的天国"。⑤

问题在于理性本身并非万能。理性的实现必须结合不同的历史时代及实际的精神和思想状态。世界上并不存在"纯粹的理性"或"抽象的理性"。近现代发展的历程却恰恰为启蒙的正当性提供了肯定性和否定性(正面和反面)两方面的论据。从社会和文化的危机和矛盾,衬托出启蒙本身所隐含的悖论,揭示了长期被掩盖的现代性的内在矛盾,使越来越多的人开始对现代性的正当性和合法性提出质疑。

英国文学家、作家、社会批评家查尔斯·狄更斯(Charles John

Huffam Dickens，1812—1870)在其著作《双城记》中，以尖刻的语言揭示了启蒙运动的矛盾性：这是最好的年代，这也是最坏的年代；这是智慧的时代，也是愚蠢的时代；这是信仰的时代，也是怀疑的时代；这是光明的时节，也是黑暗的时节；这是充满希望的春天，也是令人失望的冬天；我们每个人都拥有一切，我们每个人也同样都一无所获；我们大家都直奔天堂，我们大家却直奔另一条道路。简而言之，那个时代，很类似我们这个时代，某些最喧嚣的权威总是坚持要用最高级的形容词来形容它：说它好，是最高级的；说它不好，也是最高级的(It was the best of times，it was the worst of times，it was the age of wisdom，it was the age of foolishness，it was the epoch of belief，it was the epoch of incredulity，it was the season of Light，it was the season of Darkness，it was the spring of hope，it was the winter of despair，we had everything before us，we had nothing before us，we were all going direct to Heaven，we were all going direct the other way — in short，the period was so far like the present period，that some of its noisiest authorities insisted on its being received，for good or for evil，in the superlative degree of comparison only)。⑳《双城记》通过革命中一个家庭的遭遇，谴责革命的残暴，但同时又揭露了革命前贵族对普通劳动者的残酷行径。更有趣和更令人深省的是，该书的结尾，借用书中一位角色雪尼·卡顿(Sydney Carton)走上断头台之前的回忆，说道："我看见一座美丽的城市和一个灿烂的民族从这个深渊中升起。在他们争取真正的自由的奋斗中，在他们的胜利与失败之中，在未来的漫长岁月中，我看见这一时代的邪恶和前一时代的邪恶(后者是前者的自然结果)，逐渐赎去自己的罪孽，并逐渐消失……我现在做的远比我所做过的一切都美好；我将获得的休息远比我所知道的一切都甜蜜(It is a far，far

better thing that I do, than I have ever done; it is a far, far better rest that I go to than I have ever known)。"⑦

狄更斯通过《双城记》，揭示作为西方社会现代化革命进程的法国大革命的矛盾性和悖论性，试图以感人肺腑的情节，将巴黎和伦敦两个大城市联系起来，围绕曼马内特医生一家和以德法日夫妇为首的圣安东尼区展开故事，把西方现代化进程中的矛盾揭露得淋漓尽致。同时，狄更斯也以其犀利的目光，预见了西方现代化所可能引起的各种悲剧。

从十九世纪中叶开始，资本主义社会经历工业革命后的蓬勃发展，那些最敏感和最有思想创造能力的作家、诗人、艺术家及哲学家们，如德国的马克思、法国的波德莱尔和德国的尼采等人，最早发现了资本主义社会的双重矛盾性、悖论性、双重性格和双重面貌：既有积极推动和维护人权的面向，又有侵犯和破坏人权的消极倾向；既是推崇科学的，又是野蛮的；既是推崇法制的，然而又是伪善的。所有这些表明，西方社会的"自由""民主"等口号具有两面性，它们在实施中，都以"双重标准"加以贯彻。

所以，马克思、尼采和波德莱尔等人在十九世纪中叶掀起了批判资产阶级古典文化的浪潮，社会上出现了前所未有的所谓的"现代性"思潮。

当1830年法国爆发七月革命时，海涅（Heinrich Heine，1797—1856）在《赫尔哥兰通信》中写道：我现在知道，我要做什么，应该做什么，必须做什么……递给我琴吧，我要唱一首战歌……那语言像燃烧着的星辰从高空射下，去烧毁宫殿，照明茅舍……我全身是欢悦和歌唱，剑和火焰。在《论德国宗教和哲学的历史》中，海涅一方面批评了康德和费希特的主观观念论，另一方面也总结德国哲学中的积极因素，使他能够较为客观地表达时代精神的呼声。

同海涅相比，叔本华（Arthur Schopenhauer，1788—1860）所表达的哲学，是另一种形式的时代呼声。这是一种极其深刻而曲折的表达方式，它实际上是诗歌式的哲学或哲学式的诗歌。从根本上说，叔本华其实更倾向于艺术中的音乐。他认为，音乐既抽象又能创造旋律，音乐是思想创造的最好模式。

在《作为意志与表象的世界》第三编第 52 节，叔本华说："远远超出观念的音乐，是完全独立于现象世界的；音乐完全无视现象世界的存在。而且，在某种意义上说，即使当现象世界已经不存在的情况下，音乐也还可以继续存在；对其他艺术，则不能这样说。""这就是为什么音乐比其他艺术具有更强大和更穿透性的影响力。其他艺术充其量也只表现为影像，而音乐则触及存在本身。"

叔本华曾经大声疾呼："艺术永远有理！"只有艺术才有无穷的威力足以战胜顽固不化和根深蒂固的传统形而上学。

叔本华认为，艺术和美就是从生活和世界的荒谬性中延伸出来的。生活的苦难及悲剧性，不仅是哲学探索的基本问题，而且也直接成为艺术创作的最好土壤。荒谬使人试图在想象的荒谬中寻找新的生命出路。叔本华反对康德过分地重视知识真理，他认为，世界既然充满荒谬，而人的感性和理性实际上都无法真正把握世界的本质，那么，面对荒谬的世界，人的正确生活态度，就是通过对艺术美的追求，把人生提升到审美的境界。人只有靠艺术创作，才能战胜充满虚幻的世界，也才能使人走出自欺欺人的所谓真理认识的限制。

艺术的价值就在于促使意志朝向艺术的创造，使意志在征服知识理性的道途上获得必要的想象性启发。这是丰富人性的最好途径，也是训练人的生活艺术和实践艺术的良好方法。通过对艺术作品的思考，使我们脱离利益的引诱，感受到无利益的审美愉悦。通过连续的审

美活动，不但可以使我们进入超越的崇高世界，也使我们接近真理的殿堂，同时又使我们从庸俗的世界中获得自我保留的能力，使自身处于纯净的状态，获得自我生产的良机。

叔本华高度评价音乐的艺术价值，认为音乐就是意志本身的完美体现，主张不要把音乐当成现象的表现形式。音乐所表现的，不是具体的苦与乐，而是愉悦本身、情感本身及生存本身。

叔本华强调艺术需要天才，他们是一群具有直接掌握观念能力的精英分子，有能力将自己提升到熟练使用"充足理由律"的神秘人物。这群天才超越时空和因果律，把自己提升到超越现象界和超越个体性的层面。由艺术天才所创作出来的作品，高于科学真理的论述系统。

真正的天才善于操纵自身的意志。叔本华说，只有像歌德、拉斐尔、洛西尼、贝多芬、莫扎特那样少数的艺术天才，才充分地体现出上述具有控制意志的艺术创作能力的品格。艺术天才乃是最高的人类生存的榜样。

三、现代性与当代

现代性开创于资本主义社会出现前夕及初期，即在十六世纪左右。当时，刚刚形成的资本主义需要确立一种不同于中世纪社会制度的新社会制度。向中世纪的神权挑战，提出"人的自然权利"的口号：具有个人主体性的"人"，拥有天生自然的基本权利，这就是所谓的"古典时期"（L'Âge classique），各种自然权利论应运而生，强调人的自然权利的至高无上性。

从十九世纪中叶开始，西方文化和艺术发生了根本变化。在西方思想史上，人们把这些新变化称为"现代性的转折"。也就是说，西方社会和文化从十九世纪中叶开始，呈现出一系列标志着"现代性"的新生

事物。最重要的是在思想方面，出现了对理性和传统的新批判。

西方现代性处在资本主义发展的巅峰时期，但又恰恰在这个时期，整个社会暴露出一系列难以克服的矛盾，预示着资本主义社会全面危机的到来。

波德莱尔的中学时代，正是法国七月革命时期。1830 年七月革命所创建的七月王朝是由复辟的法国国王路易·菲利普专制的君主立宪制王朝，国家权力由金融大资产阶级和大型工业资本所操控，工业革命所开辟的资本主义发展道路，进一步巩固了资产阶级对整个社会的统治。当时，波德莱尔已经随改嫁的母亲定居在里昂，他亲眼看到资本主义工业发展所带来的严重后果，个人生活艰难，工业污染了里昂的天空，里昂工人在 1831 年和 1834 年的两次起义，均遭到残酷镇压。社会的混乱和危机，使他在精神上陷入"沉重的忧郁"。[①] 1836 年迁往巴黎后，波德莱尔仍然感到："尽管有家，我还是感到命中注定永远孤独。"[②] 他沉沦于巴黎这座"病城"之中，出入酒吧间、咖啡馆，纵情声色，浪迹在一群狂放不羁的青年当中，却又郁郁寡欢，对社会的未来绝望。法国 1847 年的经济危机，触发了 1848 年革命。波德莱尔就是在 1848 年革命前后，陆续发表他的《恶之花》诗集，以表达他对社会的批判和抗议。从 1848 年到 1866 年波德莱尔逝世为止，法国和整个欧洲都陷入"现代性"的泥潭中。这是一个充满矛盾和危机的年代，也是充满希望和憧憬的年代：有波德莱尔的《恶之花》，还有 1848 年由马克思和恩格斯合著的《共产党宣言》，法国空想社会主义思想家圣西门（Henri de Saint-Simon，1760—1825）和傅立叶（François Marie Charles Fourier，1772—1837）发表的空想社会主义思想著作等。这一时期的思想家和艺术家，都以不同的立场和观点，揭露了社会的矛盾以及各个阶级对社会矛盾的不同态度。生活在同一时期的法国大文豪巴尔扎克（Honoré

de Balzac，1799—1850)曾经在 1837 年写的作品《幻灭》中，生动地描述了当时社会中充满矛盾的主要人物的精神状态：他们面对两个不同的世界，一个是灯红酒绿和光鲜繁华的巴黎、里昂等大都市，另一个是贫困落后和古旧破败的农村。资本主义的发展造成严重的城乡对立，把国家分裂成相互对立的两个世界，处于"中间"位置的知识分子纷纷陷入彷徨状态，他们一方面幻想自由幸福，另一方面又不得不接受残酷的事实，来回摇摆在幻想和现实之间。巴尔扎克把这部小说献给《悲惨世界》的作者维克多·雨果(Victor Hugo，1802—1885)，因为他也和雨果一样，感受到表面繁荣的资本主义社会实际上只给少数资本家和银行家带来了巨大财富，而大多数老百姓，特别是广大农民却不得不背井离乡，陷入灾难的深渊。

法国画家路易·布朗热(Louis Boulanger，1806—1867)作品
《雨果作品中六位角色》(*Six personnages de Victor Hugo*)

1848 年，整个欧洲都发生了起义和革命。1848 年 2 月的巴黎起义者，在巴黎街垒战中喊出了"要么得到面包，要么死亡"的口号。巴尔扎克和雨果一样，在作品中竭力表现他对革命的支持和真诚感情。生活在同一时期的波德莱尔敏感地意识到法国新一波社会革命的不可避免性。所以，不论是巴尔扎克和雨果，还是波德莱尔，都感受到自身精神矛盾与社会矛盾的"共振"，使他们的个人性格和作品，集中反映了时代的矛盾和危机。

四、法德思想家对"现代性"的不同理解

在西方，现代性的开端对于各国的历史发展过程来说，都是不一致的。以法国为例，法国人一般用现代指称文艺复兴之后的整个历史时期。但这是很漫长而又曲折的过程，同时，其中还包含着各种曲折、回归和复辟，穿插着多次历史循环和倒退。在许多情况下，甚至出现进步和倒退双向进行的奇特历史现象。这就是说，现代性并不是直线进行的历史过程。此外，法国人又把现代性看作是对于历史的一种态度或一种心态。

所以，在法国人谈到对现代历史的态度时，不但注重揭示不同的个人对现代社会实际生活的特殊体验，而且往往还渗透了对历史回忆的认真精神，从中加深了时间感所包含的各种个人秉性和情感特殊性，特别是他们对于时间的不同感受。这也说明，在谈到历史态度以及时间感时，掺杂个人心情的各种矛盾、烦恼、踌躇以及反复无常的等待和猜测等。

作为拉丁民族的一个重要部分，在谈到对现代历史的态度时，法国人总是带着拉丁民族固有的那种浪漫情调。我们可以将浪漫情调描述成一种非常复杂、又带有想象能力的复杂情结，它是一种不确定而又很

含糊的生活情调和思想风格的精神结合体。

卢梭很典型地用法国人特有的浪漫情调谈论现代性,他一方面严厉批判中世纪带有浓厚宗教色彩的封建思想观念,另一方面又对意大利思想家马基雅维利(Niccolò di Bernardo dei Machiavelli,1469—1527)以后所产生的"前现代性"提出强烈质疑。卢梭所质疑的基本方面,就是对科学技术精神的崇拜。马基雅维利之后的欧洲人,在谈到现代的特征时,总是大谈科学知识和技术的重要性,以致他们以科学和理性知识战胜宗教观念而自豪,过分地推崇科学理性的原则,强调现代社会的文化以及社会制度都必须以科学理性的确定性和明晰性为准则,甚至由此导致自然法理论和自然权利论理论在当时的泛滥。与此同时,也影响了现代创作的精神和原则,使当时具有古典主义精神的现代文学和艺术,沾染上盲目追求"进步"的风气以及抽象的人文主义精神。卢梭针对这些在现代性初期占上风的所谓进步思想和意识形态,展开了激烈批判。卢梭认为现代越强调文明,就越破坏人和世界的自然性,就越加剧与自然的对立。卢梭把现代文明所带来的进步看成是人类本身的一种堕落和倒退。正因为这样,法国人在完成了1789年的大革命之后,并不认为现代性已经取得了全面胜利,而是很有可能重新倒退到现代之前的那种蒙昧和专制状态。所以,总的来看,以卢梭为代表的一部分法国人,并不把"现代性"确定化、绝对化和理想化,而是把现代性看成是模糊不清、曲折反复的历史过程,是一个很不确定的历史时代。在任何时候,只要具备对历史回忆的认真精神以及使之与当代时间感联系在一起,艺术家就可能创作出优秀的作品。

以卢梭为代表的一批法国人,把自己的内在秉性情绪作为基础而确立他们对历史的态度,尤其是展示他们对现代的那种充满矛盾而又含糊不清的心态。他们并不认为这种特殊的心情是反历史或否定性的

悲观情绪,相反,他们认为,以这种含糊不清的矛盾心态对待任何重大的历史转变,才有希望不使自己陷入对一两个历史事件的盲目崇拜或盲目憧憬。这样一来,即使是像现代性这样的重大历史变革,也不促使法国人充满幻想,以为只要发生现代性的转变,只要理性和科学知识得到普及,世界就从此进步或走向光明,甚至人们就可以等待所谓的"人间乐园"的出现等。

我们谈到上述各种情况,正是为了说明当代艺术家的时间感中所包含的有关现代性的悖论以及关于现代主义的各种论述的含糊性,同西方历史现代性转折的反复性、曲折性及含糊性密切相关,尤其是同法兰西民族的现代性精神及特殊的历史态度有密切关联。不仅如此,所有这些还表现了法国人对历史、对时间,特别是对"现在"的某种特殊态度,表现了卢梭等人的浪漫主义历史态度的重要影响。所有这些,就是波德莱尔所表达的现代性的模糊性的基础,它同德国人对待启蒙的那种态度很不一样。

有一位法国文学艺术评论家,名叫安东尼·贡巴尼翁(Antoine Compagnon, 1950—　),写了一本名为《现代性的五个悖论》的书。[⑩]他在这本书中深刻比较了法德两国对现代性的不同理解:法国人认为,现代性从一开始,就是一种模棱两可的浪漫观念,所以到了波德莱尔的时候,法国人就比欧洲其他民族都更早地怀疑进步概念,并对现代化采取了批判的态度。

但是,对于德国人来说,现代性起于启蒙,并确定地把它理解成理性的实现,而判定它的标准就是对现代知识的掌握程度。因此,德国人把理性当成手段和目的本身,强调人只要是理性的,就是"成熟的人"。

对于现代性的基本精神,德国社会学家费尔迪南·托尼斯(Ferdinand Tönnies, 1855—1936)明确地把它称为"现代精神"(Geist

der Neuzeit)。他认为，现代精神的基本特点，就是现代人已经不再像中世纪那样把个人当作社会的手段或工具，而是把个人当成目的自身，社会和集体只是实现个人目的的手段。这种状况首先发生在经济领域，但同时也发生在政治和思想心态方面。这就使他们相信，在他们之间可以相互肯定，只是他们已经把包括家庭在内的所有的集体，都看作"社会"[die Menschen *sich selber* als Zweck, sie hätten immer stärker alle Kollektive als bloße Mittel dafür angesehen, und zwar vor allem im ökonomischen, dann aber auch im politischen und mentalen Gebiet. Auch dies habe ihnen erlaubt, einander zu bejahen, jetzt aber betrachten sie *alle Kollektive* (bis hin zur Familie) als "Gesellschaften"]。[31]

在精神生活领域，从十九世纪中叶以来，托尼斯所说的上述"现代精神"发生了新的变化。由于西方社会工业革命后各种矛盾进一步激化，再加上原有西方文学艺术的古典主义思想僵化，促使西方文学艺术界逐渐形成"新"的精神状态，即所谓的"现代性"。它的产生，与现代社会的政治、经济和社会结构有密切关系，尤其体现了思想精神领域本身新的内在矛盾，它的主要诉求是在文学艺术领域进行再一次革命，打破古典主义和原有思想传统的约束，主张进一步放松对个人思想创作的各种格式化规定，尤其尖锐地批判与古典主义密切相关的传统道德伦理原则对艺术创作的约束。所以，"现代性"是社会政治经济矛盾引起的社会矛盾激化在文化艺术领域的一种表现，也充分显示了西方艺术的新危机。

根据欧洲现代社会的实际发展过程，法国人只是把启蒙当成追求自由的一个阶段，当成是欧洲社会现代化曲折过程的一部分。理性不是目的，只是实现个人自由的手段。

这样一来，法国人并不因为现代性的到来而把理性绝对化，也不打

算用理性取代人性的一切秉性。法国人并不认为法国大革命就是现代性的完成,而是现代曲折过程的一部分。现代性作为一个含糊的目标,只有在不断超越中才能逐步实现。所以,法国人反对进步概念的普遍化及确定化,也反对将现代性等同于"理性占统治地位的时代"。

德国人对现代性的理解不同于法国人,这不仅因为现代性在德国历史上是一个"迟到的"历史现象,而且还因为德国的现代性是产生于另一种社会文化基础之上的。而德国人的精神面貌和思想风格既过多地包含确定的成分,又充满宗教的保守性。或者,更确切地说,德国人更倾向于寻求确定性和理性,把理性之外的情感以及不确定的心理因素,当成是低于理性的东西而加以疏远和轻视。同时,他们又缺乏与传统决裂的决心。从这样一种民族心态出发,德国人从一开始面对现代性的时候,就一方面期望现代性带来绝对的理性,并对现代性的理性化抱有幻想;另一方面,他们不愿意像法国人那样在批判宗教和传统方面走得太远。从莱布尼茨经康德到黑格尔,他们都期盼以理性改造社会,而且还试图以理性标准使现代人通通成为理性的人。

尼采和马克思虽然都是德国人,但他们带有更多的激情,更多的改革决心,在很多方面,他们所具有的感情,毋宁是法国人的性情和风格。因此,很多人说,尼采和马克思"生错了地方",他们是"德国的法国人"或"法国的德国人"。当然,尼采和马克思并不一样:尼采在精神和风格方面比马克思更像法国人,而马克思在革命实践方面比尼采更像法国人。正因为这样,德国人并不真正理解和接受尼采与马克思的观念。在这种情况下,他们两人与德国的文化传统及社会风气格格不入,不得不长期流亡于国外,而对法国思想和文化抱有迷恋的向往。在马克思和尼采的思想发展过程中,他们接受了法国思想文化的影响,这构成了他们个人思想转变的一个重要因素。

马克思是在 1842—1844 年两次流亡法国时实现了他个人思想的关键转变：对人性异化以及对圣西门和孔德思想的深入探索，奠定了马克思转为社会主义者的坚实思想基础，也影响了他对现代性的悖论态度。从此以后，马克思一方面成为坚决批判现代性的思想家，另一方面又成为认定现代科学知识理性强大力量的社会主义者。马克思不止在思想和文化观念上接受法国兼有现实主义和浪漫主义的现代精神，而且在实践上也深刻受法国大革命和巴黎公社的影响。正是由此，马克思对现代性采取了矛盾的态度：他既严厉批判现代性，又对现代性的理性原则抱有相当程度的神秘化态度。所以，在某种意义上，马克思比尼采更多地保留了德国人固有的理性化心态。

尼采是在波德莱尔现代性批判精神的影响下成长的。当波德莱尔在 1846 年发表沙龙评论时，尼采才 6 岁。但当时的尼采，早在他的童年就对现代性持怀疑态度。从童年到少年，尼采恰好是在波德莱尔批判现代性最激烈的年代中度过的。波德莱尔所给予他的强烈印象，就是对于"偶然""过渡"和"逃亡"的推崇。尼采正是抓住了"瞬间"而把上述波德莱尔所推崇的三大因素结合在一起，并把它当成人生最大限度实现权力意志的关键。

五、现代性的基本精神

对于波德莱尔而言，现代性的危机，也是艺术革命的新机遇。他认为现代性是一种难以把握的时刻，它瞬时即逝、不确定、呼啸而过、充满偶然性！波德莱尔不满足于帕尔纳斯流派（Le Parnasse）的纯形式创作口号，他赋予艺术比寻求"纯美"更高、更神秘的使命，决意让艺术超越平俗时空框架而导向语言和道德王国之外的"不可知"意境。他的《恶之花》，将形象同象征巧妙结合起来，在艺术上独树一帜，挑战传统思想

和美学观点,标志着现代诗歌从象征主义向超现实主义过渡,波德莱尔成了现代主义文学和艺术的创始人。

波德莱尔认为"诗歌的最终目的,不是将人提高到庸俗的利害之上;如果是这样的话,那显然是荒谬的。我是说,如果诗人追求一种道德目的,他就减弱诗的力量……诗不能等于科学和道德,否则诗就会衰退和死亡。诗不以真实为对象,它只是以自身为目的"。"诗歌不可能有它自身以外的其他目的,唯有那种单纯为了写诗的快乐而写出来的诗,才会那样伟大、那样高贵、那样真正地无愧于诗的名称"。"正是由于诗歌,同时也通过诗歌,由于音乐、同时也通过音乐,灵魂会见了坟墓后面的光辉。一首美妙的诗可以使人热泪盈眶,但这眼泪并非一种极度快乐的证据,而是表明一种发怒的忧郁,一种精神的追求,一种在不完美之中流徙的天性,它想立即在天上获得被展示出来的天堂"。"诗的本质,不过是、也仅仅是人类对一种最高的美的向往。这种本质就表现在热情之中,表现在对灵魂的占有之中。这种热情是完全独立于情感的,是一种心灵的迷醉;它同时也完全独立于真实,是理性的数据"。⑫

波德莱尔所追求的"美",包含"永恒"和"瞬时性"的悖论,如同他所说:"一切美,如同一切可能的现象,都包含某种永恒性和过渡性的事物,某种绝对和特殊的事物(Toutes les beautés contiennent, comme tous les phénomènes possibles, quelque chose d'éternel et quelque chose de transitoire — d'absolu et de particulier)。"⑬

显然,波德莱尔所开创的,就是西方文化的现代性。这种现代性,并不是自文艺复兴和笛卡儿以来的近代资产阶级文化的一般性代名词,而是其中的内在矛盾发展到一定尖锐程度、再也不能继续以同样形态发展下去的结果。也正因为这样,波德莱尔所开创的现代性,已经隐含了后来的"后现代主义"批判传统西方文化的新精神。也是在这个意

义上，可以说，从波德莱尔开始的"现代性"是充满着"现代性"和"后现代性"的过渡性文化。在这种情况下，波德莱尔充满难以表达的惆怅和矛盾，以致他不得不惊呼："啊，不幸的是，一切都是深渊：行动、欲望、梦想和话语！（Hélas! tout est abîme，— action，désir，rêve，Parole!）"⑳

所以，波德莱尔认为，艺术的最终目的是创造美，然而美的定义千差万别，因此，波德莱尔认为，美不应该受到束缚，一方面，善并不等于美，另一方面，美同样存在于恶与丑之中。两个世纪前，当波德莱尔将自己所创造的美展现给世人的时候，评论界惊恐的称呼他为"恶魔诗人"。当时正处于浪漫主义末期，一些公认的主题在创作上已显疲乏，大多数诗人在那块拥挤的土地上死守阵地，鲜有大胆的创新者出现，而在众人之外坚持培育那朵"恶之花"的波德莱尔不啻是那个时代的革命者。

由此可见，西方艺术革新浪潮的第一波，就是现代性发展的结果，而第一次世界大战的发生则进一步把西方艺术推入了不能自拔的泥潭。

在现代性的影响下，十九世纪下半叶形成的印象派（Impressionism）、后印象派（Post-Impressionism）、纳比派（Les Nabis）、新艺术（Art Nouveau）、象征主义（Symbolism）等，都是二十世纪初各种新艺术派别的先导，直接导致野兽派、桥社派（Die Brücke）、表现主义（Expressionism）、蓝色骑士派（Der Blaue Reiter）等艺术运动的形成。由康定斯基引领的蓝色骑士派以带有神秘性精神气质的超图像艺术形象，反对一味模仿自然，尽可能不再把艺术创作的重点放在客观的外在对象，而是试图更多地表现人的内在精神活动及神秘力量，显示艺术家个人的内在心理倾向、幻想和趣味，在风格方面，突出个性的特殊性，强调艺术创作的自由本质，宣称不惜冲破传统道德标准的约束，打破各种"禁忌"，特别是在

被传统道德谴责为"亵渎"和"下流无耻"的"丑"与"恶"的领域,重新开拓实现个性解放的美的导向的可能性,而在色彩技巧方面,尽可能使用艳丽和对比性强烈的颜色,简化作品中的形象,避免进行细节方面的描画,启发了即将兴起的未来派,而同时代的康定斯基、库普卡(František Kupka,1871—1957)、德劳内(Robert Delaunay,1885—1941)和毕卡比亚(Francis Picabia,1879—1953)等人的新作品也同样推动了抽象派的诞生。

法国画家毕卡比亚宣称艺术就是"把可塑的现实注入我们的心灵"。[⑥]在毕卡比亚对纽约记者谈论访美观感时,他又说:"我并不认为我是立体派艺术家,因为他认为,立体绘画始终未能表达我的心情和内在精神活动,也表达不了我的大脑和感情的变化状况。"[⑧]

其实,不但艺术家本身内在固有的独特情感和意向,是艺术家生命的展现,而且自然本身也是有生命的,充满情感和生命力。正如德国哲学家谢林所指出的:自然乃是"精神"最原始"胚芽"状态中的生命。他在《自然哲学体系初稿》中,论证了精神具有客观化的倾向,因此,精神也像自然一样,能"自我生产"。自然根本不是人为造出来的,并不是"自我"的单纯产物,而是自然本身自我生产的结果,其无限的多样性证明了其客观性和自在性。自然就其内在本质而言,是无止境的活动性和起作用的力量(Die Natur ist seinem innersten Wesen nach unendliche Tätigkeit, wirkende Kraft)。即使是无机界也不是死的和凝固的,它只是一种"受阻的运动"和一种趋于变动的倾向,更确切地说,自然的多样化形式乃是精神在其中逐步苏醒而自我成长的过程。

艺术家必须善于使用自己的艺术语言捕捉和表现他所面对的自然。由于自然以及艺术家本身的精神状态都始终处于变动中,而且现代社会本身又比以往任何时候都更加不定,所以,艺术家必须善于捕捉

创作中的"瞬间"。为了说明现代性的实质,福柯引用了波德莱尔关于现代性的态度,强调创作中对"偶然性、过渡性、逃避性"等因素"及时"把握。㉗

作为一位现代性的著名思想家,波德莱尔明确把"现代性的精神"称为"昙花一现性""瞬时即变性"和"偶然突发性"(le transitoire, le fugitif, le contingent)。㉘这是一种极其特殊的时间感,它是"一种隐含在历代潮流中的诗意,从更迭中抓住永恒"(Il s'agit, pour lui, de dégager de la mode ce qu'elle peut contenir de poétique dans l'historique, de tirer l'éternel du transitoire)。㉙"这种现代性,即过渡、暂短、偶然,占据了艺术的一半,而另一半就是永恒不变(La modernité, c'est le transitoire, le fugitif, le contingent, la moitié de l'art, dont l'autre moitié est l'éternel et l'immuable)"。㉚

波德莱尔之所以将"昙花一现性""瞬时即变性"和"偶然突发性"称为"现代性的基本精神",就是因为现代性本身只承认"当下瞬时显现的现场"。"当下瞬时显现的现场"是非常奇妙的,甚至带有某种难以把握的神秘性。它们的瞬时显现,并不依我们的主观意志为转移,它们总是在我们的生命与外在环境因素的遭遇中不期而至,令我们为之惊奇并受到激烈震荡,引起内心精神世界难以控制的反应,造成我们精神生活的一次突然变动,有时甚至可以彻底改变我们以往的所有想法。美的事物就是在这种情况下突然出现在我们面前,使我们惊愕,促使我们的灵魂接受一种洗礼,使我们由此而感到生活的美好,给予我们的心灵一种解放,使我们心驰神往,如同神仙飘飘然而轻松自得,也因此在一瞬间感受到自己的精神境界有所提升,眼前的一切都发生了根本变化。

真正含有美的魅力的艺术作品都具有这种奇妙的功效。当我们与之相遇,就能感受到它与我们的生命有所感应,在我们的生命中激起共

鸣。这种共鸣，就是一种带有节奏韵律的氛围，一种难以琢磨的飘荡于我们与艺术品之间的"气场"。它是不期而至的，因而是瞬时冒现于我们的生命内外，形成我们与鉴赏的艺术品之间一种捉不住的"媒介"，充斥于我们生活周围，给我们一种快感和快活的享受。

美的自然环境和美的艺术作品，都有可能激起我们的感应，形成环绕在我们周围的韵律性的"气场"，使我们享受美，从而让我们的生命突然间飘浮起来，在看不见的美的云雾中飘荡，心花怒放，神融气泰。

在这种情况下，对于艺术创作而言，一切已经消失的事物，都是不重要的。唯一重要的，是把握现时出现的那一瞬间，珍惜这个短暂显现的瞬间，把它当成自己的命运和一切创新活动的出发点。只有在这种情况下，历史才有意义。但过去的事物，有时也会在瞬间冒现出来。重要的是要善于把握那在瞬间冒现的元素，哪怕它是早已消失的事物的"影子"。只有那些有可能作为"影子"而在当代瞬时闪现的过往事物，才是最可贵的。这种类似"影子"的因素，是飘荡不定的，也是瞬时即逝的，又是瞬间闪烁而过的。但它是最珍贵的和最难以把握的。

如前所述，这是一种存在于自身生命与它所遭遇的周在环境诸因素之间的介质，它在本质上是混沌和飘忽不定的，只有在我们的生命与外在环境某种奇妙事物的遭遇中，才能突然显现。它们的出现，连我们自己都难以预测。这是因为它是运载于我们与我们面前飘忽不定的事物之间的相互关系性的元素，它可以是艺术作品，也可以是自然事物，关键在于它流动于我们生命周围，唯有我们自己本来就存在某种追求超越的意愿，负重致远，自觉地细致观察和体验，才能在千万种机遇中被有心人所捕捉。这就一方面需要个人的气质、敏捷、机智、风度和勇气，另一方面又要有运气和机遇。波德莱尔认为，只有怀抱远大理想和

严谨细腻的少数人,生命内部隐含对于美的渴望,研精致思,时刻注意到自己的生命节奏以及周围元素的运转频率,胸怀大志,时刻珍惜周围发生的一切,才能融入运转不停的主客之间的气场。

在艺术史上流传下来的艺术作品,都有可能包含自身的气场,作为艺术作品的气韵和氛围,附着在艺术作品中,随历史的流转而显现在我们面前。

波德莱尔在《灯塔》诗句中逐一列举的西方著名艺术家:佛兰德画家鲁本斯(Peter Paul Rubens,1577—1640)、意大利艺术家达·芬奇、荷兰画家伦勃朗(Rembrandt Harmenszoon van Rijn,1606—1669)、意大利雕塑家米开朗基罗(Michelangelo di Lodovico Buonarroti Simoni,1475—1564)、法国建筑学家皮埃尔·布杰(Pierre Pujet,1620—1694)、法国雕塑家华托(Jean Antoine Watteau,1684—1721)、西班牙浪漫主义版画家戈雅(Francisco José de Goya y Lucientes,1764—1828)、法国画家德拉克罗瓦以及德国浪漫主义音乐家和作曲家卡尔·马利亚·弗里德里希·恩斯特·冯·韦伯(Carl Maria Friedrich Ernst von Weber,1786—1826)等人,就具备以上所说的那些品格和气质。㉛

他们的作品既有创作当时所注入的生命活力,又运载与之感应的周围万物生命的共鸣精神。所有优秀艺术作品的永恒感人魅力,恰好体现了艺术家当时当地创作时所阐发的精神状态及超越诉求,它们尽管是在当时当地瞬间爆发出来的,却不知不觉渗透在作品中,转化成为神奇的美的永恒魅力的源泉。

所以,波德莱尔身上显示的"现代性的态度",包括三大方面:第一,就是所谓与传统断裂及创新的情感。这是一种什么样的情感呢?这是一种在激烈变动的时代中,同传统决裂,对过去的一切感到不可

忍受而精神失控、并处于酒醉昏迷状态中的情感。但这又是一种不断更新、并敢于创造空前未有新事物的冒险精神。[②]因此，"现代性的态度"，首先就是"与传统决裂"和"敢于创新的冒险精神"之间的巧妙结合。第二，就是一种将"当下即是"、瞬时发生的事件加以"英雄化"（héroïsation）的过程。但是，这种英雄化，并不同于古代和中世纪的"英雄化"，并不打算将英雄永恒化和神圣化；也不同于启蒙时代和浪漫主义时代的英雄化，并不试图达到理念化的程度，而是某种带讽刺性的态度。总之，现代性的"英雄化"，不是为了维持它，也不是为了永恒化。而是为了使之永远处于"流浪活动状态"，使之有生命力，使之在现实中活生生地再现出来。这是一种对于各种偶然性的瞬时事件采取闲逛游荡者的游戏心态，只满足于睁开眼睛，对于回忆中的一切，给予注意，并加以搜集和欣赏，同时又将瞬时事件当作"好玩"而加以戏弄和调侃的态度。这是"新昔尼克主义者"（néo-cyniques）或"新犬儒学派"（néo-canins）游戏人生的态度。第三，现代性也不只是对现实和对瞬时出现的事件的一种关系形式，而是必须在自身中实现的一种新关系的模式，这是一种"自身对待自身"的模式。通俗地说，就是自己如何对待自己。面对现代性的出现，自己该如何看待自己？最重要的，就是必须具备自我反省的思维和生活习惯，更要注意自己的内心状态，并把内心反省同自己的实际行为关联起来。严格地说，就是要求现代人学会和贯彻"精神上的自我修炼"，学会把握自己对自身精神状态的变动方向，注意时刻分析自身思想精神活动的可能导向，并将自己的行为严格控制在自身精神所能控制的范围内。

　　这就是说，要成为一个现代主义者，就不能满足于将自身陷入正在进行中的时间流程，而是把自身当作进行某种复杂和痛苦的创造过程的主体，既无拘束地创造、又严谨地自我磨炼，促使自己的精神活动能

够不受制于外在环境的变动，以静制动，保持清醒的精神状态，坚持自己所选择的生活方向，做好自己。必要时，可以对现代社会和文化的一切最新成果，抱不屑一顾或不以为然的态度。

因此，在福柯看来，波德莱尔所理解的现代性，是一种实际的活动。在这种活动中，对于现实的极端注意，实际上体现了负重致远的宏伟理想，始终使自身保持寻求投身于自由实际活动的紧张精神状态。这样的实际活动，既尊重实际，又大胆地显示自身的独立自主性。

显然，当代法国哲学家们主要把"现代性"当成一个从事创作的人面对"当下出现"的现实的态度，而这就意味着要善于对现实的"在场出现"进行反省，以自身的独立自主性发出质疑，使之"成问题化"（problématiser，problématisation）。

换句话说，具有现代性的精神，就是使自身成为一个自律的主体，善于对"当下即是"的瞬时结构、对历史的生存模式，以及未来的存在方式，进行不断的反问和重建，而不必顾及现代社会的各种规则和"成就"，只要自己自在地进行创造和过着自己所期盼的生活方式，就足够了。

福柯特别强调要具备真正的现代性态度，并不在于使自身始终忠诚于启蒙运动以来所奠定的各种基本原则，而是使自身面对上述原则的态度不断地进行更新，并从中获得再创造的动力。福柯把这种态度，简单地归结为"对于我们自身的历史存在的永不平息的批评"（critique permanente de notre être historique）。⑧

福柯所说的上述生活态度，实际上也就是生命自身的更新不已和生生不息。中国南朝齐梁时期画家、绘画理论家、艺术评论家谢赫，在其作品《六法》中首先明确提出了艺术作品的"气韵生动"概念，强调艺术作品本身及其中运载作者创作时赋予的创作姿态、精神气质和韵致

等生命力。这就是艺术家及其作品的灵魂,本质就是艺术家在利用心性创作时应同万物产生联系,这是一种生命运动,它是艺术家的总体精神状态,也包含与作者共处的万物生命之动。它既包含艺术家内在心神之由衷向往,又体现与之相通的外在环境各物的生命韵律,表现了艺术品本身生命所追求的理想目标和生活境界。

在波德莱尔看来,美是充满矛盾的对立统一体:一方面,美包含一种永恒不变的性质,另一方面,美又是相对不确定的,随时可以根据情况而调整。[64]正因为这样,艺术也是具有二元性和矛盾性的:艺术把它恒久不变的部分当成"灵魂",而把它可变的部分视为"肉体"。司汤达尔的个性虽然放荡无礼,喜欢挑衅,甚至令人厌恶,但他粗鲁的行为有效地发人深省,致使他比其他许多人更接近真理,说出"美不过是幸福的承诺"。[65]

其实,美是有生命力的一种生存方式。美就在生活中,它是只有自身才能真正体会到的一种生活方式,一种生存态度,一种生存风格和气质。每个人都有自己的生活方式。树立和实施自己的生活方式,并不容易。如果满足于浑浑噩噩地过日子,就等于对生命本有的美,进行自我毁灭和自我扼杀。只有自觉地珍惜自身的生命价值及意义的人,才能珍惜生命中固有的美,并试图使之不断提升和升华。要做到这一点,并不容易。要求人自己对自身生命有自我认识,不断体悟自身生命的内在价值。同时,还要尽可能扩大自己的认知能力,使自己认识到自身生命与宇宙整体生命不可分割的关系,了解到自身生命在宇宙生命整体中的地位及使命。

美不只体现在艺术作品中,更渗透于宇宙之中,并与宇宙的整体生命紧密联系在一起。所以,美只存在于个人生命与宇宙生命整体的相互关系中,更确切地说,存在于个人生命与万物生命的互感关系中。对

自身生命有所珍爱的人,不会对自身生命的价值置若罔闻。他既要关怀自身生命的动向及理想,又要关切周围万物生命的运动导向。就在深入体悟自身生命价值的时候,人才能体悟到生命的真正价值。这就要求每个人,对自身生命的价值有所关爱和珍惜,并在自身的生活行为中关注自身生命的每一个遭遇及解决途径。美就是在生命遭遇各种境遇时所感受到的一种情感,一种生命感受。

为了激荡存在于艺术中的生命真切情感,波德莱尔在诗歌《灯塔》中,以简练深刻的语词告诉我们,所有那些优秀的艺术作品,都表达出了人类灵魂的呼喊:

> 这是千百个哨兵重复的呐喊,
> 是千百个喊话筒传递的命令,
> 是灯塔在千百座城堡上点燃,
> 是密林中迷路的猎人的呼应;
>
> 这确是啊,上帝,我们所能给予的
> 关于我们的尊严的最好证明,
> 这是代代相传的热切的哭泣,
> 它刚消失在悠悠永恒的边境! ⑱

是啊,人的生命所负载的审美使命是何等伟大和神圣! 而唯有艺术家,才有可能通过自己的作品,流露人类生命之内在美所承载的精神力量。艺术家负有不可推卸的责任,通过自己的创作,将生命之美展示出来,以便拯救这个充满邪恶和罪行的人间世,使所有人都有机会享受生命自身的美。

正因为这样,对于美的态度始终是一种悖论:由于它的深刻性和深不可测性,它一方面并不是任何人都可以理解和把握的,就此而言,它对有些人来说,就是一种不可实现的"不可能性",但另一方面,它又可以在瞬间发生的偶然事件中被把握,被一些赋有艺术才能和心系万物生命的艺术家创造出来,因而它有可能被艺术家贯入其作品,并在作品中潜伏下来,含苞待放,随时应时代的需要而展示于鉴赏者面前。

当代法国哲学家们所赞赏的现代性的这种精神,实际上也是要求艺术家立足现在,把眼光朝向未来。在这种情况下,永恒的意义就在于它囊括了一切可能的未来。显然,如果说传统时间观所强调的是"过去",那么,现代性所集中寄望的是"未来",而未来的一切,又决定于对现在的把握。

未来就是可能性,就是冒险的探索,就是在创作的游戏中不断地同偶然性相遇,并以偶然性的可能性作为创作的时空架构。所以,对于"未来",只能"期望"。但期望并非消极地静候,并非无所事事,也并非以迷信的态度盼望各种"奇迹"的到来,更不是悲观或缺乏自信地逃避现实。与此相反,真正的"期望",必须立足于创造性的实践,充满自信,勇于主动的奋斗,解放思想,开辟新视野,继往开来。

这种对于未来的向往,需要首先胸有大志,怀抱伟大的理想,树立全局观,把自己的个人生命同宇宙和社会的生命整体连接在一起,借助想象与象征,在一切可能的领域内,开辟新的创作道路。波德莱尔在诗歌《灯塔》中所展列的西方艺术大师们,无一不是胸怀大志、坚贞不屈、勇往直前、敢于创新的艺术家。

当然,未来的可能性又进一步为创作的不确定性原则奠定了新的正当化基础。任何未来的目标,都是充满可能性、偶然性、变动性和不确定性的。为此,一方面,要坚定自己的信念,艰苦奋斗,排除万难,确

立长期连续奋斗的精神，另一方面，又要随时依据事态和形势的发展而改变自己的创作进程，保持清新而又敏捷的思路，确保自己的创新进程能够顺利实现。艺术的使命，正如法国思想家、作家兼艺术评论家安德烈·马尔罗（André Malraux，1901—1976）所说："艺术是一种反命运。"⑦

对艺术家来说，创作就是创新，而创新的道路永远都是不平坦的。这就像科学的道路一样，根本并不存在平坦的大道可言："在科学上没有平坦的大路，只有不畏劳苦沿着陡峭山路攀登的人，才有希望到达光辉的顶点。"⑧

波德莱尔在谈到人间世的邪恶现象、邪恶势力以及各种艰难困苦时，反其道而行，大声发出挑战，宣示了值得所有艺术家牢记的雄心壮志：

对于喜欢地图和画片的娃娃，
天和地等于他那巨大的爱好。

……

怀着年轻乘客一颗快活的心，
我们登船驶向冥冥国的海上。

……

真可怕！我们就像陀螺和圆球，
旋转着，蹦跳着；甚至在睡乡，
好奇心也让我们辗转和难受，
仿佛残忍的天使鞭打太阳。

……

奇特的命运，目的地变化无端，

哪里都不是，也可能哪里都行！

人，还抱着希望永远不知疲倦，

为了能休息疯子般走不停！

……

仿佛老流浪汉，不顾满脚泥泞，

鼻子朝天，梦想着明亮的天堂；

……

如果说天空和海洋漆黑如墨，

你知道我们的心却充满阳光！

……

倒出你的毒药，激励我们远航！

只要这火还灼着头脑，我们必深入渊底，

地狱天堂又何妨？

到未知世界之底去发现新奇吧！[②]

　　波德莱尔所肯定的这种现代性精神，显然就是像一切困难和邪恶挑战，以"只争朝夕"的气魄，为创新敢于付出任何代价，为追求理想可以不顾一切地奔向火红的太阳。

注释

① Bazin，G.，*Trésors de l'Impressionnisme au Louvre*，Paris，Éditions Aimery Somogy，1958.

② Metzinger，J. *Note sur la peinture*，Pan (Paris)，October-November 1910：49 - 52；translation in Mark Antliff and Patricia Leighten，*A Cubism Reader*，*Documents and Criticism*，*1906 - 1914*，The University of Chicago Press，2008：75 - 83.

③ Metzinger，J. *Note sur la peinture*，Pan (Paris)，October-November 1910：49 -
52；translation in Mark Antliff and Patricia Leighten，*A Cubism Reader*，
Documents and Criticism，*1906 -1914*，The University of Chicago Press，2008：
75 - 83.

④ Kandinsky，Vassily，*Du spirituel dans l'a art*，*et dans la peinture en
particulier*，éd. Denoël，Paris，1989：51.

⑤ 谢林著《先验观念论体系》，北京，商务印书馆，2006：298。

⑥ 谢林著《先验观念论体系》，北京，商务印书馆，2006：299。

⑦ 谢林著《艺术哲学》，魏庆征译，北京：中国社会出版社，2005 年，第 2 页。

⑧ Maison Rouge，Isabelle，*L'Art contemporain*，Milan，《Les Essentiels》，1997：
101 - 102.

⑨ Heinich，Nathalie，*Le paradigme de l'art contemporain: Structures d'une
révolution artistique*，Paris，Ed. Gallimard，2014：26.

⑩ Pissarro，Joachim，*Cézanne & Pissarro Pioneering Modern Painting: 1865 -
1885*. The Museum of Modern Art. 2005：12.

⑪ Poe，E. A.，*"The Murders in the Rue Morgue"* 1841.

⑫ Poe，E. A.，*Marginalia*，in *Democratic Review*，November 1844.

⑬ Burgess，Gelett，*The Wild Men of Paris*，in *The Architectural Record*，
Vol. XXVII，May 1910：413.

⑭ 朱良志著《扁舟一叶：画学与理学研究》，合肥：安徽文艺出版社，2020 年，第
2 页。

⑮ Cézanne，P.，Rewald，J.，Zola；É.，Kay，M.，*Paul Cézanne*，*letters*. B.
Cassirer，1941：12.

⑯ Bernard，Émile，*Souvenirs sur Paul Cézanne: une conversation avec Cézanne: la
méthode de Cézanne*，Paris：R. G. Michel，1925：21 - 22.

⑰ Bernard，Émile，*Souvenirs sur Paul Cézanne: une conversation avec Cézanne: la
méthode de Cézanne*，Paris：R. G. Michel. 1925：8 - 10.

⑱ 黑格尔著《美学》第一卷，北京：商务印书馆，1997 年，第 92 页。

⑲ 黑格尔著《美学》第一卷，北京：商务印书馆，1997 年，第 94 页。

⑳ 黑格尔著《美学》第一卷，北京：商务印书馆，1997 年，第 92 页。

㉑ 黑格尔著《美学》第一卷，北京：商务印书馆，1997 年，第 4 页。

㉒ Hapgood，*A Paris painter*，in *"The Globe and Commercial Advertiser"*，20
Febr. 1913：8.

㉓ De Chirico，Giorgio，*"l'œuvre d'art ne doit avoir ni raison ni logique，ainsi elle
se rapproche du rêve et de l'esprit de l'enfant"*，in Cathrin Klingsohr-Leroy，ed.，
Surrealisme，London/Paris，2004：32.

㉔ *The Memoirs of Giorgio De Chirico*，trans. Margaret Crosland，Da Capo Press，

1994：32 - 33.

㉕ 宗炳著《山水画序》。

㉖ 刘勰著《文心雕龙·神思》。

㉗ 陆机著《文赋》。

㉘ Apolinaire, G. *Les Peintres cubistes. Méditations esthétiques*, Paris, Éditions Christian de Bartillat, 2013：12 - 15.

㉙ As quoted in *Futurism*, ed. Didier Ottinger; Centre Pompidou/5 Continents Editions, Milan, 2008, p.311.

㉚ As quoted in *Futurism*, [Paris 1923] ed. Didier Ottinger; Centre Pompidou/5 Continents Editions, Milan, 2008：312.

㉛ Kandinski, *Über das Geistige in der Kunst*; *Frabensprache*, Umschlagentwurf, Städtische Galerie im Lenbachhaus, Gabriele Münter-Stifftung, München, 1910.

㉜ Vassily Kandinsky, *Du spirituel dans l'art*, éd. Denoël, coll. "folio/essais", 1989：200.

㉝ Michel Henry, *Voir l'invisible*, *sur Kandinsky*, éd. François Bourin, 1988：25.

㉞ Tupitsyn, Margarita, *El Lissitzky: Beyond the Abstract Cabinet*. Yale University Press. 1999：11 - 13.

㉟ Dali, S. *Letter to his art-friend Lorca*; quoted in *Surrealism and the Spanish Civil War*, Robin Adèle Greeley, 1927：67.

㊱ Jackaman, Rob., *The Course of English Surrealist Poetry Since the 1930s*, Edwin Mellen Press. 1989.

㊲ 《黄帝内经·素问·八正神明论》。

㊳ 《黄帝内经·灵枢·邪气脏腑病形》。

㊴ 《黄帝内经·素问·五脏生成论》。

㊵ 邵雍《观物内外篇》。

㊶ 邵雍《观物内篇》。

㊷ 石寿堂《医原·望病须察神气论》。

㊸ 黑格尔著《美学》第一卷，北京：商务印书馆，1997 年，第 198 页。

㊹ Charles Jencks, *Adhocism*, with Nathan Silver, Reprinted with a new Introduction and new Post-Script, MIT Press, 2013[1973]：12; *Adhocisme*, *le choix de l'improvisation*, Translated into French by Pierre Lebrun. Paris, Hermann, 2021：14.

㊺ Beuys, S., *Interview mit Peter Brügge:* "*Die Mysterien finden im Hauptbahnhof statt*", in www.spiegel.de/04.06.1984.

㊻ Ruhé, Harry. *Fluxus Stories* "Introduction." Amsterdam：Tuja Books, 1999：4.

㊼ 转引自 Cathrin Klingsöhr-Leroy/Uta Grosenick, *Surréalisme*. Paris. 2004：84.

㊽ Vollard, Ambroise, *Cezannes*, New York: Dover Publiactions Inc., 1984: 74.

㊾ Sarah Ganz Blythe &. Edward D. Powers, *Looking at Dada*, Quote of Duchamp's remark to Brancusi, visiting the Paris Aviation Show of 1919; New York, The Museum of Modern Art New York, 2005: 49.

㊿ Dali, S., *La Vie secrète de Salvador Dali: Suis-je un génie?*, Lausanne, L'Âge d'Homme, 2006: 35.

○51 Mach, *Analyse der Empfindungen*. Jena, Gustav Fischer>Verlag. 1922: 5 - 6.

○52 Mach, *Analyse der Empfindungen*. Jena, Gustav Fischer>Verlag. 1922: 160.

○53 James C. O'Flaherty, *The Quarrel of Reason with Itself: Essays on Hamann, Michaelis, Lessing, Nietzsche*. Columbia: Camden House 1988.

○54 Goethe, Johann Wolfgang, *Goethes Werke*. Bd. 9, in Hamburger Ausgabe, Hamburg, 1948.

○55 参阅 Ehrhard Bahr, Hrsg.: *Was ist Aufklärung? Thesen und Definitionen*. Stuttgart: Reclam 1974; Ernst Cassirer, *Die Philosophie der Aufklärung*, Hamburg: Meiner 1998; J. Stenzel Hrsg. *Das Zeitalter der Aufklärung*. München 1980; Gudrun Hentges: *Schattenseiten der Aufklärung/Die Darstellung von Juden und Wilden in philosophischen Schriften des 18. und 19. Jahrhunderts*, Wochenschau Verlag, Schwalbach/Ta 1999; Panajotis Kondylis, *Die Aufklärung im Rahmen des neuzeitlichen Rationalismus*, Hamburg: Meiner 2002; W. Krauss: *Studien zur deutschen und französischen Aufklärung*. Berlin 1963; Peter Pütz: *Die deutsche Aufklärung*. Darmstadt 1978; Jochen Schmidt, Hrsg., *Aufklärung und Gegenaufklärung in der europäischen Literatur, Philosophie und Politik von der Antike bis zur Gegenwart*. Darmstadt: Wissenschaftliche Buchgesellschaft 1989; Peter Lang in: Helmut Reinalter Hrsg., *Die Aufklärung in Österreich. Ignaz von Born und seine Zeit*. Schriftenreihe der Internationalen Forschungsstelle *Demokratische Bewegungen in Mitteleuropa 1770 - 1850*, Bd. 4, Frankfurt/a.M. u.a. 1991.

○56 Mendelssohn, Mo, *Über die Frage: was heißt Aufklären? In Was ist Aufklärung?* Hers, von Errhard Bahr, Philipp Reclam jun. Stuttgart, 1996: 3.

○57 Kant, I., Beantwortung der Frage: *Was ist Aufklärung? In Was ist Aufklärung?* Hers, von Errhard Bahr, Philipp Reclam jun. Stuttgart, 1996: 9.

○58 参阅 Friedrich Heinrich Jacobi, *Schriften zum Spinozastreit*, in: *Werke, Gesamtausgabe*, hg. v. Klaus Hammacher und Walter Jaeschke, Hamburg: Felix Meiner, 1998ff., Band 1, 1 und 2; Friedrich Heinrich Jacobi, *Über die Lehre des Spinoza in Briefen an den Herrn Moses Mendelssohn*, Studienausgabe hg. v. Marion Lauschke, Hamburg: Felix Meiner, 2000; *Die Hauptschriften zum*

Pantheismusstreit zwischen Jacobi und Mendelssohn. Herausgegeben und mit einer historisch-kritischen Einleitung versehen von Heinrich Scholz. Verlag von Reuther & Reichard：Berlin 1916；Kurt Christ：*Jacobi und Mendelssohn. Eine Analyse des Spinozastreits*. Würzburg：Königshausen & Neumann，1988；Georg Essen und Christian Danz（Hg.）：*Philosophisch-theologische Streitsachen. Pantheismusstreit，Atheismusstreit，Theismusstreit*. Darmstadt：WBG（Wissenschaftliche Buchgesellschaft），2012；Józef Piórczynski：*Der Pantheismusstreit. Spinozas Weg zur deutschen Philosophie und Kultur*. Würzburg：Königshausen & Neumann，2019；Cord-Friedrich Berghahn und Helmut Berthold（Hg.）：Till Kinzel，Oliver Koch，Anne Pollok：*Im Kontext des Spinozastreits: Lessing — Jacobi，Mendelssohn und Hamann*. (Wolfenbütteler Vortragsmanuskripte 27). Wolfenbüttel：Lessing-Akademie，2020.

⑤⑨ Foucault，*Dits et écrits*. Vol.IV. Paris. Gallimard. 1994：562 - 578；679 - 688.

⑥⓪ Foucault，*Dits et écrits*. Vol.IV. Paris. Gallimard. 1994：562.

⑥① Foucault，*Dits et écrits*. Vol.IV. Paris：Gallimard. 1994：563.

⑥② Foucault，M.，*Dits et écrits*. Vol.IV. Paris：Gallimard. 1994：564.

⑥③ Foucault，M.，*Dits et écrits*. Vol.IV. Paris：Gallimard. 1994：568.

⑥④ Foucault，M.，*Dits et écrits*. Vol.IV. Paris. Gallimard. 1994：568 - 569.

⑥⑤ Foucault，M.，*Dits et écrits*. Vol.IV. Paris. Gallimard. 1994：568 - 569.

⑥⑥ Pascale Le Thorel-Daviot，*Petit Dictionnaire des artistes contemporains*，éditions Larousse，1996：135 - 136.

⑥⑦ Pascale Le Thorel-Daviot，*Petit Dictionnaire des artistes contemporains*，éditions Larousse，1996：138.

⑥⑧ Pascale Le Thorel-Daviot，*Petit Dictionnaire des artistes contemporains*，éditions Larousse，1996：13.

⑥⑨ 注：关于艺术家先验主体意识的意向性，请详见笔者《艺术现象学的基本问题》。

⑦⓪ Diderot，D.，*Essai sur la peinture*，chez FR.，Buisson，Imprimeur Librairie，Pairs，1830.

⑦① *Les Cahiers de Sainte-Beuve*，Paris，1876.

⑦② Denis Diderot，*Salon de 1763*，Paris，FB Editions，2015；*Salon de 1765*，Paris，Editeurs des Sciences et des Arts Hermann 1984；Johnson，Paul. *Art: A New History*，Weidenfeld & Nicolson，2003：414.

⑦③ Beethoven，W.，*Conversations*（January 1804）.

⑦④ 引自 Bettina von Arnim 1810 年 5 月 28 日致歌德的一封信，见德文版 *Goethe's Briefwechsel mit einem Kinde: Seinem Denkmal*，Volume 2，Dümmler，1835：193.

⑦⑤ Beethoven，W.，*Conversations*（January 1804）.

⑦⑥ Dickens, Charles, *A Tale of Two Cities*, Edited and with an introduction and notes by Richard Maxwell. London: Penguin Classics, 2003: 1.

⑦⑦ Dickens, Charles, *A Tale of Two Cities*, Edited and with an introduction and notes by Richard Maxwell. London: Penguin Classics, 2003: 320.

⑦⑧ Baudelaire, Ch., *Oeuvres complètes*. Paris. Gallimard. 1976: tome I, 784.

⑦⑨ Baudelaire, Ch., *Oeuvres complètes*. Paris. Gallimard. 1976: tome I, 680.

⑧⓪ Compagnon, A. *Cinq paradoxes de la modernité*. Paris: Seuil. 1990.

⑧① Tönnies, Ferdinand, *Geist der Neuzeit • Schriften • Rezensionen*, in *Ferdinand Tönnies Gesamtausgabe*, Band 22, hgg. v. Lars Clausen, Walter de Gruyter, Berlin/New York 1998, S.3 - 223; 518 - 520.

⑧② Baudelaire, Charles, *Œuvres complètes*, volume II. "Notes nouvelles sur Edgar Poe III," IV. Bibliothèque de la Pléiade, Paris. 1996.

⑧③ Baudelaire, Ch., "*De l'héroïsme de la vie moderne*", In *Salon de 1846*, *XVIII*. Paris, 1846: 23.

⑧④ Baudelaire, Ch., "*Le Gouffre*", *Nouvelles Fleurs du Mal*, Paris, 1862.

⑧⑤ Hapgood, *A Paris painter*, in "*The Globe and Commercial Advertiser*", 20 Febrary. 1913: 8.

⑧⑥ Picabia, F., "*How I see New York*", in "*The New York American*", 30 March 1913: 11.

⑧⑦ Foucault, *Dits et écrits*. Vol.IV. Paris: Gallimard. 1994: 569.

⑧⑧ Baudelaire, Charles, *La modernité*, *Le Peintre de la vie moderne*, Calmann Lévy, *Œuvres complètes de Charles Baudelaire*, tome III, 1885: 68 - 73.

⑧⑨ Baudelaire, Ch., *Le peintre de la vie moderne*, Calmann Lévy, *Œuvres complètes de Charles Baudelaire*, tome III, 1885: 68 - 70.

⑨⓪ Baudelaire, Ch., *Le peintre de la vie moderne*, Calmann Lévy, *Œuvres complètes de Charles Baudelaire*, tome III, 1885: 68 - 69.

⑨① Baudelaire, Ch., *Les Phares*, In *Les Fleurs du Mal*, Paris, Éditions Pocket, 1997.

⑨② Baudelaire, C. *Oeuvres complètes*. Paris: Gallimard. 1976: tome II, 695.

⑨③ Foucault, *Dits et écrits*. Vol.IV. Paris: Gallimard. 1994: 571.

⑨④ Baudelaire, C. *Oeuvres complètes*. Paris: Gallimard. 1976: tome II, 695; Baudelaire, Charles, *La modernité*, *Le Peintre de la vie moderne*, Calmann Lévy, *Œuvres complètes de Charles Baudelaire*, tome III, 1885: 69.

⑨⑤ Baudelaire, Charles, *La modernité*, *Le Peintre de la vie moderne*, Calmann Lévy, *Œuvres complètes de Charles Baudelaire*, tome III, 1885: 70.

⑨⑥ Baudelaire, Ch., *Les Phares*, In *Les Fleurs du Mal*, Paris, Éditions

Pocket 1997.

㊲ Malraux, A., *Les Voix du silence*, Paris：Gallimard, 1951：637.

㊳ 马克思著《马克思恩格斯全集》第二版,第 43 卷,2004 年,第 43 页。

㊴ Baudelaire, Ch., *Le Voyage*, In *LA MORT*, *Les Fleurs du mal*, Paris：Poulet-Malassis et de Broise, 1861：305 – 313.

第三章

当代艺术对传统艺术的批判

第三章

当代艺术对传统艺术的批判

第一节　对待传统的态度是创新的关键

杜尚在二十世纪初设计"现成品艺术"的用意,是向传统艺术观发出挑战,旨在冲破传统艺术的旧框架,为当代艺术创作开辟新的道路。

杜尚认为,要突破艺术传统,首先必须突破传统的艺术定义及基本创作方法。西方艺术传统一贯重视艺术在形式方面的特征,强调艺术必须靠形式的创造,才能凸出它在人类整个思想精神活动中的特殊地位。

二十世纪以来,传统艺术受到一次又一次的挑战和批判,当代艺术已经在艺术表现形式方面,采用越来越多的新表达形式,各种新型艺术形式如雨后春笋般陆续出现,而其中最明显的是"科技艺术"(Technical Art)、"数字艺术"(Digital Art)、"装置艺术"(Installation Art)、"观念艺术"(Conceptual Art)、"行为艺术"、"生物艺术"(BioArt)等。所有这些新产生的艺术形式,实际上都在不断挑战传统艺术定义所能够容许的极限,致使当代艺术的发展成为冲击传统艺术观念的首要因素。

　　什么是艺术？要对艺术创作采用正确的态度，必须从根本上抛弃只看形式、不看实质的传统态度。艺术是否仅仅停留在形式层面？形式究竟又含有什么意义？亚里士多德早就强调艺术的创造性，并在这一基本精神的指导下，强调艺术形式对于创作活动来说，就是意味着突出形式的潜在性和可能性。对于亚里士多德来说，艺术的创造性就是发挥从无到有的创新精神，向现实中不存在的可能性和潜在性争夺时机，把握流逝的时间中所隐含的各种创造时机，提升现实的境界，满足生命的超越需求。

　　在西方，"艺术"一词源自拉丁字 ars，它的属格名词是 artis，意思是"敏捷"（habileté）、"从事的专业"（métier）或"技术方面的认知能力"（connaissance technique）等。古代西方人使用这个词是为了表示一种特殊的人类活动，在这种活动中，为了表达某种意义、意向或情感，人们往往千方百计地通过各种特殊的技艺，在他们的专业活动中，把各种复杂的因素巧妙地连接在一起。艺术就是在这种情况下成为人的一种特殊的超越活动。

　　但是，杜尚对传统的这种态度，实际上并没有全面理解传统对创作的重要意义。

　　受到杜尚对传统的片面理解的影响，二十世纪当代艺术家都具有"反传统"的性格，并在反传统的旗号下进行他们的艺术创新活动。因此，在探讨当代艺术的创新精神时，必须首先正确和全面理解"什么是传统"以及"什么是艺术传统"的问题。

　　有种似是而非的观点认为探讨当代艺术，只能以西方当代艺术的状况为重点，而且，讨论当代艺术的创新与传统的关系，也只限于当代艺术与西方艺术传统的关系范围内。

　　显然，这是一种缺乏正当性并且实际上站不住脚的逻辑前提和出

发点。把艺术研究严格地分割为"中国艺术"和"西方艺术",如同哲学领域内总是把哲学讨论建立在"中、西、马"的分割基础上,是逻辑上的荒谬,也是人为制造的不合理的前提和标准。而且,讨论艺术传统,又把中国艺术传统与西方艺术传统加以分割或对立起来,也是站不住脚的,不可取的。

中国艺术传统和西方艺术传统,尽管源自不同的地域和不同的民族历史背景,但艺术是人类共同具有的超越精神的产物,如同中国哲学和西方哲学都共同表现人类思想的超越精神一样。严格地说,传统是属于全人类的。我们一方面要深入分析世界各国传统的差异性,以及在各国艺术创作中的特殊意义,另一方面,还要从全球化的视野,从全人类思想文化创新的广阔角度,全面思考各国思想文化传统的普遍价值,从人类整体的视野,在全面比较各国思想文化传统的基础上,正确地对待各国传统的内在价值及普遍意义。由于中国思想文化传统历经五千多年的考验和持续不断的更新,中国传统文化总结的丰富艺术创作经验,值得我们在当代艺术创新的问题上,给予充分的重视,并使之应用到当代艺术的创新过程中。

对待传统的问题,始终是当代西方艺术创新过程中所必须正确处理的关键。首先,必须承认这样的事实:一切当代艺术的成果,实际上都是源于对传统的合理内容的继承和发扬。艺术传统所运载的,正是人类艺术创造的历史经验,它是任何人类社会共同体不断发展、更新的基础,也是新时代进行创造的重要参照体系。

牛顿曾经说过:"我之所以能够看得更远一些,那是因为我站在巨人的肩膀上(If I have seen a little further, it is by standing on the shoulders of giants)。"[①]其实,在西方历史上,早在古代,就始终流传着这类谚语,强调人们要不断总结前人的成就,就必须尊重这些成果的各

种历史传统,不止一次地重申:传统乃是我们今天有可能取得新成果
的基础,一切成就都是历史累积的产物,是人类前仆后继、循序渐进的
结果。

法国画家布桑作品《寻找太阳的盲巨人》(1658)

当代法国哲学家利科指出:"任何一个社会和历史共同体,如果不
借助于持续运作的行动规划和相对稳定的秩序,如果不利用社会共同
体本身所借以运转的传统支柱,如果不使用传统延续的语言论述系统,
那么,任何创造将成为"空中楼阁"而迅速瓦解;人类只有通过延续的
历史叙述及其实践过程,才能实现进行创新所必需的自我肯定以及与
他人的沟通。当然,肯定传统并不意味着拒绝批评或批判。传统的稳
定性及其为沟通提供渠道的功能,是与共同体内外实行正确的批评活
动双管齐下地进行的。所以,不存在没有批评的传统;传统总是要通过
与传统以外的其他传统的交流和批评,才能凸显各种传统之间在批评

中的区别性。也只有通过传统的区别性，才能使自身理解到自身的同一性。至于传统内部的各种构成因素之间的相互批评，则有利于各个共同体自身走出上下文背景脉络的限制。所有在传统内部开展的批评，是现代艺术、哲学、文学和一切伟大的思想创造运动的核心问题。欧洲的强大精神力量，就是由于它始终坚持将传统与批评联系在一起。"[②]

中国艺术发展史也同样证明任何时代的艺术创新，都不能脱离对历史传统的正确继承和发扬。中国传统艺术，底蕴丰厚，典雅高贵，意境深远。中国传统艺术巧妙地把自然与社会、形式与内容、主体与客体之间的关系，描绘成高度和谐的生命的统一，不仅具有形式上的艺术之美，更可贵的是始终运载生命的高尚道德内涵和崇高人格，使高雅和陶冶情操的主导精神闪烁其中，充满"天地人"之间的和谐魅力。

但在经济全球化和市场化的冲击下，特别是在当代西方艺术某些腐败消极思想的影响下，功利主义思想泛滥，把艺术创造扭曲成追求金钱和发泄内在精神空虚的手段，无视优秀传统文化价值的歪风邪气甚嚣尘上。正是在这种情况下，当代艺术的创造必须重新深思对于传统的态度，自觉树立对待传统的正确态度。

第二节　艺术创作与传统之间的矛盾的多种可能性

艺术创造与继承传统的关系是非常复杂的。

当我们强调必须以传统为基础进行艺术创新的时候，并不意味着创新只是挪用或照搬传统，而是要求我们，一方面必须重视传统的价

值,不能忽略传统所运载的内在珍贵价值,另一方面又要正确对待传统的内容以及与当代艺术创作的关系,必须首先对艺术创新的性质、方向及时代要求进行多方面的评估,积极主动地明确当代艺术创新的真正目的及时代要求,并在此基础上,发掘传统中有利于当代艺术创新的元素,使之能够在新时代条件下,重新发挥内在价值,成为当代艺术创新的推动力量。

由于传统是在一定的历史条件下形成和积累的,所以,传统的内容在不同的历史时代的作用是有限的,必须对传统的内在价值进行分析,结合时代的要求,发现传统中有利于当代艺术创造的积极因素,使之在新时代获得新的生命。而且,在实际的艺术创造活动中,现实的社会状况及其内在的矛盾张力,有可能误导艺术家片面地对待和处理传统因素,甚至也有可能会促使艺术与人类精神之间的内在关系采取扭曲的表现形式,通过各种怪异和扭曲的艺术创作形态,表现出实际社会的内在矛盾的状况及其可能导向,同时也掩盖了艺术作为人类精神创造的本质。在这种情况下,一方面,艺术可能遭受社会上一部分占统治地位的社会权力的操纵而变形,把他们所选择和认定的传统艺术的形式和统治力量,强制性地迫使艺术创作走上它们所规定的发展道路;另一方面,艺术创作的力量本身,由于它的自由本质,也可以采取不同的创作方式和形式,表现对占统治地位的社会力量的对抗,通过种种艺术创作形式表现特定社会力量对统治力量的态度。因此,艺术创作与传统之间的关系,是非常复杂的。

在特定历史条件下,占统治地位的社会力量,往往倾向于站在传统艺术那面,对正在创新的艺术新兴力量进行压迫,使之就范于传统的形式,既不利于发挥传统的积极因素,又压制了当代艺术的创新。

在西方艺术史上,经历过多次传统与革新之间的斗争。在中世纪相当长的时期内,西方传统艺术形式往往成为占统治地位的社会力量的统治工具或手段,对生成中的新兴艺术形式进行压迫。所以,如果对传统不进行细腻的分析和批判,传统本身也有可能僵化,并使传统本身转化为约束创新的"死框架",而传统自身也会失去其积极意义。自文艺复兴和启蒙运动以来,西方传统艺术往往成为各种文学艺术以及自然科学所极力反对和批判的对象。

在法国,在十七世纪中叶之后,西方艺术培训主要是通过"美术学院"(École des Beaux Arts)的艺术专业教育来维持的。从此,艺术创作就受到"学院艺术"(Academic Art)的固定规则的统治。从此,法国和西方一些国家的艺术创造就被约束在"新古典主义"(Neoclassicism)或"浪漫主义"(Romanticism)的框架之中。

劳伦斯·阿尔玛·塔德玛(Sir Lawrence Alma-Tadema)
作品《荷里奥盖巴留的玫瑰花》(The Roses of Heliogabalus, 1888)

　　本来,法国宫廷一直雇佣一批挑选出来的艺术大师队伍,赋予他们很大的权力,致使中世纪以来控制艺术界的艺术行业工会越来越受到约束。宫廷画师还建议国王创建王家绘画和雕塑学院,由王宫国务总理大臣柯尔伯特(Jean-Baptist Colbert,1619—1683)督导,召集一批享有盛名的艺术家担任院士,负责审核全国艺术界精英的作品,并制定一系列艺术创作的规则和标准。

　　在法国,具有官方权威的巴黎国家高等美术学院(L'École nationale supérieure des beaux-arts de Paris,ENSBA)是国家政府文化部直属管辖的美术教育最高机构,成立于1817年法国大革命后不久,它也属于巴黎大学人文学院的一部分。在此之前,法国国王曾经在1648年创建"皇家绘画与雕塑科学院"(l'Académie royale de peinture et de sculpture),它继承了中世纪时期的"画家与图像手工艺家联合会",早在1661年,法国国王就将"皇家绘画与雕塑科学院"设在卢浮宫的"大展览馆"(la Grande Galerie du palais du Louvre),由院长直接管辖的十二名艺术大师组成这个科学院的最高领导机构。1870年法兰西第三共和国之后,原来的绘画与雕塑科学院改名为"国立美术专门学院"(École nationale et spéciale des Beaux-Arts)。

　　在上述美术专门学院的教育系统中,基本上分成"绘画与雕塑学院"(Academy of Painting and Sculpture)和"建筑学院"(Academy of Architecture)两大部门,表示教育中不仅进行艺术技巧的训练,而且也重视对艺术风格的培养,要求在艺术领域和城市建筑中必须由具有艺术风格和城市规划设计能力的艺术家来主导。在整个艺术教育中,特别重视古希腊古罗马以来形成的传统,特别强调理性的指导原则,要求所有的学生必须熟练地掌握艺术传统所规定的原则、方法和风格。年轻的学生必须先画素描,以拉斐尔壁画的人头为榜

样，然后画古代圆雕的头像，再画石膏模特儿，再到卢浮宫临摹油画或其中选定的片段，最后习作油画，画活模特儿。这一系列培养"程式"，逐渐变成框框或公式，以"传统"的名义，强行要求艺术家加以遵守。

每年举行的考试或"选拔赛"，其考试内容，除了艺术技巧、方法、形式和风格以外，还包括古希腊罗马的文学、历史和哲学等人文学科，其最高标准就是达到古典艺术的最高水平，通常要用整整三个月严格地审查和评论，最后的优秀成果必须在罗马举行的颁奖仪式上获得"罗马最高奖"（Grand Prix de Rome）。从学院建立以来，欧洲各国最优秀的艺术家都曾经接受过这种严格的考核训练，著名的艺术家西奥多·杰利柯（Jean-Louis André Théodore Géricault，1791—1824）、埃德加·德加（Edgar Degas，1834—1917）、欧仁·德拉克罗瓦、让-欧诺列·弗拉格纳（Jean-Honoré Fragonard 1732—1806）、安格尔（Jean-Auguste-Dominique Ingres，1780—1867）、莫罗（Gustave Moreau，1826—1898）、勒诺瓦（Pierre-Auguste Renoir 1841—1919）、修拉、卡桑德勒（Cassandre，1901—1968）以及阿尔弗列特·西斯里（Alfred Sisley，1839—1899）等，都是经过罗马最高奖考试而获得荣誉的。相反，现当代著名艺术家罗丹三次申请入学都未获批准，而塞尚则申请报名两次都落榜，英国著名画家麦克·贝尔纳德（Mike Bernard，1957—　）也因考试中"犯文风错误"而被取消考试资格。

由此可见，像巴黎国家高等美术学院那样的官方管辖并直接进行审查考核的艺术教育和培训机构，已经延续几个世纪，根深蒂固，尽管确实培养了一批训练有素和功底扎实的艺术大师，但对于社会上大多数赋有艺术天才和强烈艺术兴趣的青年艺术爱好者来说，形成了一个自上而下的管控权力系统，让他们感到一种令人窒息的压力，直接影响

了年轻一代艺术家的成长和发展。所以，现当代艺术家对这些"学院式"艺术培养机构，往往抱有反感或抗拒的态度。

西方各国美术学院的艺术传统教授系统，可以追溯到文艺复兴时期具有行会性质的艺术技巧传授与训练的专门场所。而"学院式"的艺术传统教育，早在古希腊古罗马时代就已经形成了。古希腊由著名哲学家柏拉图开创的"学院"（Academy）就是最早的范例。柏拉图和他的弟子们在学院内，以"对话"的方式，共同探讨哲学与人生智慧。柏拉图的学生和亚历山大大帝的老师亚里士多德则创建了更具有自由开放气氛的"吕克昂学院"（Lykeion），采用漫步讲课的方式，在轻松愉快的漫步中与学生们漫谈哲学问题。所以，亚里士多德及其学生们也被称为"漫步学派"或"逍遥学派"（Peripatetic school）。直到文艺复兴时期，人们还继承着古希腊罗马时代的传统，采用学院式教育。到了达·芬奇的时候，才逐渐废除古代传承技艺的手工业作坊，转变成新一代可以更广泛探寻宇宙真理和自由创作精神的灵活场所，试图把绘画从手工行会里解放出来。从那以后，达·芬奇一直致力于发展和提高绘画的学科地位，并把艺术教育当成更广泛的对知识与智慧的培训过程，要求青年一代必须学会人类的各种知识，广泛积累经验，提升精神境界。这样一来，也同时提高了艺术家的社会地位。

在法国，国王路易十四更重视艺术培养过程，成立了法兰西美术学院。学院的教育体系把人体、自然和社会生活的各个部分分开进行分析和临摹。培养艺术创作的基本功，要求从画石膏像开始，然后是研究人体解剖，画模特，到最后进行创作，形成一个很严谨的技术训练过程。在艺术学院的学生必须每天用大部分时间学习临摹和素描。从周一到周六，天天如此，只有礼拜天停课上教堂。

上课内容就是素描临摹。当时的素描分得很细，有基本素描、透视

素描、建筑素描、博物馆素描、人体素描、图书馆素描等。图书馆素描就是把前人的画拿来临摹。博物馆素描是到卢浮宫直接对着摆在眼前的古典原著进行临摹，每天爬在梯子上，对墙上和天花板的各种原画进行临摹，形成了一个严格的组织和教学体系。

现代中国较早留学巴黎美术学院的学生吴作人和吕霞光等，他们都是非常勤奋的学生，在素描和临摹方面尤其用心和不怕艰难。他们每天很早就去卢浮宫，直到卢浮宫闭馆才离开。

法国等西欧国家在历史上一贯重视艺术，尤其是绘画的社会意义和历史意义。法国国王从文艺复兴开始，就把绘画当成国家文化水平发展程度的一个标志，所以，法国国王从弗朗索瓦一世（François d'Angoulême，1494—1547）起，就不惜高价聘请意大利艺术大师来法传授技艺。作为一位拥有丰富人文科学知识的法国国王，弗朗索瓦一世在 1515 年的登基，标志着法兰西文艺复兴鼎盛时代的到来。弗朗索瓦一世以意大利文艺复兴为榜样，引进意大利艺术大师安德烈·瓦努奇（Andrea Vannucchi，1486—1530）、本韦努托·切利尼（Benvenuto Cellini，1500—1571）和达·芬奇等，鼓励他们在法国培训艺术创作，并给予他们充分的支持，他们尽己所能，促使法国文艺复兴迅速走向繁荣昌盛。

仅仅从弗朗索瓦一世提倡的艺术传统教育和推广，已经可以看出传统在艺术发展中扮演了重要角色。但是，传统的形成、巩固和传递，究竟有没有消极意义？

第三节　"传统"在创新中的作用

到底什么是"传统"？在艺术革命或艺术更新的过程中，是不是一

定要克服传统的约束？是不是非要把所有一切传统观念和原则，都不加区别地批判、否定和摒弃？

这一切涉及传统与人性、传统与理性、传统与历史以及传统与真理之间的关系，也涉及如何对传统进行历史评价的问题。

西方浪漫主义者、现代艺术和现代自然科学家，往往把传统当成"偏见""成见"或"预设"加以否定，并把否定传统当成他们进行创造的前提。他们认为，传统基本上成为他们进一步发展和创新的绊脚石和约束力量，传统并不能为他们的创造活动提供积极的推动因素，在他们看来，如果要创新，就必须推翻或否定传统。

对传统的态度，并不是一个可以简单解决的问题。实际上，所谓传统，无非就是个体和群体从其历史沿袭而来的思想、道德、风俗、艺术、制度等。对于一个民族而言，指的是该民族在形成和演变过程中累积的生活经验及生活习惯的历史结晶，反映了该民族的民族特质和风貌，是该民族历史上各种思想文化、观念形态和精神样态的总体表征。

更深一层地说，传统的形成及传承，是生命本身固有的一种自我保存、自我再生产和自我更新的必要程序，因为一切生命都具有继承前辈基因并传承下去的本能，通过传承先辈多代累积的内在基因和生活经验的方式，把先辈个体和群体内化的知识和经验，一代又一代传承下去，成为新一代面对新生活环境所必须掌握的生活本领的基础。但对于人类生命来说，继承传统并非只靠本能，而是通过人的理性及本身习得和累积的经验主动进行。在传承传统的过程中，人类凭借自身遭遇的实际状况和具体需要，会对传统进行分析、辨别和消化并依据情况加以适当运用或发扬光大，为自身处置各种问题提供启示。

从艺术和人文社会科学的角度来看，传统是多学科和跨学科的一个重要研究领域。研究传统将有助于一个群体或一个民族更好地理解

自己的历史和思想文化的性质、内容,更有助于提升民族自尊心和自信心。因此,发掘自身民族传统的内涵和特质,也有助于推动艺术创新。

在西方,从词源来看,"传统"(tradition),源自拉丁文名词 traditio 和动词 tradere,前者指的是"传承",后者指的是"传播""交出"或"给以保管"。西方人所理解的传统,包含以口传形式为主而代代相传的习俗、信仰;生活行为和言语方面的风俗和习惯;文化方面的书写、言说、规则、礼仪和艺术等具有特殊意义和象征意义的信仰、禁忌、行为方式或待人接物的方式等。

当人类历史发展到现代阶段,社会的运转及变化,有越来越快的趋势,而在快速变动的过程中,各种"传统"的传递和交流也以新的节奏和频率不断进行,使各种传统本身,并不一定须经长期历史沿传和积累,也无须长期认真学习和交流,就可以在短时间内形成并固定下来而被传授和继承,特别是在现代化以后的当代历史中,全球化和各民族、各群体之间的高密度快速沟通与交往,通过最新技术和传播媒体的推动,促使一大堆新近传入的"外来词"和"舶来品",迅速传开并与原有传统混杂这一起,在各个群体之间流通传开,使外面的各种思想文化因素,竞相模仿并被普遍使用开来。

全球化推动和加深了各民族的交往,有助于各民族之间的思想文化沟通和交往,有利于各民族间的相互了解和相互间的和谐相处。但全球化又有可能冲击和破坏各民族原来固有的"老"传统,使各民族原有的历史传统"边缘化",并逐渐被淘汰。

为此,当代艺术在创新过程中,必须对自身民族传统有清醒的估计,不能盲目仿效"舶来品"而放弃自身传统。人类不同于动物的地方,就是可以有意识地使用自己的思想意识和理性,对各种事物进行反思和评估。显然,对待传统不能只靠本能。实际上,许多动物,诸如乌鸦

和黑猩猩等，都具有继承传统的能力。但人类则要进一步通过理性的指导，通过有组织的教育和学习的过程，将继承传统作为自身创建广泛道德伦理、政治、科学和经济体系的必要因素，并进一步发展成为对自然界和社会进行改造的文化资产，某种被称为"文化资本"的珍贵精神财富。

为了厘清传统的实际意义，德国哲学家、本体论诠释学家伽达默尔（Hans-Georg Gadamer，1900—2002）提出了"前判断"（vorurteil）。伽达默尔强调：不能把"前判断"简单地理解为"成见"或"偏见"，因为"前判断"并非人们所理解的"成见"或"偏见"，根本不是人们所理解的"前判断"的那种否定意义或反面意义。

伽达默尔认为，"前判断"不应该仅仅是先人的"成见"，而是所有人判断以前在内心深处已经存在的那种判断，它并非完全是消极或否定性的见解，而是人们不可避免、预先固有的看法或观点，是每个人不得不接受的事实。历史是不可割断的，传统是无法否认的，因为它们都是人类历史发展过程的一部分，无法从历史的锁链中排除掉。真正的理性是现实的和具体的，是活灵活现存在于生活世界中的普通道理，它和历史的联系也是任何人都无法否认的。绝对理性是不存在的，真正存在的理性是历史与实际生活紧密联系的各种道理的总和，它不是自我主宰的，而是永恒地被给予的。

一贯对传统采取否定态度的浪漫主义和启蒙理性主义者，都过于偏激，试图以抽象的理性否定所有的"前判断"，急于从"前判断"脱身出来，实际上已经使自己堕入他们自己的"前判断"的漩涡中。

这一切说明，自从启蒙运动提出理性的口号并批判中世纪神学和教会的权威性以来，西方社会和思想文化界都不知不觉地形成了一种新的传统，这就是理性主义的传统，它自然而然地把理性本身抽象化和

绝对化,因而也使自己卷入由理性主义所铸成的理性主义"前判断"的桎梏之中。

伽达默尔认为,恰恰在"前判断"中,理性与传统达到了它们之间的效果统一性。所有的"前判断",并不是由人们随意制造出来的,它实际上就是历史发展过程中沉淀下来的理性的一部分。历史的发展使"前判断"所赖以形成的基础不复存在,所以,相对于当代,它是"前判断",是"先在的",但它并不因为丧失其历史基础而全然变成"错误的偏见",恰恰相反,它作为历史的遗产应该成为当代的新出发点,构成当代理解事物的一个珍贵环节,因而也应成为当代生活的一部分。这样一来,我们的理解,通过"前判断"而把传统纳入当代之中,它也成为当代进行思维和分析事物所必须倾听的一种理性成分。由此可见,一切理性的表达都不可避免地以传统为基础。当然,传统对当代的"被给予性"不是自动实现的,也不是单靠本能来完成的,而是通过我们的"重新理解",实现当代对"前判断"的传统的"重新消化",并在理解中实现对传统的持续塑造和重新出发,在这过程中,当代的理解与传统的"前判断"的碰撞,为我们制造了创新的机会。

在艺术史上,确确实实有过这样的历史事实,即任何一种新的艺术创造,都遭受了此前存在的传统观念及力量的批判和压迫。仅仅从现代社会确立以后的艺术史来看,同样存在传统力量对艺术更新的"反动",各种传统力量试图以此阻止艺术革命的发生。

就在十九世纪中叶,西方逐渐实现工业革命和现代社会改革之后,也就是说,在西方社会基本上完成资本主义现代化之后,西方艺术进入了一个新的关键时刻,即如何对待基本上已经被全面定型的"古典主义"。当时的古典主义显然成了西方现代艺术进一步更新的约束,成为新一代要求革新的艺术家的实际障碍。

　　古典主义实际上是从文艺复兴经启蒙运动至资本主义民族国家形成以后所累积发展的一股新型意识形态及艺术创作基础理论，在欧洲各个先进资本主义国家的艺术界取得了长达两百多年的支配地位。这股意识形态系统，以模仿古代、崇尚古代为基本原则，主要是崇尚古希腊罗马的艺术，使之成为艺术创作的典范。法国古典主义的代表人物布瓦洛（Nicolas Boileau Despréaux，1636—1711）认为，古希腊古罗马的经典著作就是艺术创作的"不可逾越的典范"，它们代表了艺术创造的"绝对完满性"和"真正的美"，而另一位代表人物拉辛（Jean Racine，1639—1699）则以其戏剧作品《费德勒》（*Phèdre*）而赢得了伏尔泰等人的赞赏。伏尔泰说："《费德勒》是人类思想的杰作。"[③]

　　古典主义的哲学基础，就是由法国近代哲学家笛卡尔所奠定的理性主义原则以及与之相关联的"主体中心主义"。这种资本主义的古典主义，不同于古代奴隶主和封建主所支持的旧古典主义的地方，就是一方面对古代传统进行理性的批判，另一方面又坚持理性至上主义，主张抛弃古代传统偏见，反对中世纪的神学世界观，反对盲目信仰宗教权威和经院哲学，把理性看成是知识的唯一源泉。

　　但是，从文艺复兴开始，历经两百多年的演变，至十九世纪中叶时，古典主义的内容和方法，已经逐渐失去生命力，以致全面衰落，并成为某种僵化死板的"拟古主义"形式，因而自然地成了新兴的现代主义艺术创造的革命对象。

　　与古典主义相对立的现代派的代表人物是夏尔·佩罗（Charles Perrault，1628—1703），他主张打破古典主义的模式，提倡创造性精神。佩罗本人通过广泛收集民间中流传的各种故事，1687年在法兰西学院宣读他的新诗《路易大帝时代》（*Le siècle de Louis le Grand*），鼓吹冲破古典主义的约束，颂扬近代作家，赞颂他们比古代的伯里克利

(Péricles)和奥古斯特(Auguste)时代的作家还伟大,从而挑起"古今之争"(La querelle des Anciens et des Modernes 或 Les querelles des Classiques et des Modernes)。接着,佩罗在 1697 年又发表他的代表作《我的母亲洛伊讲述的故事》(Contes de ma mère l'Oye),更进一步推动"古今之争"的展开。到了 1714 年,现代派的新代表人物安东尼·胡达尔·德·拉莫特(Antoine Houdar de La Motte,1672—1731),在节译《荷马史诗》的过程中,竟把古希腊荷马笔下的英雄人物改写成十七至十八世纪的沙龙人物,以便由此证明近代更高于古代。这就使"古今之争"进入新的阶段。

古典主义文艺理论方面的代表是布瓦洛,其所著《诗艺》一书,被普希金称为古典主义的《可兰经》。这一文艺理论著作,继承并综合了古希腊亚里士多德《诗学》的观点,完整提出了符合当时时代要求的古典主义理论。此外,诗人让·德·拉·封丹(Jean de la Fontaine,1621—1695),著有《寓言诗》十二卷,不求在故事方面有所创新,只满足于收集古代民族的童话和近代作家写过的故事,实际上停留在模仿和重复的水平上。在他的影响下,同时代作家,诸如高乃依、拉辛以及莫里哀等也都是这样。

古今之争的焦点,就是对待传统的态度。在现代派看来。传统只能给我们设定"前判断"或"偏见",给我们预设了"先入之见",不利于创新精神的发挥。现代派甚至把传统当成理性的对立面,认为传统只能助长"盲目服从"的精神,使人唯唯诺诺,重复旧调,以致滥调重弹的地步。

现代派显然把理性与传统对立起来,他们对长期统治西方艺术领域的传统艺术标准、基本原则和创作方法,表示强烈的不满,试图实行"艺术领域的革命"。[④]他们甚至不满足于通过"理性"进行创新,把理性与非理性对立起来,片面主张"非理性",强调创新不仅不应该设定传统

规则,甚至也不应该设定理性标准,而是依个人兴趣和个人情绪以及个人意志而创新。

他们当中的超现实主义,在这方面就非常典型。超现实主义运动原本与1917年的俄国社会主义革命同时发生,其前身是达达主义运动。它们是第一次大战残酷环境中形成的艺术革命运动,主张推翻传统古典主义的理性创作原则,以弗洛伊德倡导的"潜意识"和梦幻式无规则的象征性观念为基础,不经思考而单靠无意识本能的"自动化"机制,通过"纯粹的内在心灵自动性"(pure psychic automatism),⑤使艺术家无所顾忌地尽情自由创作。他们崇尚尼采哲学和弗洛伊德的精神分析学,认为艺术创作主要依据作者的自发性、想象的独立性、语言的自主性和难以捕捉的潜意识的任意变化。

超现实主义的创始人之一安德烈·布勒东(André Breton,1896—1966)则更强调"超现实主义首先是一个革命运动"(le surréalisme était avant tout un mouvement révolutionnaire)。他们认为,当代世界的混乱和冲突源于"过度的理性主义思想"以及"资产阶级的价值观"。超现实主义的"革命",就是颠覆"过度的理性主义思想"和"资产阶级价值观"(la pensée rationnelle excessive et les valeurs bourgeoises)。⑥

显然,以超现实主义为代表的西方当代艺术思潮,在批判西方传统的过程中,片面强调了非理性的作用,未能全面估计传统本身的历史意义及对当代艺术创作的正面意义。

研究当代艺术创作的过程中,我们必须冷静和全面地处理创新与传统的关系。

从更全面的观点来看,艺术家不能对传统置之不理,更不能盲目对抗。正确的态度,就是像中国杰出的文学理论家刘勰所概括的那样:"时运交移,质文代变""文变染乎世情,兴废系乎时序"。意思是说,文

学家和艺术家都必须大胆的创新："日新其业""趋时必果，乘机无怯"，同时又要在"变"中不忘开"通"，即实现创造性的继承。所谓"通"，就是将艺术创作的当下情境，同历史上长期创作实践所验证的传统法则连接起来，把自身时代延伸到文学和艺术的创作整体，重视在历史发展中总结出来的合理经验，"遵道贵德"，与历史传统的优秀成果接轨，并以此为基础，把自身创作实践与历史上优秀艺术家的成果连接起来。这样做的结果，不是倒退到历史的过去，而是相反，使自身的创作变成艺术史发展中的一个标志，一个路标。"名理有常，体必资于故实"。文学创作只有通晓各种"故实"，才会"通则不乏""洞晓情变，曲昭文体"，然后能"孚甲新意，雕画奇辞"。只有将"通"与"变"、"因"与"革"很好地结合和统一起来，文学创作才有可能"骋无穷之路，饮不竭之源"，获得长足、健康的发展。⑦

　　刘勰把继承传统进一步提升到生命本体论高度："夫设文之体有常，变文之数无方，何以明其然耶？凡诗、赋、书、记，名理相因，此有常之体也；文辞气力，通变则久，此无方之数也。名理有常，体必资于故实；通变无方，数必酌于新声；故能骋无穷之路，饮不竭之源。然绠短者衔渴，足疲者辍途，非文理之数尽，乃通变之术疏耳。故论文之方，譬诸草木，根干丽土而同性，臭味晞阳而异品矣""夫青生于蓝，绛生于蒨，虽逾本色，不能复化。"⑧

　　有一定成果的中国文学家和艺术家，都从历史的经验教训中，对优秀传统以及具体的创作法规给予充分的肯定和尊重。重视优秀的传统法规，已经成为中国文学和艺术发展的宝贵经验，而且被提升到哲学高度加以接受和贯彻。

　　早在先秦时代，老子就提出"道法自然"的总原则。接着，《淮南子》谈到绘画之法时，深刻地指出：明月之光不可细书，晨雾之朝不可

远望。⑨

　　实际上,传统基本上是古人历经世代传递而累积的宝贵经验,而且这些经验主要保存在经典作品中,以"文本"和"图像化作品"的形式,为后世创作提供启示。当然,传统不是僵死不变的教条和空洞的形式,而是有利于在创新中进行"通变"的参照,是活生生的创作活动的出发点。

注释

① Isaac Newton, Isaac., *a letter to Robert Hooke*, dated 5 February 1675.
② Ricoeur, P., *Temps et récit*. Tome I: *L'Intrigue et le récit historique*, Le Seuil, 1983: 88 – 89.
③ Felski, Rita (2008). *Rethinking Tragedy*. JHU Press. 2008: 170; Racine, Jean (1958). *Phaedra*. Librairie Droz. 1958: 14.
④ Ditm Leader Breton was explicit in his assertion that Surrealism was, above all, a revolutionary movement. At the time, the movement was associated with political causes such as communism and anarchism. It was influenced by the Dada movement of the 1910s. ar Elger *Expressionism-A Revolution in German Art*.
⑤ Breton, A., *Manifeste du surréalisme*, Paris: Gallimard, 1924.
⑥ Breton, A., *Second Manifeste*, dans *Manifestes du surréalime*, Paris: Gallimard, 1972: 113 – 114.
⑦ 刘勰著《文心雕龙·通变》。
⑧ 刘勰著《文心雕龙·通变》。
⑨ 刘安等《淮南子·说林训》。

第四章

艺术的科技化、数字化、产业化和市场化

第四章

艺术的科技化、数字化、产业化和市场化

第一节　当代艺术的技术化与数字化

西方社会自十八世纪六十年代至十九世纪中叶发生的"第一次工业革命",是西方启蒙运动和社会现代化的一个必然结果,它改变了西方社会以及西方人本身的生活方式和思维模式,同时也从根本上影响了西方人的艺术创造模式。因为工业革命不但改变了西方社会原来的生产方式,使原来以农业和手工业为基础的社会经济,转化成以机器生产和企业管理模式为基础的大规模和高效率的社会生产体系。新的机械、新的能源、新的技术以及新型生产组织方式,不但改变了整个生产方式,也改变了西方社会的生活方式和思维模式,为艺术创新提供了更自由的方式和更有效的力量。

在文化和艺术方面,第一次工业革命引起了新型机械印刷术的发明以及媒体传播的一系列革命。机械印刷技术、复制技术和摄影技术的现代化,不仅在速度方面加快了原有的文化生产和艺术创新,也促使其在艺术内容和形式方面发生了根本变化。

从十九世纪下半叶到第二次世界大战初期所发生的"第二次工业革命",不仅使原有的工业革命成果得到进一步发展,而且加速了各种科学发明和发现,扩大了科学技术的更新,推行了从欧洲到全球范围的"标准化"过程,导致传播媒体事业的新发展。因此,第二次工业革命也被称为"技术革命",这一时期的工业和技术革命,在思想文化领域和艺术创造活动中,都产生了巨大的影响。

首先,新的技术革命加强了技术成果在各个领域的推广,尤其是通过电报、铁路、煤气、日常生活用水系统、污水处理和市场网络的全面创建,加速了西方人的社会生活模式的城市化过程,直接改变了西方人的生活方式。艺术随新技术的广泛运用,渗透到社会的各个领域和个人生活。艺术靠技术的高效率及灵活性,进一步同市场、媒体、政治、科学发明以及文化教育等结合起来,艺术的类型和形式也发生了巨大的变化。艺术不但是社会上层人士的鉴赏对象,也成为多数城市居民的一种新式的精神生活需求。与此同时,西方人对艺术鉴赏的要求,有了新的标准。这样一来,艺术在科技高度发展的今天,成为当代社会越来越重要的构成因素和建构力量。艺术借助当代技术的力量渗透到社会各个角落的现象,西方社会学家纷纷探索当代艺术的社会功能和对当代社会的重要意义。

在当代技术的影响下,当代艺术也改变了其自身的身份和命运。技术成为当代艺术的重要构成部分,成为当代艺术生命的内在力量,同时,技术也成为艺术与社会其他精神生活发生更复杂关系的一个关键媒介。艺术的性质及形式由此而发生根本的变化。

第二次世界大战之后,第三次工业革命又将科学技术提升到社会体系的核心地位,从而进一步对艺术创作及其社会效用产生新的重要影响。

　　早在第二次世界大战结束前夕,当代物理学就取得了突破性成果,使人类进入了"原子时代"和"数字化时代"。所以,由此发生的第三次工业革命,实际上就是以"数字革命"为核心的技术革命,是不折不扣的"数字化高科技革命"。电脑和半导体技术的新开发,使原有的"智性机械化"发展为更高级的"人工智能化",导致整个社会生产、社会行动、社会制度、社会管理、文化教育以及艺术本身,都一股脑地从属于数字化革命进程。所以,第三次工业革命更应该是"信息技术革命"和"人工智能革命",它使艺术的创新离不开数字信息技术和人工智能技术,其对艺术创新的影响,乃是人类历史上规模最大、影响最深刻的一场科技革命和艺术革命。

　　首先,现代科学技术的发展可以通过各种新闻传播工具的优势,交错互动融合起来。艺术创新从此也凭借技术的全面应用和高效率统一功能,将艺术在当代社会生活中的地位提升到史无前例的高度,形成了人类历史上的一个奇观,那就是不但实现了"技术的艺术化"和"艺术的技术化"的"同步运行",而且两者相互促进,相互交映,越来越和谐地与整个社会生活结合在一起。

　　科技和艺术,表面看来,似乎属于人类社会活动的两个不同领域,而且在认识领域,也是科学研究的不同对象。但实际上,科技和艺术,从人类开始脱离自然而走向文明的过程中,两者一直都是相互紧密联系的,甚至可以说,科技和艺术原本都是人类进行文化创造不可分割的组成部分,也是人类生命和意识试图从内外两方面实行"超越"的表现。同时,科技和艺术,严格地说,也都是人类精神生活的重要组成部分,二者在劳动生产活动过程中,相互渗透和相互转化,构成人类精神创造的重要内容。

　　但随着人类社会的发展,特别是到了现代社会更精细地自行分化

而导致脑力劳动与体力劳动的进一步对立，原来的"分工"和知识专门化，导致科技和艺术的分割，甚至是相互异化或对立。

人类本是心身合一的万物之灵。人类的出现，其生命中的原始本体成分"气"发生了根本变化：一方面，随着社会的发展，"气"的内在成分越来越分化，各自独立起来或形成自律化；另一方面，科技和艺术被社会分工人为地分割成两个不同领域，并随着社会的运转而各自成为相互独立的社会层次，在各自发挥作用的过程中，走向自身的发展道路。

然而，数字化科技革命为人类重新对技术与艺术的结合提供了珍贵的历史契机，也提供了两者互动的可能性。

早在二十世纪三十年代，著名电影演员卓别林（Charlie Chaplin, 1889—1977）的《摩登时代》在 1936 年成功上演，标志着工业革命后由机械运动主导的西方社会机械生活模式全面到来。

早在未来派（Futurism）艺术中，西方先锋艺术家就试图模拟机械化社会对人性的异化效果，强调由技术革新带来的"动力性""活力""速度""节奏""暴力"以及技术造成的各种人造物件，诸如汽车、飞机和工业都市。意大利艺术家马里内蒂（Filippo Tommaso Marinetti, 1876—1944）的《未来主义宣言》，就发表在 1909 年的巴黎《费加罗报》，宣称一种反叛、动作、原始活力、权力意志以及现代都市的残酷生存竞争精神，好像从被禁锢在链条中而解脱出来的发条那样，突然疯狂地"抽风"，在当代西方艺坛刮起一阵又一阵的狂飙旋风，试图扭转艺术创作的方向。他们认为，最美的艺术，就是速度。"赛跑的汽车比沙摩特拉克的女神更美。我们站立在各个世纪的最前锋的顶端，为什么要向后看？时间和空间的昨天，死去了。我们已经生存在'绝对'里，因为我们已经创造了永恒的和无处不在的'速度'之中……我们要否决过去的所有艺术，

使艺术适应我们生活的需要……在
运动中的物象,不停地变化着自己,
因为它就像在空间中向前奔驰的震
动那样,不断地逼迫它自己"。①

　　在西方资本主义工业技术进一
步商业化和功利化之后,人只是机械
的一部分,甚至是机械的奴隶。机械
改变了一切,也改变了人,特别是人
的内在精神和灵魂。杜尚本人,当他
还是达达主义的追随者的时候,就已
经在他的艺术作品中显示了资本主
义社会的科学技术对他的创作的消
极影响。与杜尚同时代的弗朗西
斯·皮卡比亚在他的作品《快速运转

**弗朗西斯·皮卡比亚作品
《快速运转的机器图》**

的机器图》(*Machines Turn Quickly*,1916—1918)中形象地展现了机
械思维模式对当代艺术创作的影响。

　　未来派认为,通过现代工业技术,"人需要再现动力的感觉,这就是
说,每个物象都含有内在的特殊节奏,它具有运动的趋势,或说得更好
一点,它有自身的内在动力。各种物象,如同一切无生命的物那样,都
可以通过它的线条,让人认识到,它可以分解自己,如果它顺从它的内
在活力趋向的话。这种图像的分解,并不从属于任何固定的规律,而是
从物象的特殊性和观赏者对它的感情激动中产生出来的"。②

　　未来派另一位代表人物卡拉(Carlo Carrà,1881—1966)的作品《物
体的节奏》(*Rhythms of Objects*,1911)是卡拉早期的作品。当时,卡
拉正在巴黎与其他未来派成员一起,会见了毕加索等人,在一定程度上

卡拉作品《物体的节奏》

受到了立体主义的影响。

　　第二代的未来派更强调航空工业技术所表现的"飞行速度"和"飞机起飞的冲动感",所以,他们把自己的作品称为"航飞画"(Aeropainting)。他们认为,"飞行期间的视野变化,为我们建构另一个完全不同的新现实,它与传统所说的现实截然不同,以致可以说,这种新现实重新建构了完全崭新的地面图景……绘画应该由此要求所有的创作过程,必须首先对新现实的每一个细节进行深刻的反思,并要求详尽地对构成新现实的所有因素进行全面的综合,并在此基础上,使每一个事物变形(transfigure everything)"。③他们宣称,空中飞行的体验,使他们产生一种空中幻觉(aerial fantasies),使他们意识到重建一种新型"宇宙观念论"(cosmic idealism)的必要

性，以替代传统的时空观念。

实际上，从十九世纪中叶以来，受最新科学技术的影响，西方艺术就已经将科学技术新成果所体现的基本精神贯彻于艺术创作中。

二十世纪下半叶以来，当代的艺术创作进入了数字化艺术的新时代。所谓"数字艺术"，指的是将电子数字技术应用于艺术创新及其创作或表演过程，其中最主要的是运用电脑和人工智能技术，充分发挥数字化高科技的优势，为艺术创新开辟新的视野，也为艺术表演提供新的舞台和景观。在西方当代艺术中，数字化艺术有时也被称为"电脑艺术"（Computer Art）、"多媒体艺术"（Multimedia Art）或"新媒体艺术"（New Media Art）。

"2022 年北京冬奥会开幕式"图像

数字化技术在艺术中的运用，促进了当代艺术的新革命，其进程已经渗透艺术的各个领域，诸如绘画、文学、雕塑、音乐、装饰艺术、视觉艺术以及网络艺术等。

第二节　技术对艺术创作氛围的影响

现代技术在一定程度上促进了当代艺术的发展，主要是指技术给艺术创作带来的新启示，并为艺术创造提供更方便和更有效的工具、手段和媒体。但技术毕竟具有不同于艺术的特征，技术中的某些性能和方法，可以促使艺术创作脱离艺术本身的功能，让艺术变成技术服务的手段或工具，从而使艺术不再是艺术，艺术就有可能在技术的诱导下越来越发生"异化"。

现代人盲目地利用技术的功效，试图像享受快餐文化那样，不费力气地表现和把握艺术对象，最后达到艺术的技术化，而艺术也变成了技术的一个部分。另外，技术产生了高效率复制的能力，也导致现代人对于技术复制的迷信和崇拜，使艺术创作的氛围消失殆尽。

艺术的氛围是艺术生命的展现。艺术生命具有内在的精神力量，原是艺术家创作作品时注入的思想情感，它集中了艺术家本身的原始创作动机，以及与创作环境诸因素之间的相互张力关系，不但内含于艺术作品，也时时以其内在张力为动力，动态地来往于作品的各个部分及整体，随时可以在与作品观赏者的遭遇中形成新的张力关系并呈现出来。所以，氛围是活动的，它环绕艺术作品且随作品的运动而显现。但另一方面，艺术作品的氛围只有在真正理解作品意义的观赏者之间，才能以不同程度的情感差异呈现出来。具有鉴赏能力的观看者，通过其内在意识与作品意义之间的互动，唤起作品氛围，并与氛围的运动发生相互感应。

德国思想家本雅明（Walter Benjamin，1892—1940）曾经对当代艺术的氛围进行深入探讨，认为现代电影就是最典型的"后氛围时代"的

技术复制艺术。

本雅明的氛围概念，早在一百年前的法国诗人波德莱尔那里就已经提出来了。波德莱尔在《光环的丧失》(*Perte d'auréole*)中就已经深刻揭示了现代氛围的没落。④同本雅明一样，波德莱尔在使用氛围概念时也表现出含糊不清的态度。他一方面用氛围表现时代创作精神的堕落，另一方面又强调当代氛围所表达的内容的彻底丧失。实际上，本雅明和波德莱尔都强调氛围本身的精神力量同对氛围进行反思的创作者之间的相互关系。在这个意义上，氛围的概念隐含着主体间相互关系的建构。

因此，当代氛围的没落也意味着主体间性的削弱。当代技术对社会的异化功能，使当代社会中人与人之间的相互关系不再存在了。每个人在享受技术利益的时候，只满足于自己孤独的享受，把自己紧闭在当代技术所制造的"人为天堂"。当代氛围衰落的信号，意味着彻底重建当代文学艺术的必要性，也意味着对传统进行彻底反思的时刻已经到来。

在《技术复制时代的艺术作品》一文中，本雅明进一步发展了浪漫主义的文学创作精神。他强调随着当代技术的发展而转变的人类感官能力，同时也进一步研究在技术时代中感官转变对于艺术创作的意义。⑤当代技术的发展使原有的时间概念得以通过信息和媒体的多重象征性结构而包含着更大的延展性、凝缩性、共时性、多元性和交错性。时间再也不像古典自然科学和哲学那样，只是具有单向性、一次性、不可重复性、不可逆性和连续性的特征，不只是一种孤立的流程和抽象的框架，而是同人们的行动及成果相互包含、相互伴随和相互穿插，更加显现出循环性、重复性、潜在性、穿梭性、凝缩性和延展性。技术的发展使时间不但使各因素有序、有向、有层和相互联结，又可以使之无序、无

向、重叠、交错、无层和间隔起来。所以，时间不仅对同一性质和同一系列的因素发生统一和标准化的效果，而且也可以对任何不同，甚至毫无关系的因素发生既统一又多元化的标准性效果。

本雅明观察到当代摄影和电影技术在改变时间结构方面所起的作用，例如在电影和录像制作中使用蒙太奇和各种剪裁技术，使节奏忽而加快、忽而减缓甚至凝滞，也使各种现实和历史的画面呈现出多维度的结构，变得片段化、不连贯化或秩序倒错。现代技术综合光线、色彩和声音的多种重合和分隔，也进一步改造了艺术家和鉴赏者的感官能力，有助于新类型艺术作品的创作和流传。

对于现代技术影响艺术创作和人们的感官能力的历史效果，本雅明给出正面和反面两种评价。从正面意义说，本雅明充分肯定技术创造对推进艺术创作多元化的正面作用，同时也肯定技术发展有利于推广艺术。例如，本雅明高度评价当代电影艺术适应并改进群众艺术感官能力的意义，他把电影艺术的这种重要功能同建筑的发展及其推动建筑艺术的功能加以比较。从这个意义上说，本雅明肯定技术复制的艺术所提供的美学感官能力的正当性。但本雅明也揭露了技术及其他现代文明中非艺术因素介入艺术创作的消极意义。本雅明认为，技术复制能力的加强对于艺术创作的破坏作用主要表现在氛围的削弱和消失。氛围，作为历史传统和艺术创作者对于历史传统态度的表现，首先是一种联结历史文化力量和现实因素之间的关系性网络，同时又是艺术创作者同鉴赏者、同历史因素之间相互交往和相互影响的精神性桥梁。氛围的存在及运作，保障了艺术创作和鉴赏过程中各个主体间的精神交流，也保障任何时代艺术品同人类整体文化创作之间的密切联系。现代技术的复制能力对于艺术创作的介入，显然破坏了上述氛围运作中各主体间的交流和创作循环。

本雅明也从犹太教关于救世的神秘观念出发,把氛围看作是某种神学的残留物。这样一来,艺术中的美,也被看作是世俗化的一种仪式,是在宗教迷信活动中的群众把握艺术品的一个程序。这样的理解是同上述对氛围的肯定性理解相联结的。本雅明实际上借用了艺术史和文化史上原始人通过宗教礼仪活动把握艺术的经验,肯定现代技术在普及和推广艺术方面的功能。在对于现代技术干预艺术创作的历史研究中,本雅明在立场上时时表现出两面性和变动性:从对氛围消失的分析转变到对艺术世俗化过程的肯定,从对迷信价值的肯定转变到对艺术展览价值的肯定。

本雅明对于技术复制时代艺术作品的研究,再次体现了本雅明美学理论的多元性和变动性,也体现出本雅明美学的高度灵活性和生产性。实际上,本雅明总是认为任何一位具有创作精神的艺术家,不但必须是本人艺术作品的创作者,同时又必须是其自身创作力的不断生产者。他在《作为生产者的作者》一文中指出艺术家不仅通过作品而外化自身的创作精神,使自己成为内在创作的生产者,而且也应该是直接参与生产艺术作品技术的推动者和生产者,使自己成为生产艺术的技术的生产者和改造者,使艺术因而也成为社会生产力的一部分。

在这方面,本雅明比阿多诺(Theodor Ludwig Wiesengrund Adorno, 1903—1969)更坚决地靠拢马克思主义的历史唯物论,企图使艺术生产纳入社会总生产的体系中,使艺术成为推动社会生产力发展的动力。正因为这样,本雅明也主张让人民大众学会创造和鉴赏艺术,让人民大众直接参与艺术的生产活动。正是在这个背景下,本雅明肯定现代技术复制文化的意义。

但是,本雅明关于"生产者的作者"的基本观点,又隐含着鼓励艺术家直接参与改造艺术家同人民大众的社会关系的实际活动,使艺术不

再成为少数艺术贵族和精英所垄断的象牙塔。

在本雅明看来，由技术发展所推动的大众艺术和文化，又将进一步加快艺术的政治化，有利于动员和组织人民大众发展反对法西斯势力的社会运动。但是，对于本雅明的上述观点，仍然不能用一种僵化的固定原则看待。应该说，本雅明的这种充满矛盾和变动可能性的言论，正体现了他的美学理论的生命力。本雅明的任何一段论述，从来都不被他自己当成约束再创造的框架，而是成为再创造的出发点。

任何艺术都有自身的氛围。"氛围"是艺术生命中不可见的成分，却又是最重要的部分，它所展示的是艺术内在精神的浓度、成分、影响，以及与内外生命循环直接相关的力量。

"氛围"也可以称为"气场""光环""灵气""灵光"或"气质"，源自古希腊字 aura，表示某种光环式的气质和气息，在艺术生命中占据非常重要的地位。它与生命中的"奴斯"（nous）紧密相关。

氛围也可以被认为是生命能量的流露。生命能量是生命的一个重要组成部分，它随生命的活动及周在环境的变动而发生变化。

首先，氛围与艺术生命密不可分，从根本上说，它是作为"混沌合一"的"气"的化身和流露，成了艺术生命的内在质量和内容的标志或"晴雨表"。在艺术创作中，氛围从艺术家身上及其精神活动中散发出来，倾注于艺术作品，并成为艺术作品的不可见的灵魂，表露出艺术品的内在价值及艺术内涵的质量，可以在艺术表演和艺术展览中，重新散发出来，与相关者发生"对流"和"沟通"，并通过一次又一次的反复交流，"氛围"自身也可以传播开来并产生影响。

为了分析技术力量的干预所引起的艺术创作环境的变化，本雅明进一步发展他在《摄影简史》一书中所提出的氛围概念。氛围是本雅明美学理论中的一个重要概念，用来表示一种既遥远、又切近的独一无二

的精神气氛。⑥从词源学观点来看,氛围本来表示一种"气氛",虽然看不见和无形,但实际地对于具有精神生命的人产生影响。氛围隐含着"吹拂"的意思,表示某种隐而不现却柔而有力的周在气氛,时时以难以计算的节律,环绕着艺术家运行,并同艺术家精神状态发生交往。所以,氛围既外在地环绕艺术家,而且也渗透在艺术家的精神生活中,而又穿越艺术家精神生活而"外延",在不断运动中形成以艺术家为中心的"立体内外交错"运行的奇观。这是有别于一般物体周围的气场,而且它的存在及创作效果,只有在创作者和鉴赏者充分意识到其所在的位置同传统、同人类文化整个历史保持特定距离的时候,才能作为一种具有对比性的力量而呈现出来。

要充分理解氛围的意义及对艺术创作和鉴赏的作用,按照本雅明的观点,必须对历史和文化有一种特殊而深刻的洞察力。因此,氛围的概念虽然是属于本雅明美学的重要范畴,但它立足于一种历史哲学和文化哲学。

根据本雅明在《论历史的概念》(*Über den Begriff der Geschichte*)的基本观点,人类历史存在于某种断裂的和充满闪烁不休的时间片段结构中。历史的展现,伴随着作为历史产物的个人所处的现实位置,呈现出不同程度的模糊性。因此,历史也伴随着观察者和思索者的不同现实位置,呈现出不同程度的透明性和可见性。本雅明的历史观点显然是建立在他的犹太教救世主观念基础上的。按照犹太教的救世主义,时间往往在现实充分地呈现出来,但同时又同呈现过或未呈现过的时间以不同程度的模糊性并存着。犹太教救世主义的这种时间观,完全不同于近现代历史主义所想象的时间,其主要区别就在于否定历史连续性、虚空性和一线性,同时也反对"进步"过程所呈现的时间同构性。本雅明从犹太教救世主义的观点出发,把时间的断裂性和不连续

性同人类文化和精神整体性紧密地结合起来。因此,尽管历史时间结构是断裂的和不连续的,但在本雅明看来,由于人类文化和人类精神的整体性,在不同历史瞬间的人,有充分可能通过人类精神本身的直观而抓住历史中某些具有特殊意义的片段。人的创作以及人在生活中所从事的各种活动,都离不开历史的脉络。但由于历史的上述特征,以及人类本身的精神和文化的特质,各个时代的人,有可能把自身优先进入的历史瞬间同已经消失在模糊断裂结构中的时段连接起来。也正因为这样,具有创作能力的人,总是可以不同程度地,从其所占据的现实位置,感受到甚至看到具有不同明亮度的历史。

人同历史之间的既真实又神秘的关系,使任何时代的人和文化,都有可能接受和发扬在历史中所渗透的各种传统。从这个意义上说,传统虽然是在历史中存在,但传统的呈现和作用,需要历史同其接受者之间产生某种关系。传统也因而是在历史同人的关系中时隐时现地发生作用。所以,氛围概念也包含艺术家在创作中同其传统的交往的关系。所谓氛围是始终伴随历史、也伴随传统而存在的。

氛围一方面是从事自由创作的历史文化脉络中所隐含的精神气质的表现,另一方面又是创作者本身浸透于历史精神的程度的标志,因而也是创作者同历史上过去和未来一切创作者相互沟通和相互交流的中介。氛围所包含的主客两方面因素,永远都是相互影响和相互依赖的。现代技术及其复制能力极大地破坏了氛围,使现代人不愿意在特定的历史间隔中生存,不愿意在历史间隔的反复反思和创造活动中承受必要的悲哀和精神痛苦,更不愿享受必须付出巨大精神代价才能鉴赏的艺术唯一性之美。现代人受现代技术的扭曲,试图像享受快餐文化那样不费力气地立即把握艺术对象。技术产生了复制的能力,也导致现代人对于技术复制的迷信和崇拜,使艺术创作的氛围消失殆尽。本雅

明认为现代电影就是最典型的"后氛围时代"的技术复制艺术。

因此,本雅明有关艺术创造的任何言论和观点,如果从回溯的观点来看,从来都找不到其前期的相同结构。这并不是他在理论上的不一贯性,而是他真正贯彻了"作为生产者的作者"的基本观点和原则,把自己和所有的艺术家都看成是不断创造、因而不可能重复以往任何一种观点的创作者。正是这种精神,使本雅明不但成为阿多诺的真正启蒙者,也成为后现代主义的理论开创者。

第三节　艺术的科技化、商业化和流行化

当代艺术的科技化始终是同艺术的商业化和市场化过程同时并进的。当代科技有许多异于传统科技的特点,而其中最重要的表现,就是它同当代资本主义商业化和市场化过程的紧密关联。

当代科技的发展,显然推动了经济活动的活跃性及发展进程。首先,科学技术的高效率运作,使资本主义经济具备全面渗透社会生活各个领域的惊人能力。现代经济生产凭借技术的强大力量,有能力生产出超过社会整体实际消费能力的商品,使资本主义社会的经济发展不再是单纯的"生产决定消费",而是"生产决定消费和消费决定生产并行",甚至越来越导向"消费决定生产"。

生产方式的变化,同样改变了生产、经济、技术与文化的相互关系,也改变了人们的生活方式和社会大众的精神状态。美国经济学家凡勃伦(Thorstein Bunde Veblen,1857—1929)在其著作《有闲阶级论》中,无情地揭露和批判了美国社会统治集团竞相追逐的豪华奢侈生活方式,特别是"炫耀性消费"的寄生生活。他认为,这种炫耀性消费是由具有高科技能力的资本主义社会制度及商业性所决定的。这种生活方式直接

导致科技、经济、文化和艺术的新型结合方式,催促了流行文化的泛滥。⑦他在后来的著作《企业论》(*Theory of the Business Enterprise*,1904)、《改进技艺的本能》(*The Instinct for Workmanship and the State of the Industrial Arts*,1914)以及《工程师与价格制度》(*The Engineers and the Price System*,1921)中,进一步批判美国资本主义的"掠夺性"和"寄生性",期望有朝一日那些无聊的休闲阶级能被工程师所取代,使人们改进技艺的本能逐步占据社会的统治地位。

在这个时期,资本主义社会中的炫耀性消费现象,随着社会生产力的迅速发展而在整个社会中蔓延。这种消费的膨胀及对资本主义经济生产发展的主导作用,导致商品的流行化,同时也使流行文化进一步商品化,从而加速了流行文化的传播。从那时起,流行文化和消费同资本主义经济,构成了相互紧密关联的三大重要因素,并使三者相互依赖和相互促进的循环发展模式,从此定型化和模式化。这个时期研究流行文化的社会学家,最有成果的是英国的斯宾塞(Herbert Spencer,1820—1903),德国的齐美尔(Georg Simmel,1858—1918)和桑巴特(Werner Sombart,1863—1941),以及法国的托克维尔(Alexis Charles Henri Clérel de Tocqueville,1805—1859)和加布里埃尔·塔尔德(Gabriel Tarde,1843—1904)等人。

斯宾塞最早发现流行时装礼仪的社会意义。他认为流行是社会关系的一种表演活动,人的天性促使人在社会生活中追求时装的外观形式(appearance),而且通过时装外观的讲究和不断变化,各个阶级和阶层的人实现了相互模拟和区分化。⑧

齐美尔在这一时期,不但深入研究了西方文化及资本主义发展形式,而且特别研究了流行文化,特别关注其中的艺术商业化和产业化,还专门深入研究了艺术商业化所带来的生活方式的根本变化。齐美尔

认为，现代社会的价值概念是以货币的数量计算的，而我们同物件的关系中，情感的因素被大大地冲淡了，取而代之的是没有感情的理智。这样一来，理性的态度会引导我们每个人变成强烈的个人主义者，加快了整个社会的"原子化"进程，因而越来越忽视人与人之间的相互尊重，也削弱了人的仁慈性。而所谓"理智性"，无非就是把它当成一个工具，即把"理智"应用于生活中。在这样的社会中，每个人都可以根据自己的行动目的决定如何使用自己的理智。而所谓的理性行为，在实行过程中，几乎完全以货币的等量交换公式进行计算，合法性的标准，就是"自由民主社会"所规定的"人人平等"的原则，结果往往有利于掌握大量金钱的富人阶层。这种情况下，货币的客观性，决定于社会的劳动分工，劳动成为商品，劳动者个人价值同劳动产品相互隔离甚至相互对立。正是在这种情况下，流行或时尚不知不觉地在生活中运行起来。艺术被卷入时尚流转逻辑，越来越同艺术本身的性质对立起来。金钱加速分离了人与人之间的关系，并把个人卷入整个社会的时尚运转过程，而人与物件的关系也被"异化"，金钱成为社会运转的主轴，艺术本身成为这个历史事件的牺牲品。⑨

桑巴特不仅是一位社会学家，而且也是经济学家和历史学家。他在这一时期，对资本主义社会的形成过程进行了全面研究。桑巴特认为，资本主义的发展从一开始就同奢侈的消费生活密切相关。他在1913年发表的《布尔乔亚：论现代经济人的精神思想史》(*Der Bourgeois: Zur Geistesgeshchichte des modernen Wirtschaftsmenschen*)和1921年发表的《奢侈与资本主义》(*Luxus und Kapitalismus*)是最典型的流行文化研究著作。他认为，自十七世纪以来，欧洲各民族朝奢侈生活方向发展的趋势可以说是突飞猛进，这是具有重大社会历史意义的事件。欧洲社会的决定性转变，恰恰在于当时奢侈的生活方式总

是传播于更大的社会集团中。桑巴特认为，奢侈的生活方式的传播迅速地改变了欧洲社会的结构和人民的精神心态。他所揭露的奢侈的生活方式，正是现代流行文化的社会基础，也是当代艺术变性的客观条件。

对于流行文化的研究，美国哈佛大学教授索罗金（Pitirim Sorokin，1889—1968）最重要的理论和方法论贡献，集中在他的主要著作《社会文化动力学》（*Social and Cultural Dynamics*，1937）中。这部著作的最大优点，就是从社会整体的角度，探索社会总体结构的宏观运作，被社会整合化（social integration）的文化体系的运作逻辑。整部著作探讨被整合的文化的性质、变迁及动力学，探讨各种艺术类型、创作过程、趋势、浮动、节奏和时间长短的相互关系。索罗金所遵循的研究方法，用他自己的话来讲，就是"同'因果-功能分析'相结合的'逻辑-意义分析'方法（the logico-meaningful，combined with the causal-functional）"。⑩这种综合性研究方法的优点，如同他自己所说，"就是一方面给予逻辑思考的一般化和分析性过程以充分的自由，另一方面又同时透过与相关经验事实的关联，得以证实它的归纳性演绎过程"。⑪显然，索罗金对于流行文化的研究方法，是逻辑意义分析同实证经验调查统计方法的结合。他强调，忽视其中的任何一方面，都是片面的。他说："纯粹'发现事实'（pure fact finding）是毫无思想性的，而且也是很少取得重大成果。纯粹逻辑思考在社会科学中将是无所成果的。"⑫索罗金在第一卷的第一部分概括地说明文化的社会整合过程中的基本问题，而在第二部分中，集中论述绘画、雕塑、建筑、音乐、文学及文艺评论等艺术领域的浮动性。第二卷的第一部分论述科学的浮动性，建构了他的知识社会学，第二部分则论述伦理及法律领域的浮动性。第三卷第一部分论述社会关系的各种类型及浮动性，第二、三、四部分分别

论述战争、内乱的浮动性以及文化同心态的相互关系。第四卷则总结社会文化变迁的一般理论，并在其最后一节以评论图尔干《社会学方法的规则》作为全书的总结。索罗金显然不是单纯说明文化和艺术的表面现象，而是触及社会文化现象和艺术的最基本范畴及基本研究方法。

索罗金认为，作为社会科学的研究对象，在社会中的任何一种社会文化现象和艺术，都是具有某种意义、并属于某种类型的人类互动（Each sociocultural phenomenon is always a meaningful human interaction）。所谓互动就是意味着在一个情境中的某一方，以其特有方式，影响着另一方的外在行为或内在心态（Interaction means any situation in which one party influences in a tangible way the external actions or the state of mind of another）。而所谓"有意义的"，"必须把它理解为某种对于理智来说比互动的纯粹外表物体属性更多的意指体系（by meaningful one must understand that which, for the intellect, is the indication of something more than the physical properties of the interaction）"。所以，任何一种社会文化现象都是互动，而其中某一方对于另一方所施展的影响，是具有一定意义或特定价值的，而且这些意义和价值，都以一定形式或方式，凌驾于或镶嵌于纯物理性或纯生物性的外显行动之上。一旦所有这些意义或价值被排除掉，任何社会文化现象就立即变成纯物理或生物现象。

艺术当然也"必须把它理解为某种对于理智来说比互动的纯粹外表物体属性更多的意指体系"。为此，对于任何社会文化现象，索罗金建议集中分析其中的三大因素：载体（vehicle）、意义或价值（meaning or value）以及行动者（agent）。不要以为载体只是完全被动的事物，它在社会文化现象的生命运动中，对于价值或意义以及行动者来说，都会

产生重大影响。在他的知识社会学中,索罗金特别强调上述有关载体和行动者对于意义的复杂影响。在他看来,只要载体或行动者发生变化,就会对意义发生重大影响,以致从根本上改变意义的内容。总之,社会科学的研究对象,就是有意义的人类互动,所谓社会文化现象,就是这种有意义的人类互动。

载体的重要性表现在:第一,没有载体,非物体的无形的意义或价值,就无法表达出来,也无法传达出去。就此而言,载体对于意义或价值是非常重要的。第二,同样的载体可以运载一定数量的意义。例如,同一个姿势,可以表示许多不同的意思。当一个人手中举着一张银行票据时,既可以表示一种未付清的债务,也可以表示一个工资单,也可以表示偿付的证据等。载体运载多意义的可能性,使载体成为意义灵活运转或转化的中介。在这个意义上,载体比意义更具有明显的伸缩性。第三,在有些情况下,凝缩在载体中的意义结晶发生了转变,而载体本身却继续具有自律,继续同某一个特定的意义保持联系。载体同意义的这种联系的稳定性,使载体有可能成为各种各样的崇拜对象。

索罗金所说的行动者实际上包含行动者的身体表现、行动中的心态以及他们之间的互动关系三方面。正是靠行动者上述三方面复杂交错渗透的动态结构,才使载体及意义能够在行动者的互动中发挥出复杂的功能和效果。

面对当代社会的巨大变化,法国社会学家鲍德里亚(Jean Baudrillard, 1929—2007)指出,"流行,作为政治经济学的当代表演,如同市场一样,是一种普遍的形式"。[⑬]流行文化不只是具有普遍性,而且也具有一般性和渗透性。如果说在一百多年以前,面对古典资本主义社会的基本结构,马克思在《资本论》中得出了"商品是社会的普遍形

式"的结论，那么，现在当西方资本主义生产方式及产品随着全球化而充斥于世界的时候，不只是在先进的资本主义国家，而且在全球各个角落，普遍存在并渗透于社会各个领域的东西，就是已经彻底商品化和全球化的流行文化产品。既然在马克思的时代里，他抓住了商品这个最普遍的社会存在形式，作为分析资本主义社会整体结构的基本细胞，同样的，现在为了分析当代资本主义社会，也可以甚至应该抓住流行文化这个社会中"最普遍"的东西，作为我们分析当代社会与当代艺术的出发点。

流行文化把时尚推广、音乐、歌曲、艺术表演、媒体等各种因素结合在一起，使当代艺术在商业化、产业化和社会化的同时，迅速与社会整体运作连接在一起，艺术不但直接成为表达时代精神的大众化媒介，也使自身获得了新的生命。

流行音乐，特别是流行歌曲，通过商业、媒体和权力的合作，像鸦片一样迅速充斥整个社会。

当代经济的全球化趋势，更使流行文化成为无所不在的政治经济文化力量。它在社会生活中，不仅已经成为最普遍的事物，而且也成为社会中最重要的因素和力量：① 当代流行文化已经成为社会区分化和阶层化的重要杠杆；② 成为社会权力分配和再分配的强大象征性力量和指标；③ 也是推动社会改革和社会现代化的因素；④ 流行文化同当代商业和媒体系统的高度结合，又使流行文化同时具有文化、艺术、商业和意识形态的相互渗透性质；⑤ 在当代西方文化和生活方式的全球化过程中，流行文化又成为最活跃的力量和酵母，通过媒体和各种大众传播的中介，渗透到世界的各个角落，改造和更新各国社会的基本结构以及人们的基本心态和生活方式；⑥ 流行文化的日常生活化，使它不仅成为社会大众日常生活的重要组成部分，而且也成为他们协调个人

同社会整体相互关系的基本中介,使它同时成为社会大众实现个人社会化和社会整合的重要环节;⑦ 流行文化不只是社会大众和上层精英分子的一种生活方式,而且也是他们精神面貌、生活喜好、内心欲望和整个心态的表现;⑧ 当代流行文化已经成为当代社会艺术创新、技术发展、商业市场、媒体传播以及社会日常生活方式各方面的综合生命体,其中的任何因素,一方面进一步发挥它原有的原始功能,另一方面又以其同整体生命体的综合性运作而形成特有的生命力。

流行文化在当代社会中的蓬勃发展及极为重要的社会影响,并非一件孤立和偶然的事件。尽管它无疑是一种文化现象,可以在一定程度上继续以传统文化的角度和观点分析,但在实际上它已经超出文化的范围,要从整体社会结构和性质的复杂变化状况,进行综合观察和探索。而且还要从流行文化同社会文化各个领域的互动和相互渗透的角度,从它同人们心态和精神状况的紧密关系方面,才能对它的性质及运作逻辑有更全面的认识。

第四节 数字图像的艺术性及悖论

二十世纪下半叶以来,"数字化艺术"通过当代科技中数字技术的最新研究成果,成功将电子数字技术全面应用于艺术创新及其创作或表演过程,电脑、人工智能和互联网技术及与新媒体的联合运作,尤其为当代艺术开辟了更广阔的新舞台,使数字化艺术全面渗透到社会生活的各个领域,也为当代艺术的产业化和市场化打开更多方便之门。

数字化艺术一方面扩大了艺术在社会生活中的创作和表演舞台,使当代艺术与当代社会生活更紧密地结合,融入越来越多的社会大众

的工作、生活和艺术鉴赏活动,既提升了社会大众的艺术乐趣和鉴赏能力,促进了当代艺术的社会普及范围,又为艺术创作提供前所未有的新创作手段,将当代技术直接应用到艺术创作的各个环节,使艺术本身融合了越来越多的技术元素,也使艺术和技术的界限变得更加模糊,从而实现了艺术技术化与技术艺术化同步共进的新趋势,为当代社会转化成为"艺术-人文-科技-生态"的新型社会结构奠定了基础。

从技术层面来看,艺术的数字化不但创建了以数字技术为基础的新艺术,而且还使艺术从原来可见世界的表演舞台,延伸到不可见的潜在层面,从而把艺术从传统的表现舞台扩大到潜在的领域,使艺术通过潜在数字技术的方法,在改造当代社会基本结构方面,能够更有效地与当代技术相结合,做出特殊的贡献。就此而言,当代数字艺术的发展也成为社会现代化的一个重要组成部分。

值得注意的是,电脑技术在数字艺术中扮演了非常重要的作用。由于巧妙地运用大脑,产生并发展了新兴的"演算艺术"(Algorithmic art)、"分形艺术"(Fractal art)、"扫描摄影"(Scanned photograph)、"矢量制图艺术"(Vector graphics)等艺术创作方法,艺术创作中经常遇到的创作难题得到有效的解决,例如依靠上述各种电脑技术,艺术冲破了双维和三维时空的范围,有可能创造多维度和不同速度场域的创作过程,从而给艺术创作开辟更广阔的新天地。[14]

但是,所有数字化艺术都是人类创造的一种科学技术成果,不管今后数字技术如何进一步发展,人类作为科学技术和艺术创作的主体,是不可改变的。所以,面对数字科技的突飞猛进,今后所有数字化艺术都应该重视艺术本身的独立性和自主性,应该时时警惕数字化过程中数字科技对于艺术的改造程度,对艺术创作的技术化过程进行必要的掌控,恰当把握数字艺术中的技术与艺术的相互关系,把艺术本身的特点

控制成为数字艺术的主导地位,使艺术创作永远具有艺术的独立品格和活生生的氛围,永远保持艺术的审美魅力。

注释

① Marinetti, Filippo Tommaso, *Le Futurisme*, textes annotés et préfacés par Giovanni Lista, Lausanne, L'Age d'Homme, 1980: 13 - 14.

② Marinetti, Filippo Tommaso, *Les Mots en liberté futuristes*, préfacés par Giovanni Lista, Lausanne, L'Age d'Homme, 1987: 21.

③ Benedetta, Depero, Dottori, Fillia, Marinetti, Prampolini, Somenzi and Tato, *A Manifesto of 1929*, *Perspectives of Flight*, in Hulten, P., *Futurism and Futurisms*, Thames and Hudson, 1986: 413.

④ Baudelaire, Ch., *Perte d'auréole*, in *Petits Poèmes en prose*, Paris, Michel Lévy frères, 1869, IV; Petits Poèmes en prose, Les Paradis artificiels, 133 - 134.

⑤ 参阅 Benjamin, W., *Das Kunstwerk im Zeitalter seiner technischen Reproduzierbarkeit*, 1936; In Walter Benjamin: *Gesammelte Schriften*. Band I, Werkausgabe Band 2, herausgegeben von Rolf Tiedemann und Hermann Schweppenhäuser. Suhrkamp, Frankfurt am Main 1980, S. 431 - 469; *L'œuvre d'art à l'époque de sa reproduction mécanisée* (von Pierre Klossowski übersetzte und gekürzte französische Fassung, 1936) In: *Zeitschrift für Sozialforschung*. 5, 1936, Heft 1, S. 40 - 66; Walter Benjamin: *Gesammelte Schriften*. Band I, Werkausgabe Band 2, herausgegeben von Rolf Tiedemann und Hermann Schweppenhäuser, Suhrkamp, Frankfurt am Main 1980.

⑥ Benjamin, W., *Kleine Geschichte der Photographie*, 1931, In *Walter Benjamin: Drei Studien zur Kunstsoziologie*. edition Suhrkamp, Frankfurt am Main 1963, S. 7 - 63.

⑦ Veblen, Thorstein. *Theory of the Leisure Class: An Economic Study in the Evolution of Institutions*. New York: Macmillan, 1899.

⑧ Spencer, H., *Principes de sociologie*, 1877 - 1896. Paris: Libreirie Germer Baillière et Cte., 1878.

⑨ Simmel, Georg *The Metropolis and Mental Life*, *The Sociology of Georg Simmel*, New York: Free Press, 1976.

⑩ Sorokin, P. *Social and Cultural Dynamics*, 1937: Vol.I. XI.

⑪ Sorokin, P. *Social and Cultural Dynamics*, 1937: Vol.I. XI.

⑫ Sorokin, P. *Social and Cultural Dynamics*, 1937: Vol.I. XI.

⑬ Baudrillard, J. *L'échange symbolique et la mort*. Paris: Gallimard. 1976: 139.

⑭ Ballon, Hilary and Mariët Westermann, *Art History and Its Publications in the Electronic Age*, Houston: Rice University Press, 2006: 57 − 58; *Christiane Paul*, ed. *A companion to digital art*. Chichester, West Sussex: Wiley. 2016: 1 − 2.

第五章

当代意识形态对
艺术的冲击

第五章

当代意识形态对艺术的冲击

第一节　当代意识形态向社会整体的渗透

从二十世纪当代艺术的发展历史来看,随着新兴意识形态和思想浪潮的出现和更替,当代艺术一直在不断更换艺术创作的指导思想和基本原则。实际上,西方艺术和社会思潮始终是相互关联而发生全方位互动的,特别是从二十世纪初以来,西方艺术和社会思潮的相互关联本身,也已经成为双方进一步发展的重要思想动力。

艺术创作与时代精神的互动是不可避免的。在艺术创作与时代精神的互动过程中,各个时代各种流行的意识形态对于同时代艺术创作的渗透,是不以艺术家本人的主观意志为转移的。既然艺术创作只能在现实的社会中进行,那么,现实社会中的各种意识形态,就会以不同方式对艺术创作产生影响。因此,考察西方艺术思潮的形成及发展,必须紧密围绕当代意识形态和社会思潮的变动过程。

在二十世纪初,正当西方社会发生"世纪初"转折的时候,由奥地利精神分析学家弗洛伊德所创立的精神分析学及其扩散,乃是具有决定

性意义的重大事件。弗洛伊德精神分析学对艺术思潮和社会思潮的影响，具有典型意义。

弗洛伊德的精神分析学的创新之处，就在于集中在精神生活内部，特别是集中在心理底层的基础矛盾中，寻找精神病的原因。同时，也主要通过心理内部的因素和内在动力寻找解决途径。而且，精神分析学还把治疗过程当成医生与患者之间的对话，引导患者本身参与治疗过程，通过他们的自我发现，抒发内心的痛苦，将受抑制的潜意识病源和无法实现的欲望呈现在意识层面，消除患者重复遭受的情感扭曲。

从那以后，运用精神分析学探索和诠释艺术创作过程及作品，就成了当代艺术发展史上的一个重要里程碑，越来越多的艺术新流派，摆脱西方近现代艺术长期受制于"理性中心主义"的困境，重点探索艺术创作过程中的内在精神动力基础，特别是试图进一步开拓艺术家个性解放的新途径。在弗洛伊德精神分析学的影响下，二十世纪初有相当多的艺术家，试图将弗洛伊德精神分析学的"潜意识"理论作为创作的指导原则。在第一次世界大战前后形成和发展的达达主义、超现实主义等艺术流派，都受到弗洛伊德精神分析学的影响。

由达利创作的作品《欲望之谜：我的母亲，我的母亲，我的母亲》（*L'énigme du désir — ma mère, ma mère, ma mère*），充分发挥了弗洛伊德精神分析学的潜意识理论。在这幅画中，达利的头倚在地上，闭上的眼睛似乎处在睡梦中或已经死亡。从耳朵中爬出的蚂蚁似乎表明他已经提早进入死亡状态，而他那几乎充斥着整个画面的魔鬼般的身躯则令画家麻痹和窒息。这是非常奇特的绘画形式，但同时也表示画家正寻求使用严谨的地质结构宣泄他的创作欲望。画家被禁锢在充满空洞的椭圆形，而每一个空洞里都同样地标写出"我的母亲"。这正是作品的主题，但它又必须同另一个同样重要的因素联系起来并相互补

达利作品《欲望之谜：我的母亲，我的母亲，我的母亲》

充，那就是在巨大身躯另一顶端装模作样的狮子头像，它代表父亲的形象：既耀武扬威，又只是被粘贴在角落，而它的出现进一步加强了本来头部已经被压在地上的画家（作为儿子）的压力。

旁边另一组画与此相配合：一个白发苍苍垂头丧气的老头正遭遇一位脆弱少年的冲撞，而在旁边，附有一个顶端停靠一个蚱蜢的鱼头、一只挥舞小刀的手以及一幅流露无奈绝望的母亲的脸。在巨大身躯中间的空洞中，引人注意的是一位被玷污的裸胸少女，她正在山洞中避难，她似乎在等候那被压得透不过气来的达利，勇敢地抬起倒在地上的头。

这组画试图表明父亲对儿子的权威及母亲的无奈：画家的自画像上面是凶猛的狮子，而紧紧靠在父亲身上的儿子总是战战兢兢地面对

他挥舞着刀的父亲。对儿子来说，父亲既威胁儿子，又似乎在保护他免于魔鬼的威胁。

西方社会经历了第一次世界大战引起的全面严重危机之后，存在主义、弗洛伊德主义、实用主义、工具主义、功利主义、结构主义、解构主义和后现代主义等哲学和思想文化思潮到处泛滥，表现了当代西方思想文化接二连三的精神危机和思想困境，进一步推动当代社会中各种悲观主义、无政府主义以及道德沦落现象的泛滥。

第二次世界大战的爆发，进一步动摇了欧洲思想文化的社会基础，致使西方艺术家纷纷将当代艺术发展的"希望"，寄托在靠两次世界大战起家而试图称霸世界的美国。美国恰好利用欧洲的危机及欧洲经济、文化的全面衰退之势，试图取代欧洲在西方思想文化方面原有的历史地位，千方百计向整个欧洲艺术等文化领域进行新的"投资"，并在欧洲艺术界中寻找美国的代理人。

第二次世界大战之后流行于西方艺术界的"美国式艺术"，不管采取什么表现形式或打着什么样的旗号，万变不离其宗，基本上将美国实用主义及其变种（诸如工具主义、功利主义等意识形态）作为创作指导思想，从而呈现出艺术质量每况愈下的衰败局面。

从历史上看，实用主义是一种以西方哲学、科学技术和西方人长期通行的日常生活方式为基础而创造的"美国式"哲学和社会文化思潮，它一方面深刻地积淀了西方思想文化的复杂历史传统，表现了西方人自启蒙运动至工业革命过程中所逐渐形成的基本心态，反映了当时西方社会文化的新变革特征。另一方面，它又特别浓缩了"美国式"的为人处事的"智慧"。

十九世纪的美国，以其占优势的时空条件和富饶的自然资源，在短期内实现了欧洲需要好几个世纪才能完成的现代化进程。正当欧洲在

十九世纪四十年代遭遇社会革命而在经济上陷入危机的时候,美国第11任总统詹姆斯·波尔克(James K. Polk,1795—1849)在1845年至1849年就职期间,通过对墨西哥的征服性战争而使美国经济在短期内取得了高速发展。接着,1861年3月登上总统宝座的林肯(Abraham Lincoln,1809—1865)在南北战争中取得了决定性胜利,为美国进一步快速发展扫除了障碍,使美国在1865年至1877年间进入"重建时期"(Reconstruction Era),把消除奴隶制、加强联邦政府以及加速经济现代化,当成美国从十九世纪七十年代开始高速发展现代化的重要步骤。从1840年至1870年,美国工业生产总值增长了百分之二十。在十九世纪最后三十年,美国实现了生产总值按人头平均增长一倍的惊人成果,并在1895年超越英国而成为生产总值占全球首位的强国。[①]

　　伴随并引领如此高速经济发展的主要力量,是科学技术方面的重大发明及快速推广,而美国知识分子、科学家和思想家的思想创新,是美国快速高效现代化的基本精神支柱。在总结欧美现代化经验的基础上,他们意识到在全球现代化进程中,只有充分发挥美国社会历史的特色,敢于超越欧洲现代化模式,积极探索和选择有利于追赶欧洲现代化进程的崭新思想观念、手段及特殊方法,才能实现他们梦寐以求的"美国梦"。

　　思想上和精神上的创新是最关键的因素。可以说,整个十九世纪就是美国思想革命的关键岁月。早在十九世纪上半叶,不仅在经济上,而且更重要的是在思想上和精神上,美国已经显示出其超越欧洲的雄心壮志。美国人虽然多数是欧洲移民及其后裔,但他们不甘落后于欧洲,从宣布独立到十九世纪末,一个世纪内,美国人不只是在经济、政治和社会变革方面,更重要的是,从一开始,就试图在思想上和精神上寻求超越欧洲的有效出路,坚持创建能够集中表现美国自身独特精神风

格的思想力量和基本理论体系。[②]

十九世纪中叶以后，美国知识分子及其精神领袖不遗余力地将欧洲浪漫主义改造成美国式的浪漫主义，同时还把欧洲"现代性"转化成美国式的创业精神，试图努力摆脱欧洲移民在美洲早期的宗教节欲原则，批判各种不利于创新的命定论和宿命论，强烈抨击社会发展中滋生的罪恶和腐败力量，崇尚自然的真善美内在本性，强调思想创新的多元化和个体化，倡导个人创造激情的首要地位，鼓励个人充分发挥直观性和直觉性的创造力量，同时，又充分发挥科学技术新发明的指导思想特征，把发明过程中的冒险精神和稳扎稳打积极探索原则结合起来，主张进行多方面的调查，并在调查中，发挥创新主体的主观观念的灵活性，巧妙处理探索目标与手段、目的与方法的关系，保障高效率创新活动的逐一实现。[③]

正是对个人主体创造精神的高度重视，成为实用主义产生前夕的"超验论"(transcendantalism)的思想基调，其代表人物美国思想家爱默生(Ralph Waldo Emerson，1803—1882)和亨利·戴维·梭罗(Henry David Thoreau，1817—1862)等人，围绕超越肉体和超越经验的"总体性信念"(holistic belief)，把创造主体的独特信念放在首位，主张通过个人直观和个体反思的独特精神，对抗各种传统式信条和古典时代的理智论(intellectualism)，反对过分盲从理性和理智的原则、逻辑归纳主义和机械论，强调个体生命内部创造精神力量的决定性作用，倡导回归自然，在个人精神向大自然渗透的过程中，发挥个体的创造力。

美国式浪漫主义与超验论，表现了一种具有革命意义的新型生命哲学(a revolutionarily new philosophy of life)，[④]体现了已经获得独立地位的美国人，对于自力更生、超越欧洲先进成果抱有强烈自信，他们不相信按部就班和循规蹈矩的原则，对自身的独创性及未来胜利抱

有坚定的信念。正如爱默生在 1841 年写的《自信》(*Self-Reliance*)一文所表述的,以一个具有美国本土原住民特征的自身为基础,创建一种普遍的自信(aboriginal self on which a universal reliance may be grounded)。每个人都要力图摆脱任何权威对我们自身的控制,使自己成为不受规训约束的自由个体。爱默生还指出,不应该将自己禁锢在历史的框架之中:"历史不会为我们带来启蒙,启蒙只是靠个人才能达到。"(History cannot bring enlightenment; only individual searching can)真理只存在于个人自身之中,因此,爱默生劝诫他的读者,让他们照自己认为正确的方式去做,照自己的本能去做,不要管别人怎么想(to do what they think is right no matter what others think)。⑤

由此可见,浪漫主义在美国的本土化以及超验论的诞生,奠定了美国思想文化的基本精神,也为实用主义的诞生提供了思想基础,最主要的是,美国人时刻惦记自身历史文化传统薄弱性的特征,尽可能将历史和文化的弱点转化成励志创业创新的积极力量,极力塑造富有敏感性和创造激情的典型人物,把个人自由当成高于一切的最高价值,鼓励对传统思想的批判,鼓吹不顾一切和冲破现有界限的创业热情以及冒险性的实践。

所以,从十九世纪兴起的浪漫主义和"现代性"及其美国本土化,虽然首先在文学艺术领域内兴起,但其基本精神反映了这个时代新兴的美国的人文思想和哲学社会科学新发展的基本要求:第一,它反对将思想文化的创造活动格式化和体系化;⑥第二,反对将真理典范化,反对将一个固定的理论成果当作一切创作的"真理"的典范;第三,反对将理性绝对化,主张将实际的创作激情和创新欲望以及各种非理性的力量,同理性一样平等地受到鼓励,让理性与非理性都在创作中自由地、不受任何约束地发挥作用;第四,反对将真理抽象化和一般化,呼吁一

切创作返回生活和思想本身的逻辑轨道，使创作成为生命本身的自然运作及超越性的直接表现，使理性及理性之外的各种精神力量，都依据创作的实际展现过程而发挥它们的自然性质；第五，反对用政治和道德的标准衡量创作活动的性质和内容，主张将创作本身的独立性发挥到极致，实现创作的绝对自由；第六，强调创新没有标准，没有典范，没有统一格式，没有适用于一切创作活动的"方法"，相反，创作必须摆脱一切规定，确保创作成为创作者个人自由独立的行为；第七，创作不寻求永恒不变的结果，只求创作过程中每一个瞬间的抉择智慧，不寄托于稳定的秩序和程序，只求不确定性中希望瞬间的突显，因此强调在瞬间中把握希望的机遇；第八，强调创作取决于个人信念、行为习惯、意志、情感及其在创作过程中的主导性协调，以便使个人经验在行动中扮演一种协调力量；第九，相信创作过程的流动性和自然协调性，主张在创作过程中寻求各种有可能提供有利于取得最好效果的"机遇"。

显然，实用主义所要考查和倡导的创新活动，是一种以行为主体利益为核心的非常敏感、非常活跃、非常能动、非常脆弱的开创性行为，同时又是某种"非常规"的主观突破性行动，需要坚持冷静细致的考查和反复试验的复杂步骤，把探险与谨慎结合起来，又把科学实验与日常行为习惯加以协调，力图在反复实践中，依据贯彻过程不同阶段所产生的行为效果以及由此造成的各种关系的变化程度，发挥主观经验的智慧，恰当处理主客观的相互关系，拿捏各种因素之间相互关系的分寸，以达到最大限度的实际效果。

实用主义所重视的个人经验，是个体化、具体化、阶段化的行为习惯的表现，同时也是有可能在一个共同体中互通并沉淀下来而成为有效的通用方法。因此，经验又是有生命力的实际力量结晶体，它还可以

在各种具体实践中获得更新，转化为具有渗透力的文化力量，又可以随时依据主体的智慧而在不同环境中灵活应用。

从二十世纪中叶至今，美国实用主义不断发生"新"的变种，象征互动论、新实在论等先后登场，但万变不离其宗，始终强调个人经验及"目的"的决定性意义，为达目的，不择手段，反复鼓励冒险赌注和谨慎实验在创新活动中的重要意义。

实用主义的意识形态性质，使第二次世界大战之后试图称霸世界的美国，不遗余力地在其"文化冷战"和政治渗透活动中加以贯彻。"文化冷战"和"政治渗透"在两大方面进行：一方面，对美国以外的欧洲、亚洲、非洲和拉丁美洲等区域，不断扩大美国意识形态的宣传和贯彻；另一方面，针对"二战"后兴起的苏联与东欧社会主义国家集团和其他社会主义国家，进行"和平演变"和"政治渗透"双管齐下的"意识形态斗争"，不但在国家制度和社会制度方面进行一系列破坏活动，还针对艺术、宗教、哲学和文学等领域，加强"和平演变"的程序和策略，利用西方艺术、宗教、哲学和文学等学科中各种新型意识形态和思想观念体系，模糊、动摇和瓦解各国人民原有的文化自信和理论自信，试图建立美国式意识形态在世界各地的全面控制局面。

艺术原本属于人类精神的一种创造活动，本来并不包含任何政治和经济目的，也不是获取任何个人利益或功利的手段。但艺术创作又不能脱离社会，所以，在社会中进行的任何艺术创作势必与社会生活和社会行为发生关系，致使艺术免不了遭受社会矛盾和斗争的干扰或渗透，在客观上使艺术创造活动与社会矛盾和社会斗争交错在一起。实际上，任何社会中的艺术都免不了介入社会斗争，不管艺术家本人是否意识到。

在美国的实用主义意识形态的影响下，"二战"后的美国式艺术，特

别是以"抽象的表现主义"和"波普艺术"为榜样的"贫困艺术"(Arte Povera),公开主张艺术创作的原则乃是:① 回归到最简单的物体和信息(A return to simple objects and messages);② 身体和行为就是艺术(The body and behavior are art);③ 日常生活变成有意义的事情(The everyday becomes meaningful);④ 描画自然和工业的出现(Traces of nature and industry appear);⑤ 在作品中体现动力和能量(Dynamism and energy are embodied in the work);⑥ 使自然在物理和化学演变中化为文件(Nature can be documented in its physical and chemical transformation);⑦ 探究空间和语言的概念(Explore the notion of space and language);⑧ 复杂的和象征的信号丧失意义(Complex and symbolic signs lose meaning);⑨ 以"零"为基础,既没有文化,也没有艺术体系,艺术等于生活(Ground Zero, no culture, no art system, Art = Life)。⑦

按照美国实用主义的逻辑,艺术没有自己的独立意义,艺术只是一切个人"有用的目的"的工具。用他们的话来说,艺术可以变成"零",只要艺术可以为我所用,成为我的创造性活动。⑧

另一个美国式艺术,自称"垃圾箱画派(Ashcan School 或 Ash Can School)",其祖师爷罗伯特·亨利(Robert Henri,1865—1929)早就公然宣称,"艺术类似于新闻业……希望把绘画当成百老汇冬天马路上的泥泞那样,就像马粪和雪凝结成的土块那样真实",鼓动当代人大胆作画,不用理会是否与当代人的品位相抵触。⑨

第二节　艺术对社会价值的冲击

资本主义社会的传统价值观,特别是资本主义传统道德伦理观念,

向来多方面影响艺术创作活动。与此同时,任何艺术创造也以其艺术内在生命力,进一步向传统社会价值体系进行渗透,产生潜移默化的影响,并在批判活动中促进新的社会价值观的诞生和传播推广。

在二十世纪全球化的时代,艺术与意识形态的相互关系变得更加复杂。不同的国家及不同的权力集团,越来越重视艺术在意识形态斗争中的角色。

在当代社会生活中,审美判断与道德判断之间、美与善之间,始终存在非常复杂的关系。它们之间的相互关系,随着当代社会的快速发展和演变,也变得更加复杂,其表现形式则更加多样化和特殊化。审美观念及标准,受到当代社会文化和生活方式的影响,也发生很大变化。越来越多的艺术家,越来越强调审美判断与道德判断的差异性,试图将审美判断的价值,置于道德判断的价值之上,凸出审美判断所重点追求的个性解放的积极价值,取代和绕开道德判断对于邪恶的消极感知及一般性批判态度,从而更彻底地提升了审美判断所依据的个人内在性经验在创作中的关键角色。

艺术创作及作品所运载的生命力量,可以在各国不同社会制度的相互关系张力网络中扮演一个非常微妙的角色,以不可见的影响发生作用。在"二战"后全球政治、经济和思想角力战略地图上,艺术彰显它本身的特殊角色。美国有意利用艺术的无形影响力,将实用主义意识形态的思想因素,通过其所推行的艺术流派,化解成艺术的内在因素,使实用主义意识形态力量,作为艺术创作自由的动力基础,渗透到世界各个角落,以便麻痹各国人民的警觉性,贯彻其统治世界的战略和策略。由美国中央情报局所支持的"美国式艺术",更是将艺术创作自由与个人自由,特别是"人权问题",混淆在一起,并在实际的意识形态较量时,千方百计以"双重标准"加以推行,极力推销极端个人主义思想,

打着"艺术创作自由"的旗号,颠覆各国原有的道德和真理的传统标准,尤其颠覆各国主权管辖范围内各种法制和道德实践中的具体标准,以便通过"美国式艺术"的推广,混淆是非、善恶、美丑的界限,达到麻醉各国人民思想的目的。

"贫困艺术"代表人物之一曼佐尼(Piero Manzoni,1933—1963)的作品《艺术家的粪便》(*Artist's Shit*)将"艺术家"曼佐尼的"粪便",装入高 4.8 厘米、直径 6.5 厘米的铁罐头,用英文、意大利文、法文和德文标:艺术家的粪便,净重 30 克,保鲜,生产并罐装于 1961 年 5 月,仅 90 罐限量发行,以等价于黄金的价格拍卖,竟然被当场抢购一空!

曼佐尼的作品《艺术家的粪便》

曼佐尼的这部作品,据说是他的"独创",旨在揭示艺术生产与人类生产之间的关系,因此,曼佐尼还"独创"了他的另一部类似作品,名为《艺术家呼出的气》(*Artist's Breath*):各式各样充满了艺术家个人呼出的气的"气球"。

曼佐尼作品《艺术家呼出的气》　　**加文·特格作品《艺术家的尿液》**

　　曼佐尼的《艺术家的粪便》被当成"艺术品"拍卖成功后五十年，另一位追随"美国式艺术"的艺术家加文·特格（Gavin Turk，1967—　），于2021年9月，步曼佐尼的后尘，使用艺术家自己"生产"出来的废物，制成新的艺术品。但为了显示其"独创性"，不再使用粪便，而是用特格本人的尿液，装入啤酒罐，命名为《艺术家的尿液》（Artist's Piss），以等价于银的价格，限量七十罐拍卖，竟然也立即被抢购一空！加文·特格本人在推销其"艺术作品"的时候，不加掩饰地宣称："让我们都可以生产，可以贩卖和运输，从我们艺术家自身肉体上生产的作品。"

　　疯狂推销"艺术家产品"的德国当代艺术大师博伊斯曾经露骨地宣称："艺术的概念必须替代越来越贬值的资本概念。艺术才是真正的资本……我们必须推广一种具有创造性的艺术来取代金钱或资本。"⑩

所有这些都清楚地说明,由美国实用主义意识形态支持的当代艺术,已经沦为赚取个人名利的冒险活动。在这种情况下,西方当代艺术创造已经蜕化为美国实行战略目标的工具,特别是他们在社会主义国家进行"和平演变"的重要手段。

第三节　西方当代艺术的意识形态背景及全球化

由美国操纵的西方"当代艺术"是美国对苏联进行"和平演变"的战略手段。研究苏联艺术的变迁历史,我们可以史为鉴,反思中国当代艺术应该如何正确对待全球化时期的创新道路及前景。

美国在整个二十世纪,始终没有放弃称霸世界的战略目标。"二战"后相当长时间内,美国不遗余力地向苏联推广美国式艺术理念及意识形态。在美国式艺术的冲击下,苏联艺术体系经历了漫长而曲折的演变过程。

发生在第一次世界大战后期的十月革命,并不意味着彻底切断了新旧社会之间的意识形态联系。早在二十世纪整个二十年代的苏联建国初期,苏联艺术界各个学派和艺术团体之间就发生了激烈的派别斗争。这场艺术界内的意识形态斗争,对于各派艺术团体而言,都是为了维护、巩固和发展它们原来在艺术界的社会地位,其中包括那些受到西欧各国艺术意识形态强烈影响的沙皇时代的艺术派别和艺术思潮,他们对马克思主义倡导的创作原则,抱有抵制和批评的态度。

刚刚创建的苏维埃政权的马克思主义意识形态与沙皇时代各种旧有的艺术意识形态之间的相互斗争是不可避免的。在二十年代激烈的

思想意识形态斗争中,美国和整个西方国家,都试图在军事上进行武力干预,通过向苏联艺术界"输入"各种类型的西方流行艺术思潮,从思想上对苏联境内各派艺术家实行意识形态渗透。一方面引诱苏联艺术家脱离苏联而投奔西方,另一方面在思想上灌输西方艺术理论,鼓励他们抵制苏联国家文化管理机构所主张的马克思主义"社会主义现实主义"原则。在"和平演变"和"思想渗透"双管齐下的过程中,一批俄国艺术家脱离苏联而投奔美国和其他西方国家,而革命前原来深受西方艺术思潮影响的俄罗斯"前卫艺术"派别,也在苏联境内继续贯彻他们的西方艺术创作原则和方法,不断通过潜移默化的策略,改变着苏联艺术界的意识形态性质,最后成为美国等西方资本主义国家在苏联进行"和平演变"的重要工具。

在苏联建国初期,最突出的是原来的"至上主义"(Suprematism)艺术派别。他们基于几何学原理,以圆形、正方形或矩形等几何图形为中心,使用有限的颜色进行绘画,实行一种特殊的抽象艺术。他们的口号,就是强调"纯粹艺术感觉的至高无上",以此反对基于物体视觉的描绘。

苏联早期的至上主义派别,从沙皇时代就形成了一股较强的艺术派别,也取得了相当大的成果,他们的成员中包括了一批"前卫"(avant-garde)艺术家,如亚历山德拉·亚历山德罗娃·埃克斯特(Aleksandra Aleksandrovna Ekster,1882—1949)、柳博芙·波波娃(Lyubov Popova,1889—1924)、奥尔加·罗扎诺娃(Olga Rozanova,1886—1918)、伊万·克林(Ivan Klyun,1873—1943)、伊万·普尼(Ivan Puni,1892—1956)、娜杰日达·乌达尔佐瓦(Nadezhda Udaltsova,1886—1961)、尼娜·根克-梅勒(Nina Genke-Meller,1893—1954)、克谢尼娅·博古斯拉夫斯卡亚(Kseniya Boguslavskaya,1892—1971)等人。

　　这些俄国艺术家在十月革命后，多数流亡法国，与毕加索、布拉克等人关系密切。但在二十年代以后，他们中的一部分人，纷纷离开法国前往美国，并在美国继续创作，不但在国际艺术界有一定声誉，而且对刚刚成立的苏联艺术界也产生很大影响。

　　至上主义反对建构主义和唯物主义，其创始人马列维奇（Kazimir Severinovich Malevich, 1878—1935)宣称："艺术不再关心社会，不为国家和宗教服务，它也不再希望说明礼仪的历史，它不想与物体有任何进一步的联系……艺术可以在自身和本身中存在，不需要各种外在于艺术的其他'事物'，就可以'经过时间考验的生命之泉'而形成艺术本身"；"至上主义就是相信在艺术创造中的纯粹情感（pure feeling in creative art）；对于至上主义来说，客观世界的视觉现象，就其自身而言，是毫无意义的；唯一具有意义的，乃是艺术家的情感自身，而情感是完全脱离其所在环境的"。[11]

　　至上主义等流派，在苏联成立后就受到官方意识形态的批判。所以，从二十年代起，他们和其他一些不愿意接受"社会主义现实主义"艺术创作原则的艺术家，纷纷离开苏联，选择了美国作为他们的落脚点。最早移民美国的俄国艺术家之一伊利亚·博洛托夫斯基（Ilya Bolotowsky, 1907—1981)，定居纽约之后，很快就参加了主张艺术创作自由的"十人集团"（The Ten)，并在 1936 年组建"美国抽象艺术家"团体，推行美国式抽象艺术。类似伊利亚·博洛托夫斯基的许多俄国艺术家，在"美国艺术"思潮的影响下，纷纷逃离苏联而移民美国和其他西方国家。

　　斯大林去世以后，苏联艺术界发生了很大变化。在此以前，培训艺术创作的主要基地是 1757 年创建的"圣彼得堡艺术学院"（Saint Petersburg Academy of Arts)，鼓励并倡导新古典主义风格和技巧。

1944 年更名为"列宾列宁格勒绘画雕塑建筑学院"（Ilya Repin Leningrad Institute for Painting，Sculpture and Architecture），以纪念俄国著名艺术家伊利亚·列宾（Ilya Repin，1844—1930）。但苏联解体后，它又改名为"圣彼得堡绘画雕塑建筑学院"（St. Petersburg Institute for Painting，Sculpture and Architecture）。

　　二十世纪五十年代之后，一批从苏联著名艺术学院，尤其是列宾美术学院培训出来的新一代艺术家，正处于创作的鼎盛时期。他们在展示艺术才能的时候，努力进行尝试和实验，渴望获得新事物。

　　他们当中的佼佼者，创作了富有时代风格的艺术作品。艺术家列夫·鲁索夫（Lev Alexandrovich Russov，1926—1987）、维克多·奥列什尼科夫（Victor Mikhailovich Oreshnikov，1904—1987）、鲍里斯·瓦西里耶维奇·柯尔涅夫（Boris Vasilievich Korneev，1922—1973）、谢苗·阿罗诺维奇·罗特尼茨基（Semion Aronovich Rotnitsky，1915—2004）、弗拉基米尔·亚历山德罗维奇·戈尔（Vladimir Alexandrovich Gorb，1903—1988）、恩格斯·瓦西里耶维奇·科兹洛夫（Engels Vasilievich Kozlov，1926—2007）、尼古拉·叶菲莫维奇·蒂姆科夫（Nikolai Efimovich Timkov，1912—1993）以及亚历山大·弗拉基米罗维奇·格里戈利耶夫（Alexander Vladimirovich Grigoriev，1891—1961）等，都在风景画创作等艺术领域展现了他们强烈的创作革新精神，取得了震撼世界艺坛的显著成果。

　　1957 年，第一届苏联艺术家全联盟代表大会在莫斯科举行，建立了苏联艺术家联盟，将来自所有共和国和所有专业的 13 000 多名专业艺术家联合起来。1960 年，俄罗斯联邦艺术家联盟成立。这些全国性艺术机构的创建，激活了莫斯科、彼得格勒和苏联各地区的艺术创作活动。新的创作主题不断涌现，对国外艺术创作思潮的探索也进一步加

强,艺术创作的实验范围不断扩大,艺术创作所使用的艺术语言也开始呈现多样化。青年和学生的新时代形象,瞬息万变的乡村和城市,开垦的处女地,西伯利亚和伏尔加河地区正在实现的宏伟建设计划以及苏联科技的巨大成就,都成为新绘画的主要主题。

这一时期,多姿多彩的生活形象,为艺术家们提供了许多激动人心的话题、积极的人物形象和复杂的故事情节。许多伟大艺术家和艺术运动的遗产再次可供研究和公开讨论。这极大拓宽了艺术家对现实主义方法的理解,拓宽了各种新的可能性。正是现实主义概念的反复更新,才使这种风格在俄罗斯艺术史上占据主导地位。现实主义传统引发了当代绘画的新趋势,包括自然绘画、"严肃风格"绘画和装饰艺术。原来已经流行的印象派、后印象派、立体主义和表现主义也有狂热的追随者和诠释者。

在赫鲁晓夫新政策的影响下,一个叫 Lianozovo Group 的新艺术团体,在 1960 年成立,其代表人物奥斯卡·拉宾(Oscar Rabin, 1928—2018)、瓦莲京娜·克罗皮夫尼茨卡雅(Valentina Kropivnitskaya, 1924—2008)、弗拉基米尔·内穆金(Vladimir Nemukhin, 1925—2016)和莉迪亚·马斯捷尔科瓦(Lydia Masterkova, 1927—2008)等,拒绝贯彻"社会主义现实主义"原则,倾向于抽象主义风格,力图以他们认为合适的方式忠实地表达自己。积极贯彻抽象主义的艺术家埃里克·布拉托夫(Erik Bulatov, 1933—)宣称:"实行抽象主义,就是一个叛逆的人对生活中的日常现象的抗拒……一幅绘画作品就好像某种体制,我用它来开创我个人的日常存在。"⑫

1962 年,赫鲁晓夫出席莫斯科艺术家联盟成立 30 周年的展览会,对各种抗拒"社会主义现实主义"的艺术家给予严厉的批评,称艺术家恩斯特·涅伊兹韦斯内(Ernst Neizvestny, 1925—2016)和艾利·贝柳京

(Eli Beliutin，1925—2012)等人的抽象主义作品为"臭狗屎"。

　　当时的苏联艺术界所产生的这些现象，有浓厚的国外背景。这些自称为"异端"的苏联艺术家，除了在创作方面有自身特殊的思想倾向以外，还受到以美国为首的西方国家各种财团的支持和鼓励。西方的著名收藏家和慈善家们，不惜高价收购他们的作品，并同时加以广泛宣传、推销，以提高他们的身价和国际地位。受到美国支持的苏联艺术家中，在国际艺坛有相当声誉的包括卡巴科夫（Ilya Iosifovich Kabakov，1933—2023）、埃里克·布拉托夫、安德烈·莫纳斯特尔斯基（Andrei Monastyrsky，1949—　　）、维塔利·科马尔（Vitaly Komar，1943—　　）、亚历山大·梅拉米德（Aleksandr Melamid，1945—　　）等。

　　到 1980 年代末，米哈伊尔·戈尔巴乔夫（Mikhail Gorbachev，1931—2022）的"经济改革"（Perestroika）和"开放"（Glasnost）政策，进一步加速了苏联艺术界的西方化倾向。随着苏联的解体，新的市场经济使画廊制度得以发展，这意味着艺术家不再需要受雇于国家，可以根据自己的口味和其他人的口味创作作品。因此，在 1986 年前后，苏联的艺术界几乎已经完全"变色"。

　　显然，苏联艺术界的变化，一方面受到艺术界内部各种思想倾向之间紧张矛盾的牵制，另一方面主要是受到以美国为代表的外国势力的影响，通过他们制造出来的各种意识形态及其在艺术中的表演，对原来进行独立创作的苏联艺术界发动各种含有政治意图的恶意渗透，扭曲艺术创作与政治信仰之间的关系，采用双重标准，实行全方位的干预、煽动和颠覆策略。

卡巴科夫作品《从寓所飞往宇宙的人》(1985)

注释

① Zakaria, Fareed, *From Wealth to Power: The Unusual Origins of America's World Role*. Princeton UP. 1999: 46.

② Alexis de Tocqueville, *De la démocratie en Amérique*, Ed. Philippe Reynaud, Paris, Poche, 2010[1835 - 1840]; translated by Henry Reeve, *Democracy in America: Part the Second: The Social Influence of Democracy*, *Volume 2*, *Democracy in America: Part the Second: The Social Influence of Democracy*, J. & H. G. Langley; Philadelphia, Thomas, Cowperthwaite & Company, 1840; Hoeveler, J. David, *Creating the American Mind: Intellect and Politics in the Colonial Colleges*, Rowman & Littlefield, 2007: xi; Ellis, Joseph J., *The New England Mind in Transition: Samuel Johnson of Connecticut*, *1696 - 1772*, Yale University Press, 1973: 34; Goodman, Russell B., *American Philosophy and the Romantic Tradition*, Cambridge: Cambridge University Press, 1990.

③ George L. McMichael and Frederick C. Crews, eds. 6th ed. *Anthology of American Literature: Colonial through romantic*, 1997: 613; Cometti, Jean-Pierre, Qu'est-ce que le pragmatisme?, Paris, Gallimard, 2010: 234 - 236; Tiercelin, Claudine, C. S. Peirce et le pragmatisme, Paris: PUF, 1993: 85 - 94.

④ *Hacht, Anne, ed. "Major Works" Literary Themes for Students: The American Dream. Detroit: Gale. 2007: 453 - 466*; Richardson, Robert D. Jr. *Emerson: The Mind on Fire*, Berkeley, California: University of California Press, 1995: 12 - 35.

⑤ Richardson, Robert D., Jr., *Emerson: The Mind on Fire*. Berkeley: University of California Press, 1995: 18.

⑥ *Delanty, Gerard*. "Modernity", *In* Blackwell Encyclopedia of Sociology, *edited by George Ritzer. 11 vols. Malden, Mass.: Blackwell Publishing, 2007.*

⑦ Christov-Bakargiev, Carolyn, *Arte Povera. Phaidon. 2005: 17*; Lumley, Robert., *Movements in Modern Art*, *Povera Arte*. London: Tate. 2004.

⑧ Beuys, J., *Actions*, *Vitrines*, *Environments*. Tate. 2020: 188.

⑨ Leeds, Valerie Anne, *Robert Henri in Santa Fe: His Work and Influence*. Santa Fe, New Mexico: Gerald Peters Gallery. 1998; Hughes, Robert, *American Visions: The Epic History of Art in America*. New York: Knopf. 1997; Vure, Sarah, "*After the Armory: Robert Henri, Individualism and American Modernisms*". In Kennedy Elizabeth (ed.). *The Eight and American Modernisms*. Chicago: Terra Foundation For American Art. 2009.

⑩ Beuys, J., *Jeder Mensch ist ein Künstler*. Dokumentation von Werner Krüger aus dem Jahr 1980.

⑪ Malevich, K., *Suprematism*, In *The Non-Objective World*, Chicago: Paul Theobald and Company, 1927: 117.

⑫ Roberts, Norma, ed. *The Quest for Self-Expression: Painting in Moscow and Leningrad*, *1965 – 1990*, Columbus: Columbus Museum of Art, 1990: 72.

第六章

当代艺术基本特征的
微观分析

第六章

当代艺术基本特征的微观分析

第一节　当代艺术的时间性分析

当代艺术近一百年来的变化,体现了人类生命创造性活动的不断发展及生生不息的过程。在当代艺术中所展现的各种变化,表明艺术已经越来越成为人类进行文化创造整体活动的一个重要组成部分。当代艺术的成就及未来倾向,显示了人类历史在新时代的运动特征。

人类历史越发展,越显示人类生命及其同自然宇宙生命整体相互关系的复杂性。当代艺术日益快速的创新过程,乃是人类历史当代发展阶段复杂性和多变性的集中表现。

始终沿着时间的轨道发生延续和变化的人类历史,在当代,特别展现其在时间时域中的变迁特点,即"加速化""重复化""混杂化"的共时表演,致使原来隐蔽在时间流程中的人类精神及创造活动,也在时间的"加速化""重复化""混杂化"的共时表演中,突出地扮演其复杂的姿态,一方面为当代艺术的创新提供了时间时域的有利条件,另一方面也使当代艺术创新遭遇极其复杂的可能性。

　　时间隐含变化和运动,运动包含时间的变化过程。因此,运动与时间,不管是现实的还是虚幻的,都是艺术中包含的一种极其复杂的变化过程,其存在及变化是不以我们的意志为转移的。任何艺术作品,都可以同时包含实际的或潜在的运动过程。艺术作品的时间运动,既浓缩艺术家的创作时间,又凝固了人类历史某一个阶段的变化;它们既是现实时间的艺术版,又是过往历史的集合体。所以,艺术中的时间,是值得艺术家与一切鉴赏艺术的人们进行探索的重要问题。

　　时间不断改变着人的精神面貌,也改变人的思维模式以及观看事物的方式,同时也改变人的生活方式和社会通行的语言。艺术的发展及演变,恰恰反映了人类精神的历史演进图景,同时也为当代艺术创作提供了珍贵的创新机遇。

　　人类时间体现在其历史延绵形式,同时也以多样的文化延绵状态显示人类时间与自然时间的差异性。

　　艺术应该成为时间的“家”,显现出时间本身的历史特点,同时标示出人类社会和人类文化的生命特征,特别集中展现人类心智的心神情感和谐统一的特征。

　　当代艺术的重要使命,就是要依据人类精神历史发展的成果,突破传统艺术的各种形式、规则和技巧的限制,充分利用当代科学技术和最新文化的卓越成果,把艺术创作的重点,集中在表现“可见性”与“不可见性”之间的紧张关系,使艺术创作彻底改变传统艺术的“模仿性”及形式的框架,把艺术家生命内部长期积累而浓缩在内心深处的对世界和对生命的深刻体验,通过介于“可见”和“不可见”的视觉图像的展现,在美术作品中显现出来,以便让展现出的艺术作品成为艺术家艺术生命的延伸平台,也成为艺术家与观赏者进行活生生的对话的中介,成为未来可能的世界和各种可能的生命进行复兴的充满活力的场域,使作品

由此也参与到艺术创作的过程以及文化生命的重建过程中去,并反过来又成为艺术家和艺术观赏者进行自我反思和生命更新的珍贵机遇,归根结底,使艺术创作成为推动世界和文化重建的重要力量,成为艺术向其自身进行永恒审美批判的基础条件。所有这一切,实际上就是要求把当代艺术创作当成当代时间的一个"生命坐标",以便在当代艺术作品中显示当代时间的特征。

因此,当代艺术作品不应满足于可见的和有形的空间形式,也不应满足于可见的颜色差异,不能容忍仅仅将艺术归为"审美或品位的对象"。同样艺术家也应不满足于艺术自我更新的当代时域,而应把艺术作为艺术家生命和整个人类历史生命的一个特殊展现场所,作为艺术家参与改造世界的一个必要手段,在形象和抽象的图像之间,反复选择和拿捏较好的可能性,凸出显示艺术家和人类生命中不断变化、充满激情和欲望的无底内心世界的神秘结构及难以捉摸的创新动向,甚至把每次艺术创新当成生命自身从"当代"走向"未来"的一个准备阶段和表现形式,当成实现未来生命最高理想的一个基础性建设过程。

当代艺术试图在创造中展现艺术本身对当代世界的干预和介入,尽情舒展怀抱和追求无止境审美理念的艺术家对超越自身的创作生命的渴望和诉求,同时又让观赏者在每一个艺术作品面前,同样激荡起对生命创造的冲动。这样一来,艺术并不是单纯的鉴赏对象,而是人类重建世界文化的重要手段。在这过程中,艺术形象地将人类时间的特殊性及优越于自然时间的独特性显现并保存在人类历史的文化宝库中。

所以,真正的当代艺术作品,永远都是在时间的流传中存在和更新的,而且永远都是"未完成的",有待在未来人类社会时代获得新的评估和扩展,成为未来进一步更新和完善的新创作的可重复的起点。因此,当代艺术家不可能使自己的创作活动停止在展现出来的作品中。在观

赏者面前的艺术作品,由此也自然地"成了问题"。它向艺术家自己,也向艺术观赏者,提出了问题,同时又使被提出的问题成为可伸缩的"悬案",成为未来创造的可能启示。艺术就这样被卷入艺术家自己和艺术观赏者之间的"活泼对话的永恒回归的洪流中",成为艺术家探索未来富有魅力的创造想象的可能空间。

这样一来,艺术成为各种人之间、人与世界之间,充满激情的对话回旋场所,也成为"看不见"的"过去"和"未来"或快或慢的"在场"重复和"即席"表演的浪漫场所。

果真如此,艺术便在当代艺术中真正达到中国传统艺术所一贯追求的"诗情画意"和"出神入化"的卓越境界,西方艺术有可能由此与东方艺术相会合,而艺术与哲学也有可能实现交叉重叠和互为补充的理想目标。

由此可见,当代艺术创作的重心,就是活生生地展现"即席在场"的生命自身的创造精神及追求向内和向外的无止境的超越性,表现生命的自由本质,正如福柯所说的那种对于"关怀自身"最大限度的实践。

同时,当代艺术要生动地展现生命对审美性追求的实际情怀、意志、思想,心理活动的复杂性及潜在能力。

一、生命时间与艺术时间

生命是宇宙自然间普遍存在的创造性能动生成力量及不断运动更新的过程,是物质、精神、能量、动量和信息的全方位和谐活力集合总体,是人与宇宙万物存在和发展的前提和基本动力,是宇宙万物之所以生意盎然、生气勃勃、活灵活现、五彩缤纷而又生生不息的基础,又是人与人之间、和宇宙万物之间,相互感应和相互渗透的乱中有序的关系网络,以及彼此信息传递而实现全息连接的统一有机整体。

生命必然变易,生生不息。就在生命变易和生生不息过程中,时间"现身"而成为生命流程的先后有序标记。所以,时间就是生命流程的展现、轨迹及可能走向。时间与生命同流并行,使时间一方面成为生命本体的内在构成部分,也使时间绝对不可能脱离生命而形成"纯粹时间";另一方面,时间又成为生命调整与内外诸因素相互关系的运行坐标,使生命自始至终在时间相伴的变易系统中展现本质特征,同时又使时间展现为生命由生至死的以及可能重生的定向演变过程,时紧时缓,快慢不等,曲折交错,循环往复,导向未来。和生命一样,时间整体表现为"一线性""不可逆转性""反复性""螺旋性""漩涡性"的交错互换过程,使生命犹如斗折蛇行,百折千回,既潜伏各种危机险境,又不可逆地在走向死亡和重生的路径上,抱着期盼和发展希望,为生命自身的生死存亡过程,埋下各种可能性和潜在性,也使生命有可能在时间坐标中寻求自身优化转机的关键,随时间变化,惧以始终,终日乾乾,夕惕若厉,审时度势,刚柔相济,或远而应,或近而比,柔顺含弘,唯变所适,出入以度,见机而作,更新不已。

显然,时间并不是作为一种固定的框架而存在的,时间只能是生命运动过程的展现及路标。所以,海德格尔说:并不是时间存在,而是生命以个体和整体而存在,才使时间显露为生命变易之记录和轨迹。"时间并不是在我们之外的某个处所生起的一种作为世界事件之框架的东西;同样,时间也不是我们意识内部的某种空穴来风,毋宁说,时间就是那使得'在-已经-寓于某物-存在-之际-先行于-自身-存在'成为可能的东西,也就是使牵挂之存在成为可能的东西"。①

整体生命与个体生命的混合交错及相互依赖,使时间也展现为整体生命时间与个体生命时间之间的相互交错和相互影响。所以,在生命历程中,时间、感知和想象等问题,始终是交接在一起的,其中的任何

一个都不可能脱离其他的两个因素而独立运行。对艺术家而言,时间与感知和想象的紧密关联性,更是一个头等重要的问题。

万物皆为生命,但唯有人类生命是最出类拔萃者,吸取各种生命之精华,体美智高,独具心智,心神卓绝,精巧敏捷,聪慧灵秀,万种风情,动静自然,浪漫笃实,微妙通达,察易知几。正是由于人类生命拥有理性和理智,才使人类生命通过顺天应人,信志创新,自强健进,神机妙算,在居安思危的过程中,体验到把握生命流程的"时间性",以时间概念为中心,逐步学会"掐算"时间延续进行中的各个时间关节点以及在时间前后关系中潜在的"时机"网络,中和达道,以便在面对生活复杂环境中,处变不惊,雄谋百略,韬光养晦,集思广益,至诚致远,内止至善,外明明德,仁智义礼,有容乃大,高明配天,博厚配地。"精神四达并流,无所不极。上际于天,下蟠于地",[②]"积神于心,以知往今",[③]"神乎神,耳不闻,目明心开而志先,慧然独悟,口弗能言,俱视独见,适若昏,昭然独明,若风吹云",[④]堪称"万物之灵"和"天地之心"。

作为天地之心的人类生命,一方面与天地宇宙自然的整体生命相生相行;另一方面又能够有意识地随天地宇宙自然整体生命的运作周期和节奏,体悟和掌控自身生命时间的运行节奏。

时间与生命同生共存并流。作为生命灵魂呼喊和表达的艺术,从创作原初基础的形成及创作活动的起点,直至艺术创作完工及其后之延续、继承和更新,始终都和艺术家的生命活动一起,在时间的流程中变其所易,更新不止。因此,时间就成为生命和艺术演进的坐标和轨迹,又是生命与时间共生同变的见证。由于艺术与生命的内在紧密关系,任何艺术创作都离不开时间坐标的范围和流变。

所以,生命时间是生命本身持续延伸变易的整个过程。而艺术时间则是所有与艺术相关的生命流程,其中包括艺术从无到有整个过程

的时间序列，以及艺术创造形成之后所有艺术活动所经历的时间序列。这里所说的艺术，既是抽象的艺术整体，也是具体的艺术个体。

换句话说，艺术和生命一样，都包含了时间。而艺术的时间，无非就是随艺术在空间的展现中所感受到的时间。也就是说，对于任何人，特别是对于艺术家来说，只要涉及艺术，就自然形成与艺术相关的时间，不管它们是展现在外在空间中，还是在内心显现。

在生命演进中，艺术时间的出现和感受，不是无缘无故的。艺术时间自然是伴随艺术作品的出现而显现。但这还不能真正地显示艺术时间的本质。实际上，艺术时间还可能在没有艺术品的情况下出现，这种时间现象尤其对艺术家来说是很重要的。任何艺术家，只要在他的意识中出现了创作艺术的念头或意愿，马上就在他的意识中显现一种奇特的艺术时间。这种艺术时间随着艺术家艺术创作的进程，随着艺术家心目中的艺术形象和图像的草图及之后的描画过程而越来越清晰。显然，艺术时间的出现及复杂化，是随着艺术家的创作意愿及创作实践的进程而逐步被艺术家本人所感受。艺术家心目中的这种艺术时间，实际上是艺术家创作意识的反应，也是艺术家对自己创作过程的关注。

在艺术家的艺术创作中，艺术家越负有责任感，就越能感受到艺术时间的紧张流程。塞尚和梵高等人，每当他们形成创作意念，在他们的意识中，马上就会出现一股紧张的艺术时间流程，因为他们迫不及待地期盼自己的艺术作品的完工。他们把每一次艺术创作，当成一生中最值得付出的生命代价，他们的生命时间，几乎都填满了艺术时间的流程。

法国诗人保尔·瓦雷里（Paul Valéry，1871—1945）曾说：艺术家的创作时间乃是"一种灵和肉的化合，一种庄严、热烈与苦涩、永恒与亲切的混合，一种意志与和谐的罕见的联合"。⑤这是艺术家创作中最珍

贵的时刻，构成了艺术家生命和艺术时间的核心，而精神基础，恰恰就是艺术家意识中最原初的创作意愿，因为在那里，存在着人类意识或灵魂最浓缩的晶体，即一种不单纯是求生的意愿，更是寻求"优化生存"的意志和激情！唯有这种求优化生存的意愿，才能使艺术家的意识中，形成最特殊的生命时间，也就是他的艺术时间。

总之，宏观地说，艺术和生命的时间并进共流。生命演变至某一个时间节点，艺术便产生相应的创作模式和基本形式，以便同时表达当时当地生命的内在诉求和追求。不同时间点上的艺术，就成为相应的不同时间点上的生命的一种超越形式。因此，凡是有艺术的地方，不管是在外在空间中，还是在艺术家内心意识所想象出来的空间中，都同样会呈现艺术时间。艺术创作与鉴赏的发生和演进，无不随生命时间的演变而变化。

微观地说，艺术和生命具有不同的发展阶段，其间各表现出自身独特的性质。艺术和生命一样，在不同的时间点和节奏期内，呈现出不同的生存样态。因此，同生命一样，艺术的创作，需要特定的时间周期和时间坐标。各个艺术家的创作经验表明，艺术创作必须随时间的流变而展现其创作阶段，艺术创作特别关注创作时间的"冒现"和"涌现"，同时也将艺术创作流程本身当作艺术生命展现的过程。

由此可见，时间就是生命，而对于艺术来说，生命和时间几乎成为一体，因为一切艺术都是艺术家在特定生命时间内创作出来的，又在特定时间内受环境诸因素制约而获得其生命存在的根据和理由。

对于艺术来说，尽管时间有多种多样的表现形式，可以表现为日常生活世界的节奏及循环，但是，相对而言，唯有在艺术家心中显现的时间，才是最重要的。艺术家总是在其心灵的企盼、希冀和愿望中，埋藏创作的意愿和艺术创作的原初形式及理想目标，然后，依据偶然出现的

机遇,瞬时激发出创作的"灵感",凝聚了艺术家瞬间突然冒现出来的"情感性直觉力量",随着艺术创作的展开而呈现不同的艺术时间。艺术时间一旦产生,就会随着艺术的呈现及传递、转让和展览或鉴赏,又形成与之相关的艺术时间。

亚里士多德在探讨本体论范畴时,曾经把"形式因"列为最高范畴。亚里士多德认为,相对于本体的质料因、动力因、目的因而言,恰好就是这个"形式因",才构成人的灵魂的关键元素,它蕴含着企盼、希冀和愿望,又是这种企盼、希冀和愿望,使生命生长成这样或那样的一棵树。正如法国哲学家萨特所说:"存在先于本质。"这个"本质"并非是人先天具有的,而是人在生存中所做出的"自由选择"的结果。人类心灵总是在期盼中倾向于"超越",在不满足于现状的心灵状态下,感受到发自内心灵魂深处的"呼喊",以某种自责心态,对于境遇及其遭际发出"追问"或"悲悯"。心灵深处发出的这种自我超越的欲望,不可避免地寻求更高的生命境界。人的生命因而势必要改变自身,并以此作为基本动力,不断推动生命向前发展和成长。艺术就是这种推动生命发展的欲望的体现。显然,人类生命的这种改变自身的诉求,实际上就是生命的精神建构和自由本质的建构,它关系到人在社会政治、经济结构中的地位,也关系到人际关系中道德、尊严、人权价值的问题,这是每个人在世所必须解决的基本问题。黑格尔曾说:"经历种种对立、矛盾和矛盾的解决过程,乃是生命的一种独一无二的大特权;凡是始终都只是肯定的东西,就会始终都没有生命。生命是向否定以及否定的痛苦前进的!"[①]

有意识地进行艺术超越,就是人在这种主体性意识中,积极主动创建自身的否定性和对立面,使之获得一个新的"本质",也就是生命优化的目标。

亚里士多德认为,世界万物之所以千差万别,是因为它们内含的

"形式因"是有区别的。这种作为存在本体的"形式因",就像人的灵魂,深藏在生命内部,赋有"企盼""希冀"和"愿望",作为生命最深层的基因,决定生命发展的方向及内在负载的价值。艺术在这个意义上说,就是生命内含价值的向外超越力量的象征。

二、艺术时间的特殊性

人类生命时间就是超越过程中生命因"蒸发"和"消耗"而产生的一种"现象",它运载着人类生命向外超越的欲望,同时也包含对超越过程的种种期盼、希望和梦想,以及执行过程中的种种生命态度,以致人在超越过程中,充满焦虑和忧虑,面对即将到来的不确定性、种种危机和艰难的无奈,表现了人类生命对身负使命的关切和责任感,呈现出人类意识创造过程内含的道德力量。这样理解的时间,已经不是常人所说的日常生活世界的时间,并不能通过日常生活的凡人时间观来理解和把握。

真正的艺术家必须跳出常人的时间观,从自身生命的超越目标,理解和掌握艺术创作的时间,尤其必须认识到时间并非孤立的形式性框架,而是与创作生命密切相关并具有"生产性"或"生成性"的基本创作动力。

所以,艺术创作的时间,是靠有道德责任感的艺术家才有可能体验出来的生命使命感的标志,表明艺术家已将创作本身当成自身生命,无私地将投入艺术创作的时间视为自己的生命的付出,这样的艺术家能够以其特有的时间感,不惜一切代价珍惜创作中的一时一刻,把自己的所有精力投入创作过程,把握艺术创作过程的各个关节点,机智地掌握创作时机及实现进度,及时地在特定时间点上,将心灵触发的创作灵感展现出来,使之在实际创作程序中得到完满的实施。由此可见,艺术家

达利作品《记忆的永恒》(*Persistence of Memory*)

的时间感,因人而异。而唯有最敏捷的艺术家,才能把握创作时间的机遇,从创作的酝酿到创作过程中的每一步,都最大限度地发挥自身生命的内在能量,确确实实实现自己视创作为生命的初衷。

　　这就是为什么时间对艺术家来说是一个非常重要的问题。要真正理解和把握艺术和时间的内在关系,并不是轻而易举的事情。世界上千千万万艺术家,由于他们对艺术创作时间的不同理解,导致他们实施不同的艺术创作过程和程序,也因此形成千差万别和不同等级的艺术作品。

　　在艺术史上,对于艺术与时间的相互关系,展现了非常不同的历史过程。为了分析艺术时间在人类思想文化史上的不同表现,我们集中以西方"现代性"的艺术时间作为典范。

　　到了二十世纪下半叶,历史的发展和人类的各种创造发明,特别是西方人所创建的知识体系和技术,改变了世界和社会的基本结构及运

作方式,也从根本上搅乱了作为生存基本方式的时间结构,进一步展现或激化了本来已经存在于时间本身内部的悖论性。反过来,当代时间的悖论性的激化,又促使当代艺术及各种创造活动加剧了其原有的内在悖论性,导致后现代思想及艺术的悖论的散播。

在现代技术条件下,时间固然是一切因素存在和发生作用的实际条件和基础,但同时,它也是一切可能的条件和基础。在这种情况下,时间作为可能性的条件呈现出来,也使时间在艺术创作者和观赏者面前成为选择各种可能性的场所。换句话说,作为可能性的时间,可以包含一切可能的因素,也可以使一切可能的事物发生,又使一切已经实际存在和发生过的事物转变成不可能。这就迫使现代人和现代艺术家,必须在每个瞬间迅速做出选择,才能鉴别和区分确定的和不确定的、可能的和不可能的、可见的和不可见的各种事物。

三、"客观时间"与"主观时间"及其相互关联性

由于时间本身的生命性质,艺术家不能忽视创作过程中的"时间感"(la conscience du temps)。作为自然科学研究对象的整个宇宙及各个组成部分,在它们的所有运动过程中,都具有客观的时间性,它是不以人的主观意志为转移的,因此,宇宙时间是超验的。在这一点上,艺术家和所有人一样,都不能逃脱客观时间的运动流程的约束,艺术家必须听命于整个宇宙生命的时间运动规律的安排,无法选择自己的生死过程以及创作过程的客观实施。

但对于具有生命意识的人来说,时间具有主观性、内在性、直觉性和原初性。对于艺术家而言,客观时间是一个由各个时刻点组成的有序系列,每一个客体均在此系列中占据一定的确定位置(点)。但与人的生命相关的主观时间,是有意识的人以其主体的自我意识以及生命

体验所意识到和感觉到的时间。在现实生活中，这就是每个人在生活世界中的当下存在所意识到的"现在"。"现在"，作为出发点，在自身内在意识活动所能操控的范围内，艺术家可以进行观察、体验和掌控自己的时间维度。因此，作为主观时间的基点的"现在"，不是客观时间系列中的一个点，而是一种"显相"，但这种"显相"，并不是时间自身的显现，而是每个人以及艺术家，根据不同的生活和创作环境所产生的生命体验，它是主观意识中"内在时间"的一个组成部分，即一种"内时间结构"的一个部分及表现，它实际上与每个人的内在经验结构有密切关系，尤其是由个人意识中的意向性所决定。

人的主观时间和客观时间并存。但这并不意味着客观时间与主观时间可以相互割裂而各自孤立存在，相反，两者之间始终存在密切的相互关联性。

主观时间和客观时间的关联性，集中环绕着艺术家内心意识隐含的"意向性"（intentionality）的走向及强烈维度。实际上，按照胡塞尔的观点，艺术家作为有意识的人，他的所有知觉形式，都是以内在意识中的意向性结构为前提。艺术家的时间意识，包括他的主观内在时间意识和客观时间的关联性，都应该在他的意向性结构中进行考察。这是因为意向性是艺术家主体的自我活动，它决定艺术家对超越性客体的整个体验过程。因此，意向性是艺术家创作中所必需的"意识生产活动"及其能力的基础。重要的是，艺术家的意向性，既不是客观的物质性关系的表现，也不是艺术家内在意识的固有能力，而是艺术家进行一切有意识的创作活动的基本条件。在一定意义上说，意向性就是"'我思'（cogito）与'我思'对象的张力关系（spannung）"。[⑦]艺术家的意向性所固有的主客体间相互关联的性质，使它也可以被称为"关注"，也就是促使艺术家产生创作意念的"兴趣"。而不管是"关注"还是"兴

趣",都涉及两种必要的因素及相互关系网络:一方面是艺术家内心意识中作为产生关注或兴趣的原精神动力,另一方面则是作为关注或兴趣对象的外在客体的存在。

艺术家创作中的意向性与其创作对象之间的相互关系,既然是一种不断变化的动态状态,不管是意向性本身,还是意向性对象,在相互关系中,始终处于活生生的生命状态。艺术家的主观内在时间意识,就是在这种情况下形成并始终处于紧张状态。

艺术家对创作中时间流程的关注,构成了创作过程中主客观时间之间相互关系发生变化的精神基础。

四、"创作态度"对"时间"的决定性影响

对于艺术家来说,由其自身内在的主观创作意向性所产生的主观时间结构及流程,在艺术家的整个创作过程中,始终扮演具有决定性意义的角色。艺术家一旦在自身内在生命中形成一个创作意向性,就会促使他以自身内在时间意识的感受,处理艺术家自身与创作意向对象的相互关系。在这种情况下,艺术家会全神贯注地以自身内在时间意识的变化,对关注的创作客体,进行观察,反复揣摩,充分发挥创造想象力,仔细分析对象的所有性质及各个层次的错综复杂性,逐渐形成艺术家内心创作意识、想象力和情感因素的全方位激发状态,并集中表现在艺术家内在时间意识的高度紧张状态。

波德莱尔就此集中分析了现代画家的创作心理过程,特别是艺术家时间感的紧张变化过程,试图揭示艺术家创作意图与其创作对象不同时间结构之间的相互连接及实际运作状况。按照波德莱尔的说法,那是一段惊心动魄的内心时间感的震荡过程。有强烈时间感的艺术家,"醒来,睁开眼睛,看见明亮的阳光朝窗玻璃射来,他便感到内疚,沮

丧地想:'多么专横的命令! 多么喧闹的光线! 从好几个小时以前开始,大地早已处处光明! 被我的睡眠浪费掉的亮光! 那么多清楚照亮的事物,我本来可以看见却没有看见!'于是,他即刻动身! 去看河水滔滔奔流,如此壮阔,如此闪耀。他赞叹永恒之美及大都市生活惊人的和谐,那在人类我行我素的喧扰紊乱中,那般顺应天意持续维系的和谐。他凝望这座大城市的风景,砖石受薄雾轻拂或遭阳光强掴的风景……总而言之,他满心欢喜地欣赏众生包罗万象的生活。如果有一种时尚、一种衣服的裁剪稍微改变了,如果蝴蝶结和环扣被花结圆徽抢了风头,如果女帽后方的缎带、发髻从头顶垂至颈背、腰带的位置往上拉提、裙摆幅度扩张,相信我,他那双锐利的鹰眼早在非常遥远的距离之外就已察觉……这一切紊乱无章地窜入他的脑子,不消几分钟,已在他心中拟出一首诗"。⑧

　　从波德莱尔所描述的艺术家心理状态,我们可以看出凡是真正的艺术家,每时每刻都在紧张地观察着周围的一切,对宏观和微观世界中所发生的一切,比常人更敏感锐利地感受到内心的强烈创作欲望和意向,迫使他珍惜自己生命所度过的每一分钟和每一秒钟,试图把全部精力集中到对于创作对象的细心洞察,以致不甘心在无意中消磨时间,渴望使自身的全部时间都投入创作活动,永远在自身主观时间的紧迫性中度日。在这过程中,艺术家的创作时间与客观时间之间建立了密不可分的关联,并使主观时间变得越来越紧迫并扮演决定性角色。而且,主观时间似乎会在某一个恍惚中,突然变成一个受艺术家意向所掌控的魔镜,试图以自身的分分秒秒操控那些与对象相关的一切现象的运动和变化。"那是一个对'非我'永不满足的'我',时时刻刻化身为非我,以比生活本身更生动的图象来表现非我,永远不甘定型,瞬息万变"。⑨

　　由此可见，在艺术家心目中，始终存在一个主观的内在时间，它是艺术家所有生活经验和创作经验的结合体，凝聚了艺术家的社会经验和创作经验，并时时又可以在创作意向形成的一刹那，突然变成一个连接自身创作意向与创作对象之间的生命纽带，强制性地试图把创作意向的对象拉入自身的时间流之中。

　　主观时间不仅是艺术家生活经验和创作经验的心理结晶，而且还是艺术家有意识不断加强和加以浓缩的时间意识流。也就是说，真正的艺术家绝不满足于持续总结自己的生活经验和创作经验，而且还一再反思，对同一个经验，都一再仔细端详，精细消化，反复体验，务必使每一次反思都获得新的感受，从而使他的内心世界中所积累的内在经验不是一潭死水，而是漩涡般汹涌澎湃的湍流，每一个细节都时时有可能震荡起无数新浪花，令人难以预测，以致激荡起艺术家内心的层层激情，连艺术家自己都无法控制其创作的冲动。塞尚多次如此激动地谈论他的紧迫时间感，在这样的时刻，他总是精心思考，低头静想，神情自若，启动内在的想象力，如同箭头四射的目光，反复投射到他所急于描画的画布上，以铅笔、羽毛笔、水彩笔为"剑"，挥洒舞弄，急躁地催赶自己，生怕脑海中的创作灵感会稍纵即逝！这样一来，真正的艺术家所一再体验的时间感，是难以形容的生命冲动，它是属于艺术家个人的精神财富，只有在创作期间才汹涌澎湃地爆发出来。

　　从这可以看出，只有艺术家具备现代性的时代感，才能创作出优秀的艺术作品，而这些优秀艺术作品，一方面容纳了时代的"过渡、短暂、偶然"这些的极其活跃而又不确定的性质，另一方面又隐含了永恒不变的美感。

　　但千万不要以为具备现代性时代感的艺术家，只是时刻忙于观察、理解和消化"过渡、短暂、偶然"的东西。实际上，这还远远不够。他们

还必须善于把握"过渡、短暂、偶然"的时候，又要全面地反复回顾历史，反思消化艺术史中各个杰出艺术家的成果，把他们优秀成果中的精华部分，吸纳并改造成自己在反思过程中所急需的种种创新成分，通过反思中的回忆，发挥内在的记忆能力，"凭着记忆，而不是照着模特儿进行描画，除非事态紧急，例如发生克里米亚战争，必须立刻迅速记载，捕捉某个人物的主要线条。事实上所有真正的好画家都根据刻画在脑海中的意象绘画，而非依照自然实物(Il dessine de mémoire, et non d'après le modèle, sauf dans les cas, la guerre de Crimée, par exemple, où il y a nécessité urgente de prendre des notes immédiates, précipitées, et d'arrêter les lignes principales d'un sujet. En fait, tous les bons et vrais dessinateurs dessinent d'après l'image écrite dans leur cerveau, et non d'après la nature)"。⑩

所以，现代性的时间感并非单纯只专注于当前发生的一切，而且还要由此勾连起相关的历史事件，郑重其事地"专注于让一切复活的记忆，那些会招魂的记忆，以及所有那些能够招引最普通事物的记忆"，⑪哪怕是最细微的环节，都有助于生动地把艺术家想描画出来的作品变成活生生的艺术。

艺术家绝不能就此听命于"人云亦云"的流行话语，也不应该观察他人的脸色，不应该追踪或跟随他人的作品。当然，当代艺术在技术上的特征，就是它对传统的超越。因此，在这个意义上说，当代艺术的创造精神，就是恰当地把握对传统的态度。而且更重要的是，所谓当代艺术，其真正特征就在于它们所蕴含的内在精神气质，这是直接触及当代艺术"灵魂"的东西。而艺术的灵魂所在，就是艺术家内在的时间意识。

时间绝不是单纯的形式和意向结构本身，还是客体在时间样态中形成的动因，是创作主体的构成性功能。

艺术家内在时间意识的结构及精细特征,是他们长期从事艺术创作的经验结晶。在每一次创作过程中,艺术家的内在时间意识同客观时间结构发生非常具体、非常复杂和非常活跃的交错互动,从而生成它们两者交互关系中最关键的时刻,即"现在"。艺术家所感受到的"现在",就是他们在特定时空中自我显现的时刻,也就是艺术家的"此在"。所有"此在"都是主客观时间结构相互交结过程中产生出来的具体"时相"(Zeitphase),是艺术家在当时当地活生生体验到的生存时刻。这就是珍贵的生命"一刹那"。

五、"现在"与"瞬间"

艺术家的内时间结构采取"现在(Jetzt)-持存(Retention)-预存(Protention)"的三时相(Zeitphase)结构,它也是体验意识的基本形式。[12]在这个结构中,"现在"构成三时相的复合体,因此,通过"现在"这个关键的时相,"过去"和"未来"这两个时相都可以在同一时刻呈现于艺术家的意识中。"感性的核心(无立义的显现)是'现在',而且是刚刚曾在和先前还在"。[13]已经逝去的"现在"时刻,为下一个"现在"取代时,并没有消失殆尽,而是被保留在"持存"时相中,因而仍然有可能呈现在意识中。这也就是说,"持存"犹如彗星的尾端,永远与"现在"相关联,特别是与艺术家的"现在"知觉相关联。同样的,"预存"时相虽然属于尚未发生的现象,但由于它同"现在"的内在性关联与"持存"一样,属于艺术家内在时间结构的组成部分。

所以,艺术家的一切主客观时间现象,都生成于"现在-持存-预存"的"三时相"结构中,而"现在"时相是以过去的"持存时相"与未来的"预存时相"相互交接的边缘域,它是活灵活现的,又是瞬时即逝的。它是最直接感受到的实际时相,又是难以把握的过渡性时相,但它把艺术家

的创作生命直接同未来的创作前景联系在一起，为艺术家提供了创作的希望。

所以，"瞬间"是什么？它就是"现在"。"现在"本来就是眼前的一刹那，但又是艺术家得以立足于开展创作活动的唯一时间基点。只有在"现在"，艺术家才能直接体验到自己活生生的感知，才能辨认他所处的时空位相。艺术家应该意识到，时间不仅是客体的形式和意向性的内在结构本身，而且还是创作中在主体意识里生成客体的动力因。而这种生成功能及实现，恰恰就从"现在"时相开始的。正是"现在"，艺术家的时间意识有可能同一切存在相通。于是，艺术家主体的关注力，通过回忆从现在回溯到过去，并通过预期的最敏感的前哨搜索功能，触及"未来"。始终自觉地牢记自身创作使命的真正的艺术家，一旦把握自己的创作有利时机，就会奋不顾身地在他"此-在"的一刹那，使自己真正成为"处于'当下切己的'-'去'-'存在'中的存在者"。[14]

这就意味着艺术家在创作中把握有利的创作"瞬间"，并非易事。艺术家的在世存在总是在分分秒秒中度过。他的每一个"现在"，都可以这样或那样的状态，在生命的流程中消失掉。只有珍惜自己生命的每一分钟，使自己在每一个"现在"，都怀抱"'当下切己的'-'去'-'存在'"的强烈意向，才有可能不错失时机，以"'当下切己的'-'去'-'存在'"的精神状态，创作符合时代精神的优秀作品。

"现在"不可能独立存在，更不能永远固定在一个点。"现在"是一种非常奇妙的生命时刻，它的出现由不得艺术家自身的主体性，也不是可以预求而获得的。"现在"实际上是具有"自身的被给予性"（Selbstgegebenheit des Jetzt），[15]它是在主客观时间的相互交结中自然冒现出来，也就是说，它的冒现主要取决于整个主客观时间的交互状况，它在本质上属于主客观时间相互交接和互动的产物，它是无

法单独显现出来的,也不是艺术家个人可以任意控制的,但它又是生命重新创作和实现更新的一个瞬时即逝的珍贵时机。对于艺术家来说,"现在"永远是不足的,"未来"永远是不确定的,而"过去"永远是不可逆的。[16]

"这个时机之所乃从大地与世界之争的本有中本质性地现身",[17]关键是"争执之纷争即是'此-在'",而"作为那种使争执之纷争进入由之开启出来的东西之中的建基,此-在为人所企盼,被载入那种经受'此'、归属于本有的内立状态之中"。[18]

印象派的艺术家们所做出的重要贡献,就是他们在创作每一个瞬间所表现的那种独一无二的严肃认真的生命态度。他们时时关注光线内在本质的变动性,要求自己以精确细腻的笔触,描画变动中的光色的每一个最细微的动态结构及内在张力,尤其集中描述"过渡中的时间"所生成的每一个微小功效,不放过任何一个日常细小的生活现象,特别注意观察各种不寻常的和奇异的视角的变化,包括细致揭示在此变化中的人类感知和经验的每一个微小变动因素及连续系列的变动状况。

正因为这样,印象派优先凸出对光彩点点滴滴的变幻过程的自由描画,而把线条和框架形式放在次要地位,强调要尽可能到充满阳光的户外自然界和实际的现代社会生活中创作,旨在进行"在动态中描画"和"描画动态的生命风物",画出自然风物的生命气息以及其中的生命之美的自我生成和运动过程,展现生活和自然中变化莫测的生命律动和节奏,同时还更集中地通过光彩夺目的光线变化连续描画自然和社会本身的动人美景。

印象派还特别强调艺术家个人的生命感受和特殊体验,以个人在不同时刻的视觉感受和生命体验,集中精力捕捉每时每刻变动中的不同体验及其在艺术作品中的表现,使艺术作品重现原来生命固有的生

命气息及个性。印象派画家认识到,各门类艺术以各种不同的感觉器官为基础交流人的感情,人类丰富的精神活动必须凭借各种特殊的感官途径才得以充分展示。印象派在创作中关注的是艺术家本身在每一个瞬间的创作态度以及隐含的特殊情感。因此,他们关心的是怎样画,怎样在创作的艺术形式中,展现属于他们自己的生命个性以及始终变化的感受体验,以使创作中的生命冲动持续地延展留存下来。所以,毫不奇怪,为什么我们看到有些印象派画家,会不厌其烦地画一个干草堆、一座桥梁达二十几张,因为他们的创作激情不会停顿在每一个瞬间,他们力图以连续重复的创作,尽可能表现他们灵魂中永远燃烧的创作火苗。印象派对绘画形式的探索和对绘画的追求,使绘画变得更丰富、更自由、更具绘画特点,应当说这是绘画的一次解放。

正因为这样,他们的艺术作品本身,每一部都具有活的气息和婀娜多姿的情感变化过程,给人一种由一系列连续闪烁的瞬间所构成的永恒美的深刻印象。从"连续闪烁"的瞬间,转化成一个"永恒美"的印象,这就是印象派艺术家每一个瞬时即逝的创作精神连续坚持的结果,它凝聚了艺术家生命中每一个瞬间的"切身"努力。

尼采高度重视"现在"的"瞬间"意义,他认为,瞬间是历史的出入口,也是人生命运的转折点,更是创作的珍贵时机。人生和人类历史都可以有多次甚至是无数的瞬间,因而也就可以有多次的历史和人生的转折点。瞬间的重要性在于它是思想创作的机遇和生命过程中种种矛盾的焦点,也是艺术家突发创作激情的可遇而不可求的时刻。

但归根结底,各个瞬间永远是时间的悖论,是在消逝和等待之间晃动不定的时刻。因此,不是所有人都可以抓住它,更不是所有人可以以瞬间为基地而创作。

所以,现代性之所以重要,对尼采来说,并不在于它似乎是一个固

定的历史点,可以被当成转折的标准或分水岭,从而开辟什么新时代。重要的问题是现代性是作为历史转折的瞬间的堆积,是不确定和含糊的,因此是过渡性的年月,是充满生机的、与旧有年代诀别的机会,因而也是进行创作和向旧观念、旧习惯告别的可遇而不可求的瞬时的交错点。在这个意义上,现代性也成为逃避充满罪恶和危机、充满保守和各种限制性规则的现实,并逃向包含无数可能的未来更新的重要机会。

现代性作为瞬间一再重现的特殊历史阶段,是在历史中偶然突发出来的,其珍贵性和一次性正是基于此。尼采就是从波德莱尔的这种观点出发,强调由充满矛盾的瞬间构成的现代性,对于实现权力意志具有关键意义。

然而,瞬间的悖论性,归根结底还是时间本身的悖论性。时间是一种极其神秘的复合体,它的结构并不像传统思想家所设想的那样完整、和谐、对称、均匀或理念化。时间是漩涡式和混沌式的结合体,它的悖论性几乎构成世界、思想及各种创作悖论的基础和源泉。

发扬波德莱尔"现代性"精神的当代西方哲学家和艺术家,一反传统时间观和历史观以及对于"永恒"和"必然"的看法,首先强调一切基于瞬间,基于"当下即是"的那一刻,认为出现在眼前的"瞬间",是过渡性时刻,是最珍贵和唯一的至宝,是艺术家必须加以重视并果断把握的。

实际上,脱离开瞬间,一切永恒都是虚假和毫无意义的。反过来,只有把握瞬间,并在瞬间中进行独特性创造,才有可能达到永恒,获得把握未来的基础,因为现时出现的瞬间,才是一切希望的出发点,才是人生同不可见的"永恒"相接触的通道。

瞬间的唯一性,使"永恒"现实地出现在人的生活之中。每个人都有可能在生活中遇到"现在"以及由"现在"体验而来的"瞬间"。也正因

为这样,瞬间同时也成为未来最可靠的历史基础。

后现代主义思想家和艺术家,特别是法国的利奥塔(Jean-Francois Lyotard,1924—1998)、德里达(Jacques Derrida,1930—2004)、德勒兹和福柯等人,在探索创作生命奥秘的过程中深感分析时间奇妙结构对揭示创造过程及其思想基础的重要性。

利奥塔在 1988 年发表一篇重要著作《非人》(L'inhumain),其副标题就是"时间漫谈"(causeries sur le temps)。利奥塔在书中"重写现代性"一节,再次说明了与后现代主义相关的时间问题。他认为所有冠以"前"(pré-)、"后"(post-)、"……之前"(d'avant)和"……之后"(d'après)的说法,其实都沿用传统时间观,而其要害就在于忽略"现在"的基础意义。当然,这并不是说所有的传统时间观都不重视"现在"的意义,但问题的关键是要强调,传统时间观每当论述"现在"的时间意义时,总是把"现在"置于由"过去"到"现在",并自然地导向"未来"的单向线性结构中,由此贬低和扭曲了"现在"在时间结构中的决定性本体论地位,也掩盖了"现在"中包含的复杂悖论性。

利奥塔及其他后现代主义者所说的"现在"的悖论性,恰好体现在"现在"的"在场"(la présence)结构的悖论性。任何"现在",都是以"在场/缺席"的悖论性质而"在场呈现"。也就是说,时间中的"现在"永远都是以"此刻在场出现"的瞬时展现形式,隐含并掩饰其"即将到来"和"马上消逝"以及"此刻在"的三重交叉结构。时间的悖论性体现了"现在"的这种三重交叉结构的存在及变幻莫测的变动性。

六、对"现在"的坚持的重要性

充分发挥"现在"时刻的创造精神并使之延续展现,是保证"现在"的创造精神转化成"永恒之美"的关键。艺术家要坚持"现在"的创造精

神，需要付出很大的生命代价。"现在"的重要意义在于它为艺术家"坚持"其创造精神开启了大门，但艺术家必须使"现在"（maintenant）的瞬时性，转化成"坚持"（maintenant），即变成可以持续的"持存"过程，而且还必须使这种"持续"，变成连续"在场显现"的创造活动，以便使最初的"现在"中的创造活动，能够坚持下去。但要做到这一点，必须首先使"现在"不断地更新，不断地再生产，使"现在"的创造活动能够在连续的持存系列中，维持"在场性"，确保原本的创造精神的青春活力，不至于在延续中衰退和消失。

为了说明"现在"的"坚持"及"持存"的重要性，德里达在《马克思的幽灵》一书的开头，就非常形象地阐明从"现在"到"坚持"的重要性和必要性。

德里达利用法语"现在"（maintenant）的副词与动词"坚持"（maintenir）及动名词"持存"（maintenant）之间的微妙关系，反复说明"现在"与"坚持""持存"之间的变换可能性及实践意义。德里达在《马克思的幽灵》的开头，就反复说"现在""现在""现在"，一语双关地暗示"坚持""坚持""坚持"以及"持存""持存""持存"。德里达利用语言叙述本身的一线性、有限性及隐喻性的相互转换，强调"现在"一方面意味着"坚持"和"持存"，另一方面也有可能转化成"坚持"和"持存"，并在此暗示：能不能实现上述转换，能不能使"现在"在"持存"中维持"在场性""生命性"和"连续生成性"，关键就在于那位处于"现在"的主体能否一再坚持"现在"的"在场性"及连续的创造性。

第二节　当代艺术的风格

风格就是生命的内在精神的表现。任何人都在自己的生活中展现

他所固有的独特生活风格。不同的人的生活风格，决定于他们自身生命的特征。这些风格表现在每个人的生活行为、说话举止、待人接物、行为节奏和行动旋律，展现了生命内在精神状态的复杂性、独特性及运动性。如果生命没有变化或变动，就不存在生活风格。生命在运动中，风格也在运动状态中显示出来，以其活生生的姿态，通过特定的节奏和旋律，显示不同生命的差异性及特殊性，由此也显示了生命之间的高低层次及境界的不同特点。也正因为这样，在生活风格中，包含旋律、速度、力度、意蕴四个方面的维度。

但艺术家的生命不同于一般人的生命，在艺术家的生命中，隐含一般人所缺乏的"艺术气质"，它是艺术家的艺术天分、艺术技巧及艺术境界的结合体，既表现艺术家生命本身的内在素质，又体现艺术家的艺术生命的特征，潜伏在艺术家的内在心理世界中，渗透到艺术家创作活动的每一个动作和每一个行为的微观结构中，也透露在艺术家的艺术语言的运用过程中。

英语"风格"（style），源自拉丁文 stylus，本来是多义词，但从中世纪以来，在艺术界它特指艺术家及其艺术作品的特有风格，以区分艺术家创作生涯中各个阶段的差异性，或者用以区分不同时期和不同个人的艺术作品的特点。当艺术评论家或艺术史家分析各个时期和各国艺术家的艺术作品时，往往借用"风格"这个范畴来区分艺术家及其作品的特点。在这种情况下，不同的"风格"成为艺术家个人的创作活动及其作品的重要标志，而它所表现的，主要是艺术家及其作品所表达和流露的特定创作态度、创作过程及特殊技巧。在艺术史上，中世纪、文艺复兴和古典时期，艺术评论家虽然也使用"风格"这个范畴，但一直没有固定明确的定义。

只有到了十六世纪，意大利杰出的艺术家兼艺术史家乔治·瓦萨

里(Giorgio Vasari，1511—1574)，才明确使用"风格"这个范畴，用以区分意大利艺术发展各个重要阶段的艺术家及其作品的特点。这位意大利艺术家兼艺术史家撰写的《最杰出的画家、雕塑家和建筑学家的生平》(*Lives of the Most Eminent Painters，Sculptors，and Architects*)，生动描述文艺复兴时期杰出艺术家达·芬奇和米开朗琪罗等人的生平，强调从乔托(Giotto di Bondone，1267—1337)到文艺复兴盛期整个意大利艺术不同发展阶段的特点，就在于各个时期的艺术"风格"的差异性。如果说，佛罗伦萨学派的风格是以线条描画为主调的话，那么，威尼斯学派的作品风格，就是以色彩的灵巧运用为特点。接着，在乔治·瓦萨里同他的同时代人莱昂·巴蒂斯塔·阿尔贝蒂(Leon Battista Alberti，1404—1472)关于艺术自然主义与理想主义的争论中，还继续深入探索艺术的风格范畴。

新古典主义艺术评论家温克尔曼(Johann Joachim Winckelmann，1717—1768)运用"风格"范畴，用以分析古希腊艺术与文艺复兴时期艺术的差异性。[19]

所以，在艺术领域，特别是视觉艺术中，风格指的是一系列艺术作品所呈现的特定品格，用以区分不同范畴的艺术作品以便对它们进行分类，也用以分析各个艺术家创作风格的变迁过程。而且，在辨别不同学派的艺术家作品时，也用"风格"的差异性，确定这些作品在创作方式、创作技巧方面的差异性及特点。

当代艺术发展过程中，属于不同时期和不同流派的艺术作品，往往呈现出它们之间在"风格"上的区别。[20]

在中国传统艺术理论中，很早就把这种艺术风格称为"风神气格"，集中表现艺术家生命中的"气象"和"境界"。

中国传统艺术理论之所以反复强调艺术的生命意义，首先是由于

生命是宇宙万物和人类社会及文化永远生机勃勃充满活力并生生不息持续创新的基础和动力。生命时时超越自身之界限，永远追求新的境界，"苟日新，日日新，又日新"，以积极主动的态度，持续解决生命的内外矛盾，发挥生命的自我创造精神，不断协调生命内外关系，通过自身的努力奋进，实现生命整体的发展。

生命的自我创造精神和力量，既不是凭空形成，也不是靠某种外在超自然力量所创造的，它是原本寓于宇宙自然本身具有自我创造能力的各种相互对应的强健力量进行相互转化的创造结果，因此它集聚了相互对应和相互转化的自然力量的创造潜能，成为一切存在的生命动力基础。

《易经》和《黄帝内经》等中国优秀传统文化经典告诉我们，生命化生于天道、地道、人道三者的交感互通，是"天人合一""天人感应"和"天地人三才"的生成结晶。所有生命，都无一例外地构成有机的整体，彼此间相互和谐关联，同时又各自确保其自身特有的性质，不断地自生、自创和自我更新以及相互转化。

中国传统文化始终从"生生之谓易"①出发探究生命的意义和价值。"生生之谓易"是宇宙万物的基本规律和普遍法则，所有生命，皆为"生生易易""生中有生""生生不息""日新无疆""日进有道"。这就是说，"生"乃"生命之根本"，生命在"生"中诞生，又在"生"中不断更新和成长发展。它一方面是生命及其本质在初生阶段和成长发展过程的全方位总体动力表演，是生命自始至终恒久持续不断重复的新生过程的缩影，是生命自身的典型完整品格的集中表演；另一方面又体现了生命从"生"开始及其后"生生不息"的总过程中，始终赋有生命总体与生命个体之间、生与死之间，以及新生与革旧之间、危机与希望之间的不可分割联系，不但揭示了"生"的"自生""自创"过程及其动力、倾向和潜

力，隐含生命本身"生生不息"的生命力特征，也显现"生"本身多向反复的可能性，以及"生"自身在"潜在/实际"双维度内的上下纵横运动倾向，生动展示生命之生的多向性、曲折性和风险性，从而也全面展示"生"的"动/静""个体性/总体性""一次性/多次性""单向性/多向性""确定/不确定""有形/无形""有限/无限""生/死""气/性""形/神""体/心"的同一性及相互转换的可能性的复杂特征。一言以蔽之，生命的价值，就是"生"，生命是宇宙万物生生不息和创新不止的动力本身。

万物皆变，万物皆有生命。一切变易，都是生命之"生"。生命离不开创新，而就在"变易"和"创新"中，隐含"德"这个内在精神力量，集中体现"生"之主旨，它是生命存在的必要条件，是生命内在价值的结晶，也是生命存在发展的基本动力和核心标志。

具体地说，生命在"生"的过程中，使自身成长为独立的个体，为了维持自身固有的生命个性，它既封闭、又开放，同时使自己镶嵌于外在的更大的生命系统之中，造成所有生命间的全方位永恒循环和环环相扣的互动和多向的新旧更替，形成生命之间的生机链接，保持无限的生命体无限运动与个体有限生命体的有限成长之间的持久更新的生命活动系列，并以个体化生命的生死历程，换得更大生命体宏大久远的不断更新的循环螺旋发展过程。

作为生命的根本、灵魂和动力，《黄帝内经》认为，"生"并非单指一个有限生命个体的诞生及其基本条件和过程，也不是单个孤立原始基质的单向直线展开，而是宇宙自然全方位发挥其多维度生成功能并持续保障不断更新的生机勃勃的多元生命原动力的总称，是充满创造潜力的多元生命原初本体基质（"精""炁""神""道""阴阳"）有可能和谐构成并错综复杂地进行协调运作的生命统一系统的总表演。诚如《黄帝内经》所言："太虚寥廓，肇基化元，万物资始，五运终天。布气真灵，总

统坤元，九星悬朗，七曜周旋。曰阴曰阳，曰柔曰刚，幽显既位，寒暑弛张，生生化化，品物咸章。"②

《素问·宝命全形论》进一步指出，"人以天地之气生，四时之法成"，"人能应四时者，天地为之父母"。这也就是说，生命作为自然生成的结晶和产物，不是神秘不可测的，而是自然精气运动并进行自我创造的体现，是宇宙万物不断进行精气聚合离散而又不断重复更新过程的缩影。《庄子·知北游》说："人之生，气之聚也，聚则为生，散则为死……故曰通天下一气也。"《鹖冠子·环流》说："有一而有气，有气而有意，有意而有图，有图而有名，有名而有形，有形而有事，有事而有约。约决而时生，时立而物生。""莫不发于气，通于道，约于事，正于时，离于名，成于法者也。"《鹖冠子·泰录》认为"天地成于元气，万物乘于天地"，"天者，气之所总出也"。所以，元气是天地万物的本原，天本身就是气。

《易经》很早就从本体论角度探索宇宙整体中的生命自然化、生演化规律，并以整体生命及其与各层次生命的关联互动过程，集中揭示宇宙自然如何以其内在的本体的生成力量，进行宇宙生命整体和各个生命的自生自演的生命变通发展过程。认为在生命整体及其各层次生命的自然化过程中，最原始的生命本体基质元素和根本动力，就是混为一体而又相互渗透并自行运动变化的"太极"。它是"精""炁""神"和"一阴一阳之谓道"之原始混合状态，时隐时现，如幻如实，相互对应又相互转化，不仅显现为"形而下谓之器"，还作为实质性基本要素渗透其中，构成各种各样的物质存在形态，表现为宇宙中五彩缤纷的大小物体的生命运动，而且也隐化成"形而上谓之道"，神化为客观规律。作为潜在性和可能性的关系流动网络和主导性精神力量，联通贯穿于万物之中，以千变万化的存在和发展途径，寓于并通行于各种生命体及其相互关

系网络系统,实现它们之间内外纵横上下的多维交互穿插运动和微妙转化,导致宇宙和自然的整体生命以及寓于其中的各生命体。一方面具有不同的个体生命特征,形成五花八门的无数生命单位和具体生存变易状态,展现出令人叹为观止的多质多形的有形生命世界;另一方面,它们之间又互为条件,相互感应,相互穿插渗透,动中有静,静中有动,以阴阳、天地、日月、男女之间"异性相吸"和"对应统一"的原则,创造出令人眼花缭乱的世界万物生命以及寓于其中的各种精神力量,并在经历漫长曲折的生命演变过程之后,衍生出集中体现生命最高神圣价值的"万物之灵",即作为"天地之心"而赋有心智能力的人类生命。

生命的基本特征,既然是"精""炁""神""道""阴阳"五大本体的相互渗透和相互转化,是具有自我运动、自我创造、自我维持、自我协调、自我更新的动力和机制的复杂存在,那么,生命中自然始终存在两种相互对立的力量,表现出生命中的"神"与"形"之间以及"心"与"身"之间的同一性和对立性的共同存在及相互转换的可能性。也就是说,生命的原始元素本来就存在于宇宙自然的本体之中,运行于宇宙和自然之中,以相互对应和相互转化的力量,以五彩缤纷和千变万化的形态,以隐蔽和敞开的交换活动方式,呈现在宇宙和自然的各个维度,同时也以特殊的形式呈现于人世间,使人间社会生命隐含更加曲折复杂的善恶对立互换、却又以向善为导向,时而和平盛世,歌舞升平,时而战火滚滚,殃及生灵涂炭,横尸遍野,鬼哭狼嚎,演化成充满悲欢离合而又善恶生死交错延绵的人类社会历史流程。

生命的自我创造性、复杂性、运动性和变幻性,使生命本身具有自身的独特灵魂和展现风格。

东晋朝思想家葛洪(约 281—341)在谈论一个人的生命气质及为人品格时,以"体望高亮,风格方整"表示一个人的高风亮节。而南朝文

学家刘义庆(403—444),则以"风格秀整,高自标持",形容有"八骏"之称的东汉名士李膺(110—169)的风格。后来,到了明末清初的徐上瀛(约1582—1662)那里,就把体现在个人生命中的"气象"和"境界",称为"况",指的是一个人身上表现出来的看不见摸不着的无形气质,可以渗透在艺术作品中,流露在艺术品的"身"上,给人一种精神上的影响,使人难以拒绝却又抵挡不住,因而悄悄地施展其迷人魅力。由此可见,在"风格"中隐含的,是生命的价值本身。

据说,徐上瀛的《溪山琴况》,是在北宋琴家崔遵度(954—1020)关于弹琴艺术的"清""丽""静""和""润""远"的基础上,推演发挥而成的。《溪山琴况》中所说的"琴况",旨在玩赏琴乐的状况、意态,品尝其况味、情趣。正如徐上瀛所言:"琴音中有无限滋味,玩之不竭。"

在《溪山琴况》一书中,徐上瀛提出了"和""静""清""远""古""淡""恬""逸""雅""丽""亮""采""洁""润""圆""坚""宏""细""溜""健""重""轻""迟""速"二十四况。而"和"作为第一况,是二十四况中的总纲。徐上瀛所提出的"和",综合了先秦以来儒、道两家以及嵇康(约224—263)和崔遵度等人对于"和"的见解,从旋律、速度、力度、意蕴四个方面来探讨它们之间的联系。徐上瀛说:"弦与指和,指与音和,音与意和,而和至矣。"所谓"弦与指和",指对演奏技术必须掌握纯熟,运用自如,"往来动宕,恰如胶漆",使"弦"与"指"达到一种和顺的关系。而后"指与音和",即在熟练地掌握了演奏技术的基础之上,根据琴曲的需要,适度使用左、右手的技法,务必使技法的应用与琴曲的表现完美结合起来。最后达到"音与意合",即琴曲的演奏并不单纯停留在"曲得其情"的境界,而是用"音"的精粹去表达意蕴的深微,进而达到"弦外之音"这一出神入化的至臻境界。

谈到艺术之美,徐上瀛还特别强调"丽"只能出于"古淡","美"只能

发于"清静"，而亮只能显于"沉细之际""无声之表"。虽然他提出了"健"的要求，但"健"的目的是使琴音之"冲和之调无疏慵之病"。如此种种，都不离开"和"的总纲。

元代诗人虞集（1272—1348），世称"邵庵先生"，所著《诗家一指》的重要部分《二十四品》，专门分析说明写诗的核心精神，透彻论述诗歌的风格问题。虞集把风格归结为"雄浑""冲淡""纤秾""沉着""高古""典雅""洗炼""劲健""绮丽""自然""含蓄""豪放""精神""缜密""旷达""清奇"等"二十四品"。

后来，清朝画家黄钺（1750—1841）所著的《二十四画品》，也明确提出了气韵、神妙、高古、苍润、沉雄、冲和、淡远、朴拙、超脱、奇僻、纵横、淋漓、荒寒、清旷、性灵、圆浑、幽邃、明净、健拔、简洁、精谨、俊爽、空灵、韶秀，作为艺术境界的主要表现。

不同的生命有不同的内在精神，因而也有不同的生命风格。艺术家的创作精神及创作风格是艺术家本身的生活命运及艺术经验的体现。一位艺术家的生活历程及所遭遇的特殊命运，为他提供了得天独厚的优越条件，造就了他珍贵的艺术生命，同时也决定了他的作品所固有的艺术风格。

艺术家在作品中渗透着自己的生命风格。真正成功的艺术家都是形成自身生命风格的人。所以，风格是艺术家自身生命在其艺术作品中的直接流露，它以无形的氛围和精神力量，表达出艺术家创作的生机和情趣，是艺术家的灵魂的直接体现。但由于艺术作品免不了都要借助于语言来表达，所以，所谓风格，实际上又是艺术语言的多样化游戏。艺术语言是一种无声的和形象的语言，曲折地表现在艺术作品的每一个细节中，也体现在艺术作品的整体结构中。

艺术家往往是杰出的诗人，他们的精神世界乃是诗的海洋。正因

为这样，将艺术家、诗人、思想家三位一体的中国清初画家石涛（1642—1708）曾在一幅画上留下惊人的跋："画到无声，何敢题句。"在石涛等人那里，艺术语言已经成为他们对氤氲流荡生命的至诚钟爱之盛情的自然流露。

波德莱尔在评论雨果的艺术作品时说："我在艺术沙龙画展中，只是在维克多·雨果的绘画作品，特别是他应用中国水墨而创作的作品中，发现任何别的艺术家所没有的那种才华横溢的风格：具有生命力的作品流淌着活灵活现的想象力的运作流程，就好像把天上隐含的神秘景象重新呈现在绘画中。"③

真正的艺术作品，不应该是固定不变的形式结构，它应该包含丰富的反思性和再生产能力，浓缩艺术家心胸中始终运动着的内在灵魂，表现艺术家的生命境界，同时又展示艺术家心潮起伏的情感波涛，并以艺术家特有的风格表达他的生命意志及审美欲望。艺术家的所有活跃的创作情感，应该像萤火虫的闪闪荧光，既能温暖观赏者，引发他们的再生产的想象力，又能够激荡人们的超越情感，试图探索新的可能世界。对于一位至诚投入的观赏者来说，面对他们的作品，就会不由自主地沉溺于沁心温柔的韵律世界中，在艺术品迸发出来的动人旋律的伴奏中，悠然往来于过去、现在、未来的多维度时空之中。

一位艺术家要善于把自己的情感意志融入创作运动中，同时还要善于通过熟练而奇妙的艺术技巧，包括机敏地运用特殊的绘画语言，使作品成为自身内在情感的结晶体，使之随时可以与他人对话，同时又频频复生和更新。这样一来，艺术家的生命力就融贯于他的艺术作品中，他的作品也因此而获得可以永远复生的生命力。

真正的艺术家以认真严肃的态度进行创作，长期刻苦磨炼自己的艺术基本功，并用心地把自己的理想和情感，以及创作中的兴致意念细

腻地融化在画笔的运作中。所以,他们的艺术很自然地与本人的品格相结合,又深深地埋藏本人的个性,致使他们的作品浓缩地象征着轻柔的生活舞姿,随时可以在观赏者面前以独有的神态重新翩翩起舞。

实际上,艺术家们的艺术生涯充满着神奇的情节和故事。他们的生活境遇,不但造就了艺术家的独特艺术,而且也淬炼出他们的特殊艺术语言。我们说艺术的生命性,并不是抽象的。艺术的生命性是很具体的,甚至是非常微观精细的。首先当然指艺术中隐含的生命运动及其活力,但同时也指艺术中呈现的特殊风格和使用的语言。

奇妙的艺术语言具有引而不发的特征,这在他们的作品中尤其明显。艺术语言不同于正常的日常语言,它并不靠有声的或可见的形式,也不靠有规则的象征体系,而是由灵活的艺术技巧加以运作,以审美的韵律悠然舞动于作品中,融化在作品的各个部分,却又活跃地纵横交错在艺术作品的整体结构中。所以,艺术语言不仅不同于日常语言,甚至不同的艺术家也使用各自不同的艺术语言。也就是说,艺术语言不像日常语言那样,过分强调语言的通用性和统一规则性。艺术语言偏于特殊性和独特性,因不同艺术家的创作风格而异。不同的艺术家使用自己不同的艺术语言,他们各自不同的艺术语言表现了他们不同的艺术生命及特殊风格。在这个意义上,艺术家要善于使自己的艺术生命及风格渗透到他所使用的艺术语言中,使自己的艺术品形成大家所认同的特殊性。

他们善于使用自己的艺术语言表达作品中意蕴深长的意境,巧妙地将不同程度的音乐性和诗性,融于笔端,阐发他们的生命情趣和理想。

风格与语言的关联性往往掩盖了两者之间的微妙差异性及穿插性。在他们那里,风格与语言的关系并不是直接的,而是通过许多复杂

的中介因素，曲折地在语言结构中表现出来。罗兰·巴特（Roland Barthes，1915—1980）说过："作家的风格固然通过语言表现出来，但风格本身并非语言。更确切地说，风格通过语言来表达，但风格不等于语言。任何作家如果满足于使用语言，那他还不是好作家。好的作家必须善于通过语言，但并不停留在语言上，而是在语言之外表现他的风格。语言是任何人都可以使用的。作家的特点是不仅仅使用语言，而且还要巧妙地使用语言之外的各种'中性的语言'，也即使用'非一般人所使用的语言'，让自己的语言超越普通的语言之外，在语言中渗透着作家自身的灵魂、情趣、品味和爱好，使之成为作家内心世界的千种风情的审美表达。"㉔

莫泊桑（Guy de Maupassant，1850—1893）曾经在他的小说《皮埃尔与让》（*Pierre et Jean*，1888）的前言中指出："客观的小说"旨在表达作者本人对他所追求的自然现实的纯粹激情，它不同于一般的现实主义小说，因为它反对作者以艺术家的身份"教诲"读者。莫泊桑认为真正伟大的艺术家就是敢于提出他们的特殊幻想（leurs illusions particulières）的人。莫泊桑指出在作品中，永远是作者自身呈现自己，小说不过是一个艺术作品，通过它，表达出作者所寻求的意义。为此，莫泊桑自称是"一位有幻觉的和幻想的现实主义者"（un réalist "visionnaire"，"illusionniste"）。㉕所以，在莫泊桑之后，蒂博代（Albert Thibaudet，1874—1936）指出："客观的小说苛求文风的高质量（Le roman objectif exige impérieusement la qualité du style）。"㉖

与"客观的小说"不同，"新小说"反对使作者成为小说情节及小说人物的奴隶，强调作者凭借自身的创造想象力，在作品中展现作者本人的独立性及变幻多端的风格。因此，新小说特别重视作者在创作中所表现的文风，并主张有特殊生命力的文风，使作品真正成为作者的灵魂

的自我展现。

文学的语言具有特殊的、不同于普通日常语言的意义和结构，或者，更确切地说，文学语言含有特定的密码，而这个密码一方面是同作者及其写作社会环境保持密切关系，另一方面又同作者本身的特有文风密切相关。但是，从另一个角度来说，文学语言的特殊密码并不妨碍每位作者保持其特有的风格，更无碍于作者同广大读者之间的沟通。因此，文学语言既有特殊的密码，隐含着特殊的作者风格，但又具有其作为文学语言所共有的普遍性，致使各种各样的文学语言，既能维持和表达其特殊风格，又能毫无阻碍地同广大读者沟通，显示出其文字和语言的"中性"。文学语言的密码究竟应该如何理解？应该如何加以分析？它的存在及运作，意味着什么？是否它同文学本身的性质有密切关系？这正是罗兰·巴特所要深入考察的。他在萨特同加缪争论的基础上，根据当时符号论、结构主义及诠释学的研究成果，更深刻地探讨了文学语言的风格、译码规则及灵活性。

加缪的《异乡人》流露出一种特殊的文字风格，使罗兰·巴特感受到加缪的字里行间所散发出来的多层次意义结构及混沌模糊精神的神秘结合力。他把这种在文字表达上所呈现的神秘语言力量，称为"试图超越其文学风格的符号结构、而达到某种'中性'（或'白色'）书写的书写状态（un type d'écriture qui essaie de dépasser les signes de styles, de la littérature, pour arriver à une sorte d'écriture neutre, ou blanche）"。[②]这就表明，罗兰·巴特已经发现文字书写同文学表达精神的矛盾，感受到文学借用文字符号结构表达的好处、难处及曲折性，感受到文学精神同文字书写相互矛盾所隐含的复杂社会文化脉络及复杂背景。

作为一个文学评论家，罗兰·巴特在长期分析考察的过程中，越来越意识到文学评论工作是一项非常复杂的反思解构活动。在文学评论

过程中，评论家所要做的工作，一方面是分析文学作品的书写符号结构及所要表达的直接意义，另一方面则是透过文学书写符号结构，洞察原作者所要表达而又难于或者无法表达的那些意义，其中主要是无法经由文字符号表达的内容和意涵。由此可见，文学书写，对于文学家来说，具有悖论性的意义。文学家当然不得不使用语言符号结构和特定的书写方式，表达他所要表达的意义。正因为这样，每个作者都要设法透过文学语言的特殊符号结构，发挥一般语言表达意义的特点，尽量使文学语言采取某种"中立"的性质。

对于许多作者来说，文学语言是非常恼人的问题。它首先是创作的问题。其次，它又是寻求与普通语言相适应的问题。最后，它又是使已经具有独创性的文学语言转化成"中性"的技巧问题。所有这些说明，所谓创作的问题，指的是每个作者都要依据其生活环境及创作意图创造出符合本身特征的文学语言及风格。这当然是指作者必须有意识创造出自己的文字特色，以本人所创造的文学情节和人物特征，选择最优美和含蓄的语言文字，使其创作不成为一般语言文字的堆积物。然而，这种文学语言的创作，在某种意义上说，又是作者本人所无法觉察和无法掌握的语言表达技巧。在许多情况下，不是作者本人有意识的创作，而是在特定社会和文化环境中，又由于作者本人特殊的经验历程，使作者会不知不觉地造就出连他自己都不知道的特殊文风。文风是文字创作中自然造就出来的，不是作者本人生硬地拼凑建构的。

作者固然要千方百计地创造出自己的语言文风，而且还要充分考虑到自身文风同一般语言运用之间的差距，尽可能使特殊的文风不成为社会所不能接受的怪体。在这种情况下，作者就要考虑使自己的保有特定距离的文学语言，书写成人们可以接受的中性语言。这是非常困难的文字创作问题。

　　但是，正如罗兰·巴特以及早在他以前的诗人马拉美（Stéphane Mallarmé，1842—1898）等人所共同感受到的那样，语言符号结构和特定的书写方式，在很大程度上又存在着难于克服的局限性，不但不能指望它们完全精确表达作者所要表达的意义，而且在许多时候，它们甚至还反过来破坏、扼杀或歪曲原本试图表达的意义。罗兰·巴特反复分析这一悖论的性质，特别是探讨了其中存在于文字符号、文学书写及历史文化背景的复杂因素。他认为，文学确实包含一定的难以克服的困难，文学不得不通过一种并不自由的文字来表达自身的意义（la littérature est condamnée à se signifier elle-même à travers une écriture qui ne peut être libre）。⑱

　　所以，在罗兰·巴特看来，"作家实际上实现一种功能（L'écrivain accomplit une fonction）；写作就是一种活动。这就是普通语法所早已告诉我们的，这种语法在这里正好将某一个人的名词同另一个人的动词对立起来。也就是说，最早的意思，作家就是站在其他人的立场上而写作的人。这样的意义是从十六世纪开始的。这并不只是说，作家本身具有一种纯本质；而且，他是要采取行动的，但他的行动是内在于他的读者对象中的。这种行动是悖论地完成在作家本人的工具之中，即他的语言之中。所以，所谓作家就是对他的语词本身进行劳动制作。而且，他就是这样全神贯注于这种特殊的劳作之中。所以，作家的活动包含两种类型的规范：技术性规范（例如撰写、文学类别及文字写作的规范）和手工艺规范（例如艰辛劳作、忍耐、修正以及精益求精的规范）。由于工作的原料在某种意义上说变成作家本身的目的，文学在实际上就是悖论地成为一种逻辑，一种循环式的同语反复。正如控制论的那些机械是为其自身而建造一样，作家是在其'如何写作'（comment écrire）中极力吸收他所在的那个世界的'为何如此'

(le pourquoi)的一种人。其中的奥秘（如果可以这样说的话）就在于：这是一种自恋式的活动，在整个几千年的文学创作过程中，一直不断地激发起对于世界的发问。也就是说，当作家自己自我封闭于'如何写作'的时候，作家竟然在完成其工作的同时又发现了一个开放性的问题：世界'为何如此'？各种事物的意义是什么"。㉓

在罗兰·巴特看来，作家的职责只能通过他所写的文字来实现。究竟以什么样的文字完成自己的职责？这就要看作者本人能否熟练地运用语言文字的技巧达到其表达写作意愿的程度。作者在写作中免不了会以自恋的态度不断地在文字上下功夫，精益求精，但结果往往是在无意识中表明了他所生活的世界的状况。如果一位作家总是千方百计地有意识地反映现实，结果反而会使自己的作品失去文学价值，成为"报道式"的新闻记录，或成为某种意识形态的宣传品。而且，连他所反映的现实本身，也可能距离实际的现实状况很远。文学毕竟不同于宣传作品，也不同于新闻报道。文学要求的，只是以文字书写的技巧和特殊的文风，表现作者设计的情节内容。文学作品是以文字写作的技巧作为表达形式的，因此，形式是很重要的。文学书写文字往往构成自己的特殊文本结构，表现出它本身特殊的语言。文学形式就是由这些特殊的语言构成的。

罗兰·巴特认为，作家无须靠直接的宣言表明他们对于写作的态度及立场，而是全靠他们的文字技巧及文风。只有透过文风和文字技巧，文学效果才可以对读者产生深刻的影响。

风格往往自然地将作品中试图表达的语言，引向"他处"，即引向作品之外，引向作者、读者和鉴赏者的心灵内部，然后又把他们的心灵引向一个不可预知的可能世界。正如罗兰·巴特所说："作为一种自然，语言是在不给予任何形式的情况下彻头彻尾地贯穿于作家的话语之

中……因此,语言是在文学之外。"⑳但是,与此相反,一旦文学性文字显现出纯粹的形式的时候,面对这种虚空形式引起的恐惧不安,又在不知不觉的情况下,引导文字本身设法寻求一种类似于自然秩序的新秩序。然而,这种由作家本人无意识表现的新秩序,恰恰又具有社会和历史的性质。这就是所谓的"风格"或"风格和文风"(Mais au contraire, à partir du moment où l'écriture littéraire s'est manifesté comme forme pure, l'effroi devant le vide de cette Forme la conduit à constituer un nouvel ordre, qui est analogue à celui de la nature, alors qu'il est pourtant entièrement social et historique, c'est le style)。㉑

因此,风格和文风是非常奇妙的,它既在作品的生命之中并向外呈现,又与周在环境、作品的读者和观赏者的内心活动紧密相连。罗兰·巴特说:"风格和文风几乎是在文学之外;它是一堆图像、一种语言口才和谈吐风格,一种词汇累积;它们源自作家的身体及其过往历史,并逐渐地演变成作家的具有自动化性质的个人技艺。因此,采取风格和文风的形式,风格和文风乃是一种自给自足的语言,它深深地隐含在作家的个人神话之中。"(Le style est presque au-delà de la littérature: des images, un débit, un lexique naissent du corps et du passé de l'écrivain, et deviennent peu à peu les automatisme mêmes de son art. Ainsi, sous le nom de style, se forme un langage autarcique, qui ne plonge que dans la mythologie personnelle de l'auteur)风格和文风向语言秩序导入一种历史动力,因为它在公共语言的文化平面上导入一种自然的深度(Le style introduit une dynamique historique dans l'ordre de la langue parce qu'il introduit une profondeur naturelle dans l'horizontalité culturelle de la langue commune)。㉒

同样的,艺术风格并不禁锢在艺术品的框架中,更不可以死板地归

纳成简短的语词,因为它在艺术生命之内外,是飘荡于艺术品内外的艺术家的生命韵律,既游动于艺术中和环绕在艺术周围,又来往于艺术家及观赏者之间,往往在创作和观赏的互动中悄然入心,触动人们的创作热情和审美欲望。

第三节　当代艺术语言的特征

一、语言与艺术同源共生

语言与艺术同源共生。古希腊圣哲亚里士多德早已指出:人的理性、思想、语言、艺术、宗教和政治,几乎都同时形成并以整体性的模式展现其异于其他生物的本质特点。首先,亚里士多德说:人是赋有"逻各斯"(logos)的生物。在古希腊,"逻各斯"指的就是言语、理性和理智。这意味着,人不仅以自身赋有的思维能力而与其他动物相区别,而且也以其使用语言而使自身优越于其他动物。与此同时,人天生就是一种政治动物。③

动物之间的相互沟通,只是用以相互指示,哪些东西可以激起它们的欲望从而可以去寻求这种东西,哪些东西可以伤害它们就可避开它们。动物的相互沟通就此而已。但人由于赋有"逻各斯",不但可以相互表达哪些东西有用,哪些东西有害,而且更重要的是,可以判断哪些正确,哪些错误;还可以判断哪些是善的,哪些是恶的。显然,人并不仅仅满足于辨别什么是有用,什么是有害。对于人来说,更吸引他的,是其他尚未得到的东西,或者那些超越了实际现存的东西,是那些尚未得到的东西。人的最显著的特点,就是他具有对未来的意识。也正因为这样,人具有正确和错误的概念。总之,人的语言的基本标志,就在于不像动物的表达那样僵硬死板,而是保持可变性。人类语言的这种可变性和灵

活性,不光表明人可以有多种语言,而且还可以使用相同的语言和语词表达不同的意义,同时又可以使用不同的语词表达同一个事物。人类语言的复杂性、灵活性、多变性及潜在性,使人成为认识、审美、劳动、信仰和想象的主体,成为人类反复来往于人与人之间、人与宇宙各事物之间,以及实际和潜在、可能与不可能、偶然与必然之间的"万物之灵"。

所以,人作为一种个体的存在,是具有逻各斯的,由此,人能够思考,能够说话。也就是说,人不仅能够说出面前出现的实际的东西,而且能够说出自己所想的东西,能够表达当下并未出现的东西,能够说出自己所追求的未来目标,能够使其他人理解自己所处的世界,并表达自己的愿望和理想。而且,由于人能够以这种方式相互传递信息,才使人与人之间形成共同约定的"意义"网络,形成一般性的概念,并通过这些概念而建构大家可以共同接受的社会生活、政治、法律以及有组织的劳动分工等。所以,我们人类只能在语言中存在,进行思维,进行创作,一切思维只能寓于语言之中。也就是说,由于人具有语言,才使人有了人类社会的一切基本特征。所以,艺术史家恩斯特 · 格罗塞(Ernst Grosse,1862—1927)说"艺术的起源,就在文化起源的地方"。⑧

语言是人的存在及后续发展的基础和基本条件,因为语言从本质上就是人的存在的决定性因素,以致可以说,"语言就是存在的家"。海德格尔在《关于人道主义的信》中说:"语言是存在的家,在语言的住所中,居住着人。"(Die Sprache ist das Haus des Seins; In ihrer Behausung wohnt der Mensch)⑨

同样的,在《什么是形而上学》中,海德格尔也明确地说,语词的作用和功能是"命名"(nennen)。言语,即命名,即在存在中恢复自我显露的存在者;这种存在者急急忙忙地、直接地和占优先地位地来到;言语和命名也同时使这种存在者维持在明显状态中,给予它以限定的性质,

保持其存在的稳定性，使之具有自己的身份和同一性。

言语就是这样在命名中保持存在者原来如是地所展示的一切。也正因为这样，照海德格尔看来，语言也在命名中正确表达了思想本身（denken）。

因此，语言，或更确切地说，言语，即说出的言语，在其命名存在者的同时，也表现了"人"作为一个特殊的存在者同语言本身的关系。也就是说，命名本身就指明了人在语言中的地位和作用。在命名中，人被"带往"语言中，而这样一来，也就出现了一个讲话的存在者及其所处的世界。

但是，按照海德格尔的理论，当一个"存在论地存在"的"存在者"讲话的时候，他所讲的话，并非作为主体的"他"在讲话，而是"言语"本身在讲话，或者说，是"言语本身作为存在者的存在栖居地"，在表现存在者的存在状况。这也就是语言在"独白"，然后，又是言语自己在聆听他自己的这个"独白"。由此可见，在说话者和思想者意识到自己的主体性之前，语言已经不知不觉地"上手"而出现在语境中并作为说话者的主体性而确定下来。因此，普通人所理解的每个人的主体性，实际上，从一开始，就首先是语言本身的存在，然后，在实际语言运用的过程中，每个人才逐渐通过其说话的展开而决定自己的主体性。所以，只有首先通过对于语言的哲学说明，才可以获得对思想及思想者的主体性的说明，在此基础上，才能进一步展开人与人之间的沟通过程，并在沟通中相互传达信息及意义。

人是能思和能言之生存者。语言是存在本身最本真的自我展现模态，而通过语言，人进行思想。按照德国哲学家、数学家弗雷格（Gottlob Frege，1848—1925）所说：我们人类仅仅接触以语言或符号方式所表达的思想，也就是说，思想乃是人类内在的并可以用语言表

达的东西。人在说话中说出自己的思想，作为语言结构的句子，只是表达思想的图示。通过句子而被说出的"真"或"假"，首先指的就是思想本身的本真状态，句子只是在引申的意义上才被说成是"真"或"假"。⑤

但语言在其存在中，召唤着一切物，使一切被召唤之物得以存在于世。所以，人存在于世，主要是靠语言，语言的使用，人在思想中不断地召唤各种事物，并把人与其周在生活世界联系在一起，从而也使人有可能以此为基础进一步持续地创造他的新世界。

这样一来，语言的存在及出现，对人来说，具有存在论和本体论的意义。语言的产生几乎与人本身的产生以及思想的产生，同时同步进行。人类从一开始，就以其特殊的思想情感以及与此密切相关的人类语言的使用，来表示他不同于其他生物的根本特征。人类语言是人类自己的"在世生存"所形成的特殊现象。由此可见，人类的出现是一个整体性和混沌式的活动现象，其中不只是显示人具有直立行走、灵巧的手的形成与使用，以及人脑和其他神经系统的特殊性，而且还包括人类语言的出现及其使用的广泛性和普遍性，同时也显示人类思想意识与人类其他情感的相互联系性。

值得指出的是，在人类形成和语言形成的同时，作为不可见的和更加隐蔽的精神活动，也同时以模糊的样态随之而生成。这就是为什么，"精神的每一个本质形态都具有模糊性"。⑥这样一来，所有人类精神生活所遭遇的各种现象，语言、神话、宗教、艺术、哲学、认识活动等，在人类原始阶段，都难免是相互混杂而混沌地联系在一起。

人不但一点也离不开语言，而且人类的形成本身的奥秘，就浓缩在语言的生成中，而人类的生成，也就等同于人类语言的形成。也就是说，正是语言，才使人真正成为人，不是人创造语言，相反，而是语言创

造了人。⑱人类使用语言而进行相互间的沟通，这种沟通不只是在人类范围内实行，而且也扩大到人与整个宇宙各个事物的沟通。人类使用语言所进行的沟通，把宇宙生命整体各个事物之间的一般性"互感"，提升到沟通意义的高度，即赋予它各种具有象征性结构和象征性功能的多层次意义网络。正如本雅明指出："人类精神的每一个沟通的内容就是语言。"⑲而当代德国哲学家、社会学家卢曼也指出："沟通是人类生命及其与宇宙生命整体的生成及其存在的基础；没有沟通，就没有人类，就不存在有意识的心态，就没有社会角色，甚至没有行动。"⑳

一切创作都离不开语言的使用。但每一个领域的创作，都使用该领域中通用的特殊语言。这些在各个领域中通行的特殊语言之间，也存在相互的沟通，这就使各个环节和各个系统之间的沟通联系在一起，组成沟通中的沟通，以至于整个宇宙生命整体和人类生命整体及各个主体之间，均有可能发生这样或那样的沟通，从而提升了生命整体的生命力及再生产的可能性，也加强了整个宇宙生命之间的相互转化及进一步提升的可能性。

就在上述相互沟通的整体活动中，艺术作为一种特殊的沟通方式，也应运而生，以混沌的模式，参与宇宙生命整体的互动，尤其有助于人类生命履行其天地沟通的特殊使命。

艺术创作所通用的特殊语言，首先是几何图形及其基本构成要素：点、线、面等。在某种意义上，艺术语言具有人类原始语言的基本特点，因为人类语言的最初形式，实际上就是最简单的图形关系。在人类文明的发展进程中，最早的原始人是使用最简单的图像相互沟通的。以实物为符号表示特定含义，是最原始的语言形式。在系统语言产生以前，人类是使用肢体动作、特定简单声音、脸部表情以及现实生活中所通用的实物等，表示不同的含义，进行相互沟通。

从可靠的现有历史文献来看，在中国上古时代，我们的祖先最先使用简单的长短树枝或树叶等实物，赋予它们特定意义，作为相互沟通的基本单位。例如，在没有完整的语言之前，古人通过"结绳"记事，起初，只是用绳结记物的数量，后来进一步表示物之性质及关系。所以，《周易》说："上古结绳而治，后世圣人易之以书契。"

在已经发现的原始岩画图像中，图像本身就是语言，反过来，语言就是图像。因此，可以说，原始岩画既是原始语言，又是原始艺术图像。语图浑然一体，表明艺术与语言之间的同源共生状态。

后来，中国文明进一步发展，古人使用他们敬为"神草"的蓍草作为占筮的一个工具，称之为"爻"，以其长短表示阴阳，结合它们在不同位置的变化，表示"一阴一阳之谓道"的道理。

显然，这表明中国古代语言文字已经从原初的"语图混杂"以及"以物及其关系"的结绳方式表示某种意义，进化成略具画意并表达较为复杂的意义关系的八卦系统，同时也证实了中国语言文字与艺术同源共生的特征。

二、艺术语言的特殊性

语言是人类生命特有的珍宝，是上天赋予人的一种贵重礼品，它是生命本身在"天地人三才"相互关联和相互感应过程中所自然生成的重要结果。正因为人类生命有了语言，才使人类具有特殊的沟通能力。一方面，将其所感、所求、所思、所想、所欲、所情及对世界的态度，以艺术这种特殊的沟通方式显示出来；另一方面，也以艺术这种特殊的沟通形式，使人类有可能将现在与过去、未来联系在一起，从而将人类的精神创造提升到崇高地位。艺术的创造，从一开始，就和语言的出现及演进相随相伴。在一定意义上说，艺术本身就是人类语言的一种特殊形

式,也是人类的一种沟通方式。但艺术作为一种语言,乃是一种以表象、形象和象征的交错方式所表达出来的沟通系统。一方面,艺术本身的创造是在语言形成过程中同时成为可能,因为语言的原初形式,就是一种艺术,或者说,语言就是艺术的一种表现,反过来,艺术也是一种类型的语言,一种特殊的语言;另一方面,艺术的出现又进一步使人掌握和发展一种比普通语言更奇妙的艺术语言,使人有可能通过语言和艺术的交叉使用及灵活相互转化而获得妙不可言的审美能力及审美情感,同时又使人由此通过艺术创造,把生命整体的内在能力捆绑在一起,把语言与艺术结合起来,为提升和丰富人类精神生活提供新的可能性,从而也推动了人类文化的全面发展。所以,格罗塞也说:"无论什么时代,无论什么民族,艺术都是一种社会表现,假使完美简单地把艺术当成个人的现象,就立刻不能理解艺术原来的性质和意义……我们要把原始民族的艺术当成一种社会现象和社会机能。"[①]

在人类整体生命逐渐提升过程中,随着人类生命整体的复杂化,艺术越来越脱离一般的语言而独立出来,并由此寻求越来越符合艺术表达要求的特殊语言,同时也使之获得越来越完美的艺术语言形式及表现系统。这样一来,艺术创作进入新时代,就越来越形成它自己的特殊语言。同样的,艺术越发展和提升自己的特殊语言,艺术就越来越远离一般的语言以及以一般语言为基础而创建的其他文化领域,成为人类文化整体的一个重要组成部分。反过来,通过人类在艺术创造和鉴赏中的奇妙功能,使人类文化和文明全方位地连成一体,为人类未来朝向"艺术-科技-科学-生态-宗教"紧密相结合的新时代。

这也就是说,在人类历史上,艺术的发展,一方面随着社会的发展而越来越复杂化和专业化,语言也同时越来越特殊化;另一方面,又通过艺术的全面发展而推进整个社会朝向"艺术-科技-科学-生态-宗教"

紧密相结合的新时代。

艺术是不是包含语言？艺术会不会说话？艺术用什么语言说话？这是艺术家和社会大众经常讨论的问题。惯常的一种说法，认为语言分为"形象语言"和"抽象语言"，同时也把思维分为"形象思维"和"抽象思维"。按照这种说法，艺术创作是靠形象思维来进行，并因此采用形象语言来表达。其实，上述说法，在事实上和在逻辑上，都不严谨。

不管是普通语言还是艺术语言，都将形象和抽象结合在一起，以通过形象与抽象的多种结合可能性，使人类获得尽可能多的表达方式和沟通途径。所以，一般来说，所有的语言，都是将形象与抽象结合起来，在表达意义的过程中，展现了人类思想意识的高度灵活性及智慧。

语言及其思想意识基础，是既有整体性，又有具体性的特殊性。思想意识和语言，在其使用中，都巧妙地把它们的整体性与具体特殊性结合在一起，用以灵活表达人类思想及精神活动的丰富而又复杂的内容和意义。世界上没有绝对抽象的语言，也没有绝对形象的语言。实际存在和实际通行的，是既抽象又形象的语言，只是在不同场合，两者的比例有所差异，而且两者的结合方式也有所不同。

只有把握了普通语言和艺术语言的抽象和形象的统一性，才有可能更深入地探讨艺术语言的多样化及演变的曲折性。

显然，艺术作为人类思想意识创造的复杂活动，总是综合了抽象和形象的辩证法，使艺术语言在不同的创作场合中，采取了千变万化的艺术语言，也使艺术具有丰富多变的感染力。

要深入理解艺术的特殊语言，首先必须一方面理解普通语言与艺术特殊语言的区别及联系，另一方面，又要深入理解两者的相互转化的可能性及对艺术语言本身的复杂影响。

　　传统的普通语言，按照著名语言学家索绪尔（Fernand de Saussure，1857—1913）的分析，就是以"能指"（符号）和"所指"（意义）的二元关系为基本结构。如果我们把语言当成人类生活和人类社会的一般现象，我们就必须走出索绪尔所限定的上述"能指-所指"的二元关系，从单纯语言世界的范围走出来，在更广泛和更普遍的宇宙生命整体系统中，在宇宙生命整体系统与人类生命系统之间的相互关系中，在人类社会人与人之间的相互关系中，在人类生活的可见世界与不可见世界的相互关系中，更深入探索语言的性质以及在人类生活不同领域内的特殊表现。

　　索绪尔首先把言语活动分为"语言"（le langage）和"言语"（la langue）两种，前者是指作为整体的语言，主要在社会中体现出来，因此，它不受个人意志所支配，为全体社会成员所共有，表现出特定的社会心理现象；后者是不同的个人以及特定的种族群体所使用的话语，可以受使用者主体的意志所支配，并与个人或具体群体的具体发音、用词及造句的特点紧密联系。语言具有统一的功能，它可以不顾使用者个人的特点，确保同一社群中的个人可以相互沟通。

　　另外，语言有内部和外部两种因素，其内部因素之间相互联系和相互制约，致使语言在基本结构方面保持相对稳定的系统。在特定的语言系统中，各个组成因素的性质，决定了它在语言系统中的地位。语言系统中的各个基本因素不能独立于整个系统以及它们同其他因素之间的关系而存在。语言的外部因素指的是特定语言与民族、文化、地理、历史密切相关的各个部分。

　　语言作为沟通的媒介，通常由"能指"和"所指"两种符号构成。作为符号系统的语言，具有以下七个特点：第一，符号具有任意性。第二，符号的运用是直线性的，也就是说，只能逐一表达并按顺序直线展

开，因此，语词必须一词一句地连续展开，不能实现多语句同时展开。第三，作为特定社会群体所接受并使用的语言，乃是现成地被接受，在一定程度内可以持续进行。第四，符号所标示的事物以及符号本身的形式，可以随时间推移而有所改变，形成了语言在历史上的变化性和发展性。第五，语言具有系统性，构成特定语言系统的各个组成因素，其性质和意义，由其在系统中的位置所决定，由其与其他因素之间的相互关系来决定。任何一个因素，除了整个系统各个因素发生同样的变化，才能有所变化。这也就是说，语言系统中的各个因素不能单个地发生变化。第六，作为系统，语言中的相互关系可分为两类："句段关系"和"联想关系"，前者指的是语言的横向组合，后者是由心理联想产生的语词之间的纵向聚合。上述两类语言内的关系系列，构成每个语言单位在系统中的坐标。第七，语言具有"共时性"（synchronic）和"历时性"（diachronic），共时性表明语言的价值永远决定于它的整个系统的基本结构，而不是它们在历史上的地位。因此，语言研究必须以共时性研究为主。

语言的上述特征，决定了人类所有以语言为基础所创造的文化体系和社会体系，都具有"系统性"：凡是有人类存在的地方，一切以语言为基础所形成的文化和社会现象，都是由各种复杂的相互关系网络构成的；对于人类文化和社会现象，必须以系统的视野，将各个事物和现象，放置在相互关联的关系网络中，而在任何既定的情境中，一个现象和一种因素，都不是孤立的现象，而是在特定的相互关系中存在；任何因素和任何现象，孤立地存在，是毫无意义的。

索绪尔的语言学基本上揭示了语言的特点，也提供了研究语言及其他社会现象的基本方法，这就有助于我们进一步研究与语言有密切关系的艺术、语言的特殊性以及艺术语言和一般语言的相互关系。

　　我们在前面已经说过,艺术语言一方面从属于一般语言,另一方面它又异于一般语言而成为一种特殊语言。包括艺术在内的人类文化的发展趋势,从大的方面来看,是原始图形在语言体系整体中的地位越来越弱,语言符号的成分越来越强,致使语言随着文化的复杂化越来越巩固符号系统在自身体系中的关键地位。而且,与此同时,语言的语法规则越来越完善化。德国哲学家兼语言学家赫尔德(Johann Gottfried Herder,1744—1803)曾经指出,人类语言是人类自己凭借自然赋予的天生能力(Naturfähigkeiten)并依据自然法则(das Naturgesetz)而创造的。早在动物阶段人类就已经使用语言(Schon als Tier hat der Mensch Sprache),后来,随着人类文化的形成,人类语言才创造出更复杂的语法。㉕发明并使用更完整的符号和象征性标志之后,人类语言进一步将图形排除在外,并创造一系列语法规则以便使语言系统中的符号系列能够更准确地表达特定的意义。但是,语言和图形在形式上的分离,并不意味着完全切断两者的内在联系,两者都以其自身独特的表现形式展现它们的特殊意义,这在中国语言文字和艺术领域中尤其明显。

　　在艺术作品中所使用的语图关系,已经不同于原始艺术“语图并用”的语言形态,主要表现在两者的地位产生了轻重、主次和高低的差异,即图形越来越重要、越主导和越高质量,促使艺术越来越独立于语言而趋向于专业化。

　　但是,在图形越来越独立于语言的同时,语言本身的专业化又显示了语言在叙事准确性、抽象性以及叙事时空跨度方面对于图像功能的超越。语言随文化的提升而在表达的广度和深度以及信息交流传递方面,越来越显示语言在叙事媒介中的绝对优势,导致艺术创作中的图像创造,不得不一方面继续对语言叙事进行模仿,另一方面又充分发挥图

像本身在视觉直观和形象化方面的优势，以便保证艺术作品也同样随文化的发展而有所提升。

当图像进一步占据艺术作品的重要地位的时候，色彩的象征性运用，就成为艺术创作的一个首要关键功能。在中国艺术史上，五行观念在艺术作品的色彩运用中具有重要意义。传统中国文化向来认为色彩与时间、空间方位、味觉、声音、季节以及星象等密切相关。所以，谢赫的"六法"提出了"随类赋彩"的观点。

要真正贯彻"随类赋彩"并不容易。首先，所谓"随类"，不只指世界万物的多样性和多质性，因此艺术家必须注意到自己所关切的各个物象的特点，在其同一性中观察差异性，又在差异性中抓住同一性，真正把握各个物象的内在本质，确定性质和内容及基本构成要素，而且还要穿越各个物象的表面形象，透视其不可见的内在本质。但是，事物的类型并非容易通过外表来把握。确定各个物象的类型，就是查明、体察和透视各个物象的真正本性。把握事物及物象的类型，只能从外在观察深入到内心感悟，将被观察的物象纳入万物之间相互感应的范畴里，以各个事物及物象之间的相互关系为基础，察觉它们之间的内在联系，从而深入各个事物之间的生命内部，把主导各个生命活动的心神力量探索出来并加以分析。

所以，中国传统艺术的首要出发点，就是要求艺术家面对世界各个物象的时候，必须以自己的心神感悟为基础，以万物之间的感应之道，通过内心感应的程度，把意欲创建的艺术形象栩栩如生地描画出来。"圣人感人心而天下和平，观其所感，而天地万物之情可见矣"。⑬只有通过内心的感应之情，才能把握显现于面前的物象的特殊性以及在艺术作品中所给予我们的真实性。

《周易》说得很清楚："同声相应，同气相求。水流湿，火旧燥，云从

龙,风从虎,圣人作而万物睹,本乎天者亲上,本乎地者亲下,则各从其类也。"

　　说起艺术家的内心感应,实在很复杂,也难以说清和把握。艺术家在创作时,总会产生一股发自内心的感受,但这是什么样的感受? 怎样才算是确切的内心感受? 当面对自然和社会的一切时,艺术家内心如何,以及怎样才能产生属于他自己的特殊感受? 什么样的内心感受才能够推动他以真诚、敬仰和赞美之情,开始他的艺术创作活动?

　　这就涉及艺术家本身原有的本体基础,即他的生命本质:对自己的反省程度,对外在世界各种现象的反应能力等。法国哲学家兼科学家帕斯卡(Blaise Pascal,1623—1662)说,每个人的内心世界总有两种不同而又相互联系的心神能力,几何学精神(l'esprit geometrique)和敏感精神(l'esprit de la finesse)。

　　所谓"几何学精神",就是只承认在自然之光照射下明显无疑的恒常事物的存在,由此出发,建构和进行所有推理过程(L'esprit Esprit de géométrie:C'est l'esprit apte à apercevoir les principes que fournit la lumière naturelle, et à construire des raisonnements à partir d'eux)。"自然之光"指的是自然赋予人类的所有那些自明的原则(Lumière naturelle:C'est l'ensemble des principes clairs par eux-mêmes, que la nature a mis en l'homme),即"自然数""空间""时间""运动"等概念。人们无须对这些概念下这样那样的定义,就可以自然明白它们的意义并在推理论证中加以运用。

　　显然,帕斯卡告诉我们,理性使我们能够认识事物,因为真正的理性源于自然本身。因此,相信自己的理性是最重要的,但相信自己的理性又必须以相信自然为基础。科学的真理规则所无法给予人的所有更完备的东西,自然却会无条件地给予我们。这也就是说,各种事物都会

有某些共同的性质，理解它们，心灵就会为自然的令人惊异的性质所感动。而在这些令人惊异的性质中，最主要的是一切事物中均包含两种"无限"，即"无限大"和"无限小"。一个空间无论多大，仍可以想象比它更大的空间，即使对更大的空间进行无限的想象，绝对不会达到不可能再大的空间，绝对不会达到不可能再大的极点。相反，一个空间无论怎样小，同样可以设想出比它更小的空间，即使这样进行无限的想象，仍然有更小的空间，绝对不会达到不可分割的极点。关于时间也是一样。由此说到运动，那么，无论什么样的运动，什么样的数，什么样的空间，什么样的时间，都往往有大于或小于它的状态存在。由此可见，一切可见可数的事物，都是处于"无"和"无限"之间，而且它们于两个极端之间，都存有无限大的距离。

任何艺术家，只要清醒地意识到这些由自然赋予我们的真理，就会对四周环绕我们的"无限大"和"无限小"所表现出来的自然伟大力量表示惊叹不已，并由此引起生命激情，注意到自己处于空间和时间的"无限"与"无"之间、"数"的"无限"与"无"之间、运动的"无限"与"无"之间所感受到的那种震撼心理，由此产生对自身生命的感叹以及自身生命同世界整体生命之间的共鸣，从而更深刻地理解"自身"，也为自身与世界的关联产生无止境的情感交流过程。

在这里，帕斯卡告诉我们，仅仅依靠理性是不够的。人为了把握世界、懂得生活和领会生命，为了能够在创作中准确交流自己的情感以及实现与周围各种事物之间的沟通，就必须善于发挥自己的直觉能力，善于掌握和驾驭自己的感情和欲望。这就是帕斯卡所说的"敏感性"，这是一种"敏感的精神"（l'esprit de la finesse）。"敏感性不同于几何学精神，是人类的直观能力；在实际生活中，人们比运用理性更多地运用情感所构成的直观（la capacité intuitive de l'homme utilisant davantage

ses sentiments que sa raison)。"⑭

　　人类的生活和各种活动,基本上都是以直觉的敏感性作为判断的基础。帕斯卡指出,敏感的精神,其原理一直为大多数人所运用。人们无须花费更多精力和心思,就可以顺当地运用它。敏感的精神,在贯彻过程中,表现得非常烦琐和细腻,实际上每个人都无法周全地加以把握。这也就是说,涉及实际生活中的各种活动,涉及人们所遭遇的各种事物,人们总是有一套无须过多思考就马上可以应对的策略,巧妙地运用各种符合"敏感的精神"的具体原则。为此,在贯彻敏感的精神的时候,一方面需要直觉的快速运用,另一方面又要特别谨慎,因为只要哪怕是产生一点疏忽,就可以前功尽弃,因小失大。因此,贯彻敏感的精神的原则,必须非常机敏、精细和缜密,必须具有良好的洞察力。帕斯卡要求人们必须同时具备"几何学精神"和"敏感的精神",在实践活动中灵活贯彻。⑮

　　但是,帕斯卡警告艺术家和人们,"精神与感情因其交往和沟通而形成。精神和感情又因其交往和沟通而被损害。因此,交往的好与坏可以优化精神或损坏精神。所以,形成自己的精神而不致使其败坏,就必须对交往进行选择。不过,我们为了能够进行这种选择,应事先有精神形成与败坏的经验。这就导致沟通与选择的一种循环"。⑯

　　帕斯卡在这里所强调的,就是包括艺术家在内的所有的人,都必须善于发挥"几何学精神"和"敏感的精神",使两者各自发挥优点,又进行相互间的交流,同时也在长期的人生道途中,反复地进行探索和斟酌,使两者在反复交流和持续验证中积累经验,以便使自己的整个精神力量获得越来越强的能量并同时提高它们的质量和效率。

　　在实践活动中,几何学精神和敏感的精神之间,究竟哪一个应该发挥更大的作用,这就要看行动者和创造者本身的智慧和经验,根据实际

情况决定以何种精神面对自己的生活环境,有效解决自己的创作问题。

在法国现代艺术史上,塞尚是一位值得借鉴和反复分析的艺术家。从塞尚开始,就非常重视艺术创作中的色彩游戏及逻辑。画家必须学会使用色彩说话。要达到色彩语言的精炼程度,就必须尽可能发挥艺术家的眼睛在视觉直观方面的专长和优点,使用他们极其敏感的视觉直观能力,善于在色彩中进行对比游戏,通过色彩的变化及变化过程,表现艺术家心目中的自然,并使之走进鉴赏者的心中。在画家看来,只有色彩才是真实的。塞尚天生具有一双敏感的眼睛,使用眼睛内在赋有的敏感辨别力和洞察力,善于依据自己所处的环境以及自己同它们之间的沟通,决定怎样开展他同周在环境的沟通,由此进一步决定在创造中的哪一个环节,采用哪一种色彩,构建什么样的图形结构,以便准确和精细地表达创作中的精神状态,并使之渗透在作品中的每一个环节,让观看者和鉴赏者能够激起内在的情感,在鉴赏作品中,发生作品内在精神、创作者内在精神以及自然环境的生命活动之间的交流,不断唤起由于交流而产生的艺术品内在生命的情感力量。

真正的艺术家必须身赋生命和生活的节奏感。这种节奏感在他们的视觉直观中充分地体现出来了。这是艺术家是否能够自由地掌握创作中对线条和色调之微差程度的基本要求。帕斯卡所说的几何学精神和敏感的精神之间的相互交流以及它们之间的比例关系,都是考察和验证艺术家本身的生命经验及其内在情感的广阔性和细腻性的基本因素,而这一切,都集中体现在艺术家视觉直观的能力和经验中。正因为这样,艺术家的眼睛,不只是身体器官,也不是孤立的生理功能,而是活动的望远镜和显微镜的化身,在它那里,世界上任何动态或变化,哪怕是极其微小或隐蔽的,也逃不过它的锐利视线。而且,视觉自觉的运用,从来都与艺术家生命整体的精神活动能力联系在一起,使它在应用

中,自然地与全身各感性功能以及内心精神创造运动连接在一起,一方面唤起各感性直觉能力全面协调地动员起来,另一方面视觉直观本身也不停地扩大活动的范围,渗透到整个生命的各个部分,激起触觉、听觉、味觉、嗅觉等功能的全方位运动,又带动情感和意志以及想象力发出内在能量,使艺术家所遭遇的周围环境及一切附属现象,都顿时显现出自然原型,并通过艺术家的笔触以及创作过程的心动起伏而在作品中展现出美不胜收的魅力。

艺术创作是任何其他活动都无法代替的特殊创造活动,它要求艺术家严格地遵循"几何学精神"和"敏感的精神"的原则,尽可能使自己的内心世界同时实现向外和向内的创造性运动,永远不满足于已有的成果,永远把自己当成自然界面前的无限小的存在,同时又要求自己练就成自然生命的一个有机组成部分,与自然共呼吸,力图通过自己的创作表达自然意欲说出的语言,从而使自己成为人与自然之间的一个沟通媒介,在人类世界与自然世界之间来回运动。

在几何学精神和敏感的精神之间的来回斟酌和掂量,本身就是对于艺术家掌握创作中的张力与松懈之间的能力的艰难实践过程,也是艺术家的视觉与创作相互转化过程。所以,艺术家的每一次创作,都不是简单的"一次性"动作,而是创作中的艺术生命的内在精神力量的多次运作和循环过程。通过艺术家的每一个笔法以及色彩的一点一滴的运用,通过它们的连续性和中断性以及前后之间的起伏波涛,表现了创作中生命运动的复杂曲折性及纵横交错结构的神秘性,也同时表现其中的生命运动的深不可测性和无限潜在性。因此,艺术家应该尽量发挥自己的想象力,唤起所有符号和色彩的内在可能性及潜在创造能力,在艺术家的精神生命与自然生命之间架起一座座富有弹性的桥梁。艺术家任意地自由自在地将内在精神冲动与波涛汹涌的情感,转换成创

作中的笔画动向及轻重程度,转换成画笔所使用的色彩、轻淡或浓厚以及重叠或单一。艺术家也可以同时表达内心的冲动和希望,描画成作品中的每一条线及其前后上下的关系。由此,艺术家把创作中的每一个变化,当成创作环境各个因素之间相互关系的再生产,在作品中生动地表达出来,以便形成作品与世界之间的多种多样的新桥梁,犹如天上的层层浮云,既不断发生变化,又一再重建它们之间的相互关系,展现了艺术家心中早已设计好的远大理想。

艺术家在创作中所经历的精神苦修,是难以言说的。为了达到创作的优秀品质,艺术家在将"几何学精神"和"敏感的精神"相结合的时候,必须敢于遭受各种情感上的和思想意识方面的磨炼,这是一种献身精神,是对艺术本身的虔诚态度,以致不惜付出自己的生命。正如塞尚所说:"我的艺术活动实际上就是一种类似宗教的苦修,一种圣德,要求我必须虔诚地把身体和心灵全部献出,因为我们面对的自然以及我们从事的创作活动都是像宇宙那样深不可测,没有献身的决心和艰苦的创作活动,永远达不到目的。"⑰

就图像而言,其在艺术作品中的重要意义,要求艺术家必须做到"应物象形"。这主要强调:"相随之体,须利在得正;随而不正,则邪僻之道"⑱;所谓"随",讲的是天下随时,内动外悦,动之以德,随之以德。这就是说,艺术家首先是以心感应,不是随随便便加以感应,而是细心体验天地万物之道,依正道随天时而心动,不是被动,不是乱动盲从。

当代艺术语言是在当代社会思想文化的条件下展现其强大的意指功能,并达到史无前例的感染力和影响效果。

语言的发展及不同的历史形式,是与不同时代的人类思想文化创作能力紧密相关的。当代社会的思想文化呈现出丰富多彩的形式和无所不在的感染力。这主要靠当代科学技术的发展,在当代社会中形成

了多样化的语言形式,并以电子数字技术的手段,将当代社会的语言,
不管是普通语言还是艺术语言,都提升到前所未有的水平,从而为当代
艺术提供了创造和使用多样化新型艺术语言的有利条件。

注释

① 海德格尔著《时间概念史导论》,欧东明译,北京:商务印书馆,2014 年,第
503 页。

②《庄子·刻意》。

③《黄帝内经·灵枢·五色》。

④《黄帝内经·素问·八正神明论》。

⑤ Valery, P., *Variétés II*, Paris: Gallimard, 1930: 150.

⑥ Hass, Andrew W., *Hegel and The Art of Negation*, *negativity*, *creativity and contemporary thought*. London: Bloomsbury, 2020: 55 – 70.

⑦ Husserl, E., *Studien Zur Struktur Des Bewusstseins*, Teilband III, *Wille Und Handlung*, Texte aus dem Nachlass (1902 – 1934), Herausgegeben Von Thomas Vongehr Und Ullrich Melle.

⑧ Baudelaire, Ch., *Le peintre de la vie moderne*, Calmann Lévy, *Œuvres complètes de Charles Baudelaire*, tome III, 1885: 58 – 68.

⑨ Baudelaire, Ch., *Le peintre de la vie moderne*, Calmann Lévy, *Œuvres complètes de Charles Baudelaire*, tome III, 1885: 58 – 60.

⑩ Baudelaire, Ch., *Le peintre de la vie moderne*, Calmann Lévy, *Œuvres complètes de Charles Baudelaire*, tome III, 1885: 73 – 74.

⑪ Baudelaire, Ch., *Le peintre de la vie moderne*, Calmann Lévy, *Œuvres complètes de Charles Baudelaire*, tome III, 1885: 74.

⑫ Husserl, E., *Zur phaenomenologie des inneren Zeitbewusstseins*, 1893 – 1917, Hrsg., von Rudolf Boehm, Den Haag, Martinus Nijhoff 1966: 467.

⑬ Husserl, E., *Zur phaenomenologie des inneren Zeitbewusstseins*, 1893 – 1917, Hrsg., von Rudolf Boehm, Den Haag, Martinus Nijhoff 1966: 463.

⑭ Heidegger, M., *Prolegomena zur Geshichte des Zeitgegriffs*, Vittirio Klostermann: Frankfurt am Main, 1979: 206.

⑮ Husserl, E., *Zur phaenomenologie des inneren Zeitbewusstseins*, 1893 – 1917, Hrsg., von Rudolf Boehm, Den Haag, Martinus Nijhoff 1966: 211 – 212.

⑯ Schopenhauer, A., *Die Welt als Wille und Vorstellung*, Bd. 2, Kap., 46.

⑰ Heidegger, M., *Beitraege Zur Philosophie*. (*Vom Ereignis*), Vittorio Klostermann GmbH: Frankfurt am Main, 1989: 30.

⑱ Heidegger, M., *Beitraege Zur Philosophie*. (*Vom Ereignis*), Vittorio Klostermann GmbH: Frankfurt am Main, 1989: 31.

⑲ Winckelmann, J. J., *Geschichte der Kunst des Alterthums*, Walther, Dresden 1764.

⑳ Ferne, E. C., *Art History and its Methods: A critical anthology*. London: Phaidon, 1995: 361; Gombrich, E. H., *Histoire de l'art*, Paris, Phaidon, 2008: 150; Lang, Berel (ed.), *The Concept of Style*, Ithaca: Cornell University Press, 1987: 137 – 138.

㉑《周易·系辞传》。

㉒ 姚春鹏译注《黄帝内经·上卷·素问·天元纪大论》,北京:中华书局,2018 年, 第 527 页。

㉓ Baudelaire, Ch., *Salon de 1859*, dans *Œuvres complètes de Charles Baudelaire*, *vol.II*, Paris, *Curiosités esthétiques*, Michel Lévy frères, 1868: 245.

㉔ Barthes, R., *Oeuvres completes*, V. 2, Paris, Seuil, 2005: 68 – 70.

㉕ Maupassant, Preface, *Pierre et Jean*. In *la Nouvelle Revue*. Paris. Décembre 1887 et janvier 1888.

㉖ Thibaudet, *L'esthétique du roman*. Paris. NRF. 1912

㉗ Barthes, R., *Le Degré zéro de l'écriture*, Paris: Seuil, 1953: 56 – 60.

㉘ Barthes, R., *Le Degré zéro de l'écriture*, Paris: Seuil, 1953: 60.

㉙ Barthes, R., *Éléments de sémiologie*, Communications 4, Paris: Seuil, 1968: 91 – 92.

㉚ Barthes, R., *Sade, Fourier, Loyola*. Paris: Seuil. 1971: 49 – 51.

㉛ Barthes, R., *Le Degré zéro de l'écriture suivi de Nouveaux essais critiques*. Paris: Seuil. 1972: 76 – 78.

㉜ Barthes, R., *Le Degré zéro de l'écriture suivi de Nouveaux essais critiques*, Editions du Paris: Seuil. 1972: 80 – 81.

㉝ Aristotle, *Politica*, W. D. Ross, Ed. 1253a – 1253b.

㉞ Grosse, E., *Die Anfänge der Kunst*. Freiburg: Mohr, 1894: 20.

㉟ Heidegger, M., *Brief über den Humanismus*. GA 9, S. 327 f.; *Über den Humanismus*, Klostermann Frankfurt am Main, 1949: 24; 317; *Wegmarken*, Vittorio Kloestermann, Frankfurt am Main, 1976: 313.

㊱ Frege, G., *Erkenntnisquellen*, in *Posthumous Writings*, 1924 – 1925: 269.

㊲ Heidegger, M., *Einführung in die Metaphysik*, Tübingen, Max Niemeyer Verlag, 1976: 9.

㊳ 费希特著《对德意志民族的演讲》,梁志学译,沈阳:辽宁教育出版社,2003 年,第

46—55 页。

㊴ Benjamin, *Über Sprache überhaupt und über die Sprache des Menschen*, in: *Sprache und Geschichte. Philosophische Essays*, Stuttgart 2000, S.30.

㊵ Luhmann, N. *The Evolutionary Differentiation between Society and Interaction*, In *The Micro-Macro Link*, eds., by Alexander, J. C. et alii., Los Angeles: University of California Press. 1987: 113.

㊶ Grosse, E., *Die Anfänge der Kunst*. Freiburg: Mohr, 1894: 31.

㊷ Herder, J. G., *Abhandlung über den Ursprung der Sprache*, Königl: Akademie der Wissenschaften, 1770: 110 - 130.

㊸《周易·咸》。

㊹ Pascale, B., *Pensées*, Liasse XXXI.

㊺ Pascal, B., *Les Pensées*, I 512, B1.

㊻ Pascal, B., *Les Pensées*, I 814, B6.

㊼ Cezanne, P., *A letter to Vollard* — Aix, 9 January, 1903.

㊽《周易·上·随》。

第七章

后现代艺术的不确定性

第七章

后现代艺术的不确定性

第一节　从后现代主义的不可界定性谈起

从二十世纪七十年代起,关于"后现代"的论述(des discours du post-modernisme;discourses of the post-modernism)迅速散播于西方学术界,也逐渐传播到东方各国的知识分子圈子里,更广泛地传播在艺术界。

后现代主义的兴起是由许多因素决定的。实际上,它是产生于现代资本主义社会内部的一种社会文化思潮,一种心态和精神,一种生活方式,它以"不确定性"的方式,进行自我界定以及被人们理解,其中心点旨在批判和超越现代资本主义社会内部占统治地位的思想、文化及所继承的历史传统,提倡一种不断更新、永不满足、不止于形式和不追求结果的自我突破的创造精神,以更加自由的方式,试图为彻底重建人类现有文化,探索尽可能多元的创新道路。

后现代主义的兴起和传播,虽然是在二十世纪六十年代之后,但其酝酿和产生过程,延续了整整一个多世纪。而且有趣的是,后现代主义

不论是在酝酿和产生阶段,还是在发展和传播过程中,都以文化艺术为关键领域。换句话说,后现代艺术始终是后现代主义最主要的精神支柱和灵魂。后现代主义的基本精神及基本原则,都是首先从后现代艺术中脱颖而出,又是在后现代艺术多样而富有生命力的创作活动中得到最充分的表现,同时也一再地在后现代艺术的不停演化和发展中更新,显露其转机及其新发展趋势。因此,研究后现代艺术是研究后现代主义的最佳途径和必由之路。

后现代主义的主要代表人物,哪怕是采取最抽象的哲学理论形式,都极端重视对于文学艺术的研究,而且也往往从论述文学艺术的问题开始,建构起他们的后现代理论。

对后现代主义影响最深的德国哲学家尼采,始终都把艺术看作生命本身,并且把艺术创造活动视为人的自由的最理想的领域。因此,尼采主张不仅以文学艺术的"酒神精神"去创作,而且也以此进行"对于一切现有价值的重新评价"。后现代主义就是在这样的指引下,踏上发展的路程。在尼采之后,柏格森、弗洛伊德、海德格尔、萨特、列维-施特劳斯、罗兰·巴特、阿多诺、德里达、德勒兹、福柯及利奥塔等后现代主义的启蒙者和思想家们,都相继对文学艺术进行了深刻研究,写出了大量的著作,奠定了后现代主义坚实的理论基础。他们从后现代艺术的创作经验中获得了自由思想的灵感,又在对后现代艺术的研究中发现了实现人类自由的最高目标的可能性。

后现代艺术已经不再像传统艺术那样纯属于艺术这一专门领域。它已经完全打破传统艺术的定义,一方面扩大成为多学科性的理论所共同关心和研究的课题,另一方面,又成为高于科学知识、特别是高于现代科技的人类基本生活经验的生动而深刻的总结,成为不断超越人本身和超越经验的自由想象活动,从而构成了人类有史以来最吸引人、

又赋予人以最大自由的文化活动领域。

后现代艺术的重要社会历史意义，正是在于它不但开拓了艺术创造的史无前例的最广阔前景，而且也为重建人类文化提供了最大可能性。后现代艺术作为人类社会的文化发展过程中所产生的一种艺术派别，固然仍然保留其艺术活动的特征，也表现出艺术活动所特有的规律、创作方法和技巧。对于这一切，当然必须从美学、艺术哲学和艺术评论的角度进行专门的深入研究。

后现代艺术的不确定性原则，它在艺术背后或者是在超越艺术领域的情况下而被提出来的，它属于艺术本体论，主要探讨艺术的基础及可能性。但这是一个非常重要的问题。正如后现代艺术所显示的那样：艺术只有在超越艺术的情况下，也就是说，艺术只有不断地自我超越和自我否定，不断地采取"反艺术"的形式，才有可能保持和发扬生命力，才有最广阔的发展前景。

要对"后现代主义"（post-modernism）或"后现代性"（post-modernity)进行说明和分析，首先就遇到如何说明的难题，遇到进行这种说明和分析本身的许多困难。按照传统的做法和我们日常生活的习惯，靠我们的语言以及各种通用的表达方式和分析手段，总是可以对我们所要论述的论题和对象给予适当的说明。但是，对于现在所要谈论的后现代主义，情况就完全不一样了。后现代主义本身就是一种极其含糊不清的文化。这里遇到的难处就在于后现代主义不但同传统文化相对立，而且也从根本上与传统语言及其正常表达方式相对立。这意味着："后现代"的出现宣布了对传统语言定义的彻底否定。也就是说，不但靠语言表达和说明遇到了前所未有的困难，而且可以说，后现代主义本身就包含着许多不可言说和不可表达的方面。它恰恰正是以某种不可言说和不可表达的特征，显示其反传统的彻底性及其与传统文化

之非同构性。

当然，这并不意味着"后现代主义"是什么带有神秘性质的事物，而是显示出"后现代主义"已经远远超出传统人类文化和知识的范围，甚至超出了迄今为止人类所使用的语言的范围。也正是这一点，凸显出后现代主义同传统语言和传统文化以及传统知识的断裂性和对立性。

除此之外，问题还在于尽管后现代主义具有某种不可言说和不可表达的特征，但深受传统文化教育和传统语言影响的这一代人，又不能超出传统语言、不能不通过语言的中介去理解它和表达它。这就好像生活在地球上的人，由于自陷于银河系中、而无法从银河系之外去观察银河系本身一样。这就等于说明知语言限制了我们，我们仍然不得不通过语言去理解和分析不可言说和不可表达的后现代主义。其实，后现代主义者也和我们这一代人一样，都遇到了这种令人矛盾和悖论的窘境。

后现代主义在表述和说明方面的上述困难，一点都不能从传统观点和传统方法论去加以理解和解释。任何试图从传统观点和方法论去理解和说明后现代主义的做法，不但无法解决困难，而且都不可避免地导致对后现代主义的片面理解。后现代主义同传统文化的不一致性（inconformity；inconformité）和非同构型或异质性（heterogeneity；hétérogénéité），使传统文化和传统语言丧失对后现代主义进行说明的正当性和有效性，也使后现代主义同传统文化之间自然地存在一种不可通约性（incommensurability；incommensurabilité）和不可翻译性（untranslatability；intraduisible）。

不可通约性和不可翻译性是后现代主义形成和产生过程中、由后现代主义者及启蒙者所提出的新概念。福柯在知识考古学的研究中，发展其导师冈圭朗（Georges Canguilhem，1904—1995）的知识发展"断

裂性"和"中断性"的概念,强调不同时代人类知识之间的不一致性、不同结构性和非同构型。与此同时,美国后现代科学哲学家库恩(Thomas Kuhn,1922—1996)和法伊尔阿本德(Paul Feyerabend,1924—1994)分别在他们的著作中使用不可通约性和不可翻译性的概念,以便说明不同时代、不同典范或范例(paradigm)的科学知识之间的根本区别。①

由后现代主义者所创造出来的不可通约性和不可翻译性的概念,本来是他们用来揭示传统理论不同历史阶段思想观念体系之间的非同质关系及其不可化约性,现在,这些概念集中表达了他们自身思想理论体系的基本特征,显示同他者之间的绝对断裂性。

这就是说,对于超越传统文化的后现代主义,不能像对待传统文化中的任何问题那样,简单地依据传统分类法和归纳法加以分类和界定,也同样不能靠比较法和对比法进行区分。在后现代主义的构成因素中,除了包含可以依据传统逻辑和表达方式而加以分类的一小部分以外,还包含着大量含糊不清而又无法加以归纳的不稳定因素。不仅其中包含大量跨类别的、相互交叉的边缘性因素,而且也包含瞬时即变而又无法把握其变化方向的因素,甚至包含着更多潜伏的、待变的和待生的因素。

同时,后现代性中还包含着正常感知和认识方式所无法把握和表达的因素。传统正常逻辑的因果关系分析法和普通语言论述的表达法,都无法准确概括和表达后现代性中那些超出传统文化的因素。后现代性中所有这些无法通过一般表达方法和途径加以表达和说明的因素,只能诉诸隐喻(metaphor)、换喻(metonymy)、借喻和各种象征(symbol)的方式。这就是为什么后现代主义者非常重视、并不断发明各种符号、信号和象征。而对于传统语言及其论述方式,他们则采取严

厉批判的态度,或者在不得已的情况下,也只将他们自己的语言论述当作某种隐喻、换喻、借喻和各种象征。

伽达默尔在其哲学本体论诠释学中,曾经强调人类所面临的各种待诠释的现象,包含着一些不可表达性(Unausdrückbarkeit)和不表达性(Unausdrücklichkeit)的复杂因素。他认为,经过严格训练的科学意识,本来就包含"正确的、不可学的和不能效仿的机敏"。②他说,"所谓机敏,我们把它理解成一种对于情境及其中的行为的特定敏感性和感受能力。但我们不能按一般原则去理解机敏的运作状况。因此,不表达性和不可表达性都属于机敏的特质。我们可以完美而得体地说某事,但这只表示:我们很机敏地使某事被略过而不被表达;而不机敏地说某事,则表示说出了人们只能略过的东西。在这里,略过并不意味着不看某物,而是不正面地去直接看它,却只是转弯抹角地、旁敲侧击地触及它。因此,机敏就有助于我们保持距离,它避免了对私人领域的冒犯、侵犯和伤害。"③后现代主义者在其论述和批判中,不仅运用他们自己所创造的语词和概念,也使用语言以外的象征、信号、图形及各种时空结构,以达到象征性地表达那些"不可表达性"的目的。他们的思想观念及表达方式中所包含的那些不可表达的东西,本来就属于他们的思想本身,并始终伴随着他们的论述和表达过程。

人类诠释活动的复杂性是同诠释对象和诠释者内在心理活动本身的复杂性紧密相连的。但是,传统诠释学由于深受传统认知论和逻辑学的影响,同时深受理性中心主义和语言中心主义的影响,总是一方面把诠释的对象设想成为理性和语言所能够掌握和表达的事物,同时另一方面又把理性和语言的表达能力及精确度加以夸大。与此同时,传统方法论又把各种比喻当作不精确的表达法而加以排斥。

实际上,现实世界和日常生活本身,除了存在着一些可被认识和被

表达的事物以外，还同时存在大量不可被认识、也不可被表达的因素。既存在确定不移的因素，也存在大量偶然的、含糊不清的和杂乱的因素。所有这些不可被认识和不可被表达的因素，实际上一直同那些被认识和被表达的事物混杂在一起，不但存在于客观的对象中，也隐藏在人的情感活动和认识活动中，影响着人类认识活动本身，同时也影响人的生存和人的命运，影响人类文化的发展。因此，问题不是简单地否认那些不可被表达的因素，也不是将它们简单地等同于或归结为可表达的东西，而是深入研究其特征及与可认识、可表达事物的复杂关系。

原籍德国的美国存在哲学家田立克（Paul Tillich，1886—1965）在研究人的生存和文化问题的时候，曾经深刻地指出人的思想、生活和行为方式中，有时出现"不顾一切"的状态和现象。对于这些，理性和正常逻辑是无法解释和处理的。田立克把这种状况及处理方式称为"不管……的模式"。例如，"不管是死是活，我也要……""不管是真是假，我也相信……"，等等。不但在诸如宗教信仰和爱情生活等充满着非理性因素起作用的领域中，而且在认知和科学活动中，都同样可能出现"不管……的模式"①。它显示人类生活不同领域中的复杂现象，使人经常出现无法说明和难以避免的固执态度和情绪，而这些固执和不顾一切的态度，是事物和生活本身训练人类的自然结果，使人学会进行必要和适当的反应。

对于后现代主义进行说明和分析的难处，主要指不论就它本身内容和基本精神的复杂性，还是从后现代主义同现代性的复杂关系，从后现代主义同其所包含的传统文化的复杂关系，从后现代主义自由创造精神的不稳定性等各个不同角度来分析，都是很难以确定的论述方式说明清楚的。

首先，从后现代主义本身内容和基本精神的复杂性来看。后现代

主义是集社会、文化、历史、气质、品位、思想心态以及生活方式等多种因素于一身的复杂新事物。它在内容方面的这种非同构型和复杂性，使后现代主义同时兼有历史性、社会性、文化性、思想性和生活性，因而它也可以同时成为历史范畴、社会范畴、文化范畴、思想范畴和生活范畴。它的内容的复杂性和多样性，也使后现代主义成为哲学、社会学、政治学、语言学、心理学以及美学等人文科学和社会科学诸学科进行科际研究的跨学科领域，同时又成为文学艺术的一个组成部分。因此，后现代主义的思想家们以及对"后现代"影响深刻的思想家，包括了不同派别的哲学家、社会学家、人类学家、语言学家和政治学家等各个学科和领域内的学者，以及文学艺术领域的著名作者们。显然，这是一群包括各个领域和各种思想观点的复杂理论队伍。

例如，福柯从来未曾说过自己是"后现代主义者"，但他本人的思想、写作态度和生活风格，不仅同后现代主义者相类似，而且直接成为他同时代的后现代主义者的启蒙者和鼓舞者。

作为福柯的亲密朋友，德勒兹同样也对后现代思潮的发展作出了重要贡献。德勒兹也和福柯一样，自己从来没有认定是后现代主义者。同时，他的研究领域和批判方向也是多方面的，以至于人们很难把他说成一个专业的哲学家。人们只能从他的多种多样批判当代西方社会和文化的著作中，发现他在哲学领域之外的心理学、精神分析学、文学艺术、美学、语言学和科学理论等方面，都具有深刻的造诣。因此，他也可以说是多才多艺的当代思想家。而他对于后现代思潮的发展的影响，也是多方面和跨领域的。

被人们称为解构思想家的德里达，也从未宣称是后现代主义者。但他的"解构"（deconstruction）策略和方法，他对于语言论述和整个西方传统方法论所进行的解构，简直成了后现代主义批判现代社会的方

法论基础,同时也是后现代主义者进行自由创造的重要原则和新策略。严格说来,德里达本人也不只是一位哲学家。他在巴黎高等师范学院所受到的教育,本来就是多学科和多领域的。后来,在德里达的著作中,他所论述的问题和批判的范围,涉及哲学、语言学、文字学、图形学、符号学、人类学、教育学、建筑学、美学、法学以及文学艺术的许多重要问题。也正是他在这些多领域的"解构",不仅为后现代文学评论、艺术评论、美学,而且也为后现代女性主义的兴起和发展,提供了最好的理论上和方法论上的准备。

作为后现代思想家的利奥塔,也不只是一位哲学家,而且,学术界几乎已经无可怀疑地公认他是"后现代主义者"。他所探讨的后现代问题,涉及社会学、政治学、心理学和建筑学以及文学艺术领域内的诸多问题。他对多领域的深刻探讨,使后现代主义进一步涉及多方面和多学科的复杂问题。

作为后现代思潮组成部分的当代女性主义,包括哲学、心理学、生理学、社会学、政治学、人类学和文学艺术等许多领域。而且,当代女性主义者即使在探讨某一个专门领域的问题时,也不再遵循传统分类学和方法论的基本原则,而是自由自在地、以打破旧文化分类和传统二元对立法为己任,从事跨领域和多学科的探讨,使女性的问题彻底走出"男女二元对立"的思考模式,成为后现代主义者向传统文化挑战的重要领域。

从后现代主义同现代性的复杂关系来看,后现代主义一方面从现代性中孕育出来、并有条件地肯定和发展现代性的成果,另一方面又批判、摧毁和重建现代性。换句话说,后现代主义一方面与现代性对立,另一方面又渗透到现代性的内部去解构、消耗和吞噬它,从它那里吸收养料和创造力量,并与之进行无止境的来回循环的游戏运动,以达到超

越现代性和重建人类文化的目的。后现代主义在相当大的程度上脱离不开现代性,这是因为后现代主义虽然以彻底批判和解构现代性为己任,但后现代主义充分意识到它的任何批判和重建的活动,都以同现代性对立作为基本出发点。在这个意义上说,没有现代性就没有后现代主义。

在谈到后现代同现代的相互交叉关系时,利奥塔明确地说:"一部作品只有当它首先成为后现代的条件下,才能够成为现代的。如此理解的后现代主义,并不是在其结果中的现代主义,而是在其诞生状态中,而且这种诞生状态又是持续不断的(Une œuvre ne peut etre moderne que si elle est d'abord postmoderne. Le postmodernisme ainsi entendu n'est pas le modernisme à sa fin, mais à l'état naissant, et cet état est constant)。"⑤暂且不管利奥塔这段关于后现代主义的定义的争议性,但至少可以看出后现代主义者所论述和主张的后现代主义,不能单纯从它同现代主义的对立性出发,而是要把两者在对立中连贯起来,发现其中相互渗透和相互交错的性质,同时也揭示两者之间的矛盾性和悖论性,并将两者的相互关系放置在动态中去分析。实际上,后现代主义的理论并不是现代性终结的信号,而是对现代性中丧失掉的东西的哀怨。

关于现代性的后现代性的复杂关系,可以从历史发展的角度,从后现代同启蒙运动以来现代化过程的复杂关系,从后现代对现代人文主义的批判和超越,从后现代对现代科学知识和技术的批判,以及从后现代同现代批判精神的相互比较中,全面探讨。

从后现代主义同传统文化的相互关系的复杂性来看,后现代主义当然竭力批判一切传统因素,同传统势不两立,但是作为一种社会历史的存在,后现代主义又无法逃脱传统的阴影。这就使它在批判传统的

过程中，呈现出许许多多悖论和自相矛盾的现象。这一复杂性，显示出人类历史传统的顽强性、历史性和社会性以及现实性，同时也显示了后现代主义对于如此顽强而又复杂的传统力量进行挑战的特殊态度。后现代主义同传统的这种复杂关系，一方面显示了分析和说明后现代主义的难点，另一方面也向我们提供了许多有关对待传统的有益启示。

　　后现代主义同传统语言的关系的复杂性，可以典型地表现出后现代和传统文化之间的高度复杂的关系。后现代主义对于西方文化的、以语音中心主义为核心的传统原则的彻底批判，使后现代主义陷入了同传统语言论述相矛盾的状态。这就是说，后现代主义既批判传统语言论述的正当性，又不得不借助于语言论述，去表达和实现其本身在性质上根本不可言说和不可表达的东西。

　　后现代主义的高度复杂性，并不仅仅停留在它的外在表现形式及表达方式。更重要的，还应从自身内在本质及模糊的思考模式加以考察。实际上，造成后现代主义高度复杂性的最根本因素，是后现代主义者在其创作和批判过程中所表现的高度自由精神。这种高度自由是一种高度不确定性、可能性、模糊性、超越性和无限性的总和。正如法伊尔阿本德所指出的，后现代主义高度自由的创作精神，甚至不需要任何方法，排斥一切固定不变的指导原则。⑥正因为这样，后现代主义也以"反方法"为基本特征。一切传统的旧有方法论及各种研究方法，在后现代主义者看来，表面上是为了指导各种创作活动，但实际上，它们都不同程度地约束了创作的自由，特别是带有强制性地引导自由创作继续沿着传统的道路。总之，就是要获得彻底的自由。正是在这里，体现了后现代主义者对于"自由"的理解已经彻底超越传统自由概念，使他们有可能以新的自由概念为指导原则，从事高度自由的创造活动。

　　实际上，后现代主义既是一个历史范畴，也是一种社会范畴，同时

又是一个文化范畴、意识形态范畴和思想范畴。它集多种含义于一身，表现出人类社会和文化历经几千年长期演变之后，在达到高度发达的现代资本主义阶段，由于政治、经济、文化以及创造这些文化的"人"本身的高度自律及内在矛盾性，才有可能从文化自身内部，产生一种试图自我突破、自我超越和自我否定的需求和能力，某种试图借此彻底重建迄今为止一切人类文化、以求得绝对自由境界的精神力量。这种力量本身，是正在成长中的，是始终处于未完满状态的，也是不断探索中的待充实的力量。后现代作家哈桑（Ihab Habib Hassan，1925—2015）指出："后现代"本身并不急于确定下来，也不急于自我确定。⑦美国文化研究专家克莱顿·克尔伯（Clayton Koelb，1942—　）正确地指出："'后现代'这个词还处于形成阶段，并未在运用方面达到前后一贯的程度。"⑧

总之，"后现代"的上述各种特性，使"后现代性"本身成为不可界定的事物。"不可界定"，一方面意味着它不需要靠它之外的"他物"来为其下定义，另一方面也意味着它靠"不可界定"本身来自我界定。

后现代的重要思想家鲍德里亚在谈到"不确定性"时指出：所谓不确定性（l'incertitude），具有多方面的含义。首先指的是那些"不能预知的不确定性质"（caractère de ce qui ne peut etre déterminé, connu à l'avance）；其次指"不能确定地实现、因而引起怀疑的那些事物"（ce qui ne peut etre établi avec exactitude, ce qui laiss place au doute）；再次指"不可预见的事物"（chose imprévisible）；最后指"个人所做出的不确定状态"（état d'une personne incertaine de ce qu'elle fera）。总之，"不确定性"本来就是因为这个社会到处充满着不确定性，换句话说，"不确定性"反倒真正成为当代社会中唯一最确定的事物。⑨

如果要从历史的角度说明后现代主义的话，唯一可以明确的是它

同现代资本主义的关系，或者同现代性的关系。它是由现代资本主义内部孕育和产生的，它位阶于被称为"现代"的资本主义的历史时代之后。但另一方面，它同"现代"资本主义的关系，又不能以它们之间在历史上的精确时间界限来划分。

实际上，即使从历史角度去考察"后现代"同"现代"的相互关系，也不能像传统历史主义那样，单纯从历史发展的时间顺序，也就是单纯从历史时间连续性和先后关系进行考察。因此，作为一个历史范畴，在考察后现代同现代的相互关系时，也必须超出时间维度，从更多的方面和因素去探讨。

但是，不管怎样，作为一个历史范畴，"后现代"所表现的是一种同"现代"相关的历史现象。而考察"后现代"同"现代"的相互关系，就不能回避从历史时间的维度去考察。

把"后现代"同"现代"的相互关系，纳入历史时间的结构中去，便可以发现"后现代"同"现代"之间，在时间结构上的复杂关系。这种复杂关系，既然超出传统历史观的原则之外，就表现为"先后持续""断裂性的间距"及"相互重叠和相互交错"的三重关系结构。这种结构，也表示"现代"同"后现代"之间，在时间界限方面存在着某种既确定、又不确定的相互关系。

上述三重结构表明时间结构并非是单向连续的，而是单向、逆向、多向与循环的重叠。

因此，作为一个历史范畴，"后现代"这个概念，是一种象征性的假设或预设，它只是为探讨自二十世纪六十年代迄今的西方社会性质、结构及转变的假设性概念，其内容及含义，甚至正当性，仍待讨论和进一步确定。

"后现代"作为一个文化范畴，严格地说，是从文学艺术和建筑界开

始出现的。后现代启蒙者之一,法国著名作家乔治·塔耶(Georges Bataille,1897—1962)深刻地指出:"建筑是社会的灵魂的表现,正如人的体形是每个人的灵魂的表现一样。特别是对于官方人士来说,上述比喻更有效。实际上,只有官方权威人士所允许和禁止的那些社会心灵的理念,才在严格意义上表现在建筑的构成部分中。因此,那些巨大的纪念碑就好像堤坝一样矗立着,用来对抗一切与官方权威的逻辑和基本精神相对立的干扰因素。正是在大教堂和重要广场上,教会或国家向公众表态说话或沉默地向他们发布强制性规定。"⑩

美国社会学家帕诺夫斯基(Erwin Panofsky,1892—1968)和法国当代社会学家布尔迪厄也高度重视建筑所隐含的社会意义。他们俩都深入研究了作为中世纪社会心态表现的哥特式建筑。⑪后现代建筑学家和美学家艾森曼(Peter Eisenman,1932—)也赋予建筑以深刻的社会文化意义。他认为现代和后现代建筑都肩负着社会文化改革的重要使命。他说,"建筑面临着一个困难的任务:这就是将它所放置的事物进行移位。"⑫这就是说,建筑当时当地所呈现的形象,隐含着未来它将变动的可能方向。建筑本身包含着革命的生命,因为它是建筑学家凝聚时代的精神和社会心态而建造出来的,同时,在建筑中象征化地表现出来的心态本身,也始终充满生命力,充满着随时变动的可能性。正因为这样,德里达说:"解构不是、也不应该仅仅是对于话语、哲学论述或概念以及与医学的分析;它必须向制度,向社会的和政治的结构,向最顽固的传统挑战。由此可见,既然不可能存在不隐含某种政治学的建筑学论述,不可能存在不考虑经济、技术、文化和其他因素所介入的建筑学论断,那么,一种有效的或根本的解构,就必须通过建筑来传达和表现出来,必须通过建筑师同政治权力、文化权力以及建筑教学所进行的极其困难的交易来传达。总之,所有哲学和所有西方形而上学,都

是铭刻在建筑上的。这不仅仅指石头的纪念碑,而且还指建筑总体上所凝聚的那些有关社会的所有政治、宗教和文化的诠释。"[13]因此,德里达高度重视建筑方面的各种解构冒险,并认为后现代建筑师们所从事的建筑结构解构活动,是在同我们生活中最顽固的文化、哲学和政治中的传统进行较量的最富有意义的创造性工作。[14]

在西方建筑界,后现代建筑的产生是同德国和瑞士的一批著名画家和建筑学家所组成的包豪斯(Bauhaus)学派密切相关的。包豪斯是由著名建筑学家格罗皮乌斯(Walter Gropius,1883—1969)创立于1919年的建筑和运用艺术学派。这个学派先是在德国魏玛建立研究和设计基地,后来于1925年迁至德国德绍市(Dessau)。包豪斯学派包括德国和瑞士画家约翰内斯·伊滕(Johannes Itten,1888—1967)、法宁格(Lyonel Feininger,1871—1956)、克利、奥斯卡·施莱默(Oskar Schlemmer,1888—1943)、康定斯基、约瑟夫·阿尔贝斯(Josef Albers,1888—1976)和莫霍伊-纳吉(Laszlo Moholy-Nagy,1895—1946)等人,还包括著名的瑞士建筑学家汉内斯·迈耶(Hannes Meyer,1889—1954)、密斯·范·德·罗厄(Ludwig Mies van der Rohe,1886—1969)、布鲁尔(Marcel Breuer,1902—1981)以及奥地利著名版画家赫伯特·拜尔(Herbert Bayer,1900—1985)等。包豪斯建筑学派为现代派建筑奠定了基础,也为现代派建筑过渡到后现代建筑做好了充分的准备。[15]

正是在包豪斯学派的影响下,建筑学界不仅创造和推出一系列被称为"现代派"的建筑设计产品,而且也酝酿着超出现代派的"后现代"建筑风格。一位建筑美学家赫德纳特(Joseph Hudnut,1886—1968)指出在建筑业,从二十世纪四十年代起,就陆陆续续兴起了后现代主义的设计思潮。他在1949年发表的《建筑学与人的精神》一书中,偶尔使

用"后现代的房屋"(the post-modern house)一词,开启了建筑领域"后现代"的新时代。⑮接着,一批又一批的建筑学家试图打破经典的现代建筑艺术,创建具有高度自由风格的后现代建筑物。最早一批兴起的后现代建筑学家,是从现代派建筑中脱胎而来的"十建筑家集团"(Team Ten Architects),其中最有名的是荷兰结构主义建筑学家阿尔多·范·埃克(Aldo van Eyck, 1918—1999)。这个派别首先改革了传统建筑中的空间概念,以一种抽象的空间概念为指导,设计出高浓度压缩的层级空间高楼,被称为是后现代主义建筑学"批判的区域主义"的典范。正是由此出发,才产生了以马里奥·博塔(Mario Botta, 1943—　)为代表的瑞士后现代主义的区域主义建筑学派。由博塔设计的瑞士弗莱堡国家银行大厦就是这一派的杰作。

这股后现代建筑的浪潮,从二十世纪六十年代以后更加进一步发展。美国著名建筑学家爱德华兹·拉腊比·巴恩斯(Edwards Larrabee Barnes, 1915—2004)在二十世纪六十年代初设计的海斯塔克山艺术工艺学校(Haystack Montain School of Arts and Crafts)成为美国建筑进入后现代阶段的重要标志。正如美国著名建筑学家亚历山大·佐尼斯(Alexander Tzonis, 1937—　)等人所指出的:"巴恩斯对他的这幢建筑物的说明所使用的关键概念是'连续性'。关于连续性,他首先把它描述成整合到一个小区的个人同他那个小区之间的连续性,以此来同分裂成碎片的、瞬时消逝的和经常飞逝而去的现代社会相对立。其次,连续性是指时间中的连续性,而这样一来,每个建筑都是一个过程的一部分,而不是一个世界本身。最后,他又谈到空间上的连续性,指的是在尺度、色彩和气质方面不同的建筑之间,通过其间的适当距离而显示它们间的间隔空间的重要性……海边农庄别墅(the sea ranch)也显示出对于自然环境的关怀,并在设计中尊重建筑物同自然

环境之间的协调关系。所有这一切，显示出建筑设计对于社会互动和
适应自然环境的关怀，而这些特点是五十年代的建筑所没有的。这些
特点也使后来的建筑不论在形式上和在建筑材料上都迥然不同。"⑰
巴恩斯和怀特塔克等人所开创的上述建筑风格，继续发展了上述瑞士
建筑学家博塔和意大利建筑学家罗杰斯（Ernesto Rogers，1909—
1969）以及美国社会学家、科学技术哲学家建筑学家芝福德（Lewis
Mumford，1895—1990）的"区域主义"建筑学派的后现代建筑风格。
原籍德国的英国建筑艺术评论家佩夫斯纳（Nikolaus Pevsner，1902—
1983）把后现代的建筑比作"反先锋"（anti-pioneers）。⑱只有到了七十年
代，后现代建筑才达到了它的新的高峰。后现代建筑的杰出代表，意大
利的皮亚诺和英国的罗杰斯于 1977 年在巴黎市中心设计建造的"蓬皮
杜国家艺术与文化中心"，就是后现代建筑的新典范。它突出地显示出
后现代建筑所追求的那种符合后现代人不断变化的多元"品味"（taste）
的"风格"（style）。"风格"成了后现代建筑首屈一指的最重要特征，是
后现代建筑在后现代社会和文化中显现其特有文化生命和气质的关键
因素。从那以后，后现代的建筑师们迅速在西方各国设计和建造了多
种多样的后现代大厦。在西方建筑史上，1972 年至 1976 年，由世界各
国电视网广泛转播的、发生于美国圣路易斯市旧建筑群"普鲁易特·伊
果"（Pruitt-Igoe）的爆破图景，被看作是西方现代派建筑死亡、后现代建
筑挺身而起的时间标志。

　　现代和后现代建筑的发展，从二十世纪初以来，经历了四大阶段，
也表现出四种不同的风格：功能主义、折中主义、现代主义和后现代主
义。在最早的功能主义阶段，各种建筑基本上是一种经济现象，推动建
筑发明的动力是商业。在这个时期各种大型建筑的投资者都是大银
行家，建筑创作的灵感受到成本效力的约束。在这种情况下，建筑成

了工程的附属品，而设计创造被压制在最底层。整个的设计和创造原则都是功利主义的。例如，在十九世纪末二十世纪初建造的芝加哥摩纳德诺克大楼、共和国大楼等，就是这时期的建筑风格的典型表现。在第二时期的折中主义阶段，设计出一大批有特殊风格的摩天大楼，综合了哥特式（Gothic）、古希腊神殿式（Mega-Greek temples）、新意大利康巴尼里派（Neo-Italian Campanili）、文艺复兴巴拉其派（Renaissance Palazzi）以及中世纪各种城堡式的特色。这一时期的建筑物中，纽约的神殿大院摩天楼（Temple Court）、标准石油公司建筑大楼（Standard Oil Building）以及自由大楼（Liberty Tower）等是该时代西方建筑物的典范。

现代派建筑综合了现代技术的各种成果，并以高超的技巧创造出矗立于二十世纪大都会中的成群美观大楼。现代派建筑家在设计的过程中，充分考虑到从艺术到人类生活条件的各个领域的重大变革，同时又依据技术和文化发展的最新成果，设计出一系列在结构上高度符合美学原则、具有简而美双重特性的楼群。例如在第二次世界大战后，芝加哥的联邦政府中心等，都表现了这一时期现代派建筑的特点。后现代的建筑把各种建筑的技巧和风格推进到新的高度，以至于可以说它兼并了人类智慧发展的优点和缺点两方面的因素，体现了人类创造自己文化的无限能力及内在危机。例如，建造于 1978 年至 1983 年的纽约 AT&T 大厦，建造于美国路易斯维尔的休曼纳总公司（Humana Inc.）大楼以及建筑于 1981 年的芝加哥西北的交通运输中心大厦（Northwestern Terminal Building）等。

从第二次世界大战结束到五十年代中期，在存在主义思想家萨特、西蒙·波伏娃（Simone de Beauvoir，1908—1986）和加缪的影响下，法国文学出现了"荒诞派"和"新小说"以及"新批评派"。他们都对现代主

义文学艺术表示极大的不满。他们认为现代主义虽然对传统古典文学
进行了批判,但是并不彻底。

现代主义的不彻底性就在于:第一,没有彻底破坏传统文化的理
性中心主义原则;第二,他们继续延续传统的语言表达风格以及语言形
式主义;第三,现代主义仍然不敢彻底打破传统道德的约束,也不敢向
传统的社会规范进行挑战;第四,现代主义醉心于创建"划时代的"作
品,醉心于"大体系"的建构。

在存在主义的影响下,这些文学艺术评论家和作家纷纷退回到尼
采和海德格尔那里,试图从这两位反传统的思想家的思想宝库之中,吸
取彻底批判传统文化的精神养料。同时,五十年代前后在社会和人文
科学中兴起的结构主义和符号论以及诠释学的浪潮,又进一步为这批
离经叛道的文人们推波助澜。

正是在这个转变的时刻,贝克特(Samuel Beckett,1906—1989)、
尤奈斯库(Eugene Ionesco,1912—1994)和阿达莫夫(Arthur Adamov,
1908—1970)等人的"荒诞派"戏剧,在后现代文学艺术的创作中,树立
了最好的榜样。他们的荒诞戏剧,实际上是"反戏剧"。"反戏剧"的出
现,是后现代文化艺术的"反文化"和"反艺术"的最早模本。

尤奈斯库在 1949 年发表的《秃头歌女》(*La cantatrice chauve*)、阿
达莫夫在 1947 年发表的《滑稽模仿》(*La parodie*)以及贝克特在 1953
年发表的《等待戈多》(*En attendant Godot*),都是一反传统戏剧的传
统,没有故事情节,不要有个性的人物,将人物非人性化,忽略对话,否
定语言,采取奇特而怪异的表演方法和舞台艺术,赤裸裸地表现剧本的
"反文化"原则,旨在破坏传统戏剧,完成戏剧的革命。

后现代文化的"反文化"原则,也集中在它对传统语言的彻底否定。
它一方面批判传统语言的语音中心主义,破坏传统语言体系的"意义指

涉系统"；另一方面用毫无规则、任意发明和不断重复进行的符号游戏去代替文化的创造，并在这种符号游戏中实现他们所追求的最大限度地创作自由。这就导致以游戏的基本精神指导下的后现代艺术和当代文学批评运动的恶性发展。

后现代艺术所要摒弃的是长期限制自由思想的传统语言、意义系统、形式和道德原则等，他们所寻求的是没有权力关系的平面化、无特定深度的典型表象呈现，以便通过炫目的各种符号、色彩和光的多重组合去建构唤不起原物的幻影或影像，满足感官的直接需求。因此，一切传统文化的创作原则，都被后现代主义者看成限制、宰制、甚至破坏其创作自由的桎梏。

在美国文学评论界，以保罗·德·曼（Paul de Man，1919—1983）为代表的耶鲁学派主张文学艺术创作不应该把重点放在语言的表达能力上，而是应该注重于表达思想创造自由的高度灵活的风格和文风的造就和运作。不是语言约束风格和文风，而应该是思想的高度自由创造出多种多样变化不定的风格和文风。作家的风格和文风的不定性，还表现在作品完成以后，风格和文风的生命和运作就完全脱离了作者本人。在这个意义上说，只有"作者死去"（the death of author），才能够使公之于世的作品，真正地成为作者和读者不断重新创造的新出发点。

以保罗·德·曼为代表的耶鲁学派文学批评家们，把福柯和德里达的解构主义应用于文学批评，使后现代文学批评注重文本的解构，并在文本的解构中进行最自由的新创造。保罗·德·曼等人不再贯彻新批评派的原则，不在文本结构中突出寻求语音上、语意上和语句上的一贯性和系统性，而是特意寻求文本中各种不可化约和不可重复的矛盾性、含糊性和悖论性。保罗·德·曼等人最感兴趣的是在文本结构中所隐含的"不可阅读性"（unreadability）。这种"不可阅读性"与其说属

于文学性质，不如说属于某种道德性，某种隶属于伦理义务的因素。任何阅读活动都是一种新的创作游戏，不是要重复文本本身的创作原则和创作途径，而是破坏它们，并从中走出一条意想不到的新出路。

第二节　后现代主义的"反文化"性质

后现代主义的反文化性质也是高度发展的信息和信息社会的产物。由于后现代社会计算机和数据库的广泛运用，人类知识空前膨胀，也反过来约束着人类的心理运作机制和行为模式，也影响着人们在日常生活和艺术创作中的品味取向。信息化加强了文化及其产品的符号化，更加强了文化产品复制的速度。同时，由高科技高效率生产出来的产品，在使商品化渗透到社会生活各领域的同时，也加强了人们的消费意识，高雅文化和低俗文化之间的差异在商品化和消费化中逐渐消失，从而改变了人们的审美观点和品味，导致某种反文化、反艺术和反美学的倾向。

但是，从正面来讲，后现代在文化上所追求的那种绝对自由的精神，势必导向"反文化"和"反艺术"。实质上，后现代文化所进行的反文化和反艺术创造，只是意欲使文化变为实现思想自由的最高境界。要实现思想自由，不仅要超越现实的社会物质条件和各种文化制度，而且也要打破一切形式的约束。由于文学艺术自古以来都是以各种各样的形式来表达不同内容的创造活动，所以传统文学艺术始终都脱离不了一定的形式。在文学艺术发展的过程中，它的任何一个历史成果和创作经验，都以某种形式固定下来，并由此成为后世各种文学艺术创作的典范。在这种情况下，文学艺术的形式，一方面是文学艺术创作必须采取的表达方式，另一方面又成为各种传统文学艺术对于后世文学艺术

创作的约束性力量。文学艺术形式的这个特点，自然成为追求绝对自由的后现代派争相摆脱的主要批判对象。所以，后现代派所进行的反文化和反艺术，归根结底就是要彻底打破传统文学艺术的各种形式。而这样一来，反艺术和反文化，就成为一种反形式的游戏。

第三节　后现代艺术的所追求的"自由"

后现代艺术所追求的基本目标是"自由"。

自由是人的本质。人的自由本质，归根结底，决定于人自身原本是目的自身。也就是说，人是以其自身所生成的生命并以其生命自身所自然展现的生存方式而立足于世。因此，人除了其自身生命所追求的生存方式以外，没有其他的目的。所以，对人来说，所谓真正的自由，就是他的生命自身意欲实现的一切目标；人本身就是作为目的自身而存在于世，由他自己进行自我决定和自我超越。这一切，使人生来具有绝对的自律。

从西方的传统来看，从理论上系统论证"人是目的自身"这个基本命题，是从康德开始的。康德的整个哲学就是在探索"人是什么"的问题。为了回答"人是什么"，康德从人的活动的三个基本领域去探讨：认识活动、伦理行为和美的鉴赏。也正因为这样，康德才写出他的三大批判：《纯粹理性批判》(*Kritik der reinen Vernunft*, 1781)、《实践理性批判》(*Kritik der praktischen Vernunft*, 1788) 和《判断力批判》(*Kritik der Urteilskraft*, 1790)。康德是在论述伦理行为的理性基础的时候，更确切地说，是在《实践理性批判》探讨道德伦理行为之后，为了更深入地分析批判人的实践理性，他在《道德形而上学基础》(*Die Metaphysik der Sitten*, 1797)一书中，提出了"人是目的自身"的伟大

命题。很明显,在康德看来,当人只是作为认识活动的主体,作为一个经验的存在而构成自然界的一部分的时候,人仍然是和其他事物一样,是为"他律"(heteronomie)所支配,因而是没有真正的自由的。只有当人作为伦理行为的主体,从感性世界(the world of sense)进入到理智世界(the intelligible world)的时候,也就是说,当人已经不再是作为自然的一部分而成为有思想意识的行动者的时候,才能脱离感性世界的约束而成为"自律"(autonomie)的。⑲在此基础上,康德进一步说明人是目的自身。因此,康德的论述把文艺复兴和启蒙运动的人性论和古典人文主义提升到新的高度,是极其可贵的。这也就使得康德的"人是目的自身"的命题成为近现代人权理论的基础。

令人深思的是,康德关于"人是目的自身"的命题是从谈论伦理行为的时候提起,又在谈论对于美的鉴赏的能力的时候,引申到最完满的程度。所以,康德至少看到了,只有在对美的追求的艺术创造和鉴赏活动中,也就是在实现一种"不涉及利益关系"的"无目的的合目的性"的时候,人才能实现其作为目的自身的崇高地位。

人的艺术创造和鉴赏活动,把人从他所处的经验感性世界中彻底地解脱出来,使人在超越的精神感情世界中,脱离各种利益而去寻求其自身的真正自由。也正因为这样,唯有在艺术创造和鉴赏活动中,人才有可能把自己当作"目的自身"而实现最大限度的自由,并由此实现对全人类的整体生命的道德终极关怀。

后现代的思想家们和艺术家在批判传统的古典人道主义理论的时候,一方面不满于西方古典人道主义将人设定为认识和伦理行为的主体的局限性,揭露了将人加以主体化而导致对人的否定的各种传统论述;另一方面,却在康德的"人是目的自身"的命题中发现了拯救人的自由的转机,找到了把人彻底地从传统文化的枷锁中解放出来的关键途

径。德里达在对于西方传统文化进行"解构"的时候，另一位思想家福柯在批判古典人文主义的时候，都肯定了康德的上述命题，并由此出发论述了后现代的基本"人观"。

后现代思想家和艺术家之所以重视"人是目的自身"这个命题，正是因为在这个命题中集中体现了人的自由本质。人是自由的，这个自由只有当人作为目的自身的时候才能真正实现。在二十世纪七十年代末至八十年代初，后现代的思想家们经过反复讨论"人的目的"这个论题之后，出版了一本研讨会论文集《人的目的：从德里达的创作谈起》。这本讨论集，表明后现代的思想家们极端重视人的自由问题，并像康德那样，围绕着人的目的去探讨人的自由，而且也是在人的艺术创作活动中去寻求人的绝对自由的可能性。[20]

在他们看来，艺术创造是人生自由的最理想的典范性场所。艺术创作和欣赏活动，作为无目的的合目的性，集中体现了人的自由的最本质的内容和最高目标。正是在"无目的的合目的性"中，高度表现了人的自由的自在自为的自律性。这是人为自身的存在而做的自我决定的自由，是为自身的存在而寻求最大限度的自由的表现。

但在后现代思想家看来，自在自为的自律本身就是无目的的不确定性（l'incertitude；uncertainty）。这是一种进行自由创造的"没有根基的"游戏活动。伽达默尔在《真理与方法》一书中称之为"人类世界经验的基本形式"，并通过艺术创造体现了人生在世不断追求自由的最高理想。[21]德里达也高度赞扬艺术创作中的游戏活动，并将之比喻为"一种无低盘的棋"，"一种产生区分的区分"。[22]

康德的关于"人是目的自身"的基本口号，表达了古典人本主义的现代精神，同时又悖论地隐含了后现代的、反对以人为主体的基本精神。因此，康德的理论也成了后现代思想家批判古典的现代精神的启

蒙者。

对艺术的特殊兴趣,成了后现代社会所特有的文化的基本特点。德里达、德勒兹和利奥塔等后现代思想家,都在他们的著作中大量地讨论文学和艺术的问题,并将这些问题与人的自由联系在一起进行探讨。

第四节　艺术的自由是不可界定的

后现代艺术的创作所追求的,与其说是艺术作品本身,不如说是艺术的创作中的自由。通过他们的游戏式的无拘无束的创作,他们所要获得的,是一种从未尝试过的最新的自由。这种自由,作为追求中的最新的自由,本来是"待完成的"、也是不可能界定的。

艺术的自由是一种由其自身确定其方向的不确定性,因而也是一种自然而然地进行自我确定的"不确定性"。所以,德里达强调:这是一种除自身之外无须以任何他物作为其底基的自由游戏,是由自身决定其意义的创造活动。[23]伽达默尔也指出:"游戏的活动没有一个使它终止的目的,而只是在不断地重复中更新自身。"[24]后现代艺术所寻求的,正是这种由其自身确定的、高度自由的不确定性。用德里达的话来说,这是一种由自身产生区别的游戏。他所强调的,是无须由它自身之外的任何"他者",去为它自身的自由创造规定任何游戏规则;是由其自身的不确定性本身,产生出各种可能的"区别"或"差异",借此达到最高的自由。[25]

投入游戏的艺术创作和艺术观赏,都具有游戏本身的无目的地来回运动的性质。正因为游戏的主体是游戏本身,而游戏中的来回运动又是高度地无意识性和无目的性,并通过这种无目的性达到了游戏者

在游戏中的"被游戏"地位,才使得游戏中的来回运动轨迹变化不定,也使得游戏者始终处于不确定的地位。在游戏中陷入不确定的来回运动,不仅使游戏者完全达到精神的疏解,获得了游戏者自身并没有意识到或没有预期到的一种自由。而且这种超越了主观预期的新的自由,实际上将游戏者带进新的天地,为游戏者提供在新天地开创新自由的可能性。这种自由的非预期性,满足了游戏者探索新的可能性的无止境的欲望。因此,这种自由也是一种不断更新的自由,一种不断提供新希望的自由。新希望的内容越不确定,获得它的愉悦就越富有深度,越具有吸引力,因而也就构成游戏者不断陷入游戏运动的动力。

后现代艺术在这里提出了艺术及其自由的界定的可能性的问题。

传统思想和方法论,无论遇到什么事情,无论探讨什么事物,劈头提出的首要问题,总是"它是什么"。于是,"什么东西(事物或人物)是什么"就成了探讨问题的出发点,也成为解答问题的预设框框。这在实际上已经限定了思考问题的自由。正如海德格尔所说:"任何发问都是一种寻求……发问作为'对……'的发问而具有'问之所问'(gefragtes)。一切'对……'的发问,都以某种方式是'就……'的发问。发问不仅包含有问题之所问,而且也包含有被问及的东西(befragtes)。在探索性的问题亦即在理论问题中,问题之问应该得到规定而成为概念。此外,在问题之所问中还有问之何所问(erfragtes),这是真正的意图所在,发问到这里达到了目标。既然发问本身是某种存在者(发问者)的行为,所以发问本身就具有存在的某种本己的特征"。⑤

显然,传统思想和方法论所遵循的原则,是由古希腊苏格拉底和柏拉图所确定的"下定义"的原则以及它的"同一性"逻辑基础。这种传统思想和方法论的基本出发点,就是认为世界上的任何事物,作为人的认识对象,其本质是确定不变的,是稳定的。人作为认识主体,为了把握

事物对象,也必须保持在同一认识过程中的稳定不变,保持一种逻辑上的同一性。在这里,传统思想和方法论明显地将事物对象和主体本身统统纳入其所制定的认识论框架之中。事物对象和主体本身都一方面遭受了认识论的改造,另一方面也因而失去了其固有的自由。与传统文化相反,后现代艺术家对艺术的界定问题,采取了完全不同的态度。

对艺术的界定问题实际上涉及艺术的自由。对任何事物或人,不管是作为主体,还是作为客体,都不应随便地提出"界定"的问题;因为任何界定都免不了限定着自由。福柯一向反对向他提出"我是谁"的问题。他说:"我一点都不知道我是谁。我根本就不知道我死亡的日期。"(Je ne sais rien de moi. Je ne sais meme pas la date de ma mort.)㉒在他看来,"我是谁"的问题的提出,从根本上侵犯了人权,剥夺了人的自由。在"我是谁"这个问题中,已经隐含了限定人的自由的意义。人不能像一般的东西那样,被界定为"是什么"。在福柯看来,只有警察才对"我是谁"的问题感兴趣。警察和统治阶级为了统治利益,总是千方百计地寻求和界定各个人的"身份",以此身份作为监视和控制每个人的标准和目标。

在后现代艺术家看来,任何一种对于艺术的界定,都忽略、排除和破坏了艺术自身的自为的自律,因为任何界定都首先将艺术归结为知识问题,以一种外在于艺术创作活动的统一固定的标准来衡量。艺术的自由,作为艺术自身的自为的自律,作为艺术家自身唯一由其自身决定的自由,是不可界定的,不可化约的,不可替代的,不可让与的。

艺术的自由不同于认知的自由,也同样不同于实际生活中的自由,更不同于政治自由;简单地说,艺术自由是以纯粹想象的自由为基础,不是以理性为基础。在这一点上,萨特作了深刻的说明和分析。他说:人是靠着想象的自由进行艺术创作的。想象在本质上是作为"虚无"的

意识的一种"虚无化"活动。作为"虚无"的意识是绝对自由的,因为它本身是从"虚无"中产生"虚无"的"虚无"。任何虚无都是没有界限的,因而是超越一切的。艺术家以其想象的自由超越现实,在非实在的想象世界中进行创造。如果没有想象的这种对现实的自由的超越,就不会有任何艺术的创造。萨特认为"正是由于人是超越的自由,因而他才能进行想象"。㉘

实际上,在艺术创造和鉴赏活动中,人陷入了高度自由的游戏;人作为游戏者,既不是主体,又不是游戏的工具,而是"陷入被动的主动"。这不是不自由的被动,而是一种通过自由的被动、又终于获得自由的主动,是在自由的被动中冒险、并靠自身的创造重获自由的主动。伽达默尔深刻地指出:"游戏在从事游戏活动的游戏者面前的优先性,也将被游戏者自身以一种独特的方式感受到;这里涉及采取游戏态度的人类主体性的问题……这样我们对某人或许可以说,他是与可能性或计划进行游戏。我们以此所意指的东西是显而易见的,即这个人还没有被束缚在这样一种可能性上,犹如束缚在严肃的目的性上。他还有这样或那样去择取这一个或那个可能性的自由。"㉙正因为这样,作为人的自由创造的艺术活动,其不可界定性正体现了人的选择的自由以及这种自由选择的不可界定性。

自由的本质,就是人的自在自为的自律,就是人为自身的存在所做的自我决定。后现代艺术所追求的创作自由,就是面对现实世界的人,意识到寻求现实的自由的无奈,不得不通过艺术而为自身的存在所做的某种任意可能的自我决定。

我们以"机遇音乐"(Aleatory Music or Chance Music)为例。由美国后现代音乐家约翰·凯奇(John Cage, 1912—1992)所创立的机遇音乐,继承了勋伯格的"无调性"(Atonality)音乐的创造精神,成了后

现代音乐的一个典范。

约翰·凯奇创造了一系列著名的"不确定乐曲"（Indeterminary）。他在 1952 年谱写出一首题名为《四分三十三秒》的钢琴曲。这部作品在演奏时，是一位身穿礼服的钢琴演奏者走上台，安静地坐在钢琴前四分三十三秒，然后又一声不响地走下台。在这段时间里，没有任何"正常"的乐声发出。

《四分三十三秒》的创作和演奏，是后现代音乐以其自身的自我表演去实现它对传统音乐的一种批判。

首先，它批判了传统的"音乐"概念本身。在二十世纪以前，西方的音乐对声音的探索，基本上建立在对于有规则振动的"乐音"（tone）和不规则振动的"噪声"（noise）之间的区别的基础上。所谓音乐，就是依据有规则、有规律振动及其调和的原理，以乐音的高低、强弱、音色的节奏（rhythm）、旋律（melody）及和声（harmony）合理配合而成的一种艺术。因此，传统音乐把节奏、旋律及和声当成三大基本因素。

《四分三十三秒》这部作品却没有出现任何乐音，更谈不上节奏、旋律及和声。这部作品所展现的，是一种非乐音的寂静及其时空结构。听众以期待的心情所盼望听到的"音乐"，不像传统音乐演奏那样。但正是在这种沉默期待过程中所经历的特定时空结构，以及表演者和听众在其中共时地分别偶发出来的惊异心情，通过众目睽睽和焦急期待的复杂心态的立体式交感，通过在各个不同听众与台上演奏者之间紧张而奇妙的互动关系的持续，使这部作品的演奏，从原来似乎毫无内容的一片空虚，顿时自然地演变成台上台下各个不同心灵之间无形的神秘交响曲，不但包含着无限丰富的多元化的可能的创造内容，而且可能引爆出导向一切维度的创作方向和趋势。也就是说，时时隐含着向新的创作转化的最大可能性，时时孕育着多样化的创作

动力和能量，时时可能爆发出由不同心灵的激烈交感震撼所产生的奇特交响乐曲。因此，沉默的时空中的每一个片段，都是含苞待放的最美音乐花朵，是构成音乐创作的最丰富潜能的取之不尽、用之不竭的精神发源地。

由于《四分三十三秒》所开辟的"寂静"时空提供了这样一个自由想象的世界，使得作者、演奏者和听者三方，感受到在这个新的世界中"一切可能的事情都可以发生"。于是，这里提供的寂静时空，成了最大音乐创作和欣赏的时机总汇。

同时，《四分三十三秒》的演奏，也成了艺术家和鉴赏者通过艺术再次直接面对世界和生活的一个珍贵时机。在《四分三十三秒》的寂静中，凯奇所期望的，艺术家和欣赏者开始聚精会神地注意到周在世界所发生的一切无目的和偶发的声音，不管是其中迸发出来的某种咳嗽声、天花板被风吹产生的嘎嘎声，还是哪位不耐烦的听众移动脚步的声音，甚至是某位听众自己的耳鸣声，这一切都深深感染着那身临其境的人们，使他们再一次亲身经历了真正的世界本身。不过，这是在一次预想不到的"音乐"演奏中亲身经历的真正的世界。正如凯奇所说，他的作品无非是要人们"去认识我们现实的生活"，而且只是在艺术活动本身范围内，猛然发现自身所处的生活世界。

第五节　在批判传统中达到创新的自由

对于艺术而言，对于新的自由的追求，总是源自对现有传统的限制的突破性尝试，来自对于传统规范的反叛的不断努力。当后现代艺术脱颖而出的时候，首先就遇到"如何对待传统"的问题。

　　因此，对待传统的问题，成为后现代艺术自我形成、安身立命的首要关键。这就是说，后现代艺术若要在艺术舞台上争得一席之地，并作为新的艺术流派而扩大和发展，就必须首先向传统挑战，并以其实际创作成果赢得它对于传统的批判性战斗的胜利。约翰·凯奇的上文所述后现代音乐作品就是在突破音乐传统过程中创立和发展的。

　　美国著名的后现代艺术评论家卡尔文·汤姆金斯（Calvin Tomkins，1925—　　）在其著作《新娘和单身汉们》中说："美国音乐家凯奇所完成的，从根本上说，是颠覆文艺复兴以来西方艺术基本概念的彻底革命。"③另一位音乐评论家汉森（P. S. Hanson）高度赞扬凯奇所发展的机遇音乐的创造性。汉森在评论机遇音乐家布朗（Earle Brown，1926—2002）的作品时说："在这些悬挂着的艺术结构中，艺术家制造的各部分是永远不变的，但由于其间连接得如此灵活，以致它们间相互之关系始终都是变化不定的，哪怕是一股最轻微的幽风也能整个改变它的总貌。它是永远相同却又永远不同的。布朗的乐曲的一次录音，可以看作是一件活动雕塑的相片。它将是一种柔和的和可塑性强的原材料的一次可能出现之状况的生动记录。"③

　　凯奇的后现代音乐虽然并没有为我们提供悦耳的作品，但是，他毕竟在打破传统音乐方面迈出了决定性的一大步。他为新音乐的创作开辟了广阔的视野和维度，不愧是后现代艺术创作灵感的启蒙家，是永不满足和不拘泥于现成艺术游戏规则的创造家，是叛逆者和开拓者的结合体。

　　显然，在凯奇看来，音乐创作和演奏，不应像传统那样，只是某个确定的作者和演奏者共同预定了的、因而也是强加于观众和听众的"作品"的单纯表现。音乐创作和演奏者不应该满足于现成的作品，而是应该主动地抓住每次演奏的时机，并通过这一时机，将自己带入到一个新

的可能创作自由的天地，以便在一个开阔的无拘无束的场所中，使作者、表演者和欣赏者三方各自有机会自由地展开其创造的想象，展开同自身、同周在人群、同周在世界的新的互动。这样一来，每次演奏都可以成为打破并更新现成作品形式的创新时机，使作品的生命通过每次演出获得重生。

批判传统之所以成为艺术创新的首要出发点，是因为后现代艺术家认为传统像固定的框框一样限制了艺术的创作自由。由于后现代艺术家把艺术创作自由看作是不可界定的不确定性本身，因此任何框框，即使是经历史检验为合理的传统，都同他们所追求的自由格格不入。

后现代艺术家并不是看不到传统存在的不可避免性。但正是因为看到了传统存在的事实，他们才把所追求的创作自由，首先看作是面对和打破传统的问题。

《四分三十三秒》这部作品的上演，便是突破传统音乐基本规定的新音乐的活生生创造过程，也是这种后现代音乐对于传统进行独创性批判的自我显示和自我论证过程，而且还是它在批判传统的过程中进行自我正当化的奋斗过程。

《四分三十秒》的上述演奏过程，突破了传统音乐的哪些因素呢？总的来讲，有五个方面的因素供人们思考和分析。这五个方面的因素，可归结为：① 什么是音乐？② 为何演奏音乐？③ 演奏音乐的意义何在？④ 演奏音乐同创作保持什么样关系？⑤ 欣赏音乐的意义何在？

传统音乐中的有规则的乐音、节奏、旋律和和声，在《四分三十三秒》乐曲中都不复存在。

凯奇首先批判传统的"乐音"概念。在他看来，传统乐音排除了自然界和日常生活中许多可以成为音乐的声音因素。因此，传统音乐未能全面地表达声音的真正含义，同时也大大缩小了音乐的创作来源，阻

碍着音乐家从大自然和活生生的生活中汲取无限多样的声音原料，也使传统音乐表达自然和实际生活的丰富声音结构的能力大大衰减。

凯奇认为，一切声音都可以成为音乐创作的原材料，不应该将音乐的声音因素狭窄地限定在"有规则振动的乐音"范围之内。本来，一切声音包含四个成分：频率（frequence）、幅度（amplitude）、音色（timbre）和持续（duration）。要使自然和生活中的声音转化为音乐，就是通过艺术家的创作和演奏去"再现"声音的上述构成因素。因此，凯奇所感兴趣的，不是已被传统音乐家规定和宰割了的那部分乐音，而是直接地面对着自然和生活中的声音本身。也就是说，音乐家要在同自然和生活中的原始声音的直接遭遇中，捕捉一切可以转化为音乐的可能因素。凯奇把声音自然运作本身活生生的朴素的动态表现，看作是音乐创作最丰富和最广阔的灵感源泉。

在声音的上述频率、幅度、音色和持续四大因素中，凯奇在创作作品《四分三十三秒》的过程中，集中地抓住"持续"这个因素所可能提供的广阔维度。在他看来，任何"持续"都包括乐音本身的频率、幅度和音色的延长，同时也一定包含着非乐音的包围和侵蚀的可能性。换句话说，从来没有百分之百纯粹乐音的持续。任何乐音的构造本身也不应是自我封闭和自我完满。一切持续在实质上都是乐音的持续同非乐音的持续之间的包围与反包围，同时也是这种包围与反包围之间的相互作用和相互渗透。音乐创作和欣赏的维度不应局限在包围圈之中，而应在包围与反包围之辩证互动中，通过寓于其中的创造者和欣赏者精神状态的那种"被动中有主动"和"主动中有被动"的微妙感受之运作，达到创作和欣赏的真正游戏状态之彻底展开和升华。

因此，凯奇在《四分三十三秒》的作品中，集中借助于"持续"中的最有潜力的维度大做文章。在他看来，《四分三十三秒》之"寂静"，并非传

统音乐中所说的那种"无声"的真相。"寂静"是趋近于纯粹状态的持续的自我表现，因而是一种有待充实的、最有可能升华为崇高的维度。这是一个永远待"虚无化"的"虚无"，因而是包含各种可能性的"机遇"的总汇。一切寂静就是一切频率、音色和幅度的最有潜力的持续空间和时间结构。在这个意义上，持续成了创作者、演奏者和欣赏者最有可能发挥和实施其主动性之场所。正如音乐评论家道恩豪尔（Bernard P. Dauenhauer, 1932—　）所说："寂静本身仍是一种主动的表演活动（Silence itself is an active performance）。"②

同凯奇的机遇音乐一样，美国后现代主义女舞蹈家特丽莎·布朗（Trisha Brown, 1936—2017）也以"机遇"作为创作的基本原则。她的后现代型独舞《如果你看不到我》（*If you couldn't see me*），运用概率性操作（chance operations）原则及数学结构（mathematical structures），遵循系统变化的规律，寻求一切"可实现的形式"（available forms），使舞蹈进行的各个瞬间，从传统的连续的有规律系列，变成无可把握和无法预测的混乱的时间结构，变成高度机遇性的无规则断裂点的拼凑和组合，以便突出生活中经常出现的偶发性的命运的反复出现。

特丽莎·布朗的另一部完成于 1955 年的作品《*M.O.*》，受巴赫（J. S. Bach, 1685—1750）的《奉献乐》（*Musical Offering*）的启发，把巴洛克艺术参差不齐式无秩序的表现手法发挥到极致。为了彻底打破传统，特丽莎·布朗凸显"滑行步"（traveling steps）的冒险探索精神，不再使腿部的移动单纯地只成为身体移动的"支点"，而是赋予下肢舞姿相当于手部变化之主动创造的美感。正如特丽莎·布朗自己所说："我的目标是从舞蹈符码（choreography）中找寻出一种相应的深厚度，以便在维持编舞本身纯粹而本质的美的同时，又能产生出可能性的某种多样性。身体似乎可以倾听，而精神又似乎可以参与同音乐的对话。我

不得不发展出一种运动的新词汇,通过它维持某种同巴赫的美学对话的既相分离又相连贯的整合性。"③

萨特曾说:"重要的是偶然性!(L'essentiel, c'est la contingence!)我是说,作为定义,生存并不是必然性。生存,就是在那儿;就是如此简单。生存者出现,他被遭遇到,但他始终都无法被化约。有些人,我想,他们根本不懂得这个道理。他们总是试图发明一种必然的生存者和自因,以便克服这个偶然性。然而,任何必然的存在都不能说明生存。偶然性并非一种虚假的伪装者,并非一种可以避免的现象;它是绝对性,因而是完满的自由。"③特丽莎·布朗成功地以其肢体语言,诠释来自身躯、骨关节和手脚的流畅动作的内在意义,运用巴赫的那些表面简单然而实际复杂的乐曲,演奏出适应于其严谨而机械式舞步的乐曲。借助乐曲的乐声结构,衬托出舞姿中各种无规律的突发性动作,成功地表现了其逆行、转位和反行的不断转变,并以背波的灵活而柔软的变化,象征性地表达了内在深刻而复杂的精神境界的细腻变化。

显然,在这里,在谈到不确定性的时候,又一次显示了其中值得注意的两点:第一,这是由其自身产生的不确定性,就此而言,它是一种只属于自身、不服从于自身以外的其他因素而产生的不确定性,它是真正的为其自身的存在的不确定性,是真正的自为的不确定性;第二,这种不确定性,必须、也只能通过对于现存的和传统的一切确定性的批判和解构,只能通过批判和解构这个中介,才能真正地实现。

所谓"解构",既是理论问题,又是实践的问题。"解构"的理论和实践的性质及相互关系,本来就是既不可区分又不可克服的矛盾。想要把"解构"简单地归结为反对一切,是不能解决问题的。在德里达看来,对传统的解构,不仅意味着将它拆解,而且还要加以替换,并使之安置于新的不同的地方。因此,解构不只是要在理论上否定传统观念的正

当性,揭露其封闭型自我论证的荒谬性,而且要在实践上找寻克服传统约束的出路。从根本上说,解构在实践上所遇到的困难,不但远比它在理论上所遇到的困难多得多,而且这些困难本身就是不可克服的。后现代的理论家们,很清醒地意识到这一点。换句话说,他们明知其"解构"理论与实践之替代传统是很困难的,甚至是不可实现的。但对他们来说,要克服和改造传统,主要的问题并不是"要不要"或"能不能"去实现,而是首先突破它和摧毁它,并在突破它和摧毁它的实践过程中,通过冒险,以从未有过的新态度去创造。

在《哲学的边缘》一书中,德里达强调他的"差异性"概念,是用来区分那种将语言或任何符码变成"历史"的运动,并将这个运动看作是一个差异化的组织活动。他说:"如果历史这个词并不带有对差异进行最后抑制的主题,我们便可以说,唯有差异才有可能从头开始、并彻头彻尾地是真正的'历史的'。"⑧这就是德里达所说的解构的典型意义。在他看来,唯有在同传统的差异化的实际的冒险活动中,才能真正产生同传统的差异本身。

后现代的一切艺术创作,不论就其内容、形式和目的而言,都是以这种实现真正自由的不确定性作为基本原则。正因为这样,从外表现象来看,后现代艺术的内容、形式和目的,似乎都是难以捉摸的、乱七八糟的、无定形的和变幻莫测的。因此,人们也往往轻易地认为,后现代艺术是胡作非为和为所欲为。

人们以为在艺术创作中的不确定性,是最简单不过的东西,即率性而为。其实不然。后现代艺术家所追求的上述不确定性,由于包含了一种由自身所确定的自为存在的不确定的可能性的含义,是远比单纯追求确定性更为困难得多而又复杂得多的创造性活动。难就难在它是以其不确定性表达出由其自身自由选择的那种可能的确定性。这种不

确定性,既然是由其自身所确定的,它就从根本上拒绝以现成的传统的确定性作为标准。深受传统观念影响的人们,往往就是以传统的艺术形式作为确定性的标准,去衡量后现代艺术家所追求的上述不确定性。所以,这些人才无法真正理解后现代艺术家在艺术创作中所进行的不确定性。因为以传统的确定性作为标准,去衡量后现代艺术家所追求的上述不确定性,这就等于把根本不兼容的两个不同尺度混淆起来,是不伦不类的。

但是,反对传统的问题,既然是后现代艺术的自由创造的出发点,也就同样成为后现代艺术的一切反对者对它进行批判的关键问题。

像后现代艺术那样完全否定传统,是否可以实现?像后现代艺术那样完全否定传统,其后果又将是什么呢?问题就是这样尖锐地摆在那边。

传统始终都是一种历史的理性的存在。传统虽然作为已经存在的固定形式而对创作起了不可避免的限制作用,但是正是通过这个限制,才使传统发挥其积极的正面作用。伽达默尔说得好:"实际上,传统经常是自由和历史本身的一个要素。甚至最真实最稳固的传统,也不因为以前存在的东西的惰性就自然而然地实现自身,而是需要肯定、掌握和培养。传统按其本质就是保存(Bewahrung),尽管有历史的一切变迁,但它一直是积极活动的。但是,保存是一种理性活动,当然也是这样一种难以觉察的不显眼的理性活动。正是因为这一理由,新的东西、被计划的东西才表现为理性的唯一的活动和行为。但是,这是一种假象。即使在生活受到猛烈改变的地方,如在革命的时代,远比任何人所知道的多得多的古老东西,在所谓改革一切的浪潮中仍然保存了下来,并且与新的东西一起构成新的价值。无论如何,保存与破坏和更新的行为一样,是一种自由的行动。"⑤

由此可见，传统只能加以改造，而不能通盘绝对地否定掉。传统并不因为不被主观承认而不存在。绝对地否定传统的结果，不但不能完全克服传统，反而会导致不可预见的反效果。传统中的合理部分，从一个地方被赶出以后，又会从另一个地方转回来而发挥其作用。虽然这一切问题，后现代主义者都不愿意、也试图回避回答，但问题仍然存在。问题不但存在，而且也实际存在于后现代主义的创作中，并影响着他们的方向。查尔斯·詹克斯指出："从七十年代末以来，大多数后现代艺术家和建筑学家都采用了多种传统，并以一种我称之为'任意表现的古典主义'（Free-Style Classicism）的形式固定下来。这是一种丰富的和广阔的形式语言，不仅返回到希腊和意大利，而且也返回到古埃及以及像'仪式主义'（Mannerism）那样的所谓的'反古典运动'（Anti-Classical movement）那里去。在实际上，他们都返回到了作为经典的古典主义的基础的那些原型和固定因素中去（they have returned to the archetypes and constants which underlie Canonic Classicism）。"⑰

詹克斯还列出大量的后现代艺术和建筑的作品，指出其中多种多样的复古形式，他坚信所谓后现代艺术和建筑作品，无非就是"将现代主义的因素同较广阔的经典传统自由地连接在一起的一种折中主义的大杂拌（an eclectic mixture）"。⑱

詹克斯根据后现代艺术与建筑近四十年来的表现及其与传统的密切关系，将后现代艺术与建筑分为五大类：形而上学经典式（Metaphysical Classical）、记述经典式（Narrative Classical）、寓意经典式（Allegorical Classical）、现实经典式（Realist Classical）和经典感性式（Classical Sensibility）。

按照詹克斯的上述分类，二十世纪五六十年代出现的波普艺术（Pop Art）或大众艺术，虽然也属于早期后现代艺术的一种形式，但同

样掩盖不住其与传统的密切关系。波普艺术最早是由文艺评论家劳伦斯·阿洛威(Lawrence Alloway，1926—1990)提出的。后来，一大批英国画家，诸如理查德·汉密尔顿(Richard Hamilton，1922—2011)、戴维·霍克尼(David Hockney，1937—　)和彼得·布莱克(Peter Blake，1932—　)等，以及美国画家，诸如吉姆·戴恩(Jim Dine，1935—　)、安迪·沃霍尔和罗伊·利希滕斯坦(Roy Lichtenstein，1923—1997)等，都纷纷拣起这个标签，显示他们的艺术创造特色。但他们实际上是模仿达达主义者，使用拼贴技巧(collage technique)和绢网印花技术(silk-screen printing process)，表达他们的多层次的新创作观点。著名的雕塑家奥尔登伯格(Claes Oldenburg，1929—2022)和披头士乐队以及电影导演戈达尔(Jean-Luc Godard，1930—2022)等，也纷纷跟进。但在詹克斯看来，这一切都不过是"记述经典式"的翻版，因为在包括"记述经典式"在内的上述五大类后现代艺术的创作中，"经典的创作动机，透过回应我们这个时代的现实的敏感性，同现代的因素相混淆。正是通过这种混淆，这些艺术家们成为后现代艺术家，而非复活的古典主义者。其实，在我们这个时代，要成为一个古典主义者，反而比成为后现代主义者更困难，因为一方面这个古典主义传统已在十九世纪中断了，另一方面还因为我们的敏感性已被多元论、现代主义和当代科学所分割和改变"。[⑨]

安迪·沃霍尔的第一批"后现代"绢印艺术作品，一反传统肖像画表现人物性格的一贯做法，采取模式化的形式。他运用浓厚的化妆手法，不去刻意分析人物的内心世界，只淡淡地肤浅处理人物的表面器官，避免对个性的过细描述。安迪·沃霍尔的上述模式化表现手法，立足于这样的基本看法：不论是作者本人，还是作品中的人物，都不应是艺术的主题或主体。传统艺术总是围绕这样或那样的主题或主体，使

艺术为这些主题或主体服务。同时，传统艺术也因此把这样或那样的主题或主体当作其中心。安迪·沃霍尔等后现代主义者不喜欢用艺术作品去为某一中心服务。因此，他们以模式化而淡化中心，或以模式化达到"去中心主义"（Decentralization），达到"除去主题"和"除去主体"的目的。为此，安迪·沃霍尔取材于不为人所注意、并被人们看作是"平凡而陈腐"的东西，即那些简单而普通的小报广告图片。他热衷于各种普通的小报，重复其中报道的名人新闻、丑闻及各种生活描述。他在这些新闻、广告及报道图片中，抓住美国社会的脉动。丑闻、名人玉照及广告，把美国社会中的物质主义、消费主义及名牌崇拜主义暴露得淋漓尽致。安迪·沃霍尔所做的，无非是重复这些客观的原始材料，以模式化的艺术形式，不加入任何过多的主观意见，把原被统治阶级意识形态美化的"美国梦"（the American Dream）加以戏剧化，给予最大的嘲讽。1962 年 8 月女明星玛丽莲·梦露（Marilyn Monroe，1926—1962）逝世后，安迪·沃霍尔购买一张 1950 年印制的玛丽莲·梦露的广告肖像，不加任何修饰和改动，翻印成绢网画，然后再将绢网印出的相片影印成肖像系列。

安迪·沃霍尔在二十世纪七十年代末重新复制其早期的绢印作品，但赋予其新的意义。最典型的是他在 1979 年发表的《反转》（Reversals）和《回顾》（Retrospectives）系列。他的《反转》系列重新使用玛丽莲·梦露的画像，也使用蒙娜丽莎等人的画像。但在色调处理方面加以颠倒，原来较为明亮显目的脸部，变成了阴暗模糊，而原来阴暗模糊的却变明亮起来，以致连观众都几乎感觉到自己是在观看摄影负片。

如果说在二十世纪五六十年代出现的波普艺术还只是简单地将古典与现代的因素拼凑在一起而创造出一种"记述经典式"的后现代主义

的话,那么,从七十年代起,后现代艺术家就采用更复杂的古典形式和更隐晦的语言,将现代因素加以曲折地表现出来。例如用人体形象进行艺术创造,本来是古希腊和文艺复兴时代的艺术特点。后现代艺术家稍稍加以改造,掺入一些新的现代因素,便形成了各种后现代建筑和艺术作品。

对于沿用传统的做法,后现代的思想家和艺术家并不是不知道,与其说他们不知道这个道理,倒不如说他们睁一眼、闭一眼,明知故犯,有意否认其与传统的关系,以显示其反常,显示其意欲向不可能的东西挑战,向"不可能"争夺"可能"的特征。他们以实践本身表明其不正常性,这种不正常性的特点,恰恰就在于它对传统的对立,在于它对传统标准的蔑视,或者说,在于传统标准对它的无效性。至于向"不可能"争夺"可能性"的结果如何,在他们看来,并不重要。因为结果如何,只表明行为目的的实现程度,它并不能表明实践行为本身的挑战和冒险的性质。正是挑战和冒险的性质,才体现其行为所要表明的反传统的欲望、意志及其趋向。他们认为"目的至上"的思考模式始终是传统文化和传统行为所遵循的原则。按照这个原则,似乎目的的合理性及其确定性是非常重要的。在这里,目的的合理性及其确定性是同一的,它预设和决定了行为实现过程的全部程序的确定性。这种关于目的和方法的一致性及其确定性,就是传统西方文化的同一性原则的表现,也是上述"目的至上"的思考模式及其"行为目的论"或"合理行为论"的准则,因而也是逻辑中心主义的表现。

为了彻底推翻由逻辑中心主义所产生的文化体系,后现代主义者不得不向传统的"确定性原则"挑战。他们声称必须首先彻底打乱传统的原则,做出传统原则从来不许可的事情。这也就是后现代主义者所追求的"产生区别的区别化",一种"产生区别于传统的区别化"的实践。

至于彻底打乱传统的原则以后会出现什么情况或问题,只能留待实践的自我实现本身去面对,只能把它当作一种冒险的游戏。只有这种冒险的游戏,才表现出它产生区别的特点,即一种区别于传统的区别化行为。

批判传统的问题,并非是纯粹理论问题,而是更困难的实践问题。但在后现代主义者看来,实践的问题不能容许再按照传统逻辑和传统道德原则去考察。因此,后现代所说的实践问题,不再是传统思想所探讨的实践。在后现代主义者看来,詹克斯所提出的上述批评,正是以传统的形式主义观点,只看到后现代艺术的创作形式,一点也不去分析指导着后现代主义创作的自由原则。可见,后现代艺术的创作可以采用这样或那样的复古形式,但他们的任何一个作品,都从根本上不同于以往的一切同一形式的作品,因为重要的问题不是作为创作结果的"形式",而是创作中的思想自由及其敢于冒险的自由实践。

后现代所说的实践,是完全脱离了传统语言的约束的高度自由的实践,因而是一种真正的游戏。这是无法用语言正确表达和描述、无法用语言加以化约、也无法预先设想的、高度概率性的冒险。打破传统后所出现的问题,本来是未来的、也是未知的和不确定的。打破传统后,果能出现未知的不确定性,那正是后现代主义者所期盼的。既然是不确定的,对后现代主义者来说,就不能以传统原则作为评判的标准,也不是传统的原则所能预测和解决的。

由此看来,后现代主义者在批判传统时,明知故犯地提出了反文化、反艺术、反知识、反理性、反道德以及反语言的口号,其目的就是想要在彻底摆脱传统文化、艺术、知识、理性、道德以及语言的条件下,进行一种后现代的、因而也是"不确定的"实践。这种后现代主义实践的不确定性,其本身就是完全创新的和完全试验性的。它试图在实践中

开创一切可能的东西。因此,后现代的实践所追求的唯一目标,如果可以加以概括的话,就是在不确定的条件下不断开辟新的可能性。所以,后现代主义反对传统的基本精神,不是考查传统中到底有没有好的合理因素,也不是在消灭传统之后人类文化是否还存在的问题,而是冒险去尝试批判传统后所引发出来的各种不确定的可能性。这是一种永远更新的不确定性。他们正是以此为基础,作为探索彻底重建新的人类文化的出发点。

特丽莎·布朗的独舞《如果你看不到我》,在整个演出中,她身穿简单利落的舞衣,打破传统舞蹈的规律性和谐动作,始终背对着观众,以罕见、唐突和冲刺性的跳跃,加上劳森伯格(Robert Rauschenberg,1925—2008)诡异神秘的音乐伴奏,表现出舞者的内在"自我"的多种复杂感受及波动情绪,使整个无意识的"原我"的各种欲求和趋势,如同喷泉般势不可挡地喷泻出来。

特丽莎·布朗不把舞蹈看作是传统音乐和故事情节的肢体变化的延展,而是极力探索舞姿本身同内心世界的直接关系,让舞姿在其自身的多变中,表现出瞬间创作的不可预测性及多样性。特丽莎·布朗尤其发扬音律的多变和多样性,把巴赫的十三乐节,以多变形式,同舞姿的逆行、转位和反行表现出来。

"重要的是偶然性",这句名言蕴含的思想同后现代艺术通过"机遇"这个概念所表达的精神不谋而合,也成了后现代艺术不确定性原则的重要理论论证的出发点。

第六节　寻求最大限度可能性的自由

后现代艺术家重视不确定的原则,是为了实现不断创造中的高度

自由。创造，就是生命，就是自由。自由，就其本义而言，就是不可界定的。但是，任何创造一旦形成产品，就势必以特定的形式固定下来，创造的精神也就凝结其中而告一段落，中止下来。这种以产品形式固定下来的创作过程，正是一切传统艺术的创作特点。传统艺术由此出发，总是追求完满的、理想的艺术产品形式。而且，传统艺术也由此把创造出各种好的艺术效果的艺术形式，当作其创作的主要奋斗目标。在传统艺术看来，经艺术创作，艺术家只要创造出一个特殊的、令艺术界瞻仰的作品形式，就算是成功达到了艺术创作的目的。不仅如此，而且凡是被传统艺术确认为有重大历史成果的经典作品，往往被推广为同一时期、甚至今后长远时期同类艺术创作的典范。也正因为如此，人类艺术史经常被各种固定了的传统经典作品划分为各个主要历史阶段；这些作品也就成为各历史阶段艺术创作的基本标准和规范。于是，艺术创造出来的作品又通过其表现形式而转化成艺术创作自由的约束性规范。

后现代艺术所要打破的正是这种传统艺术史的发展逻辑。他们不愿意再看到艺术创造自由的限定和中止。他们所追求的不确定性就是不断创造的精神，就是在不断创造中的不确定的自由。其实，存在主义哲学家萨特也一贯强调创作中永无止境的自由。萨特在《什么是文学?》一文中，为了论述创作自由的无止境性质，一方面强调了作为创作主体的作者，反复探索和发挥其自身思想创作自由的最大限度，突破一切内外约束，实现自我超越；另一方面也强调了作者扩展和延续其创作自由的可能性，尤其强调作者只有诉诸读者，诉诸最广阔的历史时空中的人民大众的创造性，从这种最富有生命力的创造性中吸取动力和再创造的智慧，达到作者个人创作自由同其广大读者的创造自由的互通和循环。因此，萨特认为，一个有创造使命感的作者，也就是一个不断

创造，无止境地寻求创作自由的人，也就是深切关怀其读者的生命自由的人，也就是将自己的自由与人民大众的自由连成一体的人。只有这样，艺术家才有无限的创造动力，永远对自己的作品感到不满足，永远不以自己的作品作为自己和读者的自由的限制。因此，任何创作在实质上都是永无完结之日。㊵

萨特所追求的上述艺术自由，很快就被当时法国和欧洲其他主要国家的艺术家所赞赏。值得一提的是，被看作是后现代艺术先驱之一的"新小说派"和"荒诞派戏剧"，实际上都继承和发扬了萨特存在主义艺术自由观。深受萨特影响的荒诞派剧作家让·热内（Jean Genet，1910—1986）就是以这种极端的创作自由观而进行创作的。让·热内的许多作品，如《女仆人》《黑人》《阳台》和《屏风》等，不论就情节和结构而言，都大胆地突破传统，风格极为怪诞和夸张，给读者和观众以从未有过的特殊创造的深刻印象，表现出作者寻求最大限度创造自由的冒险精神，也满足了观众和读者探索新的创造自由的愿望，深受时代的欢迎和肯定。让·热内的荒诞戏剧在内容和形式方面的不确定性，为剧本上演中导演和演员的自由创造提供了最广阔和最大限度的可能性，从而也在实质上，为作者本人，通过导演和演员的自由创造作为中介，而实现最大限度的继续创造的自由。同样地，荒诞戏剧在内容和形式方面的不确定性，也为演出中的导演、演员和观众三方面的多元性、多面向和多维度的自由创造，提供了最大限度的可能性。

在后现代艺术看来，艺术之为艺术，其灵魂并非已经凝固成艺术作品的那种固定不变的外形和主题内容，而是艺术家在创作进行中的一切变动中的可能性因素。正是这些因素才体现出创作中的无限生命力，才是真正创造的潜在动力。因为只有可能性的因素，才是最千变万化的，才最具丰富和长远的前瞻性。创作中的可能性因素，不管来自主

观还是来自客观，才是最有创造潜力的。

后现代艺术反对一切固定的秩序。后现代艺术不仅反对已有的和现成的传统所规定的种种秩序，也反对形成中的新秩序。因为在他们看来，一切新秩序也和旧秩序一样，无非都是限制创作自由的框框。新旧秩序作为"秩序"，在本质上是同一的，是创作自由所要打破的目标。他们认为艺术作品一旦形成"秩序"，便失去了它作为艺术品而继续存在的价值。艺术品要成为艺术品，艺术品要永远维持其本身的生命，不但在创作时不应以原有的传统秩序为依据，不应以形成新秩序为目标，也不应以固定秩序般的规则去实现创作的过程。

在凯奇的后现代乐曲《四分三十三秒》中，寂静的显现，正是为打破创作中一切秩序之可能条件，正是为了阻碍作品导向一个固定的新秩序，也正是为了防止创作中遵循固定不变的秩序般的规则。寂静使创作的空间和时间顿时敞开，让上、下、左、右、前、后、过去、现在和将来，统统解禁，顿时，可能性充满其间。正是要抓住这有限的四分三十三秒所提供的一切可能性，去达到千变万化的可能性。因此，这里所出现一切可能性，没有一个是以达成现实性作为其目标。相反，它们是永不向现实性转化的可能性，永远持续在可能性持续时空中的真正可能性。

由此可见，后现代艺术反传统之真正意义，正是为了将后现代艺术自身带领到其自身所追求的那种真正自由的可能性境界中，以便使其自身进入一种破除一切框框和规则的纯粹可能性领域之中，在自己开辟的广阔的可能性王国中施展其可塑性的创作才能。后现代艺术正是以自身之可能性身份以及其陷入可能性境界为目标。在这个意义上说，一旦其创作活动所开创的可能性维度达到极限的时候，它作为艺术的真正生命也马上停止和丧失。为此，后现代艺术往往尽可能寻求某种延长其可能性的方法和程序，使其艺术作品本身随时可以在重演中

再现可能性。凯奇的《四分三十三秒》之演奏正是可以达到这种"再现可能性"的目的，因为这部作品的寂静所呈现的"空白"，使每次演出再现了其创作时所追求的那种千变万化的场域。因此，这部作品为我们展现了后现代艺术尽量延续和再现其可能艺术生命之典范场面。

后现代思想家进一步发扬了这种寻求最大自由的创造精神。利奥塔在谈到后现代主义的基本原则时说："后现代主义就是要寻求这样一种正义，就是敢于冒险去从事应该去做的那些假设……这类假设包含着一种绝不是经协调同意而产生的正义观念。"[40]在同一本书里，利奥塔进一步明确地把后现代主义的基本精神归结为"永远保持初生状态"。他说："一部作品之所以可以成为现代的，仅仅是因为它首先是后现代的。这样来理解的后现代主义，不是作为其终结的现代主义，而是处于其初生状态的现代主义（in the nascent state），而且这个初生状态是经久不变的。"[41]一种经久不变的"初生状态"，就是永远保持新的创造精神的那股生命力。

显然，所谓敢于冒险从事一切可能的事情，就是将后现代主义所追求的最大限度创作自由，归结为一种不计代价、不顾效果和没有目的的游戏。实际上，伽达默尔在《真理与方法》一书中论述游戏的自由性质的时候，也谈到了游戏中的冒险精神，他说："游戏本身对游戏者来说，其实就是一种风险。我们只能与严肃的可能性进行游戏。这显然意味着，我们是在严肃的可能性能够超出和胜过某一可能性时才参与到严肃的可能性中去。游戏对游戏者所展现的魅力就存在于这种冒险之中，由此我们享受一种作出决定的自由，而这种自由同时又是要担风险的，而且是不可收回地被限制的。"[42]所谓"初生状态"，同样也是在突出一种冒险的、无止境的和无目标的自由追求。后现代所反对的，始终是那些遏制创造生命的各种固定形式。他们追求的，是生命创造活动本

身,而不是这个创造活动的规矩和任何结果。

后现代艺术家之所以在其艺术创作中追求以"不确定性"作为基本形式的绝对自由,固然是因为他们已经对传统艺术所规定的各种确定性感到厌烦,而且更重要的是,因为他们看到现实生活的不自由,又看到了现实生活中无法实现他们所追求的那种真正自由,感受到在现实生活中无法实现作为目的自身的人所追求的那种自由。因此,他们意识到只有在艺术创作中,在艺术活动作为一种最自然的游戏中,才能实现人的绝对自由的理想。换句话说,后现代艺术家诉诸艺术创作的自由,显示其对于人的自由的无限向往,固然是对于现实生活的否定和反叛,但同样也是在积极探索人的自由的最大可能性。

因此,在后现代艺术家看来,在艺术创作中追求不确定性的那种自由,并不是简单的一种对现实生活的回避,并不是一种乌托邦式的避难行为,而是一种对于现实的挑战和批判,是在创造中寻求未来自由的可能性。这是一个对过去、现在和未来,对理想和现实的反复反思的最高综合。人的自由只有在这种复杂的多维度的来回运动的游戏中,才能得到最高的实现。

追求最大限度的可能性,是永远不可完成的理想目标,但同时又是可以在现实创作中不断探索并不断扩大的创作过程本身。作为理想目标,它是符合西方传统的人文主义精神的;作为现实创作的永无止境的探索过程,则是后现代艺术家所着力加以发扬的。正是在这后一点上,后现代艺术家不相信任何界限,使他们有勇气在传统思想家认定不可能的领域中,开辟新的可能性。这就是说,后现代思想家和艺术家所强调的不确定性,实质上就是向传统界定的"不可能性"挑战,向"一切禁忌"挑战。

后现代思想家所提出的不确定性,还有更深的人类学和人道主义

的意义。在他们看来,人和人的自由,其珍贵之处,正是在于其不可界定性。这种不可界定性,把人和人的自由的不可化约性和不可替代性高度地结合起来,并提升到极为崇高的地位,从而也最大限度地体现了人是目的自身。

后现代艺术家在提倡其不确定性时,同样也意识到人的自由必定是受到限制的,人在艺术创作中所追求的极大自由总要遇到种种困难。问题正是在于后现代艺术家为了显示人的高贵的自由本质,偏要在不可能中和在现实中,去开创新的可能的自由,并以他们的实际创作去尝试这种新的可能性所可能开辟的程度。

如前所述,德里达的"解构",并非单纯是一个理论的问题。解构的挑战性质,尤其在于其实践性。"解构"所要达到的,既然是彻底摧毁旧形而上学,它就不可避免地面临是否继续沿用旧形而上学的概念及各种传统语词的问题。在这里,"解构"势必陷入矛盾中:它要继续沿用旧形而上学的概念及各种传统语词的话,就无法彻底完成其摧毁旧形而上学的任务;因为旧形而上学的精神就渗透在这些概念及各种传统语词中。但是,若不使用它们,又无法正确表达反对旧形而上学的意义。这种不可克服的矛盾,正是"解构"的挑战性及其不可替代和不可逃遁的实践特性。它的彻底批判精神使它无法单纯靠理论上的批判,而只能在这种不可替代和不可逃遁的实践中,显示其自由之唯一性,显示其自由之冒险性。也就是说,"解构"只有在其实践中,才表现出其"在不可能中追求可能性"的自由特性。

可能与不可能的界限本来是不确定的。这种界限不能单靠理论的探索去确定。历来的传统文化之所以将这种不可确定的界限武断地加以界定,一方面表现其不可救药的"理性中心主义"的倾向,另一方面则表现其意欲将已被正当化的艺术加以普遍化的企图。后现代艺术诉诸

实践,尤其诉诸冒险性的游戏,正是因为他们坚信:唯有实践,唯有冒险性的游戏,才是确定上述不确定性的唯一场所。

这种"解构"的自由,作为实践的自由,实际上又是通过冒险而寻找时机的自由。时机只有在实践中才能出现。单纯停留在理论的探讨,单纯靠想象,时机永远是假设性的、预测性的和不确定的。为此,美国诗人罗伯特·克里利(Robert Creeley, 1926—2005)特别强调他的写作完全是机遇性和无法预测的;而这种机遇性又只能是写作实践中的机遇性。罗伯特·克里利在其名诗《潮尔(地狱女王)》(*Kore*, 1959)中所提出的首要问题,就是认为诗歌只是诗人"所可能说的话的一种发现"。在这个意义上说,诗歌只是未知其本身命运的诗人发出惊讶的一种活动或形式,是诗人只有在其创作中偶然遇到的观念和情感。正如他在诗中说:

> "当我漫步, As I was walking
> 我来到了 I came upon
> 机遇在同一条路 chance walking
> 所走到的
> 那个机遇上。 the same road upon"⑭

在罗伯特·克里利看来,写诗宛如经常遭遇到各种无法预测的机遇那样。他在另一首诗《门》(*The Door*, 1959)中,不断地重复描述诗人追逐中、然而又不停地任意运动的一位夫人。

他在诗中说:

> "那位夫人总是移动到另一座城市,

　　　　　　而你,也就只能在她之后,

　　　　　　偶尔遇见她。"

　　　　　　(The lady was always moved to the next town,

　　　　　　and you stumble on

　　　　　　after Her.)

　　　　　　"……

　　　　　　但那位夫人是不可确定的,

　　　　　　她可能成为

　　　　　　通向阳光普照的花园

　　　　　　的那扇大门。

　　　　　　我愿时时地与她对话。

　　　　　　但我却永远地无法抵达那儿。

　　　　　　啊,夫人! 想起我吧……"

　　罗伯特·克里利和所有的后现代主义诗人一样,把写作看作是作者语言的随时偶然的突现;不是作者预先想好的计划的实现,而是不可预测的机遇所决定的。罗伯特·克里利说:"在这个意义上说,目前我所感兴趣的,除开我想写的以外,是那些被赋予的东西。我并不清楚在写作前我想写什么。"⑤"那些被赋予的东西"是什么呢? 在罗伯特·克里利看来,那是在写作中偶发出来的东西,是连作者自己在写前和写作中都无法预想的东西。实际上,在写作中偶发出来的东西并非是不正常的;它们如同日常生活中的偶发事件一样,随时随地出现!

　　和后现代的诗歌一样,后现代的建筑也以偶发性和机遇性的概念为基础进行创作和设计。在后现代的建筑中,偶发性和机遇性的概念

具体地体现为设计中的不对称性、不和谐性、反二元性、反系统性、杂多性、不稳定性和隐喻性等。

后现代主义者所追求的偶发性和机遇性，不同于传统理论所讲的那种与"必然性"相对立的"偶然性"。因此，它不是如历史中心主义者所说的那样，是有顺序的、以历史必然性为中心和有起源的。它毋宁是一种无所不在的、无中心的和分散的"存在"本身。它唯有在人的实际生存中才显示出来，它是在生存实践中人们时时遇到的一种"生存本体论的基本结构"。海德格尔曾在《人诗一般地居住》(*Dichterisch wohnet der Mensch*)一文中说："人作为总有一死的人而存在。这就在于：人随时可能死。可能的死亡则意味着：作为死亡的死亡始终是可能的。只有当人诗人般地活着的时候，他才以可能的死亡态度而活着。因此只有当人诗人一般活着时，他才真正地活在这个世界上。荷尔德林把诗的特点看作是尺度的使用，而关于人的存在的尺度的使用，就是这样在诗一般地活着时被运用。"⑯

海德格尔进一步指出，诗人之所以懂得如何真正地生活在这个世界上，是因为他们唯一地把握了生活的真理：生活在现实的地球上，不仅意味着要脚踏实地面对现实，而且还要懂得善于测量从"地上"到"天底下"的一切事物，依据现实的各种条件去测量各种"可能性"。因此，对人来说，最要紧的，与其是老老实实地满足现状，不如尽一切可能去想象。尽一切可能去想象，也就是去想象一切可能的事情。时刻面对死亡的人，其对待生活的唯一正确的态度，就是在其有生之时，无刻不在想象超越现实！诗人之伟大，就在于他们时时靠想象去生活。

罗伯特·克里利和所有的后现代主义的诗人就是这样依据海德格尔的理解去从事诗的创作的。

第七节 在否定形式的游戏中 实现最大的不确定性

后现代主义者的不确定性原则,旨在打破一切约束艺术创作自由的传统形式主义。他们认为,彻底打破约束自由的传统形式主义的唯一途径,就是玩弄形式游戏本身。以形式游戏对抗形式的固定化:① 以形式游戏去破坏"中心"在运动中对于"边陲"的支配地位,并使"中心"消融在"区分化"的连续运动中;② 以形式游戏潜入现实背后,以便寻求各种隐藏的、潜在的和偶发的可能性;③ 以形式游戏将想象的世界引入,并挑战性地呈现在现实世界;④ 以形式游戏本身,对抗形式从外部赋予思想内容的强制性的约束,打破形式自身的自我约束性和惰性;⑤ 以形式游戏象征性地表达所有无法通过语言表达的自由。

总之,以形式游戏、在形式的任意变动中实现形式自身的自我超越,逃脱任何对于形式的约束力量或规则,达到固定形式范围内所无法达到的最大的自由。由此也可以说,后现代主义者的形式游戏,就是在形式中纳入"反形式"的精神。

由此可见,在后现代艺术所玩弄的形式游戏中,关键的因素就是游戏本身。后现代主义者试图通过游戏,赋予传统形式以新的活力和永恒的生命,使形式产生了克服其自身所固有的惰性的无穷力量,也使形式获得了不断更新的动力。

本来西方传统创作的特点,就在于"目的至上主义",而这种传统的"目的至上主义"的集中表现,就是将理想化和合理化的典型产物所采取的形式,提升到创作"标准"的高度,并通过使之固定化和一般化的程序,使之推广成为未来创作实践的普遍形式的唯一尺度。而后现代主

义者玩弄形式游戏的目的,正是要反传统之道而行,使上述传统艺术的目的至上主义及其形式化,在现实的创作中完全失效。

当然,就后现代主义者玩弄形式游戏而言,他们也是一种形式主义者。只不过他们是通过"反形式"而将形式加以"非形式化",使原来的形式变成非固定化的形式,同时,又将以"形式变化的绝对化",取代原来的被固定的形式。

这就像海德格尔那样,他坚决地反对和否定传统的形而上学。但他是以"否定的形而上学的形式"反对传统的形而上学,他所追求的是一种反形而上学的"否定的形而上学",一种关于"无"的形而上学。

后现代主义者在创作中所进行的上述形式游戏,使他们不再关心"作者"的作用,以致他们竟然喊出"作者已死"(L'auteur est mort;the author is dead)的口号。

福柯等后现代主义者之所以否定作者的作用,是因为他们认为,传统艺术和其他一切文化一样,都是通过作者在创作中的主体地位,实现各种主体中心主义的"论述"(discours)所要达到的宰制性的目的。福柯指出:任何作者都通过他的"论证事件"(événements discursifs),对论述的对象进行各种权力的干预。因此,作者的任何论述和论证,都是论述主体的权力进行宰制的干预过程及结果。正因为这样,在作者的任何论述中,不但实现了各种权力对于读者的宰制,而且,更为可悲的是一向以自己的作品的"主体"和"中心"为荣的作者本人,也不知不觉地陷入了其论证过程中进行干预的其他更强大的各种权力的宰制,从而使作者自己从原有的主体地位变成了失去自由的附属品。㊽

对作者的否定也是后现代主义者玩弄形式游戏的宗旨所决定的。后现代主义者玩弄形式游戏的目的,是达到作者本身的彻底自我解脱,达到作者的绝对自由。这也就是说,作者在其形式游戏中所追求的,并

非游戏中呈现的形式,也不是作为游戏结果的固定形式,而是体现在游戏中的绝对自由以及在其形式中体现的象征性意义。

作为游戏结果的形式中所体现的象征性意义,是走向绝对自由的又一个理想通道。本来,象征就是人类进行文化创造所采用的一种普遍手段,它以双重化的维度,将人类精神创造过程所进行的多维多元的复杂意识思维活动,通过二元对立统一形式的层层重建,打破一线式的语言论述形式的困境,使创新活动有可能开辟新格局。

在这个新开辟的通道中,不仅作者本人可以借助象征的层层延伸和变化而达到自我解脱,而且更为重要的是,作品的欣赏者和读者,也同样可以通过象征的层层不确定的双重结构而实现无止境的新的创造,并由此达到欣赏者和读者连同作者一起共同实现自我解脱。

后现代主义者对形式的上述态度,首先来源于他们对艺术的基本看法。如前所述,后现代主义者之所以崇尚艺术,是因为在他们看来,艺术是唯一可能向人类提供绝对自由的领域。艺术的这种独一无二的性质,决定于作为艺术的艺术之纯形式本质。艺术是一种玩弄形式游戏,并通过玩弄形式游戏,通过对形式的不断否定,向人们提供美的享受的自由创造活动。

现实世界中的任何事物都是内容与形式的统一。现实中的事物的这种内容与形式的统一,决定了其自由的有限性、相对性和暂时性。关于这一点,席勒早就有所洞察。爱克曼曾经引用歌德的话说过:"贯穿于席勒全部作品的,是自由这个理想。"⑱席勒自己也说:"要把美的问题放在自由之前……因为正是通过美,人们才可以达到自由。"⑲在席勒看来,人不仅是自然的生存物,而且是"自由理智"。因此,他深受康德的影响,把人性分割成两种对立的因素:一方面是人格(Person),另一方面是状况(Zustand)。人格就是自我、形式或理性,状况是自我的

规定,也就是现象、世界、物质或感性。人格的基础是自由,状况的基础则是时间。这也就是说,人既有超时间的一面,又有受时间限制的一面。也正因为这样,人人都具有两种相反的欲求,构成行为的两种基本法则:一方面人的感性要求绝对的实在性,要把一切形式的东西转化为世界,把人的各种气质和秉性表现为现象,即把人的内在世界外化;另一方面人的理性又要求绝对的形式性,要把一切纯属世界的现象消除掉,赋予一切外在事物以形式。为了实现这两种要求,人感受到来自两种相反力量的推动:一种是来自人的感性的冲动,试图把人置于时间限制之中,使人成为物质的和肉体的生存物;另一种是来自人的理性的形式冲动,试图保持人格不变,扬弃时间和各种变化,追求永恒的真理和正义。完美的理想的人性就是上述两种冲动的和谐统一。然而,席勒感受到现代人性的破坏。因此,席勒提出了第三种冲动,这就是游戏冲动。他认为唯有靠游戏冲动,才能恢复人性的完整。

席勒把美同游戏冲动联系起来。首先,在他看来,游戏就是相对于强制的力量,也就是一种自由。所谓游戏冲动就是把感性冲动和理性冲动结合起来的一种自由,通过它才能排除自我的主观性和周围世界的客观性,使人成为主动和被动的结合体,自由地实现自己的生存目标。因此,席勒也把游戏冲动看作是生命的活生生的形象。他说:"一块大理石,尽管是而且永远是无生命的,却能由建筑师和雕刻家把它变为活的形象。一个人尽管有生命和形象,却不因此就是活的形象。要成为活的形象,就要使他的形象具有生命,而他的生命就是形象本身。只要我们只想到他的形象,那个形象就仍然是无生命的,因为他只是单纯的抽象。同样的,只要我们还只是感觉到他的生命,那个生命就仍然不具有形象,而是单纯的印象。因此,只有当他的形式活在我们的感觉里,而且他的生命又在我们的智性中取得形式的时候,他才是活生生的

形象。"⑨总的看来,席勒认为美来源于感性冲动和形式冲动的结合和互动,实质上也就是人性的完成,也就是自由的实现。因此,席勒得出结论:"人应该同美一起单纯地游戏;人应该只是同美一起游戏……只有当人在充分意义上成为人的时候,他才游戏;也只有当人游戏的时候,他才是完整的人。"⑪

在席勒的心目中,通过游戏冲动所达到的自由是在形式美中完成的。但他所说的形式,并非普通人所理解的形式。普通人总是把形式看作是有确定界限的固定空间。席勒所指的,却是一种想象中的不确定的形式。他曾经用"幻象"来表达这种形式美。席勒用"Schein"这个词来表达。这个词本来的意思包含"形象""幻象"和"外观"的意思。由于席勒没有对这个概念做精确的说明,因此,引起了后人对这个概念的许多误解,从而模糊了其原有的形式美含义。中国美学界一直将"Schein"翻译成"外观"。这是不对的。因为外观只能表示一种外在的固定界限,而且往往成为作为客体的美的对象的形式。但根据席勒的原意,这种幻象是人对最高自由的追求的精神活动的产物,是人的创造的理想典范。席勒所没有明确说明的,只是这种"Schein"的不确定性。

实际上作为一种幻象,特别是作为人的自由理想的形式美的目标,它本应该是具有某种普遍性的模糊图像。所谓普遍性,就是指它在创作过程中可能是这样,也可能是那样,全看创作中的自由需求而定。席勒所接受的传统文化的教育以及他的创作经验的限定,使他不能如此精确地说明"Schein"的不确定性的特质。到了二十世纪初的时候,法国后印象派的画家们才终于明确地提出了一种类似于席勒的幻象的模糊的形式美的概念。

后印象派的塞尚、高更、梵高和修拉等人,在绘画中强调形式美的创造的重要性。高更说:"我通过线条与色彩的安排而获得交响与和谐,但

它并不表示普通人所理解的'真实'。"接着他又说："我并不想正确地重现我眼睛所看到的东西，而是想随意地运用色彩以便有力地表现我自己。"⑫高更在这里所要突出表现的，正是在画家心目中内在地产生的一种不同于外在形式美的、类似于模糊的印象的形式美的雏形。它不是外界实物的形象，与现实世界的任何外形毫无关系，而是一种艺术家内在精神世界所追求的绝对自由的理念的浓缩，只不过它表现为一种特殊的虚幻形式。所以，它不可能像外在客体的外观那样，可以描画出其明确的线条；或者可以用传统绘画的线条那样清晰地勾画出来。借用席勒的"冲动游戏"概念，那么，作为精神自由活动的模式的形式美，也不可能像物质世界的外在形式美那样，表现出确定的图案分界线。它倒是应该同时借由具象和抽象的两种特点，表现出精神自由的最高目标的某种不可界定的、具有高度灵活和高度自律的性质。因此，塞尚就曾经声称要用某种抽象的圆柱体、球体和锥体等模糊形式，表现出画家本身内在精神创造所追求的想象中的美。同样的，高更也主张用最强烈的抽象性，去表现脑子里追求的近乎神秘的各种关系，表现一种无法用具体确定的形象所表达的虚幻式形式美。这种利用光、图、人物、景色、气氛和心情的模糊变幻进行创作的方法，也在梵高和修拉的作品中明显地表现出来。

　　在后印象派的创作经验的启发下，在二十世纪初，英国美学界兴起了以贝尔（Clive Bell，1881—1964）和弗赖（Roger Fry，1866—1934）为代表的形式主义美学，把关于形式美的概念进一步提升为艺术创作自由的核心。贝尔认为艺术作品的审美价值就在于它的"有意味的形式"本身。艺术作品以外的客观事物，包括自然、社会和各种实际人物，都不重要。有意味的形式是一种能够唤起审美情感的形式，因为它是真正发自人的内心的追求自由的无限愿望的，它是随时依据人的内心活动而瞬时即变的高度自由的游戏的产物。因此，它不能由任何外在的标准去限定，也

没有预定的所谓最后目标作为确定的方向，同时，连艺术家本人也无法预先加以安排和表达。贝尔说："塞尚最强而有力的特点，就是坚持有意味的形式的至高无上的地位，而当我尚未明白这一特点的时候，我就已经在感情上被深深地打动了。"⑤贝尔所强调的是一种超功利的和独立自主的形式美。贝尔认为在各种艺术作品中，只有线条、形式和色彩的各种复杂关系，也就是说，某种不同于实际形式的抽象关系，作为一种纯粹的精神性的美的对象，才是最有价值的。形式以外的各种东西只能够激起我们对于现实世界的非审美的生活情感，却不能产生审美性艺术创造的自由情感。

实际上，关于人的精神活动的自由，就内容或形式而言，早在古希腊，柏拉图就已经深刻地研究过。柏拉图最早提出了"形式"（eidos）概念。在他看来，人的精神活动所创造出来的"形式"，对人的生活来说，具有优越的本体论地位。也就是说，时刻追求精神自由的人，是以精神创造的"形式"作为指导，作为原型和典范去认识这个世界，并且也以此作为真理的标准进行各种现实的活动。值得注意的是，柏拉图在强调形式的本体论第一性意义的时候，是很重视形式美的。他在著名的《美诺篇》中谈到美和美德的时候，论述了形式的本体论意义。

在《美诺篇》中柏拉图明确指出，虽然美德可以是各种各样的，但决定着美德作为美德的东西的，是各种各样的美德所共有的那个共性，也就是形式。柏拉图是用"eidos"来表示形式的。在古希腊，"eidos"来自动词"idein"。"idein"的意思是"看"，也就是人所见到的各种形状。但是，这里所说的形式又包含看不见的内在形式的意思。包含着一般所说的"种"和"类"以及"原型"，也包含文学上所说的各种"风格"。因此，不能把"eidos"狭隘地理解为几何学上所表达的外形。总而言之，当柏拉图用形式表示人的精神自由活动的目标和标准的时候，他是企图超越现实世

界的外在感性形式,试图在一种不同于现实世界的彼岸世界中追求更高的目标来满足人的无止境的自由创造的欲望。当然,柏拉图所说的形式,包含着认识论的、本体论的和美学的不同含意。我们所感兴趣的,只是美学意义上的形式。后现代的艺术家们所提出的形式游戏,正是从柏拉图的形式美学意义出发的。正是在柏拉图的美学形式概念中,已经表现了这种形式美的两种突出特点:第一,它是含糊的、不确定的和可以随时被自由创造的美的目标;第二,它是具有普遍超时空、超功利和超经验的审美情感的标本和原型。后现代的艺术家们通过自己的创作经验,进一步发展了这种形式美的概念。

艺术的前述不可界定性,正是决定于艺术本身之异于思想观念、异于语言的独有特性。新康德主义文学批评家、后现代美学家苏珊·朗格(Susanne Katherina Knauth Langer,1895—1985)指出,艺术是人的情感的一种最优异的载体(a previleged vehicle of human feelings),而人的情感是客观地交织在艺术本身所关联的象征性的语言之中。因此,艺术并非自我表现(is not self-expression),而是情感的象征化(the symbolization of emotion)。艺术不是有明确意识的自我的理性表现。作为情感的象征化,艺术无法以语言加以正确地表达,而只能象征地表达。苏珊·朗格说:"尽管一部艺术作品显示主体性的特征,但它自身本是客观的;其目的是将感情的生命加以客观化。"⑭接着,苏珊·朗格还说:"人的情感是一种交织而成、但又不是含糊不清的一团堆积。它具有其自身复杂的动力模式,包含着可能的连接和新的冒出的现象。它是一种有机地相互独立和相互决定的张力和方案的合成模式,是一种最无限复杂的主动行为和节奏的模式……因此,艺术的表达性好像象征的表达性那样,但不像情感的表达性。"⑮苏珊·朗格所强调的,始终是艺术的象征结构的非语言模式表达性。艺术的象征结构一旦经语言表达出来,便即刻不再是原

有的艺术象征结构,而变成了一种同靠语言表达的各种思想观念相混淆的一般结构,全然失去了其艺术象征结构的特征。艺术的这一特征使艺术注定无法以语言加以界定。

苏珊·朗格明确指出,艺术的本质就在于有意义的形式(significant form)的普遍存在。⑤她在《情感与形式》一书中说:"艺术是情感的符号形式,而不是事实的符号。任何艺术作品的价值并不在于它所表现的对象是什么,而只是取决于它如何表现。"⑤苏珊·朗格在这里所说的"如何表现",正好就是指艺术家如何创造出一种不同于客观事物的外在形式的内在形式美,也就是上述本质上不可确定的形式美。

因此,在后现代艺术家看来,艺术活动之所以提供了唯一最自由的人类创作天地,就在于艺术本身是唯一通过不确定的形式美的创造的精神活动领域。艺术不同于人类其他活动,最根本的就在于它是靠形式的自由创造去实现人的自由理想。任何艺术品,之所以能给人美的享受,最主要的是靠美的形式的创造。同样的一件实物,经艺术家的加工,可以成为各种不同的美的对象。原始森林中的一棵枯树,只有被艺术家的自由创作加工以后,才成为美的作品。在这里,艺术家的自由创作,丝毫没有改变作为实物和内容的枯树本身,艺术家所做的,不过是它的精神创造中所表现的形式。形式赋予了枯树一种特殊的美的生命,不仅使它具有了艺术价值,也使它在艺术王国中取得了永恒存在的权利。

问题在于,后现代艺术家所说的形式游戏,并不同于传统美学的形式主义。如前所述,前者是通过否定形式本身实现形式游戏的;后者则将自己约束于形式,成为形式的奴隶。两者最根本的区别,就在于是否把形式看作是外在的、客体的或事物的确定性的模样。

后现代艺术家的形式游戏,不仅指游戏的不确定性,也指形式本身的不确定性。形式本身的不确定性,取决于精神活动的自由诉求对于外

在形式的不断否定过程,取决于其永恒的不满足性及其绝对自律的不断超越的要求。也就是说,通过艺术创作而进行的否定形式的游戏,实际上表现了艺术创作回归到人的自由本质的基本诉求。

然而,近现代和当代艺术史证明,在资本主义社会制度的框架内,是无法彻底实现艺术对自由的基本诉求。资本主义社会的本质,决定了它的艺术创作活动的资本化及私人功利化。本来,后现代艺术,作为一种艺术形式和一种艺术创作模式,也可以作为人的精神活动的积极产品而独立于社会的发展,以其自律的创造活动形式,成为资本主义发展中的一种特殊精神力量,不仅在批判资本主义及其文化中起积极作用,而且也为资本主义社会及其文化在二十一世纪的发展,开辟新的可能的前景。但是,在资本主义艺术创作活动的资本化及私人功利化的范围内,即使后现代艺术试图充分发挥其批判精神,也摆脱不了资本主义整体社会制度系统的约束,致使他们当中的许多人,都把后现代艺术,引入一个死胡同,最后喊出"艺术的终结"[⑧]或"艺术史的终结"[⑨]的悲观消极的口号。

当代艺术的创新,唯有在彻底摆脱和超越资本主义制度的情况下,才有可能实现真正的自由,才能创造出具有高水平和高质量的艺术作品。艺术的自由创新,需要人与万物和谐互感的环境和条件。这就是自古以来各国贤人圣哲梦寐以求的"诗性时代"。在这种诗性时代中,人与万物融为一体,整个世界沉浸在充满诗意的崇高生命境界,人人宽容自在,自强不息,创新不止。

注释

① Kuhn, Th. *The Structure of Scientific Revolutions*, Chicago: University of Chicago

Press（1970［1962］）；Feyerabend，P. *"Problems of Empiricism"*，in *Beyond the Edge of Certainty: Essays in Contemporary Science and Philosophy*，R.G. Colodny（ed.），New Jersey：Prentice-Hall，1965，pp.145 – 260；*Against Method*，London：Verso，1975.

② Gadamer，H. G. *Wahrheit und Methode. Gruenzuege einer philosophischen Hermeneutik*. Tuebingen：J. C. B. Mohr，(Paul Siebeck)，1986；Vol.I：20.

③ Gadamer，H. G. *Wahrheit und Methode. Gruenzuege einer philosophischen Hermeneutik*. Tuebingen：J. C. B. Mohr，(Paul Siebeck)，1986；Vol.I：21 – 22.

④ Tillich，P. *The Courage to Be*，Yale University Press，1952；*Love，Power，and Justice: Ontological Analysis and Ethical Applications*，Oxford University Press，1954；*Dynamics of Faith*，Harper & Row，1957.

⑤ Lyotard，J.-F. *The Postmodern Condition: A Report on Knowledge*. Manchester：Manchester University Press，1986：24；*Le postmodernisme expliqué aux enfants*，Paris，Minuit，1988：30.

⑥ Feyerabend，P. *"Problems of Empiricism"*，in *Beyond the Edge of Certainty: Essays in Contemporary Science and Philosophy*，R. G. Colodny（ed.），New Jersey：Prentice-Hall，1965，pp.145 – 260；*Against Method*，London：Verso，1975.

⑦ Hassan，I. H. *The Postmodern Turn: Essays in Postmodern Theory and Culture*，Ohio State Univ Press，1987.

⑧ Koelb，C. *The Current in Criticism: Essays on the Present and Future of Literary Theory*，Purdue University Press，1990：1.

⑨ Baudrillard，J.，«À l'ombre du millénaire ou le suspens de l'An 2000» in *La grande mutation；enquête sur la fin d'un millénaire*，1998：80.

⑩ Bataille，G.，*Histoire de l'œil*，in *Œuvres complètes* de Georges Bataille，Tome I，Paris，Gallimard，1970：171.

⑪ Panofsky，E. *Gothic Architecture and Scholasticism*，New York，1957；Bourdieu，P. *Préface à E. Panofsky*，In *Architecture Gothique et Pensée Scolastique*，Paris，Minuit，1967.

⑫ Eisenman，P. *Blue Line Text*，In *Architectural Design*，Vol，58，No. 7/8，1988：7.

⑬ Derrida，J. *Le main de Heidegger（Geschlecht II）*，in *Pchyche: Inventions de L'autre*，Paris，Galilée. 1987.

⑭ Derrida，J. *Le main de Heidegger（Geschlecht II）*，in *Pchyche: Inventions de L'autre*，Paris，Galilée. 1987.

⑮ Otero-Pailos，Jorge，*Architecture's Historical Turn: Phenomenology and the Rise of the Postmodern*. University of Minnesota Press. 2010：100 – 145.

⑯ Hudnut，J. *Architecture and the Spirit of Man*，Cambridge，Macmillan，1949.

⑰ Tzonis，A./Lefaivre，L./Diamond，R.，*Architecture in North America Since 1960*，Boston，Bulfinch，1995：17.

⑱ Pevsner，N.，*Pioneers of Modern Design*（originally published as *Pioneers of the Modern Movement* in 1936）；2nd edition，New York：Penguin Books，1960.

⑲ Kant，I.，*The Philosophy of Kant*，Ed.，by Card J. Friedrich，New York，Modern Library，1977：197 - 198.

⑳ Philippe Lacoue-Labarthe/Jean-Luc Nancy，*Les fins de l'homme: à partir de Travail de Jacques Derrida*，Paris，Galilèe，1981.

㉑ Gadamer，H. G. *Wahrheit und Methode. Gruenzuege einer philosophischen Hermeneutik.* Tuebingen：J. C. B. Mohr，(Paul Siebeck)，1986：Vol.I：107 - 116.

㉒ Derrida，J. *De la Grammatolgie*，Paris，Minuit，1967.

㉓ Derrida，J. *Positions*，English translation Alan Bass，London，Athlone Press，1981：25 - 26.

㉔ Gadamer，H. G. *Wahrheit und Methode. Gruenzuege einer philosophischen Hermeneutik.* Tuebingen：J. C. B. Mohr，(Paul Siebeck)，1986：Vol.I：20.

㉕ Derrida，J. *De la grammatologie*，1967；*Positions*，English translation Alan Bass，London，Athlone Press，1981：25 - 26.

㉖ Hedegger，M.，*Sein und Zeit.* Tübingen. 19. Auflage. Niemeyer，2006[1927]：5.

㉗ Auzias，J.-M. *Michel Foucault*，*Qui suis-je?* Paris，La Manufacture，1986：11.

㉘ Sartre，J.-P. *L'Imaginaire*，Paris，Gallimard，1940：221.

㉙ Gadamer，H. G. *Wahrheit und Methode. Gruenzuege einer philosophischen Hermeneutik.* Tuebingen：J. C. B. Mohr，(Paul Siebeck)，1986：Vol.I：109.

㉚ Tomkins，C. *The Bride and the Bachelors*，New York：Viking，1965.

㉛ Hanson，P. S. *An introduction to twentieth century music*，Allyn and Bacon，1977.

㉜ Dauenhauer，B. P. *Silence，the phenomenon and its ontological significance*，Indianapolis，Indiana University Press，1980：4.

㉝ Dowler，Gerald，"*Trisha Brown，Queen Elizabeth Hall，London*"，in *Financial Times*，1995.

㉞ Sartre，J.-P. *La nausée*，1938(1982)：184.

㉟ Derrida，J. *Marges de la philosophie*，Paris，Minuit，1972：12.

㊱ Gadamer，H. G. *Wahrheit und Methode. Gruenzuege einer philosophischen Hermeneutik.* Tuebingen：J. C. B. Mohr，(Paul Siebeck)，1986：Vol.I：286.

㊲ Jencks，Ch. *Post-Modernism*，*The New Classicism in Art and Architecture*，Rizzoli，New York，1987：7.

㊳ Jencks，Ch. *Post-Modernism*，*The New Classicism in Art and Architecture*，Rizzoli，New York，1987：7.

㊴ Jencks，Ch. *Post-Modernism*，*The New Classicism in Art and Architecture*，Rizzoli，

New York，1987：40.

㊽ Sartre，J.-P.，*Qu'est ce que la litterature?* Paris，Gallimard，1947.

㊶ Lyotard，J.-F.，*The Postmodern Condition: A Report on Knowledge*，Manchester，Manchester University Press，1984：78－79.

㊷ Lyotard，J.-F.，*The Postmodern Condition: A Report on Knowledge*，Manchester，Manchester University Press，1984：79.

㊸ Gadamer，H.-G.，*Wahrheit und Methode. Gruenzuege einer philosophischen Hermeneutik*. Tuebingen：J. C. B. Mohr，(Paul Siebeck)，Vol.Ⅰ，1986：111.

㊹ Creeley，R.，*Kore*，California Oakland，Native Dancer Press，1975.

㊺ Creeley，R. *Is It a True Poem?* California，Polinas，1979：15.

㊻ Heidegger，M. *Essais et conférence*，Paris，Gallimard，1954：235.

㊼ Foucault，M. *Dits et écrits，1954－1988*. Vol.Ⅰ. 1994：703.

㊽ Eckermann，*Gespräche mit Göthe*，1836：48.

㊾ Schiller，F. *Über die ästhetische Erziehung*，1795：30.

㊿ Schiller，F. *Über die ästhetische Erziehung*，1795：80.

�51 Schiller，F. *Über die ästhetische Erziehung*，1795：83.

�52 Gregory，C. & Lyon，S. *Great Artists of the Western World*，*II*，*Post-Impressionism*，London，Marshall Carvendish Corporation，1988：180－190.

�53 Bell，C. *The Art*，London：*Chatto & Windus*. 1914：41.

�54 Langer，S. K. K. *Feeling and Form*，New York，Scribners，1953.

�55 Langer，S. K. K. *Philosophical Sketches*，Baltimore，The John Hopkins University Press，1962：80.

�56 Langer，S. K. K. *Feeling and Form*，New York，Scribners，1953：385.

�57 Langer，S. K. K. *Feeling and Form*，New York，Scribners，1953：385.

�58 Danto，A. C.，*After the end of art: contemporary art and the pale of history*，Princeton：Princeton University Press，1997.

�59 Belting，Hans，*Das Ende der Kunstgeschichte. Eine Revision nach zehn Jahren*，Verlag C. H. Beck，2002.

索 引

二、中国人名索引